Repubblica e Cantone
Ticino
Dipartimento dell'educazione,
della cultura e dello sport

Museo Cantonale d'Arte

L'immagine ritrovata

Pittura e fotografia dagli anni ottanta a oggi

The Image Regained

Painting and Photography from the Eighties to Today

Hatje Cantz Publishers

Repubblica e Cantone
Ticino
Dipartimento dell'educazione,
della cultura e dello sport

Museo Cantonale d'Arte
Lugano
Via Canova 10

5 Ottobre
 October
 2002

12 Gennaio
 January
 2003

Mostra a cura
di
Exhibition
by
 Marco Franciolli
 Bettina Della Casa

Ringraziamo per aver gentilmente
accordato i prestiti delle opere
i seguenti Musei, Istituti, Fondazioni,
Gallerie, Artisti, Collezionisti privati
e i prestatori che desiderano mantenere
l'anonimato

We thank the following
Museums, Institutes, Foundations,
Galleries, Artists, Private Collectors
and those who wish
to remain anonymous for kindly
lending the artworks

Renato Alpegiani
Torino
Vincenzo Cabiati
Milano
Cabinet des Estampes
Genève
Casey Kaplan 10-6
New York
Colby College Museum of Art
Waterville, Maine
Banca del Gottardo
Lugano
Martino Coppes
Bruzzella
Carmelita Ferretti
Modena
Fondation
Cartier pour l'art contemporain
Paris
Fondazione
Sandretto Re Rebaudengo
Torino
Fotomuseum
Winterthur
Migros Museum für Gegenwartskunst
Zürich
Franz e/and Maria Gertsch
Rüschegg
Galería Metta
Madrid
Galerie Bob van Oursow
Zürich

Galerie Fabian & Claude Walter
Basel-Zürich
Gelerie Löhrl
Mönchengladbach
Galleria Emilio Mazzoli
Modena
Galleria Marabini
Bologna
Galleria Monica De Cardenas
Milano
Kunsthaus Zürich
Zürich
Mai 36 Galerie
Zürich
Galería Marlborough
Madrid
Massimo Martino Fine Arts & Projects
Mendrisio
Die Mobiliar
Bern
Pace Editions
New York
Giuseppe Panza di Biumo
Lugano
Luca Pancrazzi
Milano
Giulio Paolini
Torino
Sammlung Ringier
Zürich

Numerose sono le persone e le istituzioni
che hanno contribuito in modi
diversi alla buona riuscita della mostra.
In particolare desideriamo ringraziare

Many persons and Istitutions have
contributed to the success of the exhibition.
In particular, we wish to thank

Atle Gerhardsen
Berlin
Contempoartensamble
Firenze
Monica De Cardenas
Milano
Kunst- und Ausstellungshalle
der Bundesrepublik Deutschland
Bonn
Massimo Martino
Mendrisio
Rainer Michael Mason
Genève
Alessandro Taiana
Madrid

Indice | Contents

Marco Franciolli

Direttore
Museo Cantonale d'Arte

Director
Museo Cantonale d'Arte

L'immagine ritrovata

Una delle operazioni più radicali e dense di conseguenze per l'arte del XX secolo è stata indubbiamente quella attuata da Kandinsky nei primi anni Dieci quando, liberato il quadro da ogni riferimento al mondo fenomenico, rinuncia al soggetto. A questo tema il Museo Cantonale d'Arte ha dedicato lo scorso anno una mostra dal titolo *Da Kandinsky a Pollock. La vertigine della non-forma*. L'esposizione si concludeva con opere di Pollock, Dubuffet e Rothko nelle quali sono totalmente assenti illusionismo e mimesi, elementi che per secoli avevano caratterizzato l'arte occidentale e ai quali pareva impossibile rinunciare.

L'abbandono della figurazione ha costituito una sorta di parola d'ordine dell'estetica del moderno, all'interno del quale la fotografia, utilizzata dagli artisti delle avanguardie soprattutto quale frammento nell'ambito di sperimentazioni quasi sempre contenute nei limiti del collage, ha contribuito al permanere di tracce del reale. In effetti, come è stato più volte rilevato, l'avvento della fotografia ha modificato il carattere complessivo dell'arte, alterandone nel profondo modi e funzioni, e non sorprende che le avanguardie artistiche, a partire dal Futurismo, abbiano riconosciuto spesso all'immagine fotografica, statica o in movimento, un ruolo centrale nel loro programma estetico. Il percorso della fotografia è intrinseco all'avventura della modernità, i legami fra i due mezzi espressivi sono tali da costituire ormai un complesso inestricabile e, da tempo, non è più necessario rivendicare una legittimazione alla presenza della fotografia nell'arte. Eppure, sebbene il debito dell'arte moderna nei confronti dell'immagine fotografica sia poderoso, il sistema dell'arte ha impiegato molto tempo per riconoscerlo. Un riflesso diretto di questo ritardo lo si può leggere nella datazione delle collezioni fotografiche all'interno dei musei d'arte: se è vero che il Museum of Modern Art di New York avvia la sua collezione fotografica, creando un dipartimento specifico, già nel 1936, rimangono per contro rari gli esempi successivi in tal senso fino alla fine degli anni Ottanta, quando finalmente la situazione sembra mutare e si può assistere a un'accelerazione nella costituzione di collezioni fotografiche in molti musei europei e americani. Questo ingresso della fotografia nei musei non è tuttavia privo di paradossi e contraddizioni. Sovente nell'impostazione delle collezioni si riscontra un totale disinteresse nei confronti della storia specifica della fotografia, limitando l'acquisizione a poche categorie di immagini ritenute accettabili per i musei d'arte. Un tale approccio, riduttivo piuttosto che selettivo, tende a produrre attualmente una omologazione banalizzante nelle diverse collezioni ed è auspicabile che quello attuale sia un periodo di transizione verso un ulteriore e più completo sviluppo delle collezioni fotografiche in seno ai musei d'arte. Permane nell'incontro fra i due mondi un certo imbarazzo reciproco, indotto forse dal confronto con una nuova categoria di immagini per le quali risulta difficoltosa una definizione di pertinenza.

The Image Regained

Certainly one of the most radical and momentous events in twentieth-century art occurred in the early 1910s when, after ridding pictures of all references to the phenomenal world, Kandinsky abandoned the subject. Last year, the Museo Cantonale d'Arte devoted an exhibition to this theme entitled *From Kandinsky to Pollock. The Vertigo of Non-form*. The exhibition ended with works by Pollock, Dubuffet and Rothko that were totally lacking in the illusionism and mimesis that had distinguished Western art for centuries and had seemed impossible to forego. Renouncing figuration became a sort of buzz word in modernist aesthetics, where photography, used by avant-garde artists mainly as a fragment in experiments nearly always restricted to collages, contributed to the lasting presence of traces of reality. Indeed, as has sometimes been pointed out, the advent of photography changed the overall character of art, profoundly altering its modes and functions. The artistic avant-gardes, from Futurism on, often gave the photographic image, either static or in motion, a key role in their aesthetic programme. The evolution of photography belongs to the adventure of Modernism; so close are the bonds between the two means of expression that they have become inextricable and it has, for some time now, no longer been necessary to legitimate the presence of photography in art. Yet, although modern art is greatly indebted to the photographic image, it was a long time before the art system acknowledged this. A direct consequence of this delay can be seen in the dates of photographic collections in art museums. Although New York's Museum of Modern Art began its photographic collection as early as 1936, creating a specific department, subsequent such examples remain rare until the late 1980s, when things seem at last to have changed and the creation of photographic collections accelerated in a number of European and American museums.

However, this entrance of photography into museums is not lacking in paradoxes and contradictions. Frequently, the planning of the collections reflects a complete lack of interest in the specific history of photography, acquisitions being merely limited to a few categories of images considered acceptable for art museums. At the moment this approach, more reductive than selective, tends to produce a monotonous uniformity in the various collections. The convergence of the two worlds still reveals a certain mutual awkwardness, perhaps induced by the confrontation with a new category of images that it is difficult to properly define.

The bibliography on the relationship between art and photography has been hugely expanded in recent years, proving the topicality of the theme and the pressing need for critical systematisation. This extremely vast and complex topic has been addressed from different angles in several exhibitions of great interest. That organised in 1990 by the Centre Georges Pompidou, *Passage de l'image*, was exemplary to this regard and outstanding in certain aspects; it had the merit of offering, in synchrony with what was taking place, a critical reflection on the contemporary image, going beyond the traditional categories of cinema, photography and painting. In that same year, Bernd and Hilla Becher won the Grand Prix for Sculpture at the Venice Biennale, a recognition that had the symbolic significance of a further, decisive step towards a new status for photography within contemporary art. Between 1990 and today, a great many technological innovations have produced substantial changes in the way images are produced, circulated and enjoyed.

The present state of art, profoundly affected by this, generates an obvious need for a reading and analysis of the subject.

Aware of the vastness of the theme, the Museo Cantonale d'Arte decided to limit the field of investigation to the relationship between pictorial and photographic image over the past twenty years, starting with a few significant antecedents based on Pop, Conceptual and Hyperrealistic experiences. While fully acknowledging the subjectivity of our choices and without claiming to be exhaustive, we aim to focus as meaningfully as possible on how the various languages have crossed into each other's territory.

The sensational introduction of photography into contemporary art coincided with a gradual, and in some ways surprising, return of the subject to painting. Certainly, the Modernist taboo on figuration was overcome partially thanks to photography, because in many works it is the *photographic* character – the shot, the relationship between foreground and background, perspective effects of distortion peculiar to optics, blurring, halftone screens – that lends a remarkable and innovatory element to a number of iconographic themes such as the landscape, portrait or still life. Many of these pictures have overcome the obsolete or academic characteristics that for decades prevented paintings based on figuration being recognised as akin to contemporary sensitivity.

The blatant iconolatry of the twentieth century, a true obsession with the image that grew exponentially after World War II, had an extraordinary opportunity in the photographic contribution to art. Being able to recognise in a work an object that reveals a more direct link with the sentient world seems to satisfy an intense urge for gratifying images, in which the object can be identified, and therefore classified. At last, the onlooker can return to the reassuring practice of identifying the subject: *it is* a landscape, *it is* a portrait, *it is* a nude. Although reassuring, since it allows a classification by themes, it says little or nothing about the true nature of the image we are contemplating. There is a need for new paths of interpretation for images that challenge the clichés about what objectivity, reality, representation are, and that stimulate our full range of – perceptive and cultural – faculties in their enjoyment.

La bibliografia relativa ai rapporti fra arte e fotografia si è molto sviluppata in anni recenti, a dimostrazione dell'attualità del tema e dell'urgenza di una sistemazione critica. L'argomento, assai vasto e complesso, è stato trattato con approcci diversi in esposizioni sovente di grande interesse. Esemplare in tal senso è quella, per alcuni versi straordinaria, realizzata nel 1990 dal Centre Georges Pompidou dal titolo *Passage de l'image*, che ha avuto il merito di proporre, in sincronia con quanto stava avvenendo, una riflessione critica attorno all'immagine contemporanea caratterizzata dal superamento delle categorie tradizionali di cinema, fotografia e pittura. Allo stesso anno risale l'assegnazione del Gran Premio per la Scultura a Bernd e Hilla Becher alla Biennale di Venezia, un riconoscimento che assume il valore simbolico di un ulteriore e decisivo passo verso uno statuto modificato della fotografia all'interno dell'arte contemporanea. Dal 1990 a oggi molte sono state le innovazioni tecnologiche che hanno prodotto mutamenti sostanziali nelle modalità di produzione, diffusione e fruizione delle immagini. La situazione attuale dell'arte, profondamente marcata in tal senso, genera una evidente esigenza di lettura e analisi dell'argomento.

La consapevolezza della vastità del tema ha indotto il Museo a limitare il campo d'indagine al rapporto fra immagine pittorica e fotografica negli ultimi vent'anni, muovendo da alcuni significativi antefatti riconducibili alle esperienze pop, concettuali e dell'Iperrealismo che permettono di meglio comprendere le opere più recenti. La volontà è quella di focalizzare, assumendo interamente la soggettività delle scelte e rinunciando a qualsiasi pretesa di esaustività, un percorso il più possibile pregnante dell'attraversamento dei confini fra i diversi linguaggi.

Il clamoroso ingresso della fotografia nell'arte contemporanea ha coinciso con un progressivo, e per certi versi sorprendente, ritorno del soggetto nella pittura. È indubbio che il superamento del tabù modernista nei confronti della figurazione è stato reso possibile in parte anche dalla fotografia, poiché è il carattere *fotografico* presente in molte opere – inquadratura, rapporto fra primo piano e sfondo, distorsioni prospettiche tipiche dell'ottica, sfocature, retini e granulosità – a conferire un'impronta singolare e innovativa a una serie di temi iconografici quali il paesaggio, il ritratto o la natura morta. In queste immagini si può osservare un superamento delle caratteristiche desuete o accademiche che hanno impedito per molti decenni di riconoscere come appartenenti alla sensibilità contemporanea i dipinti improntati alla figurazione.

La manifesta iconolatria del XX secolo, vera e propria ossessione per l'immagine cresciuta in modo esponenziale dal secondo dopoguerra, ha trovato nel contributo fornito dalla fotografia all'arte una possibilità straordinaria di realizzazione. La riconoscibilità all'interno dell'opera di un oggetto rivelatore di un rapporto più diretto con il mondo sensibile, pare rispondere a un bisogno profondo di immagini gratificanti, nelle quali sia possibile identificare, e quindi classificare, l'oggetto. Finalmente l'osservatore può tornare alla pratica rassicurante dell'identificazione del soggetto: è un paesaggio, è un ritratto, è un nudo. Confortante poiché permette una classificazione per temi, ma poco o nulla ci racconta sulla vera natura dell'immagine con la quale siamo confrontati. Si rendono allora necessari nuovi percorsi di lettura per immagini che mettono in discussione i luoghi comuni su cosa sia l'oggettività, la realtà, la rappresentazione e che sollecitano l'intera gamma delle nostre facoltà – percettive e culturali – nella loro fruizione.

L'organizzazione di questa esposizione ha richiesto la disponibilità e la collaborazione di numerosi galleristi, collezionisti pubblici e privati che hanno accettato di mettere a disposizione del Museo le opere più significative rispetto al tema. In molti casi la scelta è stata effettuata insieme con gli artisti, i quali hanno segnalato le opere più pertinenti. Sono profondamente riconoscente a tutti loro, troppo numerosi per essere citati, per il grande sostegno e per l'interesse dimostrati nei confronti del progetto.

Fin dalle fasi iniziali della preparazione è risultata evidente la necessità di avere in catalogo un contributo critico aderente al profilo adottato dalla mostra e sono molto grato a Elio Grazioli per aver accettato questo compito con entusiasmo. La sua grande competenza e sensibilità critica hanno contribuito ad arricchire l'intero progetto.

Ad affiancarmi nella cura della mostra è stata in questa occasione Bettina Della Casa, alla quale desidero esprimere il più vivo ringraziamento.

Infine mi preme ringraziare tutte le collaboratrici e i collaboratori del Museo che hanno partecipato all'organizzazione e alla realizzazione della mostra.

The organisation of this exhibition required the collaboration of a number of galleries and public and private collectors, who agreed to place the most significant works on the theme at the disposal of the Museum. In a number of cases the choice was made with the direct collaboration of the artists, who indicated the most pertinent works. I am deeply indebted to all of them, too numerous to mention, for the great support and interest they showed in the project.

I am extremely grateful to Elio Grazioli for accepting to provide a critical contribution with enthusiasm. His longstanding experience and critical sensitivity have helped to enrich the entire project.

On this occasion I was flanked in the preparation of the exhibition by Bettina Della Casa, to whom I wish to express my greatest appreciation.

Last of all, I must thank all the Museum collaborators who have helped me organise and stage the exhibition.

9

Bernd e Hilla Becher
Ohne Titel, 1974
Fotografia in b/n
B/w Photograph
85 x 65 cm
Museo Cantonale d'Arte, Lugano

Elio Grazioli

Dalla pittura e fotografia all'immagine

I numerini in chiaro, fuori colonna, rimandano alle immagini che accompagnano i testi.
I numerini in neretto, fuori colonna, rimandano alle tavole a colori.

The small numbers in the margin refer to the pictures accompanying the text.
Those in bold type refer to the colour plates.

Se non si pensa alla sorpresa dei primi che ebbero tra le mani una "fotografia", pare impossibile credere che essa abbia introdotto e comportato tanti cambiamenti su tutti i fronti. Meccanicità e magia, incredulità ed eccitazione si mescolavano. Nadar racconta di quanti, andando a ritirare il proprio ritratto, non vi si riconoscevano o credevano di riconoscersi in quello di un altro!

Chissà come fu, viene da chiedersi, per i primi uomini di fronte a una "pittura"? E quale mai fu questa prima pittura? L'impronta di una mano? Nel qual caso la pittura sarebbe allora fin dall'inizio impronta come la fotografia, che è impronta lasciata dalla luce. O invece fu un particolare sguardo che credette di vedere qualche somiglianza con l'immagine di un animale in certe macchie su una qualche superficie? O che altro?

Pittura e fotografia sono delle tecniche, dei media? Esistono loro peculiarità che le rendono specifiche, linguisticamente ed esteticamente distinte? Quali metafore si danno? Per quali poetiche passano? E quali rapporti sono intercorsi tra loro e che direzioni prendono? Non è un caso che ci si rifaccia domande simili in questo momento: dopo un lungo periodo definito Modernità, un cambiamento – comunque lo si voglia chiamare: post, iper, trans-modernità – ha permesso di vedere e ripensare autori, circostanze, aspetti altrimenti meno considerati, e di imboccare altre vie impreviste. Che questo coincida con un riposizionamento della fotografia nel campo dell'arte e con un ripensamento delle possibilità della pittura è il segno del portato delle questioni in causa.

Partiamo dunque dal dopoguerra e azzardiamo una partenza da Alex Katz. Mentre infatti in America Pollock, Rothko, Newman portano l'astrattismo ad alcune delle sue conseguenze estreme, non molti pittori lavorano a qualche nuovo sviluppo della figurazione. Esauriti i vari realismi della tradizione modernista americana, pochi e perlopiù solitari tentano strade non prefigurate. Uno di questi, il giovane Katz, azzera le problematiche arrovellate del modernismo e ricomincia da capo una pittura sciolta, leggera, diretta, tutta visione e colore. Che lo faccia passando visibilmente attraverso la fotografia è quanto qui ci interessa di più. Già dal 1951 – ha ventiquattro anni – Katz dipinge delle spensierate istantanee come fotografie di un normalissimo album di famiglia: bambini in posa, gli amici in compagnia, il paesaggio davanti agli occhi, fiori, rami, volti senza drammi né storie, la vita senza risvolti né doppifondi, spesso senza sfondo, dipinti velocemente a grandi pennellate di colore, senza espressionismi né marcature, il puro piacere della pittura.

Dipingere come si fotografa, sembra essere il punto di partenza di Katz, senza alcuna enfasi su problemi o storie della pittura, come si fotografano amici, figli, la casa, il paesaggio intorno, gli alberi del giardino. All'inizio sono proprio in posa, quindi il rimando fotografico è evidente ed evidenziato, poi l'immagine si sgancia dal rimando e diventa pura istantanea, apparentemente casuale, con-

From Painting and Photography to the Image

Unless we imagine the astonishment of the first people to hold a "photograph" in their hands, it is hard to conceive the number of changes it introduced and involved on all fronts. The mechanical, magic, disbelief and excitement all converged. Nadar told of all those who would go to collect their portraits and failed to recognise themselves or did recognise themselves but in someone else's! What must have gone through the minds of the first men to look at a "painting"? What was that painting – the impression of a hand? If so, then painting was, from the very first, an impression just like a photograph, which is an impression left by light. Or was it someone thinking he could make out the image of an animal in the blotches on some surface or other? Or what?

Are painting and photography techniques; are they media? Do they have any peculiarities that make them specific, linguistically and aesthetically different? What metaphors do they adopt? What are their poetics? What relationships have they had and where are they going? It is no coincidence that similar questions are being asked again now. After the long period called Modernism, a change – call it post- hyper- or trans-modernism, as you prefer – has enabled us to see and re-examine what are otherwise somewhat overlooked authors, circumstances and aspects and to venture onto other unforeseen paths. The fact that this should occur at a time when photography is being repositioned in the field of art and the possibilities of painting are being re-evaluated is an indication of the outcome of the issues in question.

Let us commence with the post-war period and start with Alex Katz. In America, Pollock, Rothko and Newman were taking abstraction as far as it could go but not many painters were working on new developments in figuration. Having exhausted the various realisms of the American modernist tradition, a few solitary figures started to explore uncharted territory. One of these, the young Katz, wiped the Modernist slate clean and started from scratch with a relaxed, light and direct painting that was all vision and colour. What interests us most here is the fact that it was visibly filtered via photography. As early as 1951 – when he was twenty-four – Katz was painting laid-back snapshots that resembled the photographs in any family album: children posing, friends together, the immediate surroundings, flowers, branches, happy-go-lucky faces, life lived without complications or secrets, often with no background, painted swiftly with great strokes of colour, without expressionism or emphasis – the sheer delight of painting.

Katz seems to paint as if he were taking a photograph, with no emphasis on painting problems or issues, just as you would take a picture of your friends, children, home, surrounding landscape or the trees in the garden. At first they posed and there is an obvious and accentuated reference to photography; then the image broke free from the reference to become just a, seemingly random,

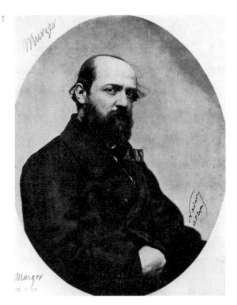

1. Nadar
 Henry Murger, 1854
2. Alex Katz
 Ovalada, 1958

servata nella sua casualità, come un ricordo tutto per sé, tutto personale, un'immagine fatta per ricordare, come negli album di famiglia più esteticamente disimpegnati, dicevamo. Che rimandi in realtà a metafore ancora più sottili di quelle note proprio perché velate, non svelate? In ogni caso a lasciarlo immaginare è proprio l'apparente mancanza di rimando. Puro presente, puro colore, pura immagine, pura apparenza, pura vita... Solo la fotografia poteva tanto, ma a prezzo dell'incoscienza, dell'inesteticità, mentre la pittura, assumendola, innesca un paradosso: essa non è la fotografia, non può fare altrettanto, ma assumendo i suoi modi ritrova la sua – anzi la loro comune – verità: materia, colore, gesto, che si fanno immagine attraverso lo sguardo.

È possibile non avere pensieri, nel senso di rovelli, di riflessioni, di ricordi, di rimandi? Forse è il carattere meccanico della fotografia riportato in una meccanica del dipingere? Noi sospettiamo qualcosa di più, il suggerimento di un pensiero puro, di un pensiero non metariflessivo, non autoreferenziale, che non ricorda *prima* dell'immagine, ma un pensiero che pensa, un ricordo che subentra all'immagine, un ricordo felice, una normale felicità da ricordare. È possibile una vita così? In pittura sì, scommette Katz, una pittura fatta per vivere: mentre dipingo vivo così.

Lo ripetiamo, che si sia dovuti passare per la fotografia, per il confronto pittura-fotografia, non è un caso. Ma il confronto intanto è cambiato, non è più competizione formale o delle specificità, come in uno dei fili rossi che attraversa il periodo che va dalla nascita della fotografia alla Seconda Guerra Mondiale, o parallelismo collaborativo all'interno delle avanguardie, ciascuna con le proprie caratteristiche. Almeno due tematiche nuove si affacciano nel dopoguerra: una riguarda lo scambio, fuori dalle specificità, tra i caratteri e i modi dei due media; l'altra è la progressiva identificazione e poi sostituzione dell'immagine al reale, in cui la fotografia assume un ruolo determinante e la pittura trova rinnovati spunti di cambiamento.

Per questo in ogni caso il ruolo della Pop Art, innanzitutto nel suo senso più lato, è grande e centrale. Diciamo nel suo senso più lato per sospendere la più comune identificazione della Pop Art con il gruppo americano più noto e considerare il movimento nel suo spettro più vasto e complesso. Così in questa mostra il ventaglio di presenze che rimandano a questa problematica è selezionato ma ampio e va dall'inglese Richard Hamilton all'americano Andy Warhol, agli spagnoli Darío Villalba e Juan Genovés, ai tedeschi Gerhard Richter e Sigmar Polke, i cui primi anni sono in parte riconducibili, fosse anche per opposizione, alle questioni della Pop Art. Spiace non ritrovare qui, diranno alcuni, altri protagonisti dello stesso contesto, a partire dall'italiano Mario Schifano, ma anche anticipatori come Robert Rauschenberg, che subito, se non per primo, ha portato l'immagine fotografica dentro il quadro, e altri ancora, ma il discorso si complicherebbe davvero troppo.

Pop Art comunque, per noi, significa qui assunzione dell'immagine, e non del reale, come referente dell'opera: il reale, nella società "popular", di massa, di consumo eletto a comportamento primario, è ormai sempre mediato, quando non sostituito, dall'immagine; e l'immagine già "rappresentata" è quella fotografata, anzi fotografica. Giornali, riviste illustrate, comunicati stampa, pub-

12

3. Mario Schifano
 Fattore umano, 1990-92
4. Robert Rauschenberg
 Winward, 1963

snapshot casually preserved, like a personal souvenir, a picture taken for memory's sake, as indeed in the most homely family albums. This actually conjures up even subtler metaphors than usual, why veiled and not unveiled? It is precisely the apparent lack of reference that prompts this thought. Sheer present, sheer colour, sheer image, sheer appearance, sheer life… Only photography could achieve so much, but at the price of insensibility, a lack of aesthetics; by adopting it, on the other hand, painting triggers a paradox: it is not photography; it cannot do what photography does, but by adopting its devices it rediscovers its own – indeed their shared – truth: matter, colour and gesture become image via the gaze.

Is it possible not to have thoughts – nagging doubts – of reflections, recollections and references? Might it be the mechanical nature of photography carried over into a mechanics of painting? We fancy there is something more, the intimation of pure thought, not a meta-reflective or a self-referential thought that does not remember *before* the image, but a thinking thought, a recollection that replaces the image, a happy memory, a normal happiness to be remembered. Can such a life exist? In painting, yes, Katz wagers, a painting made for living: while I am painting that is how I live.

It must be repeated – it is no coincidence that this had to come via photography, via the comparison of painting and photography. Meanwhile, the comparison has changed; no longer is it a competition of forms or specificities, as in one of those threads that runs through the period between the birth of photography and World War II, or collaborative parallelism within the avant-gardes, each with its own peculiarities. At least two new themes emerged after the war. One concerns the exchange, outside specificity, of the characters and modes of the two media; the other is the gradual identification of the image, which then replaces the reality, with photography playing a crucial role and painting discovering new possible changes.

In this, a large and central role was played by Pop Art, especially in its broadest sense. We say in its broadest sense to break away from the usual identification of Pop Art with the best-known American group and see the movement in its vaster and more complex spectre. So, in this exhibition, the range of presences referring to these issues is select but extensive – from the Englishman Richard Hamilton and the American Andy Warhol, to the Spaniards Darío Villalba and Juan Genovés and the Germans Gerhard Richter and Sigmar Polke, whose early years are partially linked, if only by contrast, to the issues of Pop Art. Some will say it is unfortunate not to have other protagonists from the same context here, beginning with the Italian Mario Schifano, as too forerunners such as Robert Rauschenberg, who immediately, although not the first, inserted the photographic image in the picture, and others again, but then things would become too involved.

We believe that Pop Art means taking the image, and not the reality, as the referent of the work. Today, in a "popular", mass, consumer society prone to primary behaviour, reality is always if not replaced then brought to us via the image; and the image "represented" is the photographed one, the photograph. Newspapers, glossy magazines, press releases, advertising – everything in contemporary urban society comes to us via the reproduced image. We see reality via its reproduction; we gain access to it via an illustration that refines it and offers it as consumer goods, be it only by perception. Goods seduce us first with their image and then with their actual content. Film stars or celebrities are as famous as their image, which is totally detached from the real person. Reality is a huge film set and the actor playing a part, in the dual sense of the expression, is the truth of everything. Everything is something else, everything is image. This image, we repeat, enters the picture in the form of photography.

The introduction of the word "Pop" into art is attributed to Richard Hamilton – in his renowned collage showing a domestic interior with a stereotype couple, i.e. average consumers, surrounded by commodities. Things now available to everyone, more than all other iconographic accessories these define the new life of the masses. A collage is appropriation of the image, less cited than acquired, introduced just as it is – in keeping with a particular but consequential interpretation of Duchamp's Ready-mades – into the picture. A ready-made photograph, which transfers the image without the artist having to reproduce it, charging it pictorially with expressiveness and subjectivity. Thus, appropriation became the general key to Anglo-Saxon, English and American art of Pop descent; appropriating the image without manipulating it, but introducing it exactly as it is in the work and playing not on the cultured citation or the iconographic reference but on the exchanges between reality and the image, where the image is the object of the art, and the object is image on a par with other images, because everything *is* image.

Andy Warhol was, of course, the champion of such a vision, the person who took it to extremes: the Campbell's Soup can is an image advertising a content that remains invisible and irrelevant. The faces of the stars and celebrities are their "façade" and are drawn from official pictures, photographs, just like those of "accidents", news stories or of exemplary objects, such as the electric chair. When the cans of the various products became 3D, in the celebrated exhibition of April 1962 at New York's Stable Gallery, the appropriation was complete and verged on simulation, or at least the impossibility to distinguish the real from the remade – and the gallery was turned into a supermarket warehouse. Yet, Warhol took many photographs and he, literally, always had a camera with him. He was not interested in the photograph itself, its aesthetic qualities, or its specificity as a medium or for pictorial transference, but in the very fact of living taking photographs, living in photography, through photography, because, again, reality for him only had worth as an image, and photography was the means and medium that conveyed this. Occasionally, we might add, the cinema did this, but it is no coincidence that his first films are actually stills of a stationary subject – the Empire State Building from dusk to dawn, John Giorno sleeping for eight hours and so on. So slow is the real time that it can almost be broken up into stills. On the contrary, on the rare occasions when he exhibited his photographs, he showed four or more copies of the same one at a time, tied with white thread to keep them together, sewn together in a continuity that is not a sequence, like the silkscreen images repeated in his pictures.

blicità, tutto nella società urbana contemporanea passa per l'immagine riprodotta. Al reale si assiste attraverso la sua riproduzione, si accede attraverso l'illustrazione che la decanta e la offre come merce di consumo, fosse anche solo di percezione. Le merci seducono attraverso la loro immagine prima ancora che per il loro contenuto effettivo; il divo cinematografico o il personaggio famoso sono la fama della loro immagine, del tutto scollata dalla persona reale; il reale è un gigantesco set cinematografico, l'attore che recita una parte, nel doppio senso dell'espressione, è la verità del tutto: tutto è altro, è immagine. E questa immagine, ripetiamolo, entra nel quadro in forma fotografica.

A Richard Hamilton è di fatto attribuita l'introduzione del termine "Pop" in arte, 5 nel suo arcinoto collage che vede un interno con una coppia di consumatori ideali, cioè medi, circondati da tutte le comodità, le *commodities*, ora a disposizione di tutti e che caratterizzano più di qualsiasi altro accessorio iconografico la nuova vita di massa. Il collage è l'appropriazione dell'immagine, non tanto citata quanto acquisita, introdotta tale e quale – secondo un'interpretazione particolare ma conseguente del *ready-made* di Duchamp – nel quadro. Fotografia *ready-made* appunto, in quanto riporta l'immagine senza che l'artista debba rifarla, caricandola pittoricamente di espressione e di soggettività. L'appropriazione, così, diventerà la chiave generale dell'arte anglosassone, inglese e americana, di ascendenza Pop: appropriarsi dell'immagine senza manipolarla, ma introducendola tale e quale nell'opera e giocando non sulla citazione cólta o sul rimando iconografico, bensì sullo scambio tra reale e immagine, dove l'immagine è l'oggetto dell'arte, e l'oggetto è immagine al pari delle altre immagini, perché tutto è immagine.

È chiaro che Andy Warhol è il campione di tale visione, colui che l'ha portata alle estreme conseguenze: la scatola di Campbell's Soup è immagine che pubblicizza un contenuto che resta invisibile e irrilevante; i volti dei divi e degli uomini famosi sono la loro "facciata" e sono presi da immagini ufficiali, fotografiche, così come quelle degli "incidenti", dei fatti di cronaca, degli oggetti 6 eccellenti, come la sedia elettrica; quando poi le scatole di prodotti vari diventano tridimensionali, nella famosa mostra dell'aprile 1962 alla Stable Gallery di New York, l'appropriazione è completa e sfiora la simulazione, comunque l'impossibilità di distinguere reale da rifatto – e la galleria diventa un magazzino di supermarket. Eppure Warhol ha fotografato moltissimo, aveva sempre la macchina fotografica con sé, appunto letteralmente: non era l'immagine fotografica in sé a interessarlo, per le sue qualità estetiche, né per le sue specificità di medium, né per un transfer pittorico, ma il fatto di vivere fotografando, vivere in fotografia, attraverso la fotografia, perché, anche qui, il reale per lui valeva solo come immagine e la fotografia era lo strumento e il medium per dire proprio questo. A tratti, aggiungiamo di passaggio, lo diventerà il cinema, ma non per niente i primi e più propriamente suoi film sono di fatto delle inquadrature fisse su un soggetto immobile – l'Empire State Building dal tramonto all'alba, John Giorno che dorme per otto ore e altri simili – in un tempo reale lento al punto da essere quasi divisibile in immagini ferme. E all'opposto, quando raramente espose le sue fotografie, lo fece a quattro o più copie della stessa per volta, legate con filo bianco che le tiene insieme, le cuce, in una con

tiguità che non è sequenza, come le immagini ripetute serigraficamente nei suoi quadri.

Hamilton dal canto suo, dopo l'appropriazione passerà a complicare maggiormente il rapporto con l'immagine fotografica, nel senso che, mentre Warhol, e gli americani in genere, puntano sull'immagine diretta e immediatamente riconoscibile, semplificata nell'apparenza, sull'"icona", Hamilton inizia invece un confronto formale serrato e mai risolto, duchampianamente alquanto complicato da epopee metaforiche tipo *Le Grand Verre* e rimandi personali. Così dapprima dipinge le forme significative e allusive che trova nelle pubblicità dei prodotti più Pop della nuova società, per lui le automobili, simboli dello status sociale ma anche proiezioni delle pulsioni sessuali; quindi coltiva una sperimentazione sull'immagine così varia tecnicamente da andare dai giochi di parole agli oggetti e infine alla simulazione in pittura della manipolazione digitale, ridipinta. La complicazione è in effetti questa: il ritorno alla pittura è un rifacimento, un ridipingere, un rifare, che capovolge il rapporto perché a essere copia è il fatto a mano, a essere riproduzione è l'esemplare unico, a essere virtuale è l'immagine pittorica nella sua apparenza essenziale, se così si può dire, nel suo essere materia pittorica che appare all'occhio come altra, come immagine appunto.

Il passaggio alla pittura e il rovesciamento dei rapporti con la fotografia sono il dato comune degli artisti europei del contesto che abbiamo detto Pop Art in senso lato. Lo stesso vale infatti anche per gli altri artisti già nominati. Il segnale è lo scambio di peculiarità da un medium all'altro, una loro condivisione di caratteri a titolo diverso. Così la "mascherina" fotografica diventa il soggetto del quadro di Juan Genovés, quasi una forma pittorica astratta che trasferisce astrattismo anche sull'immagine interna al cerchio, invece figurativamente fotografica, che appare allora come una texture di segni che si infittiscono; d'altro canto la sagoma scura è veramente pittura, mentre i segni sono una folla fotografata dall'alto. Il titolo, *Rebasando el limite* (Oltre i limiti), ci mette sull'av 13 viso che come i segni-uomini si dirigono verso il bordo destro per oltrepassarlo, per uscire dal cerchio, così il rapporto tra fotografia e pittura intende portare ognuna delle due "oltre" se stessa e l'altra. È del resto questo il senso generale di tale scambio, un rinnovamento che segnala un cambiamento in atto. Darío Villalba fa qualcosa di simile: i fiocchi di neve descrivono sulla figura rappre 14 sentata, in realtà dentro la fotografia di cui fanno parte e sono anzi la resa visiva e la metafora stessa del retino, una texture di sicuro effetto pittorico, come piccoli tocchi di pennello che attutiscono la figuratività della fotografia e ne estraggono la forma pittorica, in particolare nel gioco di bianco e nero in cui non si sa se è il bianco sopra il nero o viceversa. Solo l'aggiunta dell'intervento pittorico può realizzare questo scambio, come Villalba continuerà a segnalare ben oltre i suoi inizi di carriera: pochi tocchi di colore "astratto" sopra una fotografia e le forme assumono uno spicco inatteso.

Gerhard Richter è ancora più esplicito fin nelle intenzioni dichiarate: "La fotografia non è uno strumento al servizio della pittura, ma è la pittura a servire a una fotografia realizzata con gli strumenti della pittura", ovvero: "Faccio fotografie con altri mezzi: non produco quadri che rimandano a fotografie, ma pro

After the appropriation, Hamilton went on to further complicate the relationship with the photographic image in the sense that while Warhol, and the Americans in general, were focusing on the direct, instantly recognisable, simplified image, on the "icon", Hamilton was attempting an intense formal, and never resolved, Duchamp-like comparison greatly complicated by metaphoric epics such as *The Big Glass* and by personal references. So, first he painted the significant, allusive forms he found in the advertisements for the new society's most typically Pop products; this meant automobiles which were status symbols but also projections of sexuality. Then he developed technically varied experiments on the image that ranged from plays on words to objects and eventually the painted simulation of digital manipulation, repainted. This, indeed, was the complication. The return to painting is a remake, a repainting, a redoing that reverses the relationship because it is the handmade that is the copy; the unique copy is a reproduction; it is the painted image in its essential appearance, if this can be said, i.e. pictorial matter that appears as something else, an image.

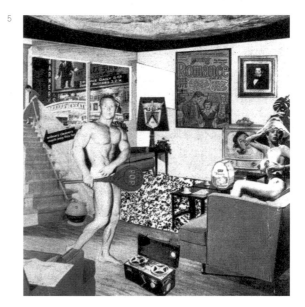

The passage to painting and the reversal of the relationship with photography was shared by those European artists who belonged to the context we have called Pop Art in the broad sense. The same applies to the other artists named. The indication is the exchange of peculiarities between one medium and the other, their sharing of characteristics for different reasons. Likewise, the photographic "screen" becomes the subject of a work by Juan Genovés, virtually an abstract pictorial form that also transfers abstraction onto the image inside the figuratively photographic circle, making it resemble a texture of increasingly close-packed signs; the dark outline is truly painting, but the signs are a crowd

13 photographed from above. The title, *Rebasando el limite* (*Beyond the boundaries*), warns us that just as the men-signs move towards the right margin to cross it and exit the circle, so too the relationship between photography and painting plans to take each of them "beyond" itself and the other. This is the general meaning of such an exchange, a renewal that signals a change under-

14 way. Darío Villalba does something similar. On the figure represented, snowflakes – which are actually part of a photograph and the visual rendering and metaphor of the screen – trace a texture of certain pictorial effect, like small brushstrokes that attenuate the figurativeness of the photograph and draw out its pictorial form; this is especially so in the play of black and white, where we do not know whether the white is over the black or vice versa. Only added pictorial intervention can accomplish this exchange, as Villalba continued to show long after the beginning of his career. A few touches of "abstract" colour added to a photograph bring forms unexpectedly out.

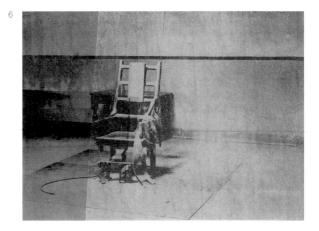

Gerhard Richter is even more explicit in his spoken intentions: "Photography is not a tool serving painting, it is painting that is at the service of a photograph executed with the tools of painting"; in other words: "I make photographs by other means: I do not produce pictures with photographic references, I produce photographs". The relationship is inverted; the Pop issue is inverted: it is not the photographic image that enters the painting, the painting is a photograph executed with its – painting's – devices. This exchange, this inversion, takes

5. Richard Hamilton
 *Just What It Is That Makes Today's Homes
 So Different So Appealing*, 1956
6. Andy Warhol
 Big Electric Chair, 1967

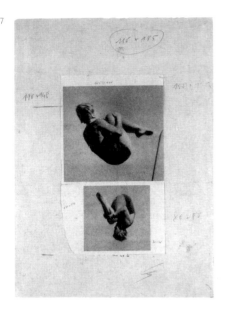

16

duco fotografie". Il rapporto è rovesciato, la questione Pop è rovesciata: non è l'immagine fotografica a entrare nel quadro, ma la pittura è una fotografia realizzata con i mezzi della pittura stessa. Due sono in particolare i procedimenti intorno a cui avviene lo scambio, il rovesciamento: la sfocatura e l'astrazione, la prima specificamente fotografica, la seconda specificamente pittorica, che tendono però a scambiarsi di posto. Così, se solo l'obiettivo fotografico può sfocare un'immagine, o alcuni suoi piani per metterne a fuoco altri, sfocare un'immagine pittorica significa evidentemente assumere una particolarità fotografica con mezzi impropri, quelli pittorici; d'altro canto i dipinti astratti di Richter sembrano a loro volta a tutti gli effetti delle fotografie, sia attraverso la simulazione della sfocatura, sia in quanto appaiono come ingrandimenti di dettagli di una materia pittorica attraverso un procedimento fotografico. Del resto, com'è noto, all'origine delle immagini di Richter sta quell'album di fotografie e ritagli di immagini da giornali e riviste che egli ha chiamato *Atlas*, atlante-archivio compreso *in fieri*, in costruzione, tanto omnicomprensivo da comprendere, cioè da passare per il vaglio fotografico, sia le immagini pubbliche che quelle più prettamente private. Allo stesso modo, quando allora Richter sovrappone materialmente spatolate di colore "astratto" a ritagli o fotografie, cortocircuita i due livelli evidenziandoli ancora maggiormente.

È un po' ciò che ha fatto anche Sigmar Polke, in un altro modo. Nel suo caso infatti il prelievo dell'immagine fotografica è segnalato dal retino tipografico dell'immagine ingrandita moltissimo. Ma per lui vale più il discorso della citazione che quello dell'appropriazione, perché Polke sceglie le immagini che riproduce con un intento forte, metaforico, di discorso, che demanda alla riproposizione e reinterpretazione di iconografie storiche piuttosto che inventarne di nuove. Anch'egli cortocircuita comunque figure e retino con gli interventi pittorici dello sfondo su cui e dentro cui si proiettano, vistosamente affidati al gesto e alla materia, un gesto che mostra la pittura, "astratta", e una materia che è sovente tanto significativa quanto lo sono le figure e più, perché termosensibile, cioè variante di colore a seconda del calore, o dichiaratamente tossica, velenosa come vuole essere la sua arte. Queste caratteristiche delle materie che Polke usa nei suoi dipinti non mancheranno d'altro canto di attirare la nostra attenzione su altri aspetti del rapporto tra pittura e fotografia così evidenziati, cioè il pareggiamento della pittura alla fotografia in quanto materiale fotosensibile, qui addirittura cangiante, non fissato; e inoltre il carattere di tossicità che passa dalla materia alla significazione, dove dunque l'analogia dell'essere fatte entrambe di materiali tossici diventa una velenosità comune. Velenosità nei confronti di che cosa? Di tutto, ovviamente, o quasi: della pittura fatta tradizionalmente, della fotografia fatta tradizionalmente, dell'invenzione presunta, della rappresentazione data per scontata, dell'astrattismo della sensibilità, della staticità del comportamento acritico…

Un'arte è data per finita, questo va ribadito, perché è uno dei frutti del rinnovato rapporto tra pittura e fotografia. Così, tornando a Richter, alla domanda quando ha dipinto il suo primo quadro da una fotografia, l'artista risponde: "Dipingevo dei grandi quadri a smalto lucido, sotto l'influenza di Gaul. Un giorno mi è capitata tra le mani una fotografia di Brigitte Bardot e mi sono messo a di-

place in two procedures, in particular; these are blurring and abstraction. The first is exquisitely photographic, the second exquisitely pictorial and they tend to exchange places. Thus, if only a camera lens can blur an image or some of its planes to put others in focus, blurring a pictorial image obviously means adopting a peculiarity of photography with improper, pictorial, means. Richter's abstract paintings, in turn, look like photographs to all effects, both in their simulated blurring and because they resemble enlargements of details of pictorial matter created using a photographic process. As we know, the origin of Richter's images lies in the album of photographs and pictures cut out of newspapers and magazines that he called *Atlas*, an ongoing archive-atlas, so all-encompassing that it includes, i.e. passes through the photographic sieve, both public pictures and more strictly personal ones. Similarly, when Richter then physically uses the spatula to apply "abstract" colours to cut-outs or photographs, he short-circuits the two levels, highlighting them all the more.

Sigmar Polke did something similar but in a different way. In his case, what he took from the photograph is seen in the blown-up half-tone screen. However, the notion of citation applies more than appropriation to him. Polke chooses the images he reproduces with a strong, metaphorical discursive intention that re-proposes and reinterprets old images rather than inventing new ones. He, too, however, short-circuits figures and screen with pictorial interventions on the background they are projected onto and into, openly availing of gesture and matter, a gesture that shows the painting, "abstract", and a matter that is often as significant as are the figures or more so, because it is heat-sensitive, i.e. the colour changes with heat, or declaredly toxic, as poisonous as his art strives to be. These characteristics of the materials Polke uses in his paintings do not, however, distract our attention from other aspects of the relationship between painting and photography thus highlighted, i.e. the equation of painting and photography as photosensitive material, here indeed changing, not fixed; this toxicity passes from the matter to the meaning, where the analogy of their both being made of toxic materials becomes a shared poison. Poisonous for what? For everything, of course, or virtually: for traditionally-produced painting, for traditionally-produced photographs, for presumed invention, for representation as a foregone conclusion, for abstract sensitivity, for the static nature of conventional conduct…

Art as such is believed to be finished, it must be repeated, because it is a fruit of the renewed relationship between painting and photography. Thus, returning to Richter, asked when he had painted his first picture from a photograph, the artist replied: "I was painting large pictures with glossy enamel paint, influenced by Gaul. One day I chanced on a photograph of Brigitte Bardot and I began painting her in grey on one of the pictures. I had had enough of that bad painting and painting from a photograph seemed the stupidest and least artistic thing I could do." There is a hint of Pop in this attitude, yet actually it is capsized: everything is image but the photograph does not replace the painting; instead, the painting becomes photograph; there is a little of Duchamp in it as well – "stupidity" in the form of indifference, the use of photography as mechanical mediation, the image is *ready-made*, hence no composition, no form –

it too overturned in the relaunched painting, on the condition it be totally changed.

We believe that Hyperrealism or Photorealism, should be considered in these same terms of change. Again, the explicit reference is photography; again, given a form via pictorial transposition. On the one hand, photography has become the way we see, how we see "realistically"; on the other, pictorial re-elaboration "hyper-realises" the vision. This, again, occurs in both senses of the expression, because it makes the vision more than real, i.e. it makes the image more than realistic, it makes it reality itself; it reveals the reality of the image and leads it toward the substitution that is, postmodernly, becoming permanent and irreversible. Furthermore, it says that this reality of the image is the very truth of the medias involved, both of photography and painting. On this last point, Chuck Close, Vija Celmins and Franz Gertsch, the three Hyperrealists in the exhibition, have three different methods that reveal different aspects.

Chuck Close, who has painted only portraits for over thirty years, curiously points out a certainly obvious characteristic of photography, but one replayed significantly in this context: models are constantly changing in real life, says the artist, "they gain weight, they lose weight, they are awake, asleep, happy or sad," whereas the photograph captures a single state for ever. Hence the always central shots and "passport-photo" style of his portraits. Yet this transfixion – this is the difference – does not prove the greater objectivity or sheer instantaneous nature of photography, filtered via painting; it produces a different result: "I am constantly faced with the fact that it is not a live person; actually it is not even a painting of a person; it is rather paint spread over a flat surface." The objectivity and the instantaneousness of photography serve the reality of painting; but what is the reality of painting? The reality of painting is again the reality of photography, in other words "making a picture in which the artist's hand is removed", in which the artist is not visible as a hand, not because it is mechanical like a photograph, but by turning the picture into "toil", exasperated manual work behind which the hand disappears. The paradox then spreads to the other aspects of the comparison, for instance: what is the surface in photography and in painting? Close makes the painted surface so taut, so thin, ultra- or hyper- thin, so materially invisible, so immaterial, that the only possible comparison is the microscopic thickness of photographic emulsion. Yet in both there is a careful work of stratification, of veiling. The accuracy is not vindication or exhibition, it is a paradox, that which "reveals" and "re-veils" the truth via objective analysis.

The work by Celmins is just as "thin"; the surface, the 2D effect is common to painting and photography; and because of it so is the special relationship they both have with depth, with 3D, with reality. In Celmins' work, too, this relationship passes via a meticulous approach, working slowly and accurately, by layers; even the subjects of her work are stratifications, the lunar surface, the desert, galaxies and starry skies, webs, so that painting is redoing in paint what has been done by reality and rendered by photography, layer upon layer. But, beware, the passage via photography reveals the difference between image

pingerla in grigio su uno di quei quadri. Ne avevo abbastanza di quella cattiva pittura e dipingere da una fotografia mi sembrò la cosa più stupida e non artistica che si potesse fare". C'è qualcosa di Pop nell'atteggiamento, tuttavia di fatto esso viene poi rovesciato: tutto è immagine ma la fotografia non sostituisce la pittura, anzi la pittura si fa fotografia; c'è qualcosa di duchampiano anche – la "stupidità" come indifferenza, l'assunzione della fotografia come mediazione meccanica, l'immagine come *ready-made*, e dunque niente composizione, niente forma – anch'esso rovesciato nel rilancio della pittura, purché assolutamente cambiata.

In questa stessa prospettiva di cambiamento va visto secondo noi anche il fenomeno dell'Iperrealismo, o Fotorealismo, non per niente. Il riferimento è ancora ed esplicitamente la fotografia, la formalizzazione avviene ancora attraverso la trasposizione pittorica. Da un lato la fotografia è ormai il modo stesso del vedere, come si vede "realisticamente", dall'altro la rielaborazione pittorica "iperrealizza" la visione. E questo, di nuovo, nei due sensi dell'espressione, poiché rende la visione più che reale, cioè rende l'immagine più che realistica, la rende realtà stessa, svela la realtà dell'immagine e la avvia alla sostituzione che postmodernamente sta diventando definitiva e irreversibile; inoltre dice che questa realtà dell'immagine è la verità stessa dei media coinvolti, sia della fotografia che della pittura. Su quest'ultimo punto Chuck Close, Vija Celmins e Franz Gertsch, i tre esempi iperrealisti presenti in mostra, hanno tre modalità diverse che svelano aspetti differenti.

Intanto Chuck Close, che da più di trent'anni dipinge solo ritratti, rileva in modo curioso un carattere certo scontato della fotografia ma rigiocato significativamente in questo contesto: i modelli, dice l'artista, nella realtà cambiano in continuazione, "ingrassano, dimagriscono, sono svegli, addormentati, felici o tristi", mentre la fotografia fissa per sempre uno stato di fatto: da qui anche l'inquadratura sempre centrale e il taglio "da fototessera" dei suoi ritratti. Tuttavia questo fissare, ecco il salto, non attesta la maggiore oggettività o l'istantaneità pura della fotografia, ma, passato attraverso la pittura, dà un altro risultato: "Sono costantemente di fronte al fatto che non si tratta di una persona vivente; in effetti non è nemmeno il dipinto di una persona; è piuttosto della pittura distribuita su una superficie piana". L'oggettività, l'istantaneità della fotografia servono dunque alla realtà della pittura; ma qual è la realtà della pittura? La realtà della pittura è, anche qui, la realtà della fotografia, ovvero "fare un quadro in cui non sia esibita la mano dell'artista", in cui non sia visibile l'artista come mano, non perché operazione meccanica come la fotografia, bensì facendo della pittura un lavoro, una "manodopera", un lavoro manuale esasperato per far sparire la mano. Il paradosso allora si estende agli altri aspetti del confronto, per esempio: che cos'è la superficie in fotografia e in pittura? Close rende la superficie pittorica così tirata, così sottile, ultra o ipersottile, così invisibile nella sua materialità, così immateriale, da non trovare altro paragone che lo spessore microscopico dell'emulsione fotografica. Eppure in entrambe vi è un accurato lavoro di stratificazioni, di velature. L'accuratezza, insomma, non è una rivalsa, un'esibizione, è un paradosso, quello che rivela la verità attraverso l'analisi dell'oggettività.

Il lavoro della Celmins è altrettanto "sottile": la superficie, la bidimensionalità è comune alla pittura e alla fotografia, e a causa di essa il particolare rapporto che entrambe hanno con la profondità, con la tridimensionalità, con il reale. Questo rapporto passa anche nella Celmins attraverso il fare meticoloso, l'operare con lentezza e accuratezza, per strati: i soggetti stessi delle sue opere sono stratificazioni, suolo lunare, deserto, galassie, cieli stellati, ragnatele, cosicché il dipingere è rifare in pittura ciò che ha fatto la realtà e che la fotografia ha restituito, strato su strato. Ma, attenzione, il passaggio attraverso la fotografia svela la differenza tra immagine e realtà: dal punto di vista visivo quest'ultima accumula in rilievi, che la luce evidenzia, i quali proiettano ombre scure sulla superficie meno stratificata, mentre la pittura – e soprattutto il disegno, il lavoro a grafite, preferito dalla Celmins – è il contrario, accumula ombra, stratifica nero intorno al bianco, che è vuoto, buco, da cui il bianco del foglio o della tela appare come luce; la fotografia, per il suo passaggio attraverso il "negativo" in cui la luce si accumula come nero, è lo snodo del rovesciamento e la sua ri-velazione.

Anche lo svizzero Franz Gertsch va visto nello stesso contesto iperrealista. Il suo *Bildniss Urs Lüthi* (*Ritratto di Urs Lüthi*) è tipicamente fotografico, con il margine destro che "taglia" vistosamente il braccio di un personaggio che non è entrato nell'inquadratura e la finestra con tenda sullo sfondo, classica metafora dell'obiettivo fotografico; ma gli occhiali scuri che porta Lüthi e la (sua) macchina fotografica abbandonata sul tavolo insinuano che il fotografo non può vedere veramente, che la macchina, simbolicamente deposta ai piedi di un vaso di fiori, deve cedere di fronte alla pretesa di restituire la bellezza come può fare invece la pittura. Ma come? Di nuovo è il lavoro, la perizia, l'abilità, la lentezza del fare e dell'osservare, dell'osservare facendo.

E mentre Lüthi si avvia proprio a usare la fotografia in nome di una poetica del corpo e dell'autoritratto, Gertsch prosegue nella direzione della natura e della sperimentazione delle tecniche pittoriche. Eccolo cimentarsi con un altro soggetto classico della fotografia: il torrente, l'acqua che scorre, inarrestabile ma arrestata dall'istantaneità dell'obiettivo, tra i sassi immobili ma che paiono seguire il flusso, la trasparenza che, fissata, pare farsi solida materia brillante. Gertsch passa però l'immagine attraverso la tecnica xilografica e il gioco ricomincia: cosa significa "incidere"? In fondo anche la fotografia è una sorta di "incisione" della luce sulla lastra chimicamente sensibile, da essa non viene l'immagine quale noi la vediamo ma il "negativo", proprio come le tecniche di incisione, xilografia compresa.

E cosa significa quel "grafia" che sia fotografia che xilografia contengono? Che cos'è la "scrittura" che hanno in comune, e che nel frattempo ha dato in arte risultati opposti a questi che chiamano "Concettuale"?

Nell'Arte Concettuale, appunto, bandita la pittura, la fotografia assume un ruolo del tutto particolare, perlopiù in funzione puramente documentaria o di registrazione di un'eventuale immagine che non si vuole toccata da mano. Entra intanto in arte la parola, che vi assume un ruolo privilegiato a scapito dell'immagine, al servizio del "concetto". Ma quando, negli anni Settanta, la "concettualità" si apre a interventi più vari e a contaminazioni più disparate, un uso

9,40

15

10

41,42

and reality; visually speaking, the latter is built up in reliefs that are highlighted by light and cast dark shadows on the less layered surface; in painting however – and especially in drawing and the pencil work favoured by Celmins – it is the reverse; it accumulates shadows and stratifies black around the white, empty, hole to make the white sheet or canvas look like light; photography, because it passes via the "negative" in which light accumulates as blackness, is the fulcrum of the inversion and its revelation.

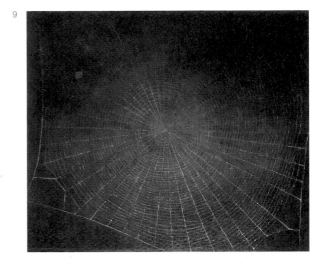

The Swiss artist Franz Gertsch should also be seen in the same hyperrealist context. His *Bildnis Urs Lüthi* (*Portrait of Urs Lüthi*) is typically photographic, with the right edge visibly "cutting off" the arm of a figure that has not entered the frame and with a curtained window in the background, a classic metaphor of the camera lens. However, the dark glasses Lüthi is wearing and (his) camera lying on the table imply that the photographer cannot really see and that the camera, symbolically placed beside a vase of flowers, must stop claiming to render beauty as painting can. How? Once again it is labour, craft, skill, slowly doing and observing, observing as you do.

While Lüthi begins to use photography in the name of a poetics of the body and the self-portrait, Gertsch pursues the direction of nature and experimentation with painting techniques. Here he grapples with another classic subject of photography: the river, unstoppable running water that is stopped by the instantaneous lens, between immobile stones that seem to follow the flow; immobilised transparency that appears to become solid, shining matter. But Gertsch filters the image through xylography, and we return to the game: what does "etching" mean? After all, photography is also a kind of "etching" of light on a chemically sensitive plate; it does not produce the image as we see it but a "negative", as do etching techniques, including xylography. What is that "*graphy*" contained in both photography and xylography? What "graphics" do they share, which have, in the meantime, produced contrasting results in art called "Conceptual"?

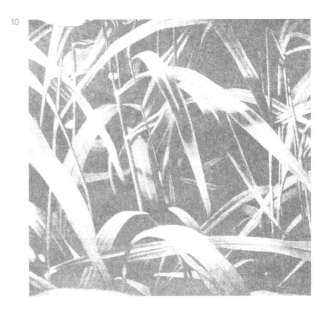

Painting being barred in Conceptual art, photography takes on a very particular role, mostly serving purely to document or record an image that is not to be touched. In the meantime, speech was introduced into art, adopting a privileged role at the expense of the image, and serving the "concept". But, in the 1970s, when "conceptuality" became receptive to more varied interventions and more diverse contaminations, certain artists returned to the use of the conceptual for both painting and photography, sometimes indeed together and compared. Such is the case of John Baldessari, who retouched photographs pictorially to "correct" the image to fit the concept. He could be seen acting with similar, updated intent even in recent years; now the digital image has replaced the photographic one and the presence of speech is as important as that of an image, so the conceptual triad, image, word, concept is complete. The relationship among the three elements is the topic of the work but the ironic result is prompted by its unusual "elbow" form, as mentioned in the title of the series, where a fourth square element that would complete the whole seems to be missing. Does the solution lie in this empty space, in this absence?

9. Vija Celmins
 Web, 1992
10. Franz Gertsch
 Gräser II, 2000

19

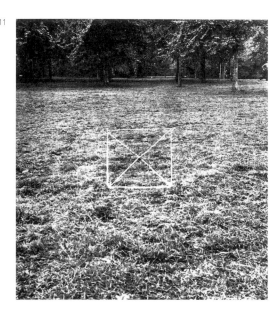

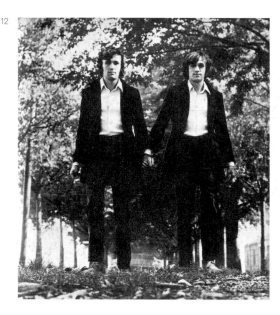

11. Jan Dibbets
Correzione su prospettiva, 1968
12. Alighiero Boetti
Non marsalarti, 1968

concettuale viene recuperato da alcuni artisti anche per la pittura e per la fotografia, talvolta anzi insieme e a confronto. È il caso di John Baldessari, che interviene su fotografie con ritocchi pittorici che "correggono" l'immagine in funzione del concetto. Lo ritroviamo con intenti simili e aggiornati fin negli anni recenti; l'immagine fotografica è ora sostituita da quella digitale e la parola è presente allo stesso titolo di un'immagine: la triade concettuale, immagine-parola-concetto, è completa. Il rapporto tra i tre elementi è l'argomento stesso dell'opera, il cui risultato ironico è però suggerito dalla sua forma materiale insolita, "a gomito", come ricorda il titolo della serie, in cui pare mancare un quarto elemento quadrato a completare l'insieme: è in questo spazio vuoto, in questa assenza, che si trova la soluzione?

Niente pittura né fotografia nell'Arte Povera in senso stretto, quella del celebre incipit del "Manifesto" di Germano Celant: "Animali, vegetali e minerali sono insorti nel mondo dell'arte". Ma anche qui il discorso si potrebbe in realtà aprire a ulteriori complicazioni di percorso. Si pensi anche solo alla quantità di interventi fotografici, o di lavori che con la fotografia hanno più o meno direttamente a che fare, contenuti nel volume che raccoglie per la prima volta sotto la denominazione Arte Povera quel gruppo di artisti: progetti, documenti, riprese di land artists, concettuali e poveristi; i lavori di Richard Long e di Jan Dibbets che sono figure geometriche trasposte dalla pittura nel reale e la cui visione corretta può avvenire da un unico punto di vista prospettico, cioè secondo quella prospettiva monoculare che è peculiare della fotografia; Alighiero Boetti che introduce la propria sezione con la famosa fotografia dei "gemelli" intitolata *Non marsalarti*; e altro ancora. E si pensi del resto a quanto di "poverista" ci può essere e c'è in quanto abbiamo già descritto di Polke, cioè nel carattere in qualche modo "vivente", energetico e cangiante, dei materiali pittorici che ha impiegato.

Ma torniamo a noi. Nello stesso libro *Arte Povera* anche Giulio Paolini è presente con un lavoro propriamente fotografico e, questo sì, direttamente rapportato alla pittura. Si tratta di *Raphael Urbinas MDIIII*, la cui didascalia scandisce: "Riproduzione fotografica, in grandezza naturale, della luce del portale del tempio, dipinto da Raffaello in *Lo sposalizio della Vergine*". È di fatto, per così dire, la fotografia formato 3,4 x 4,8 cm del colore, della materia pittorica corrispondente a quanto indicato nella didascalia: letteralmente fotografia della pittura, ma, altrettanto letteralmente, nel doppio senso del genitivo, oggettivo e soggettivo: la pittura è qui l'oggetto della fotografia, ma è anche la sua verità, colore, luce, materia, per quanto in essa si tenda a dimenticarlo.

È la duplicità di ogni lavoro di Paolini che qui ci riguarda, se ci si permette il gioco di parole basato sulla sua più famosa opera del genere, ovvero *Giovane che guarda Lorenzo Lotto*. È, lo ricordiamo, la fotografia del ritratto dipinto da Lorenzo Lotto di un giovane che stava dunque in quel momento guardando dritto negli occhi l'artista che lo ritraeva: lo riguardava, appunto, lo ricambiava dello sguardo e lo concerneva. Esattamente come la pittura nei confronti della fotografia, nella situazione rinnovata: ora il dipinto guarda la macchina fotografica che sta scattando la foto ed è l'oggetto e l'argomento stesso della fotografia. Ossia: lo sguardo, anzi il "riguardo", è quanto fotografia e pittura qui

There is no painting or photography in Arte Povera in the strict sense, that of the famous incipit of Germano Celant's "Manifesto": "Animals, vegetables and minerals have appeared in the world of art". Again, this discussion might lead to further complications along the way. Just think how many photographic inter-

13 ventions, or works that have some link with photography there are in the book that grouped these artists for the first time under the banner of Arte Povera: projects, documents, land artists, conceptual and Arte Povera artists; the

11 works of Richard Long and Jan Dibbets, geometric figures transposed from painting into reality and which can only be correctly viewed from one perspective, i.e. with that monocular vision that is peculiar to photography; Alighiero Boetti, who opened his section with the famous photograph of "twins" enti-

12 tled *Non marsalarti*, and so on. Just think how much Arte Povera influence there may be and there is in the work already described by Polke, i.e. in the somehow "alive", energetic and changing nature of the painting materials he used.

Let us return to our subject. Giulio Paolini was present in the same Arte Povera book with a purely photographic work and, yes, directly related to painting. It is *Raphael Urbinas MDIIII*, with the caption "photographic life-size reproduction of the aperture of the temple entrance, painted by Raphael in, *Lo sposalizio della Vergine* (*The Marriage of the Virgin*)". It is in fact a 3.4 x 4.8 cm photograph of the colour as described in the caption – literally, a photograph of the paint, but, just as literally, in the dual sense of the genitive, objective and subjective. The paint here is the object of the photograph, but it is also its truth, colour, light and texture, however much we tend to forget it.

It is the duplicity in each of Paolini's works that interests us here. Take, for in-

5 stance, his most famous work of this genre, *Giovane che guarda Lorenzo Lotto* (*Young Man Looking at Lorenzo Lotto*). It is a photograph of the portrait painted by Lorenzo Lotto of a youth who was at that moment gazing unflinchingly into the eyes of the artist who was painting him. He was looking back at him, exchanging looks. Just like painting and photography, in the renewed situation. Now the painting looks at the camera taking the photograph and is the object and the topic of the photograph. In other words, the looking, the "looking back", is what photography and painting have in common here, what they exchange, through materials, forms and similar procedures.

6 In the later version exhibited here, *Controfigura* (*critica del punto di vista*) [*Double* (*Critique to the Point of View*)], Paolini replaced the eyes of Lorenzo Lotto's model with his own, so that Paolini is now looking back at Lotto, the camera and us. Moreover, Paolini is looking at Paolini through Lotto's model, as if in a disquieting mirror that reflects not his physiognomy but only his look. After all, is this not literally yet again what always happens, i.e. that the artist looks at himself *through* the model, like a stand-in, a "counter figure" because it provides the look but not the likeness? Paolini's short-circuiting then continues, involving time even more explicitly than in the first version: a look of-from the present is grafted onto a face of-from the past… Needless to say, not having replaced the shape of the eye but only the eyeballs, the difference between the two looks is virtually imperceptible! Save for the fact that Paolini's eyes are not painted but photographed! Thus, the artist disappears behind-inside the model; he dis-

13. Michelangelo Pistoletto
Uomo seduto, 1962

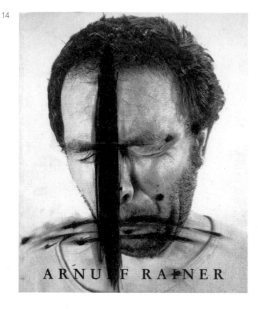

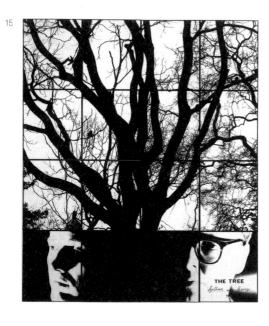

14. Arnulf Rainer
 copertina del catalogo / catalogue cover
 Arnulf Reiner. Campus Stellae,
 Centro Galego de Arte Contemporanea,
 Santiago de Compostela, 1996
15. Gilbert & George
 The Tree, 1978

hanno in comune, si scambiano, attraverso le materie, le forme, i procedimenti analoghi.

6 Nell'ulteriore versione presente in mostra, *Controfigura (critica del punto di vista)*, Paolini ha sostituito gli occhi del modello di Lotto con i propri, cosicché a riguardare Lotto, la macchina fotografica e noi, è ora Paolini stesso. Non solo, perché ora Paolini guarda Paolini attraverso il modello di Lotto, come in un inquietante specchio che gli rimanda non la sua fisionomia ma solo il suo sguardo. Del resto, non è ancora una volta letteralmente ciò che avviene sempre, ovvero che l'artista guarda se stesso *attraverso* il modello, come una controfigura, una "figura contro" perché appunto restituisce lo sguardo ma non le sembianze? Poi il cortocircuito paoliniano continua, coinvolgendo ancora più esplicitamente della prima versione il tempo: uno sguardo del-dal presente si innesta su un volto del-dal passato… Inutile poi osservare che, non avendo sostituito la forma dell'occhio ma solo i globi oculari, la differenza dei due sguardi è praticamente indistinguibile! Se non fosse che gli occhi di Paolini non sono dipinti ma fotografati! L'autore scompare così dietro-dentro il modello, scompare nel punto di incrocio dei chiasmi che vedono scambiarsi di posto i componenti dell'opera. Per noi, dunque: la fotografia guarda, attraverso la pittura, la fotografia che guarda la pittura che guarda la fotografia…

Passiamo ad altro. Che cos'è il corpo per la pittura e che cosa per la fotografia? Sicuramente è un soggetto molto particolare. La Body Art l'ha ribadito. Un

14 artista come Arnulf Rainer ha tenuto insieme i due media in maniera singolare, dipingendo i gesti del corpo sopra la sua fotografia, approfittando della "gestualità" che la pittura aveva da non molto conquistato. Ma nella presente mostra noi troviamo due rappresentanti della Body Art ulteriormente particolari dal nostro punto di vista: uno, Urs Lüthi, ha sempre fatto passare il corpo at-

15 traverso la fotografia; gli altri, la coppia Gilbert & George, partono dall'esibizione di se stessi come "sculture viventi", immobili come statue ma anche come fotografie, per giungere appunto alla fotografia attraverso una breve fase pittorica. Entrambi, alla fine, introducono la possibilità di accostare diverse immagini, in modo da costruire una sequenza, "narrativa" o meno che sia – come venne chiamata questa branca dell'arte: Narrative Art appunto.

Nei primi autoritratti Lüthi combina fotografie di paesaggi e altre in cui ricostruisce con il proprio corpo le forme della natura là riprodotte, disponendo per esempio le braccia come sono disposte le parti del paesaggio. La sequenza introduce un gesto che corpo e fotografia condividono – alla lettera: dividono insieme – e che al paesaggio non si può invece attribuire, ma che quelli proiettano su di esso. Un certo rimando all'Impressionismo non ci sembra arbitrario. Che Lüthi abbia voluto rispondere alla sfida di Gertsch?

3 È curioso che nello stesso anno anche Gilbert & George si ritraggano, pittoricamente, nella natura, immersi nella vegetazione, alla cui esuberante presenza che satura lo spazio tutto intorno contrappongono la propria immobilità di statue umane, la propria indifferenza psicologica, il proprio non fare. Quando pas-

17 sano alla fotografia introducono una sequenza che non è realmente narrativa, anzi spezza, frammenta, rompe qualsiasi continuità di racconto, conservando palesemente la loro figura-funzione di sculture immobili e proiettando la loro

appears at the meeting point of the chiasms in which the components of the work exchange places. For us, therefore, the photograph looks, through the painting, at a photograph looking at the painting that is looking at the photograph…

Moving on, what is the body to painting and what is it to photography? Certainly it is a very special subject. Body Art has confirmed this. An artist such as Arnulf Rainer has held the two media together remarkably, painting the gestures of the body onto his photograph, taking advantage of the "gesture" acquired by painting a little earlier. In this exhibition, however, we have two exponents of Body Art that are even more special: one, Urs Lüthi, has always filtered the body through photography; the others, the couple Gilbert & George, started by exhibiting themselves as "living sculptures", immobile like statues but also like photographs, before turning to photography after a brief painting phase. Both, eventually, introduced the possibility of combining several images to construct a sequence, whether "narrative" or not – and indeed this branch of art is called Narrative Art.

In his first self-portraits, Lüthi combined photographs of landscapes with others in which he reconstructed the forms of nature reproduced there with his own body, imitating, for instance, the arrangement of parts of the landscape with his arms. The sequence introduces a gesture common to body and to photography – literally shared – that cannot be attributed to the landscape, but which they project onto it. A certain reference to Impressionism does not seem arbitrary. Might Lüthi have wished to take up Gertsch's challenge?

Strangely, in the same year, Gilbert & George also portrayed themselves, pictorially, in nature, immersed in vegetation; they countered the lush presence that saturates the surrounding space with their own immobile human statues, their psychological indifference, their doing nothing. When they turned to photography, they introduced a sequence that is not really narrative; it shatters and fragments, breaking into any narrative continuity and they openly retained their figure-function as immobile sculptures. They projected their immobility onto photographs of the surroundings, whether natural or city landscape.

Immobility may seem the most obvious characteristic of photography, but it is also one of its secrets, of its mysteries almost, if it is compared with the sense of mystery experienced before examples of immobility in nature, the sense of unnatural arrested time recorded in those moments and that are represented in photography with feigned naturalness. Painting, although certainly a fixed image, seems to have been more concerned with introducing time than exploiting immobility. Sculpture is indeed the fulcrum of the issue, also immobile but with a material presence that we could say embodies immobility, isolation and difference, like something that cannot be shaken off.

The "anonymous sculptures" – as they were called in the title of the famous 1970 book – by Bernd and Hilla Becher in turn created these same links. They did so with a photography that rediscovered its once more seemingly most obvious primary essence: object in the centre, perfect focus, diffuse light, no visible artifice, no staging, zero semeiotics and expression. The anonymity of the artist responsible for the "sculptures" matches the anonymity of the totally ob-

jective photographic process, of its ego-less mechanical essence. Everything here is zeroed, painting itself and sculpture and it is this zeroing that makes the connection: the presence of the object – object represented and object photographed – tends towards the infinite, the absolute. The suspension is perfect, between zero and infinity. The presentation of the images, never unique, always more than one, does not build a sequence – narration is totally denied – but a series, a group taken from a potentially infinite number that can start anywhere. Painting cannot do this for it would be unnaturally altered by it, grotesquely threatened and desperately tried. Instead, this project is innate to photography – a process, with virtually minimal manual input, of the objective eye, functional use and indifferent clearness. Art is here reduced to the base level that is the catalogue, the archive, the scientific and para-scientific classification of what already exists, and it rises to the upper echelons of the silent image and, perhaps, even of obsessive secrecy.

The Bechers, as we all know, were to become the starting point not just for a photography that in certain Conceptual Art made room for a "specific" use of the photographic device, but also, and directly as teachers, for the generation of German photographers that includes Thomas Struth, Thomas Ruff and Andreas Gursky, who will be considered below.

Meanwhile, this context also found space for the work of Markus Raetz, presented in this exhibition. Here again we have the self-portrait, again a series, but everything else changes, because here we have "masking".

As an artist Raetz investigates the viewing point, notoriously most frequently using optical effects, anamorphosis, and plays on perspective whereby an image is figuratively recognisable only from a certain fixed position. From all other viewing points its constituent elements appear in indecipherable disarray. This is an excellent metaphor not only of vision, but also of the unconscious (Lacan *docet*), for instance, and of art in general. It is all there before your eyes, but you will not see it unless you are in the right position, then the mass of elements acquires meaning. It is language itself. And is it not also photography? Certainly, insofar as it is monocular perspective, a fixed viewing point, a transfixed moment from which you look straight ahead. If you move, it all changes and you will see something else and not see something.

However, only rarely does Raetz use photography, as only rarely does he use painting; he prefers 3D for his optical games. The two series here on display do not specifically belong to this genre of his work, so we venture to suggest the interpretative key of "masking", for which the two adjacent series attract our attention. The first consists in four photographic self-portraits, each subjected to a different treatment that highlights four different screens or graphic filters; the second series also comprises four self-portraits, but the elaboration consists in an attempt to resemble Klaus Kinski. Portraying oneself "as" Kinski is a paradox that creates a never-ending weave of the data in question. Extracting oneself from Kinski or Kinski from oneself is actually another form of anamorphosis, open on two irreconcilable fronts – like the skull-cuttlebone in *The Ambassadors* by Hans Holbein. You either see the Ambassadors properly or you see the form in the foreground properly as a skull. You either see Raetz

immobilità sulle immagini fotografiche dell'ambiente, paesaggio naturale o urbano che di volta in volta sia.

L'immobilità può sembrare il carattere più scontato della fotografia, ma ne è anche uno dei segreti, quasi dei misteri, se la si paragona al senso di mistero che si prova di fronte ai casi di immobilità in natura, al senso di innaturale tempo bloccato che si registra in quei momenti e che la fotografia rappresenta con finta naturalezza. La pittura in fondo, pur essendo certamente un'immagine ferma, sembra aver avuto più il problema di introdurre il tempo che quello di sfruttare l'immobilità. È appunto la scultura a fare da snodo alla questione, anch'essa ferma ma con una presenza materiale che per così dire incarna l'immobilità, l'isolamento, la differenza, come qualcosa che non può scrollarsi di dosso.

10-12

Le "sculture anonime" – come le dichiara esplicitamente il titolo del famoso libro del 1970 – di Bernd e Hilla Becher annodano a loro volta questi stessi fili. Lo fanno con una fotografia che ritrova la sua primarietà ancora una volta apparentemente più scontata: oggetto al centro, messa a fuoco perfetta, luce diffusa, nessun artificio apparente, nessuna messa in scena, grado zero semiotico ed espressivo. L'anonimia dell'autore delle "sculture" va di pari passo con questa sorta di anonimia dell'oggettività assoluta del procedimento fotografico, della sua meccanicità senza io. Tutto qui è azzerato, la pittura stessa, la scultura, ed è grazie all'azzeramento che il nodo si fa: la presenza dell'oggetto – oggetto rappresentato e oggetto fotografico – tende all'infinito, all'assoluto. La sospensione è perfetta, tra zero e infinito. La presentazione delle immagini, mai uniche ma sempre più d'una, non costruisce una sequenza – la narrazione è assolutamente negata – ma propriamente una serie, un gruppo prelevato da un numero potenzialmente infinito e che può partire da qualsiasi punto.

La pittura non può fare questo o ne risulterebbe innaturalmente alterata, grottescamente minacciata, disperatamente provata. La fotografia possiede invece in sé questo progetto: meccanica, al limite della manualità minima, dello sguardo oggettivo, dell'uso funzionale, dell'evidenza indifferente, qui l'arte al limite inferiore del catalogo, dell'archivio, della schedatura scientifica e parascientifica dell'esistente, e insieme al limite superiore del silenzio dell'immagine e, forse, perfino del segreto ossessivo.

I Becher, com'è noto, saranno il punto di partenza non solo di una fotografia che in certa Arte Concettuale darà spazio a un rinnovato uso "specifico" del mezzo fotografico, ma anche, e direttamente come insegnanti, della generazione di fotografi tedeschi che comprende Thomas Struth, Thomas Ruff e Andreas Gursky, che più avanti vedremo.

Intanto trova posto in questo contesto anche l'opera di Markus Raetz che viene presentata in mostra. Anche qui infatti c'è l'autoritratto, anche qui la serie, ma tutto il resto cambia. Perché qui c'è "mascheramento".

Raetz è artista che indaga il punto di vista, notoriamente più spesso attraverso gli effetti ottici, le anamorfosi e i giochi prospettici per cui un'immagine appare nella sua riconoscibilità figurativa soltanto da una determinata posizione fissa, mentre in tutte le altre gli elementi che la compongono si presentano in un disordine indecifrabile. È, questa, una metafora eccellente non solo della visione,

ma anche dell'inconscio (Lacan docet), per esempio, e dell'arte in generale poi: tutto è lì sotto gli occhi, ma occorre assumere la posizione corretta per poter vedere, perché la congerie di elementi acquisti significato. È il linguaggio stesso. E non è anche la fotografia? Certamente, in quanto prospettiva monoculare, punto di vista fisso, istante bloccato da cui si guarda davanti a sé: spostarsi significa cambiare tutto, vedere altro, non vedere qualcosa.

È raro tuttavia che Raetz usi la fotografia, come è raro che usi la pittura, preferendo la tridimensionalità per i suoi giochi ottici. Le due serie presenti in mostra non sono specificamente di questo tipo di lavoro di Raetz, per questo azzardiamo la chiave di lettura del "mascheramento", su cui le due serie accostate attirano la nostra attenzione. La prima è costituita da quattro autoritratti 19 fotografici, ciascuno sottoposto a un trattamento diverso che evidenzia quattro retini o filtri grafici diversi; la seconda serie è pure di quattro autoritratti, ma 18 l'elaborazione consiste nel tentativo di assomigliare a Klaus Kinski. Autoritrarsi "come" Kinski è un paradosso che non finisce di intrecciare i dati in questione: estrarre sé da Kinski o Kinski da sé è infatti un'altra forma di anamorfosi, aperta su due fronti inconciliabili – come l'osso di seppia-teschio degli *Ambasciatori* di Hans Holbein: o vedi correttamente gli ambasciatori o vedi cor- 16,17 rettamente la forma in primo piano come teschio. O vedi Raetz o vedi Kinski, o è un autoritratto o è un ritratto altro. Che poi Kinski sia un attore, ci ricorda perlomeno che Raetz è un artista, cioè che in entrambi i casi siamo in zona "finzione".

La stessa duplicità si ripercuote sulla prima serie: o vedo il volto o vedo le macchie evidenziate dai retini, o vedo la fotografia o vedo quella sorta di effetto pittorico delle macchie. Quello che indichiamo come "mascheramento" è questo presentarsi con un'altra faccia, anche quando è la propria, ma soprattutto questo mascherarsi di linguaggio, questo indossare, assumere il linguaggio. (Si noterà infine che in entrambe le serie il luogo su cui si concentrano di più le manipolazioni risultano essere gli occhi, o meglio gli occhiali, segno della duplicità nella stessa immagine rappresentata, sul volto stesso rappresentato).

Siamo finalmente negli anni Ottanta. Sono gli anni in cui esplode in arte il fenomeno del cosiddetto Postmodernismo nella sua versione che si pretende epocale, diffusa, irreversibile: trionfo definitivo dell'immagine che sostituisce – in veste di simulacro e attraverso simulazione, secondo i termini di Jean Baudrillard – la realtà e la perde in un'impossibilità di ritrovare un'origine e un originale; crollo dei fondamenti e "indebolimento" dei discorsi forti e coesivi, delle ideologie e dei Grandi Racconti – secondo l'accezione di Jean-François Lyotard–, dunque fine anche delle specificità e delle pretese universali, sostituite dalle verità circostanziate, quando non dall'eclettismo e dallo zapping generalizzato; massmedializzazione della comunicazione secondo nuove modalità all'insegna della spettacolarizzazione globale. Non per caso hanno un ritorno di attenzione e di successo artisti che abbiamo già visto, Warhol per tutti, campione anticipatore di diverse delle tematiche e dei comportamenti elencati, la Pop Art in genere e altri attraverso la riproposta e la revisione dei diversi "neo", "iper", "post", "trans" che si affacciano alla ribalta: Transavanguardia, Neoespressionismo, Neoastrattismo, Iperclassicismo, Neoromanticismo…

or you see Kinski – it is either a self-portrait or a portrait. The fact that Kinski is an actor at least reminds us that Raetz is an artist, meaning that, in both cases, we are in a "fiction" zone.

The same duplicity is echoed in the first series: I either see the face or I see the dots highlighted by the screens; I either see the photograph or I see that sort of pictorial effect of the dots. What we called "masking" is this appearing with another face, be it indeed your own but, particularly, this masking of your language, adopting a language. (Note that in both series the most common point of manipulation is the eyes, or rather, the glasses, an indication of the duplicity in the image represented, on the face represented.)

So we come to the 1980s. Those were the years when so-called Postmodernism burst onto the art scene in the version that claimed to be epochal, diffuse and irreversible: the permanent triumph of the image that – as simulacra and by simulation, to use Jean Baudrillard's words – replaces reality and loses it when it becomes impossible to rediscover an origin and an original; the collapse of the foundations and "weakening" of the strong, coherent discourses, of the ideologies and the Great Stories – in Jean-François Lyotard's acceptation – hence also the end of specificity and universal pretensions, which were replaced by circumstantial truths, when not by eclecticism and generalised zapping. Communication was mass-medialised and adopted new methods for the sake of the global spectacle. It is no accident that some of the artists mentioned are now attracting fresh attention and earning widespread success – Warhol, to name but one, champion forerunner of several of the themes and conducts listed, Pop Art in general and others via a reproposal and revision of the various "neo", "hyper", "post" and "trans" that are coming to the fore: Trans-avant-garde, Neo-expressionism, Neo-abstractionism, Hyper-classicism, Neo-romanticism.

Photography conquered a position that was not only important but crucial too and the fulcrum of change, coming to almost oust painting in the 1990s. The point is, if the picture replaces the reality, what better medium than that which already provides reality in a picture? On the other hand, if we wish to criticise the claimed substitution of the reality by the picture, what better medium than that which directly captures the reality and at the same time contains an intrinsic connotation of memory? Naturally it all depends on what use you wish to make of it.

An artist such as Cindy Sherman sums this mood up perfectly. Photography is practised as a medium that "deconstructs" an image that has always been seen via the media, photographed, not to say "photographic". "Deconstruct" is a neologism introduced by the philosopher Jacques Derrida that clearly indicates the kind of operation undertaken by many artists in all fields in recent years – using the medium itself to dismantle and criticise from within the mechanism, forms, contents and the founding claims of that medium and its interpretation of reality, otherwise given as universal and original, not just peculiar or specific but "metaphysical", in Derrida's acceptation. Deconstruction entails citation – or in the American version already introduced appropriation – or nonetheless a reference to a subjected image, requisitioned, reused, appropriated.

16. Markus Raetz
 Metamorphose I, 1991-92
17. Hans Holbein il Giovane
 Gli ambasciatori, 1533

18

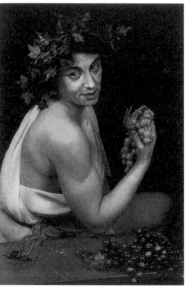

19

18. Cindy Sherman
 Untitled # 205, 1989
19. Cindy Sherman
 Untitled # 224, 1990

La fotografia conquista un posto non solo importante ma cruciale e di snodo del cambiamento, fino a tendere negli anni Novanta quasi a scalzare la pittura. È che, se l'immagine sostituisce la realtà, quale miglior medium di quello che già ci dà la realtà in immagine? E d'altro canto: se voglio criticare la pretesa sostituzione dell'immagine alla realtà, quale miglior medium di quello che coglie in presa diretta la realtà e che al tempo stesso porta intrinseco un connotato di memoria? Dipende, ovviamente, dall'uso che se ne fa.

Un'artista come Cindy Sherman sintetizza perfettamente quest'atmosfera: la fotografia è assunta come medium "decostruttivo" di un'immagine che si dà già sempre mediatizzata, fotografata, per non dire "fotografica". "Decostruire" è neologismo introdotto dal filosofo Jacques Derrida che indica bene il genere di operazione che molti artisti in tutti gli ambiti mettono in atto in questi anni: con lo stesso medium smontare e criticare dall'interno il meccanismo, le forme, i contenuti, pretesi fondativi del medium stesso e della sua interpretazione della realtà, altrimenti dati per universali e originari, non solo peculiari o specifici ma "metafisici", nell'accezione appunto derridiana. La decostruzione comporta la citazione – o, in versione americana che abbiamo già introdotto, appropriazione –, ovvero comunque il rimando a un'immagine soggiacente, prelevata, ripresa, assunta.

26-28 Le prime opere della Sherman che interessano qui sono immagini di lei stessa che indossa, reinterpreta, rifà i ruoli stereotipati a cui è ricondotta la donna nella società degli stereotipi, secondo le immagini che li diffondono e inculcano, decostruendo le forme e le modalità con cui sono comunicate, dal formato, al taglio, alla posa, all'illuminazione, ai vari modi di finzione o di finzione di realtà. Immagini già confezionate per la loro destinazione – riviste illustrate, film, pubblicità – sono rifatte con l'artista stessa come interprete perché ne vengano evidenziate le pretese e i contenuti sottesi, quando non occulti o rimossi. È il *remake*, tanto diffuso poi negli anni Ottanta e Novanta, qui con l'artista stessa come protagonista. Allo stesso modo, e per le stesse ragioni decostruttive, la fotografia sostituisce qui *in toto* la pittura, perché "rifare" in pittura significherebbe perdere la critica "dall'interno", con gli stessi mezzi.

18,19 La pittoricità riemergerà però abbastanza prepotente negli anni Novanta della Sherman, quando sparirà la sua presenza dall'immagine e le "nature morte" – per la verità altrettanto e più "vive", per certi aspetti, delle figure umane precedenti – ripresenteranno questioni prettamente pittoriche: il colore, la composizione, gli "effetti" pittorici in genere, su cui infatti si concentrerà l'indagine non solo decostruttiva ma ora anche propositiva. Infatti alle forme pittoriche delle immagini verrà opposto quello che Rosalind Krauss e Yve-Alain Bois hanno chiamato l'"informe", mediando il concetto da Georges Bataille, ovvero un'irriducibile e non dialettica contrapposizione alla forma, attraverso tutti i suoi opposti: il brutto, l'indistinguibile, l'orizzontale, l'amorfo, il basso, il volgare, il disgustoso, l'arbitrario, che riemergono dietro il luccichio fedifrago dell'ideologia dell'immagine.

21 Altrettanto citazionista e decostruttivo è Jeff Wall, con intenti diversi e in maniera più fredda e formale. Dietro ogni sua immagine c'è il rimando a un quadro antico, di cui rivisita la scena in ambiente e contesto contemporaneo, ma

Sherman's first works of interest to us here are pictures of her donning, reinterpreting, replaying the stereotype roles forced upon women in a society of stereotypes in the pictures that spread and inculcate them. She deconstructs the forms and manners of their communication, from format to style, pose and lighting and the various manners of pretence or pretence of reality. Pictures readymade for their purpose – glossy magazines, films and advertising – are recreated with the artist playing the part to highlight the implied, when not hidden or removed, claims and contents. This is the *remake* that was so popular in the 1980s and 1990s, here with the artist herself as protagonist. Similarly, and for the same deconstructive purposes, photography here replaces painting *in toto*, because "remaking" in painting would mean losing the critique "from within", with the same devices.

Yet, pictorial expression re-emerged quite strongly in Sherman's 1990s when her presence disappeared from the picture and her "still life" pictures – actually, just as and even more "alive", in some senses, then the earlier human figures – raised strictly pictorial issues: colour, composition and pictorial "effects" in general on which her investigation – not only deconstructionist but now prepositional too – concentrated. Actually, the pictorial forms in the pictures were contrasted by what Rosalind Krauss and Yves-Alain Bois called "formless", mediating Georges Bataille's concept, i.e. a firm, non-dialectic contraposition to form, via all its opposites – the ugly, the indistinguishable, the horizontal, the amorphous, the low, the vulgar, the disgusting and the arbitrary, which reappear behind the treacherous glitter of the ideology of the image.

Jeff Wall is just as citationist and deconstructive, with different intentions and in a colder, more formal manner. Behind each of his images lies a reference to an old painting. He revisits its scene in contemporary mood and context but as if by chance, as if the scene had been transfixed at the very moment it resembled the model. The scene takes place in the street, or somewhere in a city suburb, or in an interior; the figures are suspended in mid-action as if captured by chance. This is the moment when those positions, that action or that relationship between the characters refer to a work of the past, by Manet, David, Courbet, or others. The pictorial reference of this suspended moment is the postmodern interpretation of photographic immediacy; it postmodernly doubles the effect of the image; it simulates a spontaneous, chance situation so coldly and so precisely that, at the same time, it reveals that it is constructed and this solicits recognition of the reference that reveals its dual pretence. It, too, is the picture of a picture, not a picture of reality. Instead reality returns in the modernisation of the original painted scene, its adaptation to the contemporary context, often with allusions to topical social issues, degraded suburbs, racism, the homeless and ecology. What is real is not the origin of the picture, but the effect of its dual pretence, the effect, to express it in the terms of our discussion here, of the deferment – Derrida's "difference", in the close meaning of the words "defer-differ" – of photography and painting.

We see something similar in Jean-Marc Bustamante, and an imprecise, indeed generic, sometimes ironic, pictorial reference that, nonetheless, intends to bring differences, contradictions and inconsistencies into play in the picture.

That of the picture in the exhibition, for instance, can be placed somewhere between Impressionism or Postimpressionism and Klimt, a "modernist" classic, nonetheless, that defies perspective via a row of trees that saturates the surface of the picture, highlighting its "real" 2D nature at the expense of the optical illusion. Yet, in Bustamante a mere wall shatters the purity of the premise. The step in its outline reintroduces an unexpected 3D effect; the white colour of its stones brings out what can be seen amongst the trees. Contrasts are redistributed. The trees are nature whereas the wall is human intervention; but the geometric arrangement of the trees in rows is also human intervention, just as the stones seen to form the wall are natural. Everything merges in an ongoing endless game that raises doubts on the most obvious acquisitions, those that Modernism has, for some time now, neglected to question and Postmodernism is raising again to break free from these cramped cages.

Is it not postmodern to look at the public instead of the work, to look at those who are looking? This is what Thomas Struth does in what is probably his most famous cycle of photographs. The cross-reference between photography and painting is multiple, through the circuit of gazes. The public, there to look at the paintings in the background, is in turn a "picture" for the photographer and for us looking at it in the photograph; just as the public portrayed is between us and the paintings, so another, real one, comes between us and Struth's photograph. Now what are we looking at? Which public?

The cross-reference between the two produces a sense of disorientation that is a sign of the possible loss of reality to which we are exposed by the image and an indication of where we should place ourselves, i.e., exactly where the photographed public is. Struth does not confuse, he does not want to fuse, do not forget he is a pupil of the Bechers. Photography helps to see painting and reality better; it reminds us we are looking and forces us to double our attention. Struth says of some of his other urban architecture series – those without people – that for him they point to "models of life and structures that can be both particular and general": "If for instance we take the photograph of Rue Saint-Antoine, in Paris, what we see, of course, is the image of that street in particular, but we can, at the same time, see many other Paris streets that have the same structure and the same appearance. If we compare this photograph to others taken in New York or Germany, we immediately see that these images are examples of a certain type or a certain architectural or historical model. If the stage is empty, the impact is even more violent, that is all… When we look at these empty streets, we can better imagine ourselves in that space."

Once more, only photography can do this to total effect. That is why Thomas Struth, when questioned on what he has in common with Thomas Ruff and Andreas Gursky, also pupils of the Bechers, said something very simple and clear: "We do not subject our photographs to any kind of pictorial effects, as many others do nowadays." They use photography as it is.

Thus Ruff, like the Bechers, puts a face in the middle of the frame, expressionless, like an object, like a sculpture, like a passport photo. It is indeed the identity that emerges, the reality as identity. Perfect focusing and enlargements highlight the tiniest details, the concrete perfection of objectivity. Identity, of

come per caso, come se la scena fosse stata bloccata proprio nel momento della sua somiglianza con il modello. La scena si svolge per strada, o in angolo di periferia urbana, o in un interno; i personaggi sono sospesi in un'azione còlta come accidentalmente: è il momento in cui quelle posizioni, quell'azione, quel rapporto tra i personaggi rimandano a un'opera del passato, di Manet, David, Courbet o altri. Il rimando pittorico di questa sospensione è l'interpretazione postmoderna dell'istantaneità fotografica; essa infatti postmodernamente raddoppia l'effetto dell'immagine: simula una situazione spontanea, casuale, con una tale freddezza e precisione da svelare al tempo stesso il suo essere co-struita, il che sollecita allora il riconoscimento del rimando che ne svela la doppia finzione. Anch'essa immagine di immagine dunque, non immagine di realtà. La realtà ritorna invece nell'attualizzazione della scena pittorica originaria, nel suo adattamento al contesto contemporaneo, spesso infatti con allusione a questioni sociali aperte, periferia degradata, razzismo, homeless, ecologia. Il reale, cioè, non è l'origine dell'immagine, ma l'effetto della sua doppia finzione, l'effetto, per dirla con i termini dell'argomento che qui ci interessa, del rinvio – derridianamente della "differenza", nel duplice significato del termine "differire" – tra fotografia e pittura.

Qualcosa del genere avviene anche in Jean-Marc Bustamante, con un rimando pittorico non preciso, anzi generico, talvolta ironico, comunque sempre volto a rimettere in gioco nell'immagine le differenze, le contraddizioni, le incongruenze. Quello dell'immagine in mostra si può situare per esempio tra Impressionismo o Postimpressionismo e Klimt, un classico comunque del "modernismo" che contrasta il sistema prospettico attraverso una sfilata di alberi che satura la superficie del quadro evidenziandone la bidimensionalità "reale" a scapito dell'illusione ottica. In Bustamante però un semplice muretto sconquassa la purezza dell'assunto: il gradino del suo profilo reintroduce una tridimensionalità inattesa, il bianco delle sue pietre fa risaltare quello che si vede tra gli alberi. È una ridistribuzione dei contrasti: gli alberi sono la natura mentre il muretto sarebbe l'intervento umano, ma anche la geometrizzazione della disposizione degli alberi a filare è intervento umano, come naturali sono i sassi di cui è composto il muretto che li lascia intravedere. Tutto si confonde in un gioco senza soluzione, senza fine, che mette in dubbio le acquisizioni più scontate, quelle che il Modernismo ha trascurato da tempo di interrogare e il Postmodernismo gli rilancia per uscire da quelle gabbie anguste.

Non è postmoderno guardare il pubblico invece dell'opera, guardare chi guarda? È quanto fa Thomas Struth nel ciclo di sue fotografie forse più famoso. Il rimando tra fotografia e pittura è multiplo, attraverso il circuito degli sguardi: il pubblico lì per guardare i dipinti sullo sfondo è a sua volta "quadro" per il fotografo e per noi che lo guardiamo in fotografia; come il pubblico rappresentato è tra noi e i dipinti, così un altro, reale, si frappone tra noi e la fotografia di Struth. Ora cosa guardiamo? Quale pubblico?

Il rimando tra l'uno e l'altro configura un effetto di straniamento che è insieme segnale della possibile perdita di realtà cui l'immagine ci espone e indicazione di dove porre noi stessi, cioè proprio lì dove sta il pubblico fotografato. Struth non confonde, non vuole fondere, è allievo dei Becher, non lo si dimentichi. In

fondo la fotografia aiuta a vedere meglio la pittura e la realtà: ci ricorda che stiamo guardando e ci costringe a un'attenzione raddoppiata. Dice Struth di altre sue serie sulle architetture urbane – esse invece vuote di persone – che indicano per lui "modelli di vita e strutture che possono essere nello stesso tempo particolari e generali": "Se prendiamo, ad esempio, la fotografia della Rue Saint-Antoine, a Parigi, ciò che vediamo è, naturalmente, l'immagine di quella strada in particolare, ma possiamo vedere, nello stesso tempo, molte altre strade di Parigi che hanno la stessa struttura e lo stesso aspetto. Se paragoniamo questa fotografia con altre prese a New York o in Germania, capiamo subito che queste immagini sono esempi di una certa tipologia o di un certo modello architettonico o storico. Se la scena è vuota, l'impatto è ancora più violento, ecco tutto... E, quando guardiamo queste strade vuote, possiamo meglio immaginarci, noi stessi, in quello spazio".

Ancora una volta occorrerà ribadire: solo la fotografia può far questo con piena efficacia. Per questo Thomas Struth, interrogato sui punti in comune con Thomas Ruff e Andreas Gursky, anch'essi allievi dei Becher, risponde qualcosa di molto semplice ma appunto chiaro: "Noi non sottoponiamo le nostre fotografie ad effetti pittorici di alcun tipo, come fanno molti in questo periodo": usano la fotografia tale e quale.

Così Ruff, come i Becher, mette un volto al centro dell'inquadratura, senza espressione, come un oggetto, come una scultura, come le foto per la carta d'identità: è in effetti l'identità quella che emerge, il reale come identità. La messa a fuoco perfetta e gli ingrandimenti evidenziano i minimi dettagli, la perfezione concreta dell'oggettività. Identità, ma di chi e di che cosa? Di nuovo è in gioco una sorta di grado zero, di radicalità che fa emergere la verità di un procedimento: la fotografia è qui la verità del ritratto nella sua ricerca di somiglianza, di identificazione tra l'immagine e il referente. Ma come? Con lo sguardo e lo statuto dell'immagine. Lo sguardo: i volti dei ritratti di Ruff ci guardano con la stessa fissità e assenza di espressione che ci chiedono; lo statuto: l'immagine non è la cosa che rappresenta, è una cosa a sua volta, un'oggettualità ritrovata attraverso l'oggettività.

C'è però un'altra identità e identificazione, quella non tra immagine e referente, ma tra immagine e immagine e tra referente e referente: trattati tutti allo stesso modo dalla fotografia, i volti ritratti da Ruff diventano in fondo tutti simili, o perlomeno assimilati l'uno all'altro. Come le stelle dei cieli che pure ha fotografato, o i "doppi" di altre serie. Lo sguardo che li scruta li coglie come perfetti individui e insieme come parti di un progetto che ci riconduce al catalogo-archivio dei Becher, alla moltitudine senza fine che lì contiene.

Andreas Gursky mette insieme la scuola dei Becher con l'eredità della citazione in un modo nuovo che ci riguarda da vicino. Dietro le sue immagini infatti sta ancora una volta il rimando, ma non più a un'opera precisa né a un'iconografia, bensì a uno stile, anzi a quegli stili che hanno finito col costituire quello che egli chiama una sorta di "vocabolario formale" acquisito, quasi introiettato, integrato nello sguardo contemporaneo in quanto intrinsecamente segnato dall'accumulo storico e culturale, sguardo alla seconda potenza, sguardo di sguardo. A essere evocato non sono un'opera o un autore, ma una forma, un

whom and of what? Again a sort of zero degree comes into play, a radical approach that brings the truth of a process to the surface. Here photography is the truth of the portrait in its search for a likeness, an identification between image and referent. How? With the gaze and the statute of the image. The gaze: the faces in Ruff's portraits look at us with the same fixed gaze and lack of expression that are required of us; the statute: the image is not the thing it represents, it is in turn a thing, the object regained via objectivity.

There is, however, another identity and identification, not between image and referent, but between image and image and between referent and referent – all treated the same way by photography; actually the faces portrayed by Ruff all become similar, or at least assimilated with one another. Like the stars in the skies he has also photographed, or the "doubles" in other series. The gaze that scrutinises them sees them as perfect individuals and also as parts of a project that brings us back to the Bechers' archive-catalogue, and the boundless multitude that contains them.

Andreas Gursky combines the Bechers' school with the legacy of the citation in a new way that closely concerns us. Behind his images, yet again, we find the reference, although no longer to a specific work or iconography, but to a style, to those styles that have come to constitute what he calls a sort of acquired, almost interjected, "formal vocabulary", integrated in the contemporary gaze because intrinsically marked by historic and cultural accumulation; the gaze raised to the power of 2, the gaze of a gaze. What is evoked is neither a work nor an artist, but a form, an emblematic formal motif, the all-over, the monochrome, optical or minimal geometry, symmetry, repetition, the grid, what the eye grasps at the power of 2 in a real situation, a place, a piece of architecture, an interior, a group of people, an assortment of objects. This gaze sees the form rather than the reality; it sees a reference to images and forms; it sees and photographs the language itself.

It is on the very basis of this shift in perspective that it is important to position the various apparent "returns" to styles or stylistic elements of the past, whether in painting or in photography. Today, we look at the cities, architecture, landscapes, objects and people with forms of geometric abstraction, or of Expressionism, or of Pop Art etc. already in our mind's eye, as when you say that a landscape looks like its postcard, and not the other way around, because the sense of the likeness has been inverted – a picture of the picture in this sense, too.

This partially applies also to the gaze of Gabriel Orozco, who detached it, however, from a formalist rationale. He replaced this with one that is more existential, more closely linked to random encounter, more suspended in the reflection on coincidence, and to the analogy that creates a permanent bond, comparable to the material bond, to the plaster cast, the imprint, the cut-out – which he has used on several occasions – and that some theoreticians consider peculiar to photography. Take the diptych in the exhibition. The same scene found by chance to have been photographed from two opposite positions – and commented by the abstract figures overlaid by Orozco – unites the photographs and their discovery in the perfection of a unique, unrepeatable instant.

20

21

29

20. Edouard Manet
 Olympia, 1863
21. Jeff Wall
 Stereo, 1980

22. Rineke Dijkstra
Wall Street, New York, N.Y. USA, 29 Juni 1993
23. Rineke Dijkstra
Julie, Den Haag Niederlande, 29 Februar 1994

motivo formale emblematico, l'*all-over*, il monocromo, la geometrizzazione optical o minimal, la simmetria, la ripetizione, la griglia, che lo sguardo alla seconda coglie in una situazione reale, un luogo, un'architettura, un interno, un gruppo di persone, un insieme di oggetti. Questo sguardo vede la forma più che la realtà, vede un rimando di immagini e di forme, vede e fotografa il linguaggio stesso.

È proprio in base a questo cambio di prospettiva che ci sembra importante situare i diversi "ritorni" apparenti a stili o stilemi del passato, che siano quello della pittura o quello della fotografia. Oggi guardiamo le città, le architetture, i paesaggi, gli oggetti, le persone, già con le forme dell'astrazione geometrica negli occhi, o dell'Espressionismo, o della Pop Art... come quando si dice che un paesaggio assomiglia alla sua cartolina, non viceversa, perché appunto la direzione della somiglianza si è capovolta: immagine dell'immagine anche in questo senso.

In parte questo vale anche per lo sguardo di Gabriel Orozco, che lo sgancia però da una ragione formalista sostituendovene una più esistenziale, più legata all'incontro casuale, più sospesa nella riflessione sulla coincidenza, all'analogia che istituisce tuttavia un legame indissolubile, paragonabile a quello materiale, al calco, all'impronta, al ritaglio – che in effetti egli ha usato in diverse occasioni – e che alcuni teorici considerano specifico della fotografia. Si prenda il dittico in mostra: la stessa scena per caso trovata esattamente fotografata dalle due posizioni opposte – e commentata dalle figure astratte sovrapposte da Orozco – unisce nella perfezione dell'istante unico e irripetibile le fotografie e la loro scoperta.

Negli anni Novanta, un poco per reazione agli aspetti più discutibili del decennio precedente, quando l'arte assume le forme e i modi di un sistema più economico e pubblicitario che estetico ed esistenziale, ci sono in effetti molti segni di una rivalsa di questi ultimi. All'eclettismo si reagisce con il rigore, all'indifferenza con la motivazione personale, allo "spettacolo" con la memoria, con diverse accentuazioni ed enfasi, naturalmente.

È in maniera soft ma con motivazioni di questo genere che Amedeo Martegani elabora le immagini che propone, partendo sempre da uno spunto personale, fosse anche solo un gusto o un evento occasionale che rimangono velati quando non nascosti, per ricondurre poi alla questione più generale, quella di una bellezza che sia anche modo di vivere e di pensare. È così che Martegani può usare sia la pittura che la fotografia che altro medium e materiale, cortocircuitando stili e mezzi tra di loro, giocando sulle somiglianze e le differenze, come fa con le immagini che propone. Di ciò che mostra infatti gli interessa sempre che assomigli, rimandi, racconti, faccia scattare qualcos'altro, associazioni, riflessioni, sensazioni. L'immagine di un volto, proveniente da chissà dove, metà orientale metà quasi alieno, con un segno sul collo del tutto simile a quello della Nike, è trattata attraverso l'elaborazione digitale per essere poi trasposta in tappeto fatto tessere in Messico: è l'immagine più personale, affettiva, misteriosa, e insieme quella più metaforica della situazione attuale di globalizzazione delle tecniche e dei linguaggi.

Molto in sintonia con questo è Vincenzo Cabiati, che però separa, spezza, fram-

In the 1990s, we see several indications of a return to the latter, somewhat as a reaction to the most questionable aspects of the previous decade when art adopted the forms and modes of a system having more to do with economics and advertising than with aesthetics and existence. The response to eclecticism is rigour, to indifference personal motivation, to the "spectacle" memory – all to various degrees and with different emphasis, of course.

Amedeo Martegani elaborates his images gently but with similar motivations. These always spring from personal inspiration, be it just a taste or a chance event that remain veiled if not entirely concealed, and lead back to the broader issue, that of a beauty that is also a way of living and of thinking. In this way, Martegani can use both painting and photography or other media and materials, short-circuiting from one style and medium to another, playing on likenesses and differences, as he does with the images he presents. What always interests him in what he exhibits is that it resembles, refers, tells or triggers

67 something else, associations, reflections and sensations. A picture of a face, come from who knows where, part-oriental, part-alien almost, with a mark on the neck identical to that of Nike, is digitally processed and then transposed onto a rug woven in Mexico. It is the most personal, emotional and mysterious picture, and the most metaphorical of the present condition of the globalisation of techniques and languages.

Vincenzo Cabiati is in tune with this but he, instead, separates, shatters, fragments and keeps apart, preferring to juxtapose and overlay. The cinema has become his main inspiration, because the collective imagery is increasingly cinematographic and because, while the cinema is based on a perceptive and temporal continuum, the painting and sculpture favoured by Cabiati reintroduce discontinuity and fragmentation – contrary to that eclectically postmodern – which by separating accentuate, by isolating focus the attention, by immobilising bring out the detail. Then, the image taken from the cinema is transposed in a technique and in art materials, or Cabiati flanks it with one taken from art. The transposition, contact, rebound and ricochet trigger that sense of a "third" that is so dear to the artist.

24 If you compare the portraits by Rineke Dijkstra to Ruff's, you are struck by the analogies, but the differences are more important and point in the direction we are describing. The youths photographed pose at the centre of the image. They are doing nothing; they do not seem to have any particular expression and, this time, this is precisely what produces the strangeness that is instantly perceived. This non-expression in the faces and bodies actually emphasises an attention towards what Dijkstra calls "a particular intensity, a particular tension in them", which is highlighted by the effort to look "natural". They only have to feel looked at – and have to look "into the camera" – and it becomes impossible to be natural. Here again it is a question of looks. After the first and most

25 famous series of portraits of youths on the beach – bathers, a classic theme in
22 modern painting – other series were more explicit in placing the model in an
23 embarrassing situation, be it young mothers straight after childbirth or, a noteworthy variation on the bathers, boys in a wood or garden, forced this time *not* to look into the camera.

There are even firmer accentuations, rehabilitations of the photographic craft and of the classic pictorial reference intent on contrasting modern and postmodern issues with a timeless art, or rather one containing *more* time, that accumulates and condenses a more marked temporality in the image. Here the quality, also technical, of the image is on a par with memory, a memory that is personal or historic, individual or stylistic. To illustrate the way he sees it, Craigie Horsfield quotes Joseph Conrad who describes the artist as "he who helps us fathom the mystery of life; he reveals to us what beauty and grief are; he makes us feel we are sharing all of creation; he permanently convinces us that we are not alone, that a silent pact of solidarity exists among men"; and he adds: "how otherwise could we bear the barbarity of our society, the sufferings inflicted on so many of our fellow men?" The intensity of Horsfield's photographs comes, in fact, from his rendering of the stratification of life and suffering in image form, which becomes beauty in its silent dignity. So it is for people and so it is for photography. The painting Horsfield refers to is old painting, 25 seventeenth-century mainly, full of deep shadow and light that signifies more than it illuminates: Caravaggio and his school, Velasquez and Murillo. 24

This is another side of the 1990s. Horsfield took many of the photographs as far back as the 1970s, but they were not developed and exhibited until the late 1980s and then the 1990s. The subjects are so intimate the artist was afraid of "betraying" them if he made them public; partly, he also admits: "I didn't know if it was the right time, if their language would be understood". Now, of course, those fears are no longer justified, the time is right for rehabilitation.

On a different front, yet one not without significant analogies, something similar also occurred to Franco Vimercati, an artist whose photography had already scandalised the Italian scene in the 1970s, when he took a whole roll of identical mineral water bottles; then he "shut" himself in his home for nearly twenty years taking photographs of a few domestic items, a soup tureen, a glass, a jar, 59-61 an iron, but with such rigour and intensity that in the 1990s he made up for the wasted time and space. Classical and modern together, his quest was based on the search for this equilibrium. By remaining figuratively essential and minimal, he could explore the analysis of the photographic medium scrupulously yet without ostentation. A simple object at the centre of the picture, always against a black background, the minimal metaphor of a life made of just a few things, is repeated with barely hinted variations or in series and is inverted – as indeed it is on the photographic plate and on the retina. It is blurred or in focus. Meanwhile, it is as precise as what cannot be otherwise, not even slightly.

Vimercati's photography seems to go beyond all modernist or postmodernist issues, perhaps in the sense of already beyond, classically "closed" upon itself as it is. In this sense, it is the opposite of that of Balthasar Burkhard and Serse, who, behind a certain apparent classicism, take the old yet new images of "complexity", in the philosophical and scientific sense of the word, as an exemplary topic of their works. This is the ultramodern, if not postmodern, version of the sublime: masses of mountains, rocks, snow, sky and clouds – what science 46-48 cannot measure, foresee or "comprehend". It is a complex ensemble of heterogeneous elements and unruly variants where "catastrophe", as René Thom

menta, tiene distinti, e piuttosto accosta e sovrappone. Il cinema è diventato il suo spunto principale, sia perché l'immaginario collettivo è sempre più cinematografico, sia perché mentre il cinema si basa su un continuum percettivo e temporale, la pittura o scultura che Cabiati privilegia reintroducono la discontinuità, la frammentazione – opposta a quella eclettica postmoderna – che separando accentua, isolando concentra in attenzione, fissando valorizza in dettaglio. Poi l'immagine tratta dal cinema è trasposta in una tecnica e materiali d'arte, oppure Cabiati ve ne accosta una tratta dall'arte, e la trasposizione, il contatto, il rimpallo, il rimbalzo fanno scattare il senso "terzo" che all'artista sta a cuore.

24 Se si paragonano i ritratti di Rineke Dijkstra a quelli di Ruff, saltano agli occhi le analogie, ma sono le differenze a essere più significative e ad andare in un certo senso nella stessa direzione che stiamo descrivendo. I ragazzi fotografati sono in posa al centro dell'immagine, non fanno niente, non sembrano avere nessuna espressione particolare, ed è stavolta proprio questo a indurre la stranezza che si percepisce subito: questa non-espressione dei volti e dei corpi sottolinea in realtà un'attenzione per quella che Dijkstra chiama "una particolare intensità, una particolare tensione presente in loro" e che lo sforzo di essere "naturali" evidenzia. Basta il fatto di sentirsi guardati – e dover guardare "in macchina" – a rendere impossibile la naturalezza: ancora una volta una questione di sguardi. Dopo la prima e più famosa serie di ritratti di giovani in spiag-
25 gia – un tema classico della pittura moderna: i bagnanti –, altre serie saranno
22 più esplicite nel mettere il modello in una situazione di imbarazzo, che siano le
23 giovani madri appena dopo il parto o che siano, notevole variante dei bagnanti, ragazzi in un bosco o giardino, costretti stavolta a *non* guardare in macchina. D'altro canto ci sono accentuazioni ben più decise, recuperi del mestiere fotografico e del rimando pittorico classico convinti di dover contrastare le problematiche moderne e postmoderne in un'arte senza tempo, anzi che contiene *più* tempo, che accumula e condensa nell'immagine una temporalità più rimarcata. Qui la qualità, anche tecnica, dell'immagine va di pari passo con la memoria, perché memoria sia personale che storica, sia individuale che stilistica. Per illustrare il suo modo di intendere, Craigie Horsfield cita una frase di Joseph Conrad che descrive l'artista come "colui che ci aiuta a squarciare il mistero della vita, ci rivela cosa sono la bellezza e il dolore, ci fa sentire in comunione con l'intero creato, ci convince definitivamente che non siamo soli, che esiste fra gli uomini un silenzioso patto di solidarietà"; e aggiunge: "Come potremmo altrimenti tollerare le barbarie della nostra società, le sofferenze inflitte a tanti nostri simili?". L'intensità delle fotografie di Horsfield è esattamente la resa in immagine della stratificazione della vita, della sofferenza, che si fa bellezza nella sua dignità silenziosa. Così è per le persone, così per la fotografia. La pit-
25 tura a cui Horsfield rimanda è quella antica, quella secentesca più di qualsiasi altra, fatta di profonda ombra e di luce che significa ancor più che illuminare:
24 Caravaggio e i caravaggeschi, Velázquez e Murillo.
 È un'altra faccia degli anni Novanta. Molte delle fotografie sono state scattate già negli anni Settanta da Horsfield, ma sviluppate ed esposte solo alla fine degli Ottanta e poi nei Novanta. I soggetti sono talmente intimi che l'artista aveva

timore di "tradirli" rendendoli pubblici; in parte, del resto, ammette: "Non sapevo se fosse il momento giusto, se il loro linguaggio sarebbe stato capito". Ora, evidentemente, questi timori non hanno più ragione di essere, le condizioni necessarie a un recupero sono maturate.
 Su un altro fronte, ma non senza analogie significative, qualcosa del genere è accaduto anche a Franco Vimercati, un artista che con la fotografia aveva già scandalizzato il contesto italiano negli anni Settanta scattando un intero rullino di bottiglie d'acqua minerale tutte uguali; poi si "chiuse" in casa per quasi **59-61** vent'anni a fotografare pochi oggetti domestici, una zuppiera, un bicchiere, un barattolo, un ferro da stiro, con un tale rigore tuttavia e una tale intensità da recuperare negli anni Novanta lo spazio e il tempo perduti. Classico e moderno insieme, proprio la ricerca di questo equilibrio è il senso della sua opera: mantenendosi essenziale e minimo nell'aspetto figurativo, può approfondire con scrupolo ma senza ostentazione l'analisi del mezzo fotografico. Un semplice oggetto al centro dell'immagine sempre su sfondo nero, metafora minima di una vita fatta di poche cose, si ripete con varianti appena accennate o in serie, si capovolge – come in effetti è sulla lastra fotografica e sulla retina –, si sfoca o è a fuoco. Intanto è della precisione di ciò che non può essere altrimenti, neanche di poco.
 La fotografia di Vimercati sembra al di là di ogni problematica modernista o post, forse anche nel senso di già oltre, classicamente com'è "chiusa" su se stessa. L'opposto, in questo senso, di quelle di Balthasar Burkhard e di Serse, che, dietro una certa classicità di apparenza, assumono invece ad argomento esemplare delle loro opere le immagini antiche ma nuove della "complessità", nel senso filosofico e scientifico del termine. È la versione ultramoderna, se non **46-48** postmoderna, del sublime: congerie di montagne, rocce, neve, cielo e nuvole, che è quanto la scienza non può né misurare né prevedere né "comprendere", è l'insieme complesso di elementi eterogenei e di varianti ingovernabili in cui trionfa la "catastrofe", come l'ha chiamata René Thom. La dinamica dei liquidi, dei fluidi e delle particelle è il flusso del sempre diverso, dell'inafferrabile, del puro apparente, in questo senso anche della pura immagine.
 Per questo Serse può complicare da parte sua il gioco dell'arte ingannando iperrealisticamente sulla tecnica, fotografia o pittura, o meglio disegno a grafite, a loro volta travolte dall'indistinguibilità. Il *trompe-l'œil* si fa *trompe-la-pensée*. Per uno dei lavori esposti in mostra Serse si è spinto fino a incaricare un **44** fotografo di scattare dieci immagini di riflessi sull'acqua, un soggetto tipico delle sue opere, che ha raccolto poi in un portfolio unitamente a un disegno originale, e sempre diverso, eseguito da lui: non semplice scambio delle parti ma vortice dell'inganno del riflesso-riflessione.
 Che i riferimenti ora siano esplicitamente artisti come Richter, l'Iperrealismo, quando non addirittura fotografi *tout court*, significa chiaramente che il contesto dell'immagine è ormai quello, che quelle problematiche sono date per acquisite e divenute il nuovo punto di partenza. L'immagine è, da sempre, "simulacro", le problematiche filosofiche-sociali-storiche-antropologiche sono già "post". D'altro canto troppo sovente negli anni Novanta si è identificato il cosiddetto "immaginario" con quello esclusivamente cinematografico o mass-

called it, triumphs. The dynamics of liquids, fluids or particles is the flow of the ever different, the elusive, pure appearance, in the sense also of the pure image.

That is why Serse can further complicate the game of art by being hyperrealistically misleading as to the technique, photography or painting, or rather pencil drawing, in turn overwhelmingly indistinguishable. The *trompe-l'œil* becomes *trompe-la-pensée*. For one of the works exhibited, Serse even asked a photographer to take ten pictures of reflections in the water, one of his typical subjects. He then assembled them in a portfolio with an original and each time different drawing done by him. Not a mere trade of parts but a vortex of reflected-reflection deception.

The fact that the references are now explicitly artists such as Richter, Hyperrealism, or perhaps just photographers, clearly indicates that this has now become the context of the picture. These complexities are taken for granted and have become the new premise. The image is already, and has always been, "simulacra", and philosophical, social, historical and anthropological complexities are already "post". All too frequently, in the 1990s, the so-called "imagery" was exclusively that of the cinema or mass media, or of updated social and existential themes. Hence, a blossoming of works on changes in sexual behaviour, on "post-humanity", on the most illustrative aspects of technology and biotechnology, on politics becoming spectacle and on mass-media communication and so forth, which overlooked other kinds of imagery such as the more genuinely scientific, or even philosophical, the "theoretical" and what we might call the "formal", perhaps the purest as it plays on the pure image and on the new formal possibilities made available by technology.

This may well be the key to use when looking at several experiences of the past few years that range from the re-rediscovery of painting and figuration to the contamination of techniques and images and more. Returning to painting nowadays means once more picking up the characteristics of painting and comparing them now with those of photography, in a situation that is in many ways specular to that of photography with respect to painting when it first entered the world of art. Elizabeth Peyton, for instance, seems to want even to vie, to compete with photography, mimicking it rather than using it, by contrasting the most obvious and traditional peculiarities of (modern) painting with those of photography. Hence, the still image, the revival of genres, the banal image, the colour, the framing, even the speed of execution, here rendered with visible brushstrokes and selected details.

Post-photographic painting, painting after neo-photography. Uwe Wittwer reinstates the material essence of the support and technique, effects we call "pictorial". This is done on images and on effects that verge on the immaterial, the evanescent and shadow. Then, whether it is a photographic image transposed using pictorial technique or a photograph printed on watercolour paper, the two paths are the same and intersect. This is the modern version of the aesthetics of the "blot". It is the passage of the image through the filter – again almost photographically – of poetry.

Light and shadow is also Karin Kneffel's main theme, combined with the form

24. Caravaggio
 Cena di Emmaus, 1601
25. Craigie Horsfield
 *Leszek Mierwa. ul. Nawojki, Kraków,
 August 1984*, 1988

26

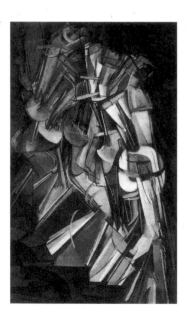

27

34

26. Amedeo Martegani
 Passo alpino, 2002
27. Marcel Duchamp
 Nude Descending a Staircase n.2, 1912

mediatico, o con l'aggiornamento delle tematiche sociali ed esistenziali – da cui il fiorire di opere sui cambiamenti dei comportamenti sessuali, sulla "post-umanità", sugli aspetti più illustrativi della tecnologia e biotecnologia, sulla spettacolarizzazione della politica e massmedializzazione della comunicazione, eccetera –, dimenticando con disinvoltura altri immaginari come quello appunto più autenticamente scientifico, o quello filosofico stesso, quello "teorico", e quello che potremmo chiamare "formale", forse il più puro, perché gioca sulla pura immagine e sulle nuove possibilità formali a disposizione grazie alla tecnologia.

26 Potrebbe ben essere questa la chiave interpretativa con cui guardare diverse esperienze degli ultimi anni, che vanno dalla ri-riscoperta della pittura e della figurazione alla contaminazione delle tecniche e delle immagini, ad altro ancora. Tornare a dipingere oggi significa riprendere in mano i caratteri della pittura per confrontarli ora con quelli della fotografia, in situazione per molti versi speculare a quella in cui la fotografia si è trovata nei confronti della pittura alla sua entrata in arte. Elizabeth Peyton per esempio sembra addirittura voler gareggiare, competere con la fotografia, scimmiottandola più che assumendola, proprio attraverso le peculiarità più evidenti e tradizionali della pittura (moderna) messe a confronto con le corrispettive specificità della fotografia: così

31 l'immagine fissa, la ripresa dei generi, la banalità dell'immagine, il colore, l'inquadratura, addirittura la velocità di realizzazione, qui resa dall'evidenza della pennellata e dalla selezione dei dettagli.

Pittura postfotografica, dipingere dopo la neofotografia. Uwe Wittwer ridà tutto il peso alla materialità del supporto e della tecnica, agli effetti che diciamo "pittorici", e questo su immagini e su effetti che più sfiorano l'immaterialità,

50-53 l'evanescenza, l'umbratilità. Allora, che sia un'immagine da fotografia trasposta in tecnica pittorica o una fotografia stampata su carta da acquerello, i due percorsi si equivalgono e si incrociano. È la versione attualizzata della poetica della "macchia", è il passaggio dell'immagine attraverso il filtro – anche qui quasi in senso fotografico – della poesia.

Luce e ombra è il tema primario anche di Karin Kneffel, coniugato alla forma degli scalini, dunque del concavo e del convesso, del salire e dello scendere – e, se ci si permette, dell'antico e del moderno nel rimando alla pittura secente-

27 sca di tappeti da un lato e al *Nude Descending a Staircase* (*Nudo che scende le scale*) di Duchamp dall'altro. Qui però la pittura cerca e riproduce il dettaglio, sul filo dell'iperrealismo fotografico così come dell'inscindibilità di figurazione

66 e astrazione. Poi, nell'immagine accade anche qualcosa: uno dei lati verticali finisce illuminato invece che in ombra come tutti gli altri, mentre il gradino si

65 direziona dall'altra parte, o una sequenza che inizia parallela al bordo del quadro si piega lentamente per diventare obliqua – o viceversa, naturalmente, secondo la proiezione metaforica che ognuno è libero di scegliere.

64 Pure questione di luce è la pittura per Silvia Gertsch che per questo sceglie il supporto del vetro. Permeabile alla luce, non comprendiamo da che parte essa viene, quale sia la fonte, quella esterna o quella dentro l'immagine, che rappresenta per l'appunto un paralume, e da quale parte è l'immagine, che si fa immagine di pura luce. "Nascosta" di fatto dal vetro, intanto la tecnica stessa di

of steps, concave and convex, up and down – and, if we may say, of old and modern in its reference to seventeenth-century painting of rugs, on the one

27 hand, and to Duchamp's *Nude Descending a Staircase* on the other. Yet, here painting seeks out and reproduces the detail, as in Hyperrealism and the inseparability of figuration and abstraction. Then, something also happens in the

66 picture. One of the vertical sides is illuminated, instead of being in shadow like all the others, and the step goes in the other direction, or a sequence that starts

65 parallel to the edge of the picture slowly bends to become oblique – or vice versa, of course, depending on the metaphorical projection you may wish to choose.

64 Painting is a sheer question of light for Silvia Gertsch, who chooses glass as a support. Permeable to light, we cannot see where it is coming from, its source – that outside or inside the image, which shows a lampshade, and where the image is, which becomes an image of sheer light. "Hidden" by the glass, the execution technique plays on the impossibility to decide whether it is painting or photography, which share the image of light.

The repetition of the motif probably reveals the initial iconographic inspiration. Silvia Gertsch was struck a long time ago by the story of Van Gogh's crown of candles, which he is said to have fitted to his hat in order to paint outdoors at night. Gertsch, who does indeed work at night, replaced Van Gogh's legendary candles with a crown of prosaic but transfigured lampshades.

68 Just what does it mean to draw a child who is photographing and then re-photograph the drawing? It means creating a closed circle, at least apparently so, that also reminds us that the child is, in turn, posing, captured by a camera, the fruit of which is the origin of the painting. Behind that camera is there not again a pictorial eye, hand or culture? Perhaps, but the circle is not really closed, be-

69 cause it is a child and because a subtle nostalgia seeps through Amy Adler's images. A child shades his eyes from the sun with his hand, in a gesture of modesty and discretion; another is too intent on what he is doing – he is photographing in the dark, in the shadows, indistinguishable from the pictorial background of the picture – for what is happening around him to concern him. Another worthwhile course between painting and photography is that followed by Luca Pancrazzi. His painted images are often taken from photographs and

54 he has frequently worked directly with and on photographs, but what always comes into play in their reference, as too in the way he addresses his chosen themes, is the deviation, the bewilderment, the "off register" as they say in typography, the stagger, the margin of error, the displacement, the "stir"… So he paints white on white, with the effect that he reverses the sense of accumulation, because white is usually the colour of departure not of arrival, or the sense of erasing ("whiting-out") to produce the image. Because no two whites are the same the image emerges in the difference. Or, using writing or projected im-

28 ages, he indicates a *space available*, a free, empty space, that is available, always changing, or maybe actually "beneath" the projected images, or "between" one projection and the next. Yet, in this way, is not *all* the space declared "available", are not *all* the images "off register", *all* the techniques reversed and displaced?

The fact that the problems of the digitalisation and manipulation of the photographic image are among the most recent, topical themes has become a cliché. The most macroscopic effects generated are the falsification of the image, the loss of the "index" link – according to Peirce's semeiotic definition, material, the direct impression of light and reality via analogical chemistry – and thus its total removal from reality itself. Infinite reproducibility and identical repetition of an image thanks to its digital *transcription*. The actual immateriality of a numerical sequence before it becomes image; the further development of simulation, the "virtual", exchange, aperture and technique contamination. This is certainly not all. Just think how citation and appropriation become acquisition, scanning, like redoing becomes remake, the archive becomes samples, and finally that, over and above all this, new images, new flavours and new moods become possible.

This is what artists such as Andrea Crociani and Martino Coppes do and what they have to consider. Crociani shows the possible manipulation and repetition, yet he plays them entirely within the aesthetics of the image and technique, indicating the point of equilibrium or the flaw between playful and ideological, between ironic and dramatic, between subjective and public, if not historical, inheriting from some Conceptual art the play on words that complements the play

57 on images. This is the case of the double parachutist jump that turns into a "dive", prompted by the title of the work exhibited.

Who can decide what type Martino Coppes' images fall under? Oscillating between the pictorial and the photographic, they are constructed models set in a scene built to the dictates of stage-photography. Oscillating between the figurative and the abstract, they are bio-morphic forms of a new nature, made of light and shade, the material and the immaterial; oscillating between the micro- and the macro- cosm, they are apparitions without a dimension. They are the new inhabitants of a vague but not artificial, virtual but not unreal space, perhaps the soul or the alter ego of the artist himself, who previously identified with models of explorers set in constructed and imagined spaces. In his most

49 recent work *Nord-Est-Ovest-Sud* (*North-East-West-South*), 2002, Coppes takes the manual construction process to extremes and, visualized photographically, it is for the first time digitally processed in the post-production phase.

Processing produces new forms and new images that comply with the characteristics of the new medium. Each medium brings new creative possibilities and this exhibition seeks to project itself into the future with this optimism. A great deal is already being done in various parts. The exhibition has only a few examples of the directions being taken, of the potential in motion. Armin

29 Linke, with whom we will conclude, exemplifies one such direction. An omnivorous photographer, he travels the world seeking out the most amazing images of human presence and toil, more often not individual but public, communitary,

73 that of large numbers of people. His apparent yearning is to photograph everything possible, if possible everything, turn everything into image, all the world, the whole world, and at the same time recreate it, with more "real" images, with a stronger physical or spatial presence. If he is putting all his pictures on the Net, it is because he wants to share – and at the same time counter from his

realizzazione gioca sulla impossibilità di decidere se sia pittura o fotografia, che l'immagine di luce hanno del resto in comune.

La ripetizione del motivo svela probabilmente lo spunto iconografico di partenza. Silvia Gertsch era infatti rimasta tempo addietro particolarmente colpita dal racconto della corona di candele che Van Gogh pare abbia allestito sul proprio cappello per poter dipingere di notte all'aperto. Alle leggendarie candele di Van Gogh la Gertsch, che appunto lavora di notte, ha sostituito una corona di prosaici ma trasfigurati paralumi.

68 Che cosa significa disegnare un bambino che sta fotografando e poi rifotografare il disegno? Significa creare un circolo chiuso, almeno apparente, che ci ricorda peraltro che il bambino è a sua volta in posa, còlto da una macchina fotografica, il cui frutto è all'origine del dipinto. E dietro quella macchina fotografica non c'è ancora un occhio o una mano o una cultura pittorici? Forse, tuttavia, il cerchio non si chiude veramente, perché si tratta di un bambino e per-
69 ché una sottile nostalgia trapela dalle immagini di Amy Adler. Un bambino ripara con la mano gli occhi dal sole in un gesto di pudore e discrezione, un altro è troppo attento a ciò che sta facendo – e sta fotografando nel buio, nell'ombra, indistinguibile dallo sfondo pittorico del quadro – perché ciò che accade intorno a lui lo "riguardi".

È un bel circuito anche quello che Luca Pancrazzi innesca tra pittura e foto-
54 grafia. Le sue immagini dipinte sono sovente prese da fotografie, spesso ha lavorato anche direttamente con e sulla fotografia, ma ciò che è sempre in gioco nel loro rimando, così come nel suo modo di affrontare le tematiche che sceglie, è lo scarto, lo sfasamento, il "fuori registro", come si dice in linguaggio tipografico, lo sfalsamento, il margine di errore, lo spostamento, il "rumore"… Così dipinge bianco su bianco, con effetto che rovescia il senso dell'accumulo, perché il bianco è solitamente il colore di partenza e non di arrivo, o il senso della cancellazione (il "bianchetto") da cui nasce invece l'immagine, perché non ci sono bianchi uguali e l'immagine affiora dalla diversità. Oppure indica
28 attraverso scritte o proiezioni di immagini uno *space available*, uno spazio libero, vuoto, perché comunque disponibile, perché sempre cangiante, o forse perché in realtà "sotto" le immagini proiettate, o "tra" una proiezione e la seguente. In tal modo però non è *tutto* lo spazio a essere dichiarato "available", *tutte* le immagini a essere "fuori registro", *tutte* le tecniche rovesciate e spostate?

Che la problematica della digitalizzazione e manipolazione dell'immagine fotografica sia un tema dei più recenti e attuali è ormai diventato luogo comune. Gli effetti più macroscopici che ne risultano sono la falsificabilità dell'immagine, il venir meno del legame "indicale" – da "indice", secondo la definizione semiotica di Peirce, cioè materiale, di impronta diretta della luce e del reale attraverso la chimica analogica – e dunque lo sganciamento totale dal reale stesso; la riproducibilità infinita e la ripetizione senza differenza dell'immagine grazie alla sua trascrizione digitale; l'immaterialità di fatto di una sequenza numerica prima che diventi immagine; infine l'ulteriore potenziamento della simulazione, della "virtualità" e dello scambio, dell'apertura, della contaminazione delle tecniche. E non è certo tutto: si pensi a come la citazione e l'appro-

priazione diventino acquisizione, scannerizzazione, come il rifare diventi *remake*, come l'archivio diventi campionatura, e infine come, al di là di tutto questo ancora, immagini nuove, sapori e atmosfere nuovi si rendano possibili.

È quanto fanno, ciò con cui fanno i conti artisti come Andrea Crociani e Martino Coppes. Crociani evidenzia appunto la manipolazione possibile e la ripetizione, giocandole però tutte internamente all'estetica dell'immagine e della tecnica, indicando a dito il punto di equilibrio o di incrinatura tra ludico e ideologico, tra ironico e drammatico, tra soggettivo e pubblico, quando non storico, ereditando da certo concettuale il gioco di parole che fa da complemento al gioco d'immagine. È il caso del raddoppiato lancio di paracadutisti che si tra- **57** sforma in un "tuffo", suggerito dal titolo dell'opera in mostra.

Chi può decidere che tipo di immagini sono quelle di Martino Coppes? Sospese tra il pittorico e il fotografico, sono costruzioni di modelli ambientati in uno scenario realmente costruito secondo le modalità della *stage-photography*. Sospese tra figurazione e astrazione, sono forme biomorfe di natura nuova, fatte di luce e ombra, materialità e immaterialità; sospese tra il micro e il macrocosmo sono apparizioni senza dimensioni. Sono nuovi abitanti di uno spazio vago ma non artificiale, virtuale ma non irreale, forse l'anima o l'alter-ego dell'artista stesso, che precedentemente si identificava in modellini di esploratori immersi in spazi costruiti e immaginati. Nel lavoro più recente *Nord-Est-Ovest-Sud*, **49** 2002, Coppes conduce agli estremi il processo di costruzione manuale che, visualizzato fotograficamente, viene per la prima volta elaborato digitalmente in fase di post-produzione.

Con l'elaborazione si possono ottenere forme e immagini nuove, aderenti alle caratteristiche del nuovo medium. Ogni medium apre nuove possibilità creative e la presente mostra vuole proiettarsi con questo ottimismo verso il futuro. Già molto si sta facendo da diverse parti, in esposizione ci sono solo pochi esempi delle direzioni che si stanno prendendo, delle potenzialità in atto. Anche Armin Linke, con cui azzardiamo una conclusione, esemplifica una di tali direzioni. Fo- **29** tografo onnivoro, gira per il mondo a caccia delle immagini più strabilianti della presenza e dell'opera umana, più spesso non di quella individuale ma di quella pubblica, comunitaria, di genti numerose. La sua smania pare quella di voler fo- **73** tografare tutto il possibile, se possibile tutto, far diventare tutto immagine, tutto il mondo, il mondo intero, e insieme ricrearlo, con immagini più "reali", con una presenza fisica o spaziale forte. Se egli mette ora tutte le sue immagini in rete, in Internet, è proprio per condividere – e insieme contrastare dal suo punto di vista – il progetto omnicomprensivo del Web che si vuole globale e totale, infinito e infinitamente diramato e collegato. Poi, che ciascuno scelga le immagini che preferisce e costruisca da sé il proprio progetto e il proprio percorso, la propria lettura e il proprio "immaginario". Non è di fatto già sempre questo il *mondo* dell'arte? Per Linke è anche l'arte del mondo.

point of view – the all-embracing project of the Web that seeks to be global and total, infinite and infinitely branched and connected. Then, all can choose their favourite pictures and build their own project and their own course, their own reading and their own "imagery". Has not the *world* of art always been so? For Linke it is also the art of the world.

28. Luca Pancrazzi
Tre-Piede, 1998
29. Armin Linke
4Flight,
Oriental Pearle Tower, Shanghai, China, 2000

Tavole a colori Colour Plates

Tavole a colori Colour Plates

Alex Katz

1

1951 Four Children

Olio su tavola
Oil on board
45,7 x 45,7 cm
Colby College Museum of Art,
Donazione promessa
al Colby College Museum of Art
da Norman Marin in onore di Jean Cohen
Promised gift to
Colby College Museum of Art
by Norman Marin in honour of Jean Cohen

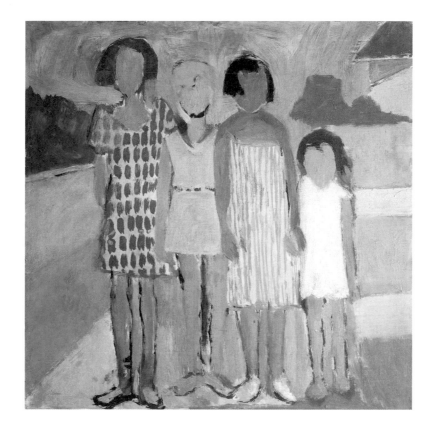

Alex Katz

2

1951 Two Figures in a Field

Olio su cartone
Oil on cardboard
40,6 x 50,8 cm
Colby College Museum of Art
dono dell'artista
gift of the artist

Gilbert & George

3

1971 The People Are All Living
Near to Beauty, Passing by

da / from:
The General Jungle or Carrying on Sculpting
Carboncino su carta
Charcoal on paper
280 x 315 cm
Courtesy Massimo Martino
Fine Arts & Projects, Mendrisio

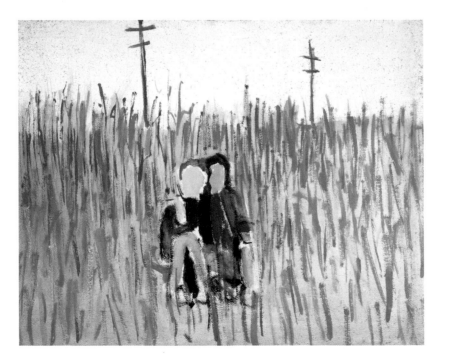

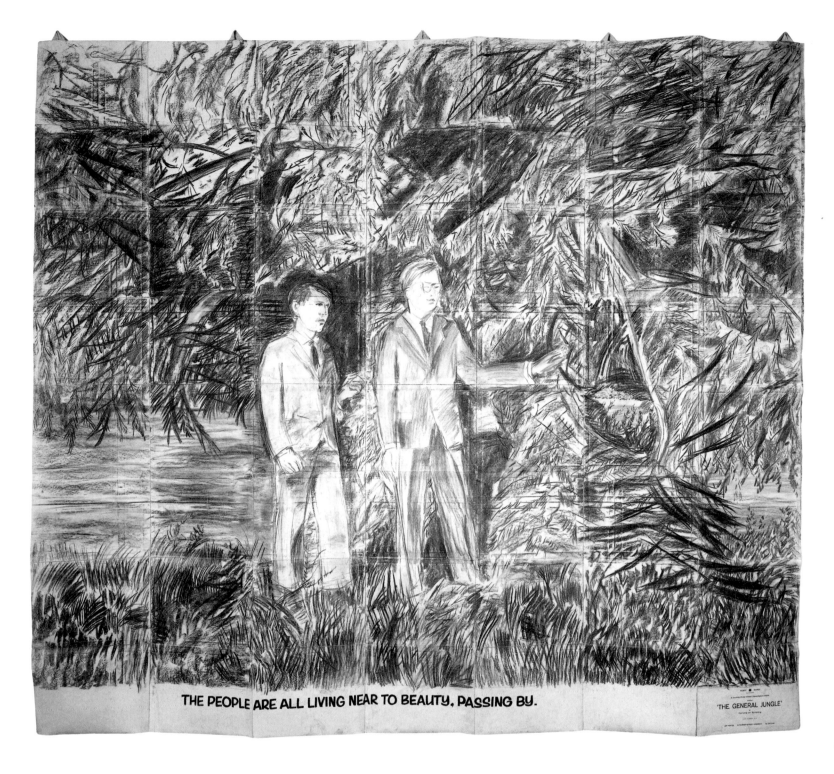

THE PEOPLE ARE ALL LIVING NEAR TO BEAUTY, PASSING BY.

43

4

1963 Double Elvis

Inchiostro serigrafico e pittura d'argento
su lino
Silkscreen ink and silver paint on linen
208,3 x 134 cm
Courtesy Massimo Martino
Fine Arts & Projects, Mendrisio

45

5

1967 Giovane che guarda
Lorenzo Lotto

Fotografia (prova su carta)
Photograph (proof on paper)
30 x 24 cm
Collezione dell'artista, Torino
Collection of the artist, Turin

6

1981 Controfigura
(critica del punto di vista)

Fotografia su tela emulsionata
Photograph on emulsioned canvas
30 x 24 cm
Collezione dell'artista, Torino
Collection of the artist, Turin

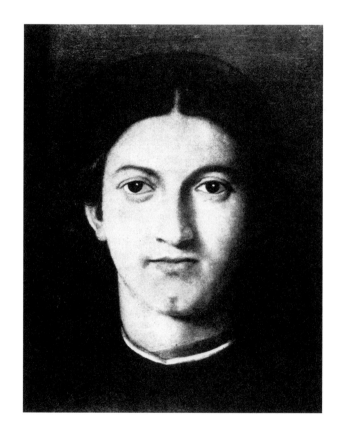

7

1969 Fashion Plate
 (Cosmetic Study XII)

Collage, acrilico, pastello e cosmetici
su carta litografica
Collage, acrylic, pastel and cosmetics
on lithographed paper
100 x 70 cm
Courtesy Massimo Martino
Fine Arts & Projects, Mendrisio

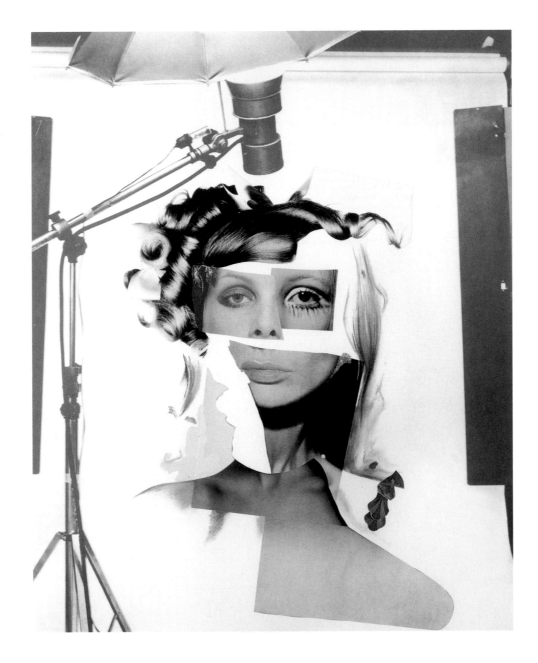

8

1973 James Lee Byars

5 fotografie / 5 photographs
30,3, x 24 cm ciascuna / each
Galerie Löhrl, Mönchengladbach

Gerhard Richter

9

1971 Ausschnitt – Kreutz

(Cat. rag. n. 290)
Olio su tela
Oil on canvas
200 x 200 cm
Courtesy Massimo Martino
Fine Arts & Projects, Mendrisio

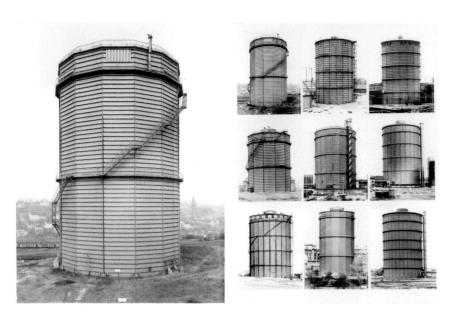

Bernd e Hilla Becher

10

1973 Gasbehalter

Fotografia b/n
B/w photograph
64 x 85 cm
Courtesy Massimo Martino
Fine Arts & Projects, Mendrisio

11

1973 Kühltürme

Fotografia b/n
B/w photograph
64 x 85 cm
Courtesy Massimo Martino
Fine Arts & Projects, Mendrisio

12

1972 Gasometer

Fotografia b/n
B/w photograph
73 x 90 cm
Courtesy Massimo Martino
Fine Arts & Projects, Mendrisio

13

1966 Rebasando el limite

Olio su tela
Oil on canvas
130 x 110 cm
Courtesy
Galería Marlborough, Madrid

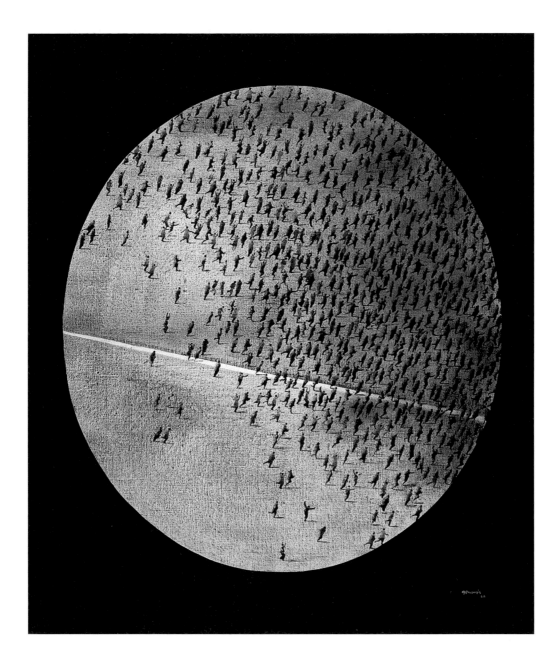

Darío Villalba

14

1965 Snow-fall

Tecnica mista, emulsione fotografica
Mixed media, photographic emulsion
140 x 115 cm
Galería Metta, Madrid

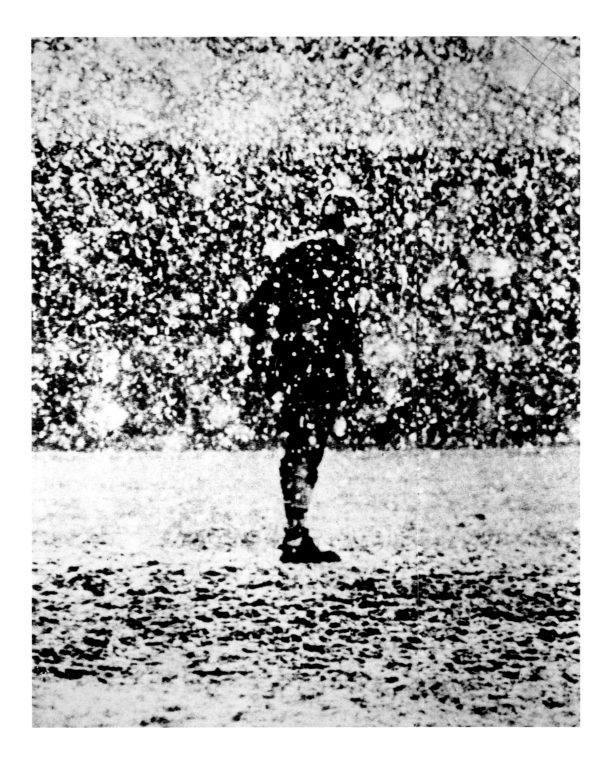

Franz Gertsch

15

1970 Bildnis Urs Lüthi

Acrilico su tela
Acrylic on canvas
170 x 250 cm
Collezione / Collection
Banca del Gottardo, Lugano

Urs Lüthi

16

1971 Selfportrait

Tela fotosensibile
Photosensitive canvas
155 x 120 cm
Collezione / Collection
Banca del Gottardo, Lugano

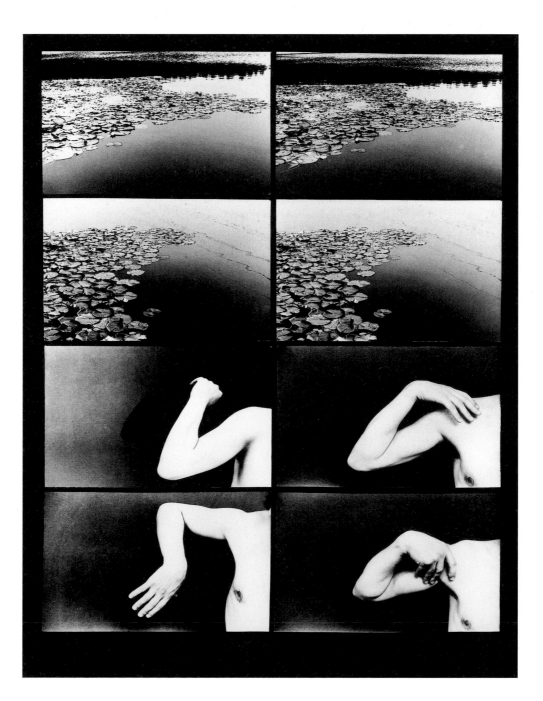

17

1977 Red Morning - Death

16 fotografie stampate a mano
montate su masonite in cornici di metallo
16 hand-dyed photos
mounted on masonite in metal frames
241 x 201 cm
Courtesy Massimo Martino
Fine Arts & Projects, Mendrisio

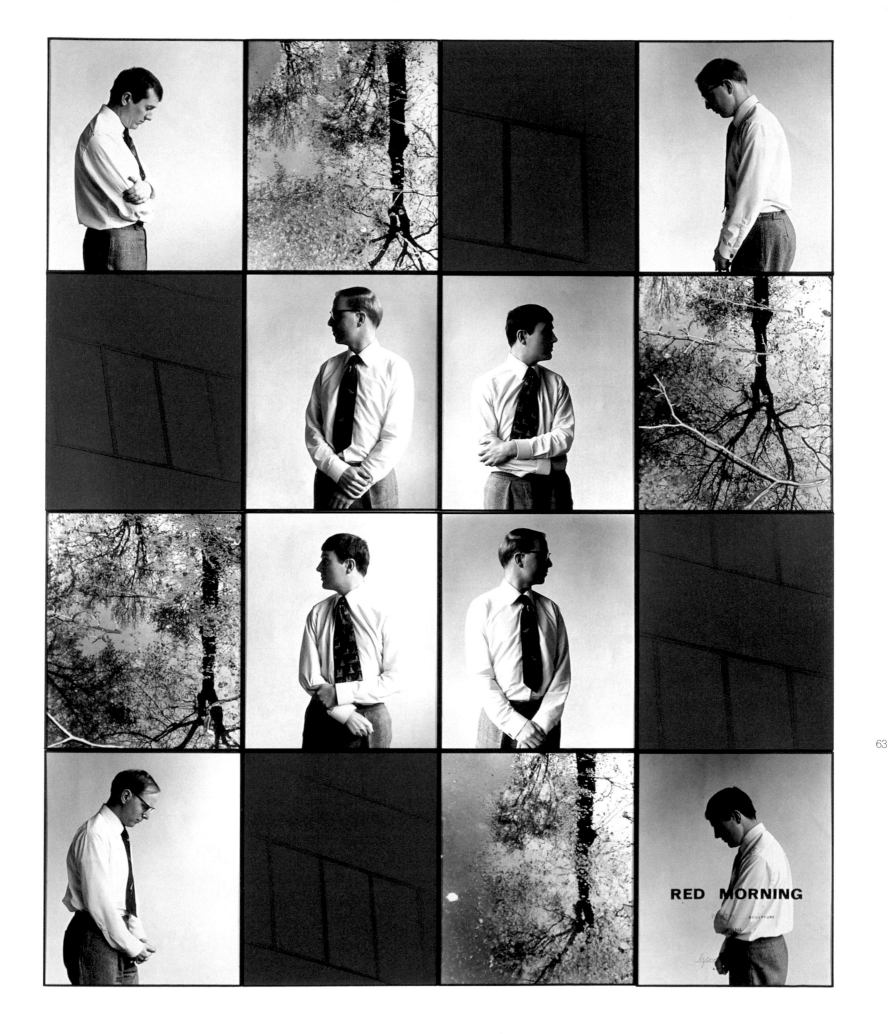

18

1977 Selbstbildnisse II,
Selbstportrait als Klaus Kinski

Serie di 4 elementi
Series of 4 elements
Spray su carta su cotone
Spray paint on paper on cotton duck
90,5 x 62,5 cm
Spray su carta su cotone
Spray paint on paper on cotton duck
90,5 x 65,5 cm
Spray su carta da pacco su cotone
Spray paint on packing paper on cotton duck
86 x 78,5 cm
Spray su carta da pacco su cotone
Spray paint on packing paper on cotton duck
85,7 x 75,5 cm
Collezione / Collection
Migros Museum für Gegenwartskunst
Zürich

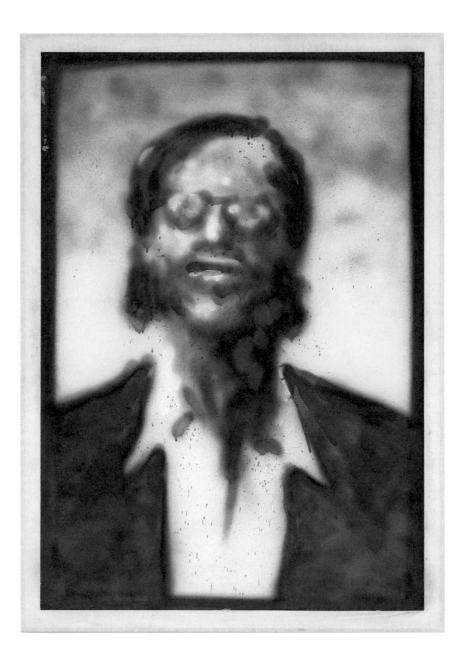

19

1977 Selbstbildnisse I,
Der Künstler ist anwesend

Serie di 4 elementi
Series of 4 elements
Colore a colla e Color-pasta luminescente
su tessuto
Distemper and Colour-Pasta Day-Glo
paint on textile
94,5 x 91 cm
Colore a colla e Color-pasta luminescente
su cartone
Distemper and Colour-Pasta Day-Glo
paint on cardboard
102 x 75 cm
Colore a colla e Color-pasta luminescente
su tessuto
Distemper and Colour-Pasta Day-Glo
paint on textile
95,5 x 90 cm
Colore a colla su garza e colla
Distemper on gauze and glue
106 x 89 cm
Collezione / Collection
Migros Museum für Gegenwartskunst
Zürich

20

1982 Self-Portrait Manipulated

Carta grigia fatta a mano, asciugata ad aria,
immagine manipolata
Handmade grey paper, air dried,
manipulated image
97,8 x 72,4 cm
Pace Editions, New York

Thomas Ruff

22
1999 Porträt (A. Koschkarow)
C-print
210 x 165 cm
Courtesy Mai 36 Galerie, Zürich

23
1998 Porträt (F. Simon)
C-print
210 x 165 cm
Courtesy Mai 36 Galerie, Zürich

24

1994 The Heinrich Böll Gesamtschule,
Köln, Deutschland,
2. November 1994

C-print
127 x 107 cm
Edizione di 6
Edition of 6
Museo Cantonale d'Arte, Lugano

25

1992 Oostenda, Belgien, 7. August 1992

C-print
153 x 129 cm
Edizione di 6
Edition of 6
Museo Cantonale d'Arte, Lugano

74

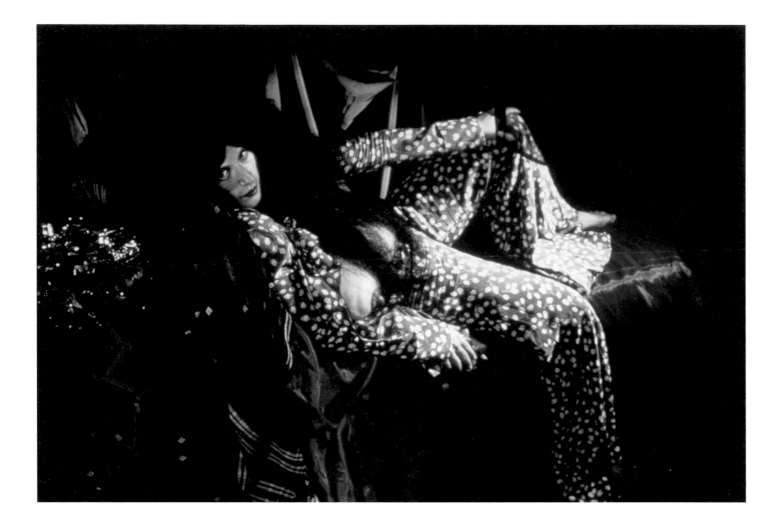

Cindy Sherman

Cindy Sherman

28

1982 Untitled (# 103)

Fotografia a colori su carta Kodak
Colour photograph on Kodak paper
75 x 50 cm
Collezione privata / Private collection
Genève

Craigie Horsfield

29

1996 Aida Roger, carrer d'Arago,
Barcelona, Febrer 1996

Foto b/n
B/w photograph
137 x 97 cm
Esemplare unico / Unique
Stampa / Print 1996
Courtesy Galleria Monica De Cardenas
Milano

78

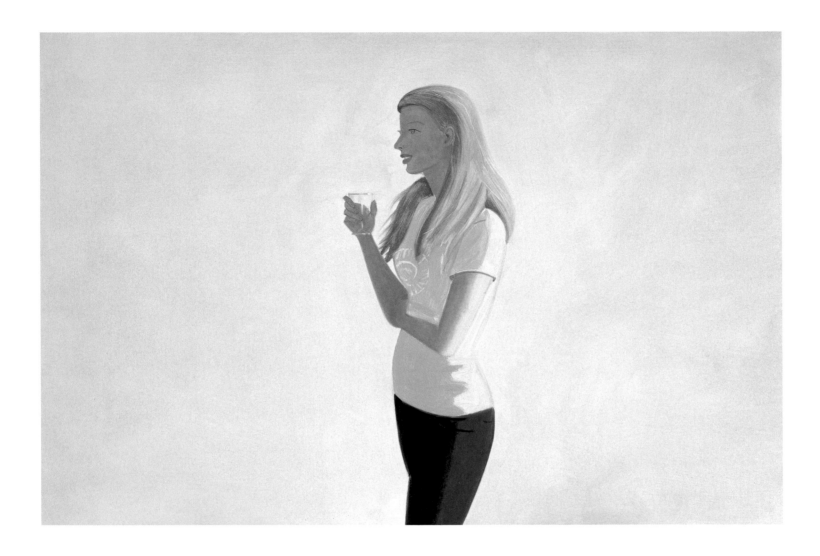

Alex Katz

30
2000 Kyrie
Olio su tela
Oil on canvas
122 x 183 cm
Courtesy Galleria Monica De Cardenas
Milano

Elizabeth Peyton

31
1998 Silver Bosie
Acquerello su carta
Watercolour on paper
76,2 x 56,5 cm
Collezione / Collection
Renato Alpegiani, Torino

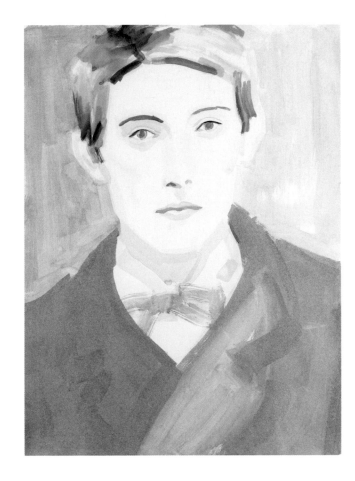

YAK

John Baldessari

32

1999 The Elbow Series
(Yak)

Stampa a getto d'inchiostro su tela,
processo folio D su vinile,
iscrizione a mano e pittura acrilica
Inkjet on canvas, folio D process on vinyl,
hand lettering and acrylic paint
213,5 x 213,5 cm
Courtesy Massimo Martino
Fine Arts & Projects, Mendrisio

Sigmar Polke

33

1985 Ohne Titel

Dispersione, inchiostro su tessuto
Dispersion, ink on fabrics
70,5 x 90 cm
Galerie Löhrl, Mönchengladbach

34

1992 The Giant

Lightbox
50 x 58 x 14 cm
Collezione privata / Private collection
Fiume Veneto

35

1995 A Sunflower

Lightbox
84 x 102 x 19 cm
Collezione privata / Private collection
Fiume Veneto

36
1990 Stanze di Raffaello I, Roma 1990
Fotografia montata su retroplexiglas
Photograph mounted on retroplexiglas
237 x 182 cm
Museo Cantonale d'Arte, Lugano

Thomas Struth

37

1990 Stanze di Raffaello II, Roma 1990

Fotografia montata su retroplexiglas
Photograph mounted on retroplexiglas
171 x 217 cm
Museo Cantonale d'Arte, Lugano

38

1996 Diptychon

C-prints
2 elementi 132 x 155 x 4 cm ciascuno
2 elements 132 x 155 x 4 cm each
Collezione / Collection
Fotomuseum Winterthur
Donazione della / Gift of the
Banca Hofmann AG, Zürich
in occasione del 100. anniversario
in occasion of the 100th anniversary

Jean-Marc Bustamante

39

1991 T.119.91

Cibachrome
146 x 117 cm
Esemplare unico / Unique
Collezione / Collection
Ringier, Zürich

Vija Celmins

40

1995 Night Sky # 11

Olio su tela
Oil on canvas
95 x 117,5 cm
Fondation Cartier
pour l'art contemporain
Paris

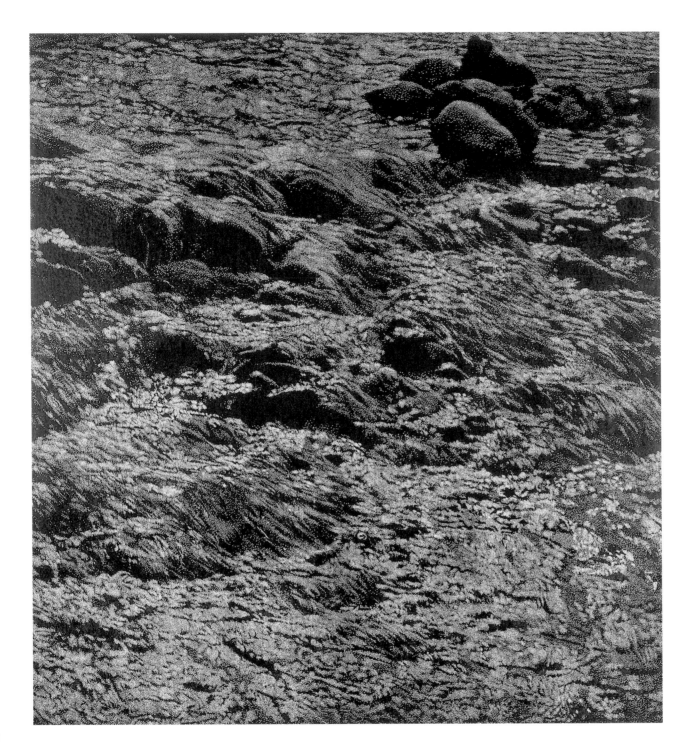

Franz Gertsch

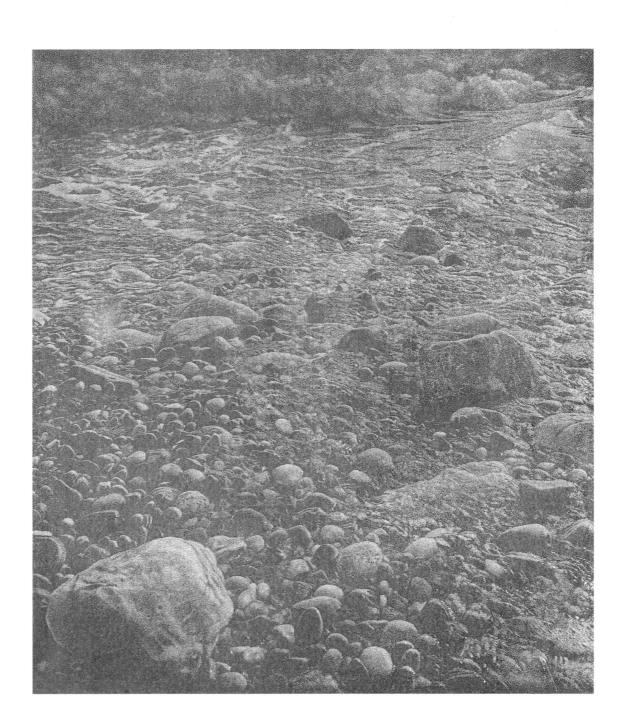

Serse (Roma)

43

2000 Acquatinta

Pastello su carta
Pastel on paper
34,5 x 52,5 cm
Museo Cantonale d'Arte, Lugano

44

2000 Senza titolo

Edizione di 10 fotografie
Edition of 10 photographs
20 x 30,3 cm ciascuna / each
Disegno originale su carta
Original drawing on paper
30,3 x 20 cm
Museo Cantonale d'Arte, Lugano

45

2000 Acquatinta

Grafite su carta su alluminio
Graphite on paper on aluminium
150 x 100 cm ogni pannello / each panel
Museo Cantonale d'Arte, Lugano

Balthasar Burkhard

46

1993 Berge

Fotografia su carta montata su alluminio
Photograph on paper mounted on aluminium
102 x 152 cm
Edizione / Edition 1/3
Courtesy Galerie Fabian & Claude Walter
Basel-Zürich

47

1993 Berge

Fotografia su carta montata su alluminio
Photograph on paper mounted on aluminium
102 x 152 cm
Edizione / Edition 1/3
Courtesy Galerie Fabian & Claude Walter
Basel-Zürich

48

1993 Berge

Fotografia su carta montata su alluminio
Photograph on paper mounted on aluminium
102 x 152 cm
Edizione / Edition 1/3
Courtesy Galerie Fabian & Claude Walter
Basel-Zürich

Martino Coppes

49

2002 Nord-Est-Ovest-Sud
Stampa Lambda
Lambda print
4 elementi / 4 elements
99 x 135 cm ciascuno / each
Museo Cantonale d'Arte, Lugano

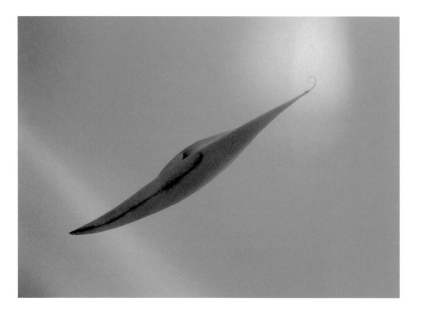

102

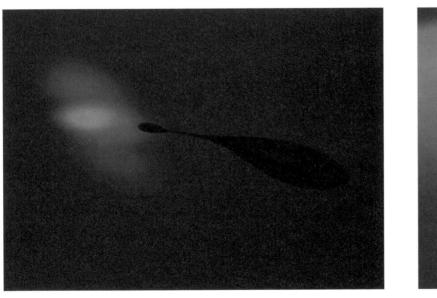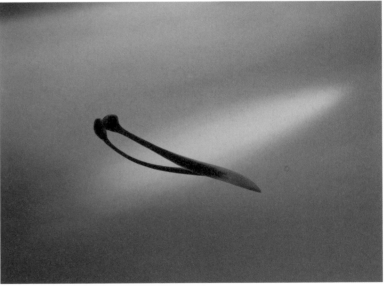

50

1999 Stadt Nacht

Olio su tela
Oil on canvas
195 x 160 cm
Courtesy Galerie Fabian & Claude Walter
Basel-Zürich

51

2000 Haus

Stampa a getto d'inchiostro su carta
per acquerello
Inkjet print on watercolour paper
145 x 110 cm (folio)
Courtesy Galerie Fabian & Claude Walter
Basel-Zürich

52

2000 Stadt

Stampa a getto d'inchiostro su carta
per acquerello
Inkjet print on watercolour paper
145 x 110 cm (folio)
Courtesy Galerie Fabian & Claude Walter
Basel-Zürich

53

2000 Stadt

Stampa a getto d'inchiostro su carta
per acquerello
Inkjet print on watercolour paper
145 x 110 cm (folio)
Courtesy Galerie Fabian & Claude Walter
Basel-Zürich

Luca Pancrazzi

54

2002 Fuori registro

Acrilico su tela
Acrylic on canvas
100 x 150 cm
Courtesy Galleria Emilio Mazzoli
Modena

55

1996 Double Stump

Stampa da computer
Computer generated print
2 elementi / 2 elements
182 x 330 cm, 199 x 307 cm
Museo Cantonale d'Arte, Lugano

Stumped . . . Alec Stewart snaps up Saurav Ganguly's wicket on a rain-interrupted day which necessitated (above) covers for several hours Pictures: STEVE YARNELL

Damage witness . . . Ganguly turns to see Stewart end his innings of 46 with a neat legside stumping off the occasional medium pace of Thorpe PHOTOGRAPH: FRANK BARON

Darío Villalba

56

1997 Torso

Tecnica mista, emulsione fotografica
Mixed media, photographic emulsion
200 x 160 cm
Galería Metta, Madrid

57

1999 Tuffo

Stampa Lambda
Lambda print
70 x 100 cm
Museo Cantonale d'Arte, Lugano

Craigie Horsfield

58

1993 Crouch Hill Road
North London, August 1970

Fotografia b/n
B/w photograph
165,5 x 121 cm
Esemplare unico / Unique
Stampa / Print 1993
Courtesy Galleria Monica De Cardenas
Milano

Franco Vimercati

59

1996 Senza titolo
(Bicchiere)

Stampa ai sali d'argento
Silverprint
31 x 25,7 cm
Tiratura / Print run 3/12
Collezione / Collection
Panza, Lugano

60

1996 Senza titolo
(Vasetto bianco)

Stampa ai sali d'argento
Silverprint
30,7 x 25,2 cm
Tiratura / Print run 1/12
Collezione / Collection
Panza, Lugano

61

1998 Senza titolo
(Sveglia)

Stampa ai sali d'argento
Silverprint
31 x 25 cm
Tiratura / Print run 1/12
Collezione / Collection
Panza, Lugano

62

1988 Foto n. 8

Fotografia b/n
B/w photograph
115 x 115 cm
Kunsthaus Zürich

63

1988 Foto n. 5

Fotografia b/n
B/w photograph
115 x 115 cm
Kunsthaus Zürich

Silvia Gertsch

64

1997 Intérieurs

Pittura e resina acrilica dietro vetro
Paint and acrylic resin under glass
Serie di 3 / Series of 3
90 x 52 cm ciascuno / each
Collezione / Collection
Die Mobiliar, Bern

122

Karin Kneffel

65

2001 Untitled

Olio su tela
Oil on canvas
260 x 110 cm
Courtesy Galerie Bob van Oursow
Zürich

Karin Kneffel

66

2001 Untitled

Olio su tela
Oil on canvas
180 x 160 cm
Courtesy Galerie Bob van Oursow
Zürich

67

2001 Le facce dell'ultrapiccolo

Arazzo
Tapestry
300 x 135 cm
Collezione privata / Private collection
Milano

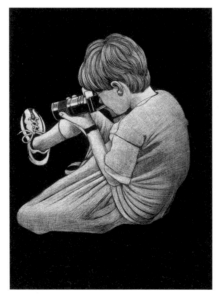
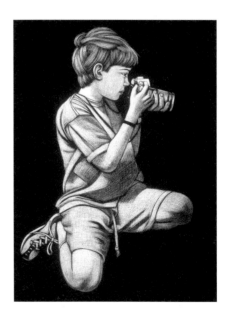

Amy Adler

68
2002 Young Photographer n.2

Cibachrome
5 esemplari unici / 5 unique
101 x 76 cm ciascuno / each
Courtesy Casey Kaplan 10-6, New York;
Atle Gerhardsen, Berlin

69
2002 Young Photographer n.1

Cibachrome
Esemplare unico / Unique
101 x 76 cm
Courtesy Casey Kaplan 10-6, New York;
Atle Gerhardsen, Berlin

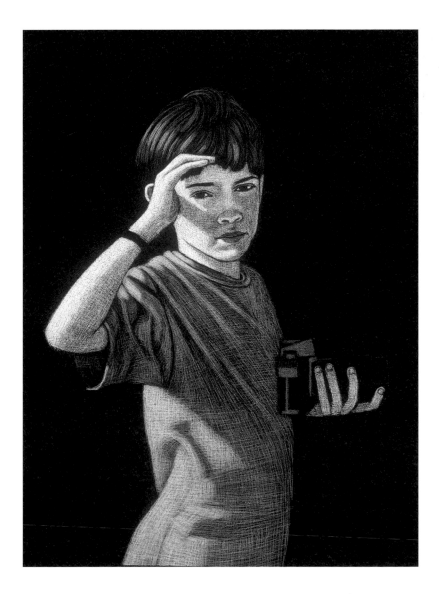

70

2002 L'ascesa al potere di Luigi XIV

Olio su tela, foto sotto plexiglas
Oil on canvas, photograph under plexiglas
40 x 60 cm
Collezione dell'artista, Milano
Collection of the artist, Milan
Courtesy Caterina Mamberto Pennone,
Savona

71

2002 L'ascesa al potere di Luigi XIV

Olio su tela, foto sotto plexiglas
Oil on canvas, photograph under plexiglas
40 x 60 cm
Collezione dell'artista, Milano
Collection of the artist, Milan

72

2001 Visto da Hong Kong,
 visto dalla Costa Azzurra

Olio su tela, stampa digitale sotto perspex
Oil on canvas, digital print under perspex
63 x 82 cm
Carmelita Ferretti, Modena
Courtesy Galleria Emilio Mazzoli, Modena

73

2001 Mahakumbhmela series

Stampa a colori
montata tra due plexiglas
Colour print
mounted on plexiglas sandwich
100 x 200 cm
Edizione / Edition 1/5
Collezione privata / Private collection
Bologna
Courtesy Galleria Marabini, Bologna

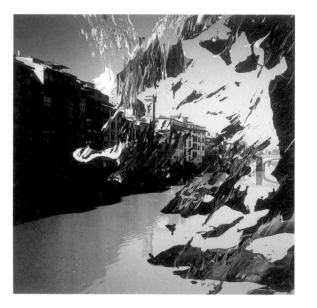
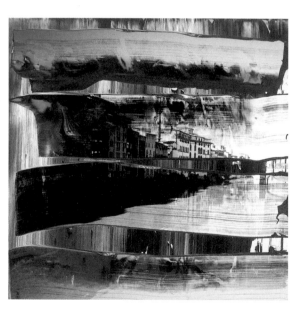
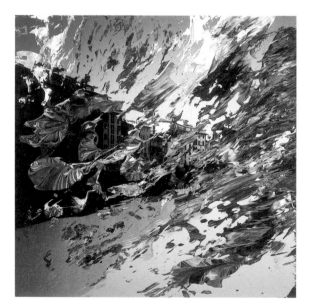

74

2000 dalla serie 'Firenze'

Olio su fotografia / Oil on photograph
Edizione di 99 + XII + 7 h.c. fotografie
sovradipinte per Contempoartensemble
in onore di Steve Reich
Edition of 99 + XII + 7 h.c. overpainted
photographs for Contempoartensemble
in honour of Steve Reich
12 x 12 cm ciascuna / each
Courtesy Massimo Martino
Fine Arts & Projects, Mendrisio

Elenco delle opere List of the Works

Elenco delle opere List of the Works

I numeri in neretto si riferiscono alle tavole a colori.

The bold numbers refer to the colour plates.

139

Urs Lüthi
16
1971 *Selfportrait*
Tela fotosensibile
Photosensitive canvas
155 x 120 cm
Collezione / Collection
Banca del Gottardo, Lugano

Amedeo Martegani
67
2001 *Le facce dell'ultrapiccolo*
Arazzo / Tapestry
300 x 135 cm
Collezione privata / Private collection
Milano

Gabriel Orozco
55
1996 *Double Stump*
Stampa da computer
Computer generated print
2 elementi / 2 elements
182 x 330 cm, 199 x 307 cm
Museo Cantonale d'Arte, Lugano

Luca Pancrazzi
54
2002 *Fuori registro*
Acrilico su tela / Acrylic on canvas
100 x 150 cm
Courtesy
Galleria Emilio Mazzoli, Modena

Giulio Paolini
5
1967 *Giovane che guarda Lorenzo Lotto*
Fotografia (prova su carta)
Photograph (proof on paper)
30 x 24 cm
Collezione dell'artista, Torino
Collection of the artist, Turin
6
1981 *Controfigura*
(critica del punto di vista)
Fotografia su tela emulsionata
Photograph on emulsioned canvas
30 x 24 cm
Collezione dell'artista, Torino
Collection of the artist, Turin

Elizabeth Peyton
31
1998 *Silver Bosie*
Acquerello su carta
Watercolour on paper
76,2 x 56,5 cm
Collezione / Collection
Renato Alpegiani, Torino

Sigmar Polke
8
1973 *James Lee Byars*
5 fotografie / 5 photographs
30,3 x 24 cm ciascuna / each
Galerie Löhrl, Mönchengladbach
33
1985 *Ohne Titel*
Dispersione, inchiostro su tessuto
Dispersion, ink on fabrics
70,5 x 90 cm
Galerie Löhrl, Mönchengladbach

Markus Raetz
18
1977 *Selbstbildnisse II,*
Selbstportrait als Klaus Kinski
Serie di 4 elementi
Series of 4 elements
Spray su carta su cotone
Spray paint on paper on cotton duck
90,5 x 62,5 cm

Spray su carta su cotone
Spray paint on paper on cotton duck
90,5 x 65,5 cm
Spray su carta da pacco su cotone
Spray paint on packing paper
on cotton duck
86 x 78,5 cm
Spray su carta da pacco su cotone
Spray paint on packing paper
on cotton duck
85,7 x 75,5 cm
Collezione / Collection
Migros Museum
für Gegenwartskunst, Zürich

Markus Raetz
19
1977 *Selbstbildnisse I,*
Der Künstler ist anwesend
Serie di 4 elementi
Series of 4 elements
Colore a colla e Color-pasta
luminescente su tessuto
Distemper and Colour-Pasta
Day-Glo paint on textile
94,5 x 91 cm
Colore a colla e Color-pasta
luminescente su cartone
Distemper and Colour-Pasta
Day-Glo paint on cardboard
102 x 75 cm
Colore a colla e Color-pasta
luminescente su tessuto
Distemper and Colour-Pasta
Day-Glo paint on textile
95,5 x 90 cm
Colore a colla su garza e colla
Distemper on gauze and glue
106 x 89 cm
Collezione / Collection
Migros Museum
für Gegenwartskunst, Zürich

Gerhard Richter
9
1971 *Ausschnitt – Kreutz*
(Cat. rag. n. 290)
Olio su tela / Oil on canvas
200 x 200 cm
Courtesy Massimo Martino
Fine Arts & Projects, Mendrisio
74
2000 Dalla serie *Firenze*
Olio su fotografia / Oil on photograph
Edizione di 99 + XII + 7 h.c. fotografie
sovradipinte per
Contempoartensemble
in onore di Steve Reich
Edition of 99 + XII + 7 h.c. overpainted
photographs for
Contempoartensemble
in honour of Steve Reich
12 x 12 cm ciascuna / each
Courtesy Massimo Martino
Fine Arts & Projects, Mendrisio

Thomas Ruff
23
1998 *Porträt (F. Simon)*
C-print
210 x 165 cm
Courtesy Mai 36 Galerie, Zürich
22
1999 *Porträt (A. Koschkarow)*
C-print
210 x 165 cm
Courtesy Mai 36 Galerie, Zürich

Serse (Roma)
43
2000 *Acquatinta*
Pastello su carta / Pastel on paper
34,5 x 52,5 cm
Museo Cantonale d'Arte, Lugano

44
2000 *Senza titolo*
Edizione di 10 fotografie
Edition of 10 photographs
20 x 30,3 cm ciascuna / each
disegno originale su carta
original drawing on paper
30,3 x 20 cm
Museo Cantonale d'Arte, Lugano
45
2000 *Acquatinta*
Grafite su carta su alluminio
Graphite on paper on aluminium
150 x 100 cm
ogni pannello / each panel
Museo Cantonale d'Arte, Lugano

Cindy Sherman
28
1982 *Untitled (# 103)*
Fotografia a colori su carta Kodak
Colour photograph on Kodak paper
75 x 50 cm
Collezione privata / Private collection
Genève
27
1983 *MP # 129 A – Native squatting*
Fotografia a colori su carta Kodak
Colour photograph on Kodak paper
88,8 x 59,3 cm
Cabinet des estampes, Genève
26
1993 *Untitled*
C-print
160 x 220 cm
Edizione di 6 / Edition of 6
Fondazione
Sandretto Re Rebaudengo, Torino

Thomas Struth
36
1990 *Stanze di Raffaello I, Roma 1990*
Fotografia montata su retroplexiglas
Photography mounted
on retroplexiglas
237 x 182 cm
Museo Cantonale d'Arte, Lugano
37
1990 *Stanze di Raffaello II, Roma 1990*
Fotografia montata su retroplexiglas
Photography mounted
171 x 217 cm
Museo Cantonale d'Arte, Lugano

Darío Villalba
14
1965 *Snow-fall*
Tecnica mista, emulsione fotografica
Mixed media, photographic emulsion
140 x 115 cm
Galería Metta, Madrid
56
1997 *Torso*
Tecnica mista, emulsione fotografica
Mixed media, photographic emulsion
200 x 160 cm
Galería Metta, Madrid

Franco Vimercati
59
1996 *Senza titolo (Bicchiere)*
Stampa ai sali d'argento
Silverprint
31 x 25,7 cm
Tiratura / Print run 3/12
Collezione / Collection
Panza, Lugano
60
1996 *Senza titolo (Vasetto bianco)*
Stampa ai sali d'argento
Silverprint
30,7 x 25,2 cm
Tiratura / Print run 1/12
Collezione / Collection
Panza, Lugano

61
1998 *Senza titolo (Sveglia)*
Stampa ai sali d'argento
Silverprint
31 x 25 cm
Tiratura / Print run 1/12
Collezione / Collection
Panza, Lugano

Bernard Voïta
62
1988 *Foto n. 8*
Fotografia b/n
B/w photograph
115 x 115 cm
Kunsthaus Zürich
63
1988 *Foto n. 5*
Fotografia b/n
B/w photograph
115 x 115 cm
Kunsthaus Zürich

Jeff Wall
34
1992 *The Giant*
Lightbox
50 x 58 x 14 cm
Collezione privata / Private collection
Fiume Veneto
35
1995 *A Sunflower*
Lightbox
84 x 102 x 19 cm
Collezione privata / Private collection
Fiume Veneto

Andy Warhol
4
1963 *Double Elvis*
Inchiostro serigrafico
e pittura d'argento su lino
Silkscreen ink and silver paint
on linen
208,3 x 134 cm
Courtesy Massimo Martino
Fine Arts & Projects, Mendrisio

Uwe Wittwer
50
1999 *Stadt Nacht*
Olio su tela / Oil on canvas
195 x 160 cm
Courtesy
Galerie Fabian & Claude Walter,
Basel-Zürich
51
2000 *Haus*
Stampa a getto d'inchiostro su carta
per acquerello
Inkjet print on watercolour paper
145 x 110 cm (folio)
Courtesy
Galerie Fabian & Claude Walter,
Basel-Zürich
52
2000 *Stadt*
Stampa a getto d'inchiostro su carta
per acquerello
Inkjet print on watercolour paper
145 x 110 cm (folio)
Courtesy
Galerie Fabian & Claude Walter,
Basel-Zürich
53
2000 *Stadt*
Stampa a getto d'inchiostro su carta
per acquerello
Inkjet print on watercolour paper
145 x 110 cm (folio)
Courtesy
Galerie Fabian & Claude Walter,
Basel-Zürich

Nota alla bibliografia

Le indicazioni bibliografiche che accompagnano le schede critiche intendono fornire un quadro essenziale delle principali e più aggiornate pubblicazioni relative a ogni artista. Per questo motivo sono stati privilegiati, quando disponibili, i cataloghi di esposizioni personali o le monografie che costituiscono un riferimento indispensabile per la conoscenza della loro opera.

La bibliografia generale in appendice a questa sezione, si propone di offrire una panoramica generale delle pubblicazioni che hanno affrontato il tema dei rapporti tra arte e fotografia negli ultimi decenni. Data la cospicua vastità di materiale bibliografico disponibile sull'argomento, si sono presi in considerazione – nella scelta delle voci indicate – solo gli studi più autorevoli e le mostre che hanno segnato in maniera significativa il dibattito critico sulle relazioni tra questi due mezzi espressivi. Per ulteriori approfondimenti e per l'analisi di specifiche problematiche si rimanda alle bibliografie presenti nelle opere citate.

Bibliography Note

The bibliographical notes accompanying the criticisms are a concise guideline to the leading and most recent publications on each artist. Wherever possible preference has, therefore, been given to the catalogues of personal exhibitions or monographs, which constitute a vital reference to the artist's works.

The general bibliography in the appendix herein offers a general overview of the publications that have addressed the links between art and photography in recent decades. Given the vast abundance of bibliographical material available on the subject, only the most authoritative studies have been chosen along with the exhibitions that have left a significant mark on the critical debate regarding the connections between these two media of expression. Please refer to the bibliographies in the works mentioned for further study and analysis of specific issues.

Amy Adler

Nata a New York nel 1966.
Vive e lavora a Los Angeles.

Born in New York in 1966,
Adler lives and works in Los Angeles.

1998 C. Butler, *Amy Adler*, catalogo della
 mostra / exhibition catalogue,
 Los Angeles, Museum of
 Contemporary Art, 15 novembre /
 November 1998 – 14 febbraio / February
 1999, Museum of Contemporary Art,
 Los Angeles.
2001 *I Am a Camera*, catalogo della mostra /
 exhibition catalogue, London,
 The Saatchi Gallery, 18 gennaio /
 January – 1° marzo / March 2001,
 The Saatchi Gallery, London, pp. 83-88.
2001 *Form Follows Fiction. Forma e finzione
 nell'arte di oggi*, catalogo della mostra
 a cura di / exhibition catalogue edited
 by J. Deitch, Rivoli-Torino, Castello
 di Rivoli Museo d'Arte Contempo-
 ranea, 17 ottobre / October 2001 –
 27 gennaio / January 2002, Charta,
 Milano.
2002 *Amy Adler. Different Girls*, catalogo
 della mostra / exhibition catalogue,
 Taka Ishii Gallery, Tokyo.

Il lavoro di Amy Adler, frutto di un procedimento originale messo a punto durante gli anni di studio alla University of California di Los Angeles, gioca sull'ambiguità concettuale dell'immagine, sospesa tra fotografia e disegno, tra originale e copia. Con un solido stile a tratteggio, l'artista realizza dei disegni a pastello ricopiando fotografie: immagini tratte da rotocalchi oppure fotografie appartenenti al proprio album personale, o da lei stessa scattate. Dopo essere stati a loro volta fotografati, questi disegni vengono distrutti e la loro fotografia, stampata in grande formato e in un'unica copia, rimane la sola testimonianza della loro esistenza. L'opera della Adler si colloca in una dimensione performativa: l'artista si appropria dell'immagine, attraverso il disegno, ma subito dopo se ne distanzia, oggettivando il proprio lavoro attraverso la ripresa fotografica. Il suo primo lavoro, *After Sherrie Levine* del 1994, mostra bene tutta la complessità concettuale di questa operazione. Si tratta infatti della fotografia di un disegno che riproduce l'opera fotografica *After Edward Weston* dell'artista newyorkese Sherrie Levine, opera che a sua volta – nell'ambito di una riflessione sul concetto di autorialità – è una riproduzione identica all'originale di un nudo del celebre fotografo americano.

A decretare la fortuna critica di Amy Adler è stata la serie del 1996 *Once in Love with Amy*, basata sulle fotografie scattate all'artista all'età di diciannove anni da una donna più anziana di lei. Oggetto del voyeurismo di un'altra donna, l'artista è ripresa mentre si sta svestendo, oppure completamente nuda sdraiata su di un divano o distesa su un tavolo. In questo caso, con un procedimento digitale, la Adler ha inserito il disegno del proprio corpo sullo sfondo dell'immagine iniziale e ha poi rifotografato il tutto, creando una singolare e straniante fusione di disegno e fotografia. Passando da soggetto ad autore, l'artista si riappropria di un momento di vulnerabilità del proprio passato, offrendoci, in opere di intensa vibrazione emotiva, uno scorcio della propria intimità. Questo coinvolgimento soggettivo distingue le opere della Adler dall'atmosfera glamour che caratterizza molta produzione degli anni Ottanta.

Oltre a lei stessa, i soggetti della Adler sono figure anonime di adolescenti, oppure personaggi che appartengono al mondo delle celebrità, come Jodie Foster, Brook Shields o Leonardo di Caprio, al quale ha dedicato recentemente una serie partendo da fotografie che lei stessa ha realizzato nel corso di un incontro con il divo hollywoodiano. Con queste opere, la Adler indaga l'intreccio di desideri, fantasie, proiezioni psicologiche che ruota attorno alle figure dello *Star System*, le cui personalità, collocate nell'inaccessibilità di un moderno empireo, appaiono come costruzioni artificiali dei mezzi di comunicazione di massa. Nelle opere degli ultimi anni, come nella serie *Young Photographer*, la disposizione in sequenza delle immagini e l'uso di formati uguali danno origine a strutture narrative minimali e frammentarie, che ricordano i fotogrammi bloccati di una pellicola cinematografica. Con il consueto procedimento, la Adler ci mostra ora adolescenti alle prese con la macchina fotografica, coinvolgendoci in un continuo gioco di specchi, in una sorta di *mise en abîme* in cui lo statuto dell'immagine rimane sospeso.

Amy Adler's work is the result of an original process developed during her years at the University of California, Los Angeles. It plays on the conceptual ambiguity of the image, hovering between photography and drawing, between original and copy. Adler uses compact hatching to produce pastel drawings copied from photographs – pictures taken from popular magazines or photographs from her own album she herself has taken. After being photographed, these drawings are destroyed and the photograph, printed in a large format and in a single copy, remains the only proof of their existence. Adler's work belongs to the sphere of performance art, with the artist appropriating the image, via the drawing, but then immediately moving away from it, objectifying her own work via photography. Her first work, entitled *After Sherrie Levine*, dated 1994, clearly reveals the conceptual complexity of the exercise. Actually, it is a photograph of a drawing reproducing a photograph by the New York artist Sherrie Levine, entitled *After Edward Weston*; this in turn – in the ambit of a reflection on the concept of authorship – is a reproduction, identical to the original, of a nude by the famous American photographer.

Amy Adler owes her success to the 1996 *Once in Love with Amy* series, based on photographs taken of her by an older woman when she was nineteen years old. The object of another woman's voyeurism, the artist is photographed as she undresses, or completely naked lying on a couch or stretched out on a table. In this instance, Adler used digital processing to add a drawing of her own body onto the background of the initial image; she then rephotographed the whole, creating a singular, alienating fusion between drawing and photograph. Shifting from subject to author, the artist reappropriates a moment of vulnerability from her own past and, in works vibrant with emotion, offers a glimpse of her own private world. This subjective involvement distances Adler's work from the glamorous atmosphere peculiar to much of the production of the 1980s.

In addition to herself, Adler's subjects are anonymous adolescents or celebrities, e.g. Jodie Foster, Brook Shields or Leonardo di Caprio, to whom she recently dedicated a series, using photographs she had taken during a meeting with the Hollywood star. In these works, the artist explores the desires, fantasies and psychological projections that revolve around figures who belong to the Star System and whose personalities, removed to an inaccessible modern empyrean, seem to be artificially constructed by the mass media.

In the works of the past few years, such as the *Young Photographer* series, the sequential arrangement of the images and the use of identical formats produce minimal, fragmentary narrative structures reminiscent of the blocked frames of a motion picture. Adopting her customary method, Adler here shows us adolescents grappling with the camera, drawing us into a perpetual game of mirrors, in a sort of *mise en abîme*, in which the status of the image remains suspended.

John Baldessari

Nato a National City, California, nel 1931.
Vive e lavora a Santa Monica.

Born in National City, California, in 1931,
Baldessari lives and works in Santa Monica.

1988 *John Baldessari. Photoarbeiten*,
 catalogo della mostra a cura di /
 exhibition catalogue edited by
 C. Haenlein, Hannover, Kestner-
 Gesellschaft, 9 dicembre / December
 1988 – 29 gennaio / January 1989,
 Kestner-Gesellschaft, Hannover.

1990 *John Baldessari*, catalogo della mostra
 a cura di / exhibition catalogue edited
 by C. van Bruggen, Los Angeles,
 The Museum of Contemporary Art,
 25 marzo / March – 17 giugno / June
 1990, Rizzoli, New York.

1996 *John Baldessari. National City*,
 catalogo della mostra a cura di /
 exhibition catalogue edited by
 H.M. Davies, San Diego, Museum
 of Contemporary Art, 10 marzo / March
 – 30 giugno / June 1996,
 Museum of Contemporary Art,
 San Diego.

1999 *Baldessari. While Something
 is Happening Here, Something Else
 is Happening There. Works 1988-1999*,
 catalogo della mostra / exhibition
 catalogue, Hannover, Sprengel
 Museum, 26 settembre / September
 1999 – 2 gennaio / January 2000;
 Staatliche Kunstsammlungen
 Dresden, Gemeldegalerie Neue
 Meister, 16 gennaio / January – 2 aprile /
 April 2000, Walther König, Köln.

2000 *John Baldessari*, catalogo della mostra
 a cura di / exhibition catalogue edited
 by G. Belli, Trento, Museo di Arte
 Moderna e Contemporanea di Trento
 e Rovereto, Palazzo delle Albere,
 15 dicembre / December 2000 –
 11 marzo / March 2001, Skira, Milano.

John Baldessari si impone, nella seconda metà degli anni Sessanta, come una delle figure più importanti e originali dell'Arte Concettuale, mettendo in atto una serie di operazioni in cui, tra ironia e critica, si interroga sullo statuto e sulle modalità di produzione dell'opera d'arte.
L'obiettivo di demistificare l'ideologia e i luoghi comuni del sistema dell'arte caratterizza i lavori realizzati a partire dal 1966: tele su cui compaiono scritte che affrontano problematiche estetiche, spesso messe in relazione con immagini fotografiche. In una delle prime serie, citazioni di brani dal carattere dogmatico, estratte da manuali in cui si insegna cos'è l'arte o qual è il modo corretto di fotografare, vengono poste a commento di fotografie che ne contraddicono le affermazioni. Tuttavia, a differenza di altri artisti concettuali, in Baldessari l'atteggiamento autoriflessivo è sempre connotato da una forte carica ironica, come appare evidente in *Tips for Artists Who Want to Sell* (1967-68), una tela che enumera una serie di consigli destinati agli artisti che aspirano a vendere, quali: "In generale i dipinti con colori vivaci si vendono prima di quelli con colori scuri", oppure: "Il soggetto è importante: si dice che i quadri con mucche e galline non interessano a nessuno, mentre gli stessi quadri con tori e galli si vendono subito".
In *A Painting that Is its own Representation* (1968) – una tela su cui vengono semplicemente trascritti i nomi dei luoghi in cui viene via via esposta – l'opera si riduce alla tautologica presentazione del proprio curriculum espositivo, con evidente allusione al ruolo fondamentale che rivestono i musei nello stabilire le gerarchie non solo dei valori artistici ma anche di quelli commerciali. Nel 1970 Baldessari fa cremare tutti i quadri che aveva dipinto precedentemente al 1966, quindi prima della svolta concettuale, e depone le loro ceneri in un'urna di bronzo a forma di libro. Annunciato sui giornali e documentato da una serie di fotografie, il *Cremation Project* sancisce, non solo simbolicamente ma anche di fatto, il superamento della concezione tradizionale dell'arte: ridotta in cenere nella sua realtà materiale, l'opera risorge infatti nella nuova dimensione di arte come idea.
Dalla seconda metà degli anni Settanta, quando il processo di decostruzione delle strutture ideologiche dell'arte sembra oramai aver esaurito le proprie possibilità e rischia di trasformarsi in sterile ripetizione, l'artista si indirizza sempre di più verso la fotografia. Utilizzando immagini tratte da giornali e fotogrammi cinematografici, Baldessari amplia la propria ricerca ai meccanismi della rappresentazione e della percezione, nell'ambito più generale dei mezzi di comunicazione di massa. Il flusso di immagini in cui siamo immersi viene frammentato, distorto, perturbato, e infine ricomposto in sequenze sempre più complesse che mescolano i linguaggi visivi e i piani semantici, nel tentativo di riprodurre la molteplicità del reale. Con una tecnica che ricorda i montaggi surrealisti, Baldessari dà vita a rebus visivi in cui l'enigmatico accostamento delle immagini, secondo un ordine apparentemente casuale e alogico, chiama in causa attivamente lo spettatore, affidando alle sue capacità associative la ricostruzione del senso.
Nel corso degli anni Novanta il formato rettangolare dei fotomontaggi viene progressivamente abbandonato a favore di strutture irregolari che nascono dalla disposizione nello spazio di frammenti sagomati di fotografie. Il tentativo di indirizzare lo spettatore verso una lettura dell'immagine che sfugga alle consuetudini percettive si affida alla presenza sempre più frequente di cancellature, tagli, aggiunte di bolli colorati, interventi pittorici. Sovvertendo le gerarchie della visione, in un gioco continuo tra assenza e presenza, sottrazione e addizione, Baldessari ci invita a volgere il nostro sguardo sul mondo al di fuori degli stereotipi e delle abitudini che guidano la nostra percezione della realtà.

John Baldessari emerged in the late 1960s as one of the leading and most original figures on the Conceptual Art scene when he undertook a series of operations in which, using irony and criticism, he challenged the status and production methods of works of art.
The desire to demystify the ideology and clichés of the art system appeared in works executed from 1966 on – canvases featuring written comments on aesthetic issues, often combined with photographic images. In one of the first series, quotations of dogmatic statements drawn from handbooks teaching what art is or how to take a photograph were used as captions to photographs that contradicted these claims. Unlike other conceptual artists, however, Baldessari's self-reflective attitude always contains a great deal of irony, as is obvious in his *Tips for Artists Who Want to Sell* (1967-68), a picture listing advice to artists wishing to sell their art, such as: "usually pictures with bright colours sell before those with dark ones", or "the subject is important: they say pictures with cows and hens appeal to no one, whereas the same pictures featuring bulls and roosters sell right away". In *A Painting that Is its own Representation* (1968) – a bare canvas gradually updated with the names of the places it had been exhibited in – the work is reduced to the tautological presentation of its own exhibition curriculum, with a clear reference to the vital role played by museums in establishing hierarchies not just of artistic values but commercial ones as well. In 1970, Baldessari had all the pictures he had painted before 1966, i.e. before he turned to Conceptual art, cremated and their ashes placed in a bronze book-like urn. Heralded in the press and recorded in a series of photographs, the *Cremation Project* sanctions – not only symbolically but really – the demise of the traditional concept of art. Reduced to ash in its material reality, the work of art rises up once more in the new dimension of art as idea.
Since the late 1970s when the process of deconstructing the ideology of art seemed to exhaust its potential and was in danger of becoming sterile repetition, the artist has moved increasingly towards photography. Using pictures taken from newspapers and motion picture frames, Baldessari extended his investigation to the mechanisms of representation and perception, within the broader context of the mass media. We were immersed in a flow of images that was then fragmented, twisted, upset and eventually recomposed in ever more complex sequences that combined visual languages and semantic levels, in an attempt to reproduce the multiplicity of reality. Adopting a technique reminiscent of surrealist montages, Baldessari created visual rebuses in which the enigmatic juxtaposition of the images, in an apparently random, illogical order, engaged the onlooker actively, calling upon his capacity for association to reconstruct the meaning.
During the 1990s, the rectangular format of the photomontages was gradually abandoned for irregular structures produced by arranging shaped fragments of photographs in space. An attempt to guide onlookers towards an interpretation of the image that breaks free from normal perceptive practice has increasingly made use of erasing, cuts, added coloured stamps and pictorial intervention. Subverting the hierarchies of vision, in a constant interplay on absence and presence, subtraction and addition, Baldessari asks us to disregard the stereotypes and habits that normally guide our perception of reality and take a fresh look at the world.

Bernd e Hilla Becher

Bernd Becher è nato a Siegen, Germania, nel 1931.
Hilla Becher è nata a Potsdam nel 1934.
Vivono e lavorano a Düsseldorf.

Bernd Becher was born in Siegen, Germany, in 1931.
Hilla Becher was born in Potsdam in 1934.
They live and work in Düsseldorf.

1974 *Bernd and Hilla Becher*, catalogo della mostra a cura di / exhibition catalogue edited by G. Celant, La Jolla, Museum of Contemporary Art, 23 febbraio / February – 31 marzo / March 1974, Museum of Contemporary Art, La Jolla.

1977 *Framework Houses from the Siegen Industrial Region*, Schirmer-Mosel Verlag, München.

1993 *Bernd & Hilla Becher. Grundformen*, Schirmer-Mosel Verlag, München.

1994 *Fabrikhallen*, catalogo della mostra / exhibition catalogue, Münster, Westfälischen Landesmuseum, 11 dicembre / December 1994 – 29 gennaio / January 1995, Schirmer-Mosel Verlag, München.

2002 *Bernd & Hilla Becher. Industrielandschaften Photographie*, Schirmer-Mosel Verlag, München.

Dal 1959, anno in cui hanno realizzato nei dintorni di Siegen le prime fotografie di edifici industriali abbandonati, Bernd e Hilla Becher si sono dedicati con rigorosa metodicità alla costruzione di un immenso archivio visivo dell'archeologia industriale europea e statunitense, che riscattasse dall'oblio una moltitudine di strutture anonime e standardizzate.

Eredi di una tradizione documentaria tedesca che risale ai vegetali di Karl Blossfeldt, alle fabbriche di Ranger-Patzsch e soprattutto a quell'immane impresa di catalogazione che sono gli *Uomini del XX secolo* di August Sander, i Becher hanno percorso in questi quarant'anni le aree industriali della Ruhr, del Belgio, della Francia, dell'Olanda e degli Stati Uniti, fotografando, sempre in bianco e nero e con uno stile oggettivo improntato a un realismo documentario, impianti abbandonati e ormai in disuso che testimoniano il passaggio a una realtà postindustriale.

Colti frontalmente, con l'obiettivo posto sempre alla stessa altezza, sullo sfondo di un cielo lattiginoso, isolati dal contesto ambientale e in assenza di persone, gli altiforni, i gasometri, i silos, i serbatoi d'acqua, le abitazioni delle campagne si trasformano in oggetti atemporali slegati dalla loro funzione d'uso, diventando delle "sculture anonime", come loro stessi le hanno definite nel 1969. Sculture trovate, come i *ready-made* duchampiani, che si manifestano nella semplice decontestualizzazione operata dalla macchina fotografica, indipendentemente da ogni intervento soggettivo dell'autore. A questo passaggio da una dimensione puramente sociologica a una concettuale e formale, contribuisce anche l'ordinamento e l'esposizione delle immagini per serie tipologiche, secondo il metodo classificatorio tipico delle scienze naturali, che evidenzia il gioco di variazioni-ripetizioni dei volumi e delle forme.

L'importanza della loro opera nel panorama artistico degli ultimi vent'anni è testimoniato dal Gran Premio per la Scultura, ottenuto alla Biennale di Venezia del 1990, e dal ruolo di "maestri" (Bernd è stato insegnante dal 1976 alla fine degli anni Novanta alla Staatliche Kunstakademie di Düsseldorf) che hanno rivestito per molti giovani artisti affermatisi nell'ultimo decennio. Tra questi Thomas Struth, Andreas Gursky, Thomas Ruff e Candida Höfer, rappresentanti principali della nuova fotografia oggettiva tedesca e della cosiddetta "scuola di Düsseldorf".

Since 1959, when Bernd and Hilla Becher took their first photographs of abandoned industrial buildings on the outskirts of Siegen, they have dedicated themselves with rigorous method to the creation of a huge picture archive of the industrial archaeology of Europe and the United States, rescuing a host of anonymous stereotype structures from oblivion.

Heirs to a German documentary tradition dating back to Karl Blossfeldt's plants, Ranger-Patzsch's factories and, above all, August Sander's immense catalogue work *20th Century People*, the Bechers have spent the last forty years travelling around the industrial zones of the Ruhr, Belgium, France, Holland and the United States photographing – always in black and white and with an objective style based on documentary realism – buildings abandoned and fallen into disuse that bear witness to the transition to a post-industrial reality.

Photographed front on, with the lens always at the same height, against the background of a whitish sky, isolated from their surroundings and with no people, the blast furnaces, gas stations, silos, water towers and framework houses are turned into timeless objects detached from their function and become "anonymous sculptures", as they themselves defined them in 1969.

They are found sculptures, like Duchamp's *Ready-mades*, manifested in the simple decontextualisation operated by the camera, without the slightest subjective intervention on the part of the photographer. This transition from a purely sociological dimension to a conceptual and formal one is aided by the arrangement and presentation of the images in type series, using the method of classification peculiar to the natural sciences, which emphasises the interaction of variations and repetitions of volume and form.

The importance of their work on the art scene of the past twenty years is demonstrated by the Grand Prize for Sculpture, awarded at the 1990 Venice Biennale, and their role as "masters" (Bernd taught at the Staatliche Kunstakademie in Düsseldorf from 1976 to the end of the 1990s) to countless young artists who have won recognition in the last decade. These include Thomas Struth, Andreas Gursky, Thomas Ruff and Candida Höfer, the leading representatives of new German objective photography and the so-called Düsseldorf School.

Balthasar Burkhard

Nato a Berna nel 1944,
dove vive e lavora.

Born in 1944 in Berne,
where he lives and works.

Dopo l'apprendistato fotografico nello studio di Kurt Blum, Balthasar Burkhard intraprende a metà degli anni Sessanta la carriera di fotografo indipendente. Il suo incontro con il mondo dell'arte avviene alla Kunsthalle di Berna, diretta in quegli anni da Harald Szeemann che gli affida l'incarico di realizzare la documentazione fotografica dell'attività espositiva.
Le esperienze e i contatti maturati nel vivace clima artistico che contraddistingue in questi anni la capitale elvetica sono all'origine dei suoi primi lavori artistici, realizzati in collaborazione con Markus Raetz. Si tratta di fotografie di vedute di interni stampate su tele di grande formato, appese però alle pareti senza il supporto del telaio. Queste opere saranno esposte per la prima volta al Kunstmuseum di Lucerna nel 1970, in occasione della mostra *Visualisierte Denkprozesse*. Avvalendosi sempre del bianco e nero, Burkhard ha sviluppato la sua ricerca fotografica privilegiando gli elementi formali rispetto al valore documentario dell'immagine.
Nel corso degli anni Ottanta, in una sorta di circumnavigazione del corpo umano, Burkhard si sofferma sulle singole parti – braccia, piedi, ginocchia, torsi, orecchie, vagine, ombelichi – isolandole dal contesto e proiettandole, attraverso l'uso di grandi formati, in una dimensione monumentale. I dettagli anatomici non appaiono come frammenti che rinviano a un'unità perduta, ma si propongono come entità autonome, nuove strutture formali sospese tra astrazione e realismo, tra valenze scultoree, accentuate dal deciso chiaroscuro, e dilatazioni paesaggistiche, evocate dal forte ingrandimento e dalla minuziosa indagine microscopica delle superfici epidermiche. Lo stesso scarto rispetto alle consuetudini percettive è rintracciabile nelle opere della seconda metà degli anni Ottanta, che hanno come soggetto il mondo naturale. Orchidee, lumache, ali d'uccelli, nuvole, rocce, colte da angolazioni inusuali e trasposte in una dimensione macroscopica si trasformano da oggetti noti in forme quasi astratte, che sembrano alludere ad altre dimensioni e ad altri mondi. Da questo momento Burkhard inizia a impiegare sempre più spesso effetti tipicamente pittorici. Se nelle fotografie realizzate nel corso di un soggiorno giapponese la natura muscosa degli scorci di giardini è resa con una luminosità vellutata che ricorda le xilografie di Franz Gertsch, nei paesaggi alpini innevati gli effetti di sfocato sembrano instaurare un sottile gioco di rimandi con gli stessi soggetti dipinti da Gerhard Richter.
Dal 1997 Burkhard inizia a realizzare ampie vedute aeree di megalopoli come Tokyo, Mexico City, Chicago. Affogate in una tonalità scura, le interminabili prospettive urbane si sovrappongono alle forme accidentali della natura con la loro geometrica artificialità, rimanendo però sospese nel silenzio immoto che caratterizzava anche le opere precedenti dell'artista. Come nelle fotografie di deserti dello stesso periodo, non c'è alcuna presenza umana in queste immagini, che sembrano evocare l'atmosfera carica di tensione di uno scenario preapocalittico.

After a photographic apprenticeship in Kurt Blum's studio, Balthasar Burkhard began his career as a free-lance photographer towards the middle of the 1960s. His first encounter with the art world was at the Bern Kunsthalle, at that time directed by Harald Szeemann, who asked him to make a photographic record of the exhibition activities. The experience and contacts developed in the lively artistic atmosphere that pervaded the capital at the time gave rise to his first art works, produced in collaboration with Markus Raetz. These were photographs of interiors printed on large canvases, but hung on the wall without the support of a stretcher. The works were first exhibited at the Kunstmuseum in Lucerne in 1970, for the exhibition *Visualisierte Denkprozesse*. Working always in black and white, Burkhard has since then developed his photographic research favouring formal elements rather than the documentary value of the image. Throughout the 1980s, in a sort of tour of the human body, the artist dwelled on individual parts – arms, feet, knees, torsos, ears, vaginas, navels – isolating them from their context and projecting them using large formats into a monumental dimension.
The anatomical details are no longer fragments that recall a lost unity, but appear as autonomous entities, new formal structures hovering between abstraction and realism, between the sculptural register, heightened by chiaroscuro, and extended landscapes, prompted by blow-ups and minute microscopic exploration of the skin. Burkhard achieved the same distance from normal perception in his works of the late 1980s, focusing on the natural world. Orchids, snails, birds' wings, clouds and rocks were taken from unusual angles and transposed into a macroscopic dimension; these once familiar objects become almost abstract forms that conjure up other dimensions and other worlds. Since then Burkhard has increasingly used typically pictorial effects. Although in the photographs taken during a stay in Japan the mossy nature in the gardens is rendered with a velvety glow reminiscent of Franz Gertsch's woodcuts, the blurred effects in his snow-clad Alpine landscapes seem to instil a subtle play of references to the subjects painted by Gerhard Richter.
In 1997, Burkhard began producing large aerial views of megalopolises such as Tokyo, Mexico City and Chicago. Steeped in dark tones, the boundless urban perspectives, so geometrically artificial, are placed over accidental forms of nature yet remain suspended in the still silence that distinguished the artist's earlier work. As in the desert photographs of the same period, the human presence is totally absent from these images, which seem to intimate the charged atmosphere of a pre-apocalyptic scenario.

Jean-Marc Bustamante

Nato a Tolosa nel 1952.
Vive e lavora a Parigi.

Born in Toulouse in 1952,
Bustamante lives and works in Paris.

1989 *Bustamante*, catalogo della mostra /
exhibition catalogue, Kunsthalle Bern,
12 maggio / May – 18 giugno / June 1989,
Kunsthalle Bern, Bern.

1994 *Jean-Marc Bustamante. A World at a
Time*, catalogo della mostra / exhibition
catalogue, Kunstmuseum Wolfsberg,
10 settembre / September –
27 novembre / November 1994, Cantz,
Ostfildern.

1994 *Jean-Marc Bustamante: tableaux,
1978-1982*, catalogo della mostra /
exhibition catalogue, Musée
Départemental de Rochechouart,
16 ottobre / October – 24 dicembre /
December 1993; Montpellier,
FRAC Languedoc-Roussillon,
20 gennaio / January – 3 marzo / March
1994; Kunsthalle Bern, 1° luglio / July –
14 agosto / August 1994, Musée
Départemental de Rochechouart,
Rochechouart.

1995 J. Lageira, C. Macel, M. Perelman,
Jean-Marc Bustamante,
Editions Dis Voir, Paris.

1999 *Jean-Marc Bustamante. Œuvres
photographiques 1978-1999*, catalogo
della mostra / exhibition catalogue,
Paris, Centre National de la Photo-
graphie, 8 settembre / September –
1° novembre / November 1999, Centre
National de la Photographie, Paris.

2001 *Jean-Marc Bustamante*, catalogo
della mostra / exhibition catalogue,
Neues Kunstmuseum Luzern,
16 dicembre / December 2000 – 8 aprile /
April 2001, Neues Kunstmuseum
Luzern, Luzern.

Con rigore concettuale ed essenzialità formale, Jean-Marc Busta-
mante esplora lo scambio dialettico che ha luogo in quelle aree
di confine dove avviene l'incontro tra l'opera dell'uomo e la natura,
tra l'architettura e il paesaggio, tra l'immagine e lo spazio,
tra il corpo e gli oggetti.
Nell'indagine dell'artista, la fotografia – ambito nel quale avviene
la sua formazione – ha sempre avuto un ruolo essenziale.
Realizzate tra il 1978 e il 1982, le sue prime opere sono infatti
costituite da una serie di fotografie scattate alla periferia
di Barcellona, raccolte sotto il titolo di *Tableaux*. Riprendendo un
soggetto affrontato spesso nell'arte moderna (dalle periferie
protoindustriali degli impressionisti fino ai suburbi anonimi
dell'America postindustriale di Robert Smithson), Bustamante
volge il suo obiettivo su quelle aree di transizione – non più natura
e non ancora città – ai margini dell'espansione urbana.
Nella vegetazione disordinata e scarna di questi "non-luoghi", la
presenza umana è rintracciabile unicamente nel provvisorio
innalzarsi degli scheletri di edifici in costruzione, nell'incerto
profilarsi di una strada in terra battuta, nei radi elementi segna-
letici. Stampate a colori e in grandi dimensioni (Bustamante è
tra i primi a utilizzare i grandi formati fotografici, oggi così diffusi),
le immagini di questi luoghi "senza qualità", nei quali nulla
accade, diventano puri motivi pittorici.
Tra il 1983 e il 1987 Bustamante lavora in coppia con l'artista
Bernard Bazile, assieme al quale dà vita a una serie di curiose
installazioni firmate "BazileBustamante" in cui, mescolando
immagini ed elementi oggettuali, vengono indagati i codici visivi
e le strutture segniche. Nel 1987, al termine di questo rapporto
di collaborazione, emerge nel lavoro dell'artista un nuovo
interesse per la dimensione plastica. Se negli *Intérieurs* (1988) la
relazione del corpo con gli oggetti viene evocata in sculture
singolari ed enigmatiche che ricordano dei mobili, nei *Paysages*
e nei *Sites* (1988-92) – geometriche strutture d'acciaio, appese
al muro o appoggiate al suolo – a essere indagato è invece
il legame tra lo spazio astratto della mente e l'ambiente naturale
o architettonico. Su questi volumi, quasi a temperarne
la freddezza minimalista, l'artista interviene pittoricamente
dipingendone le superfici con del minio.
Dal 1991, con gli *Stationnaires*, il lavoro di Bustamante assume
sempre di più una dimensione ambientale. Le forme minimali
dei volumi geometrici sono ora spesso accostate a sequenze
di immagini fotografiche, come quelle che compongono la serie
dei *Cyprès*, dove i filari paralleli di cipressi occupano tutta
la superficie e la trasformazione del paesaggio in motivo pittorico
si avvicina all'astrazione.
Un diverso utilizzo della fotografia caratterizza le *Lumières*
(1988-92). Questi lavori non nascono infatti da un'immagine
realizzata dall'artista, ma da fotografie in bianco e nero, trovate
in libri o riviste di architettura pubblicati tra il 1930 e il 1950, che
vengono ingrandite e serigrafate su lastre di plexiglas.
Appese a una distanza di 10 cm dalla parete per mezzo di asticelle
di metallo, queste opere danno vita a uno spazio indeterminato,
in cui l'immagine si confonde tra la sua ombra proiettata sul muro
e il riflettersi dell'ambiente circostante sulla superficie del
plexiglas. Schermi immateriali che ancora una volta testimoniano
l'interesse di Bustamante a indagare i rapporti tra immagine,
superficie e spazio, le *Lumières* anticipano i *Panoramas* (1998),
dove a venire serigrafati su plexiglas non sono più fotografie
ma disegni dell'artista.

With conceptual rigour and essence of form Jean-Marc Busta-
mante explores the dialectical exchange that occurs in those
borderline areas where man's creation and nature, architecture
and landscape, image and space, body and objects converge.
Photography – in which he trained – has always played a crucial
role in his artistic exploration. His first work, produced between
1978 and 1982, was a series of photographs taken on the outskirts
of Barcelona and grouped under the title *Tableaux*. Revisiting a
subject often addressed in modern art – from the Impressionists'
early-industrial districts to the anonymous suburbia of Robert
Smithson's post-industrial America – Bustamante focuses his
lens on the transition areas – no longer nature but not yet city –
located on the fringe of urban development. The human presence
is detected amid the sparse and disorderly vegetation of these
"non-places" only in the provisional rise of the skeletons of buil-
dings under construction, in the vague outline of an unsurfaced
road and in the few signposts. Printed in colour and in large
formats (Bustamante was one of the first to use the large photo-
graphic formats that are now so common), the images of
these places "with no qualities" and where nothing happens
become pure pictorial motif.
From 1983 to 1987, Bustamante worked with the artist Bernard
Bazile; together they produced a number of intriguing installations
signed BazileBustamante that combined images and objects
to investigate visual codes and sign-structures. In 1987, when
this collaboration ended, the artist's work revealed a renewed
interest in the plastic dimension. In *Intérieurs* (1988), the relation-
ship between the body and objects was suggested in singular
enigmatic sculptures that resembled furniture; *Paysages* and *Sites*
(1988-92) – geometric steel structures hung on the wall or standing
on the ground – explored the connection between the abstract
space of the mind and the natural or architectural environment.
The artist intervened pictorially on these volumes painting
the surfaces with minium – almost as if to temper their minimalist
coldness. Since 1991 and *Stationnaires*, Bustamante's work
has become increasingly environmental. The minimal forms of
geometric volumes often flank sequences of photographic images,
such as those in the *Cyprès* series. Here, parallel rows of cypress
trees fill the entire surface and the transformation of the land-
scape into pictorial motif verges on abstraction.
Lumières (1988-92) features a different use of photography with
works based not on a picture produced by the artist but on black-
and-white photographs found in architecture books or reviews
published between 1930 and 1950; these are first enlarged
and then silkscreen printed onto sheets of Plexiglas. Hung
at a distance of 10 cm from the wall and secured with small metal
rods, they produce an undefined space where the image merges
with its shadow cast on the wall and with the surroundings
reflected on the Plexiglas surface. These immaterial screens once
again show Bustamante's interest in exploring the connection
between image, surface and space. *Lumières* was followed
by *Panoramas* (1998) in which no longer photographs but drawings
by the artist are silkscreen printed onto Plexiglas.

Vincenzo Cabiati

Nato a Savona, Italia, nel 1955.
Vive e lavora a Milano.

Born in Savona, Italy, in 1955,
Cabiati lives and works in Milan.

1993 Vincenzo Cabiati. China, catalogo della mostra / exhibition catalogue, Galleria Mariottini, Arezzo.
1994 S. Risaliti, Vincenzo Cabiati, "Flash Art", XXVII, 183, pp. 108-109.
1997 Vincenzo Cabiati. Liliana Moro, catalogo della mostra / exhibition catalogue, Napoli, Galleria Scognamiglio e Teano.
1998 Stanze. Exercices de distanciation. Vincenzo Cabiati, Bernhard Rüdiger, Grazia Toderi, catalogo della mostra / exhibition catalogue, Ajaccio, Musée Fesch, dicembre / December 1998 – febbraio / February 1999, Musée Fesch, Ajaccio .

Vincenzo Cabiati attinge all'immenso repertorio di immagini stratificatesi nella storia dell'arte (Chardin, Courbet, Lorrain, Man Ray), del cinema (Kubrick, Greenaway), dell'architettura (Ledoux), ma anche nel bagaglio della propria vicenda biografica, per operare dei prelievi da trasporre nella varietà di linguaggi – pittura, acquerello, disegno, scultura, fotografia, installazione, video – che compongono il suo universo formale.
Le sue sono dunque immagini di immagini, dettagli ritagliati nell'archivio della tradizione artistica e astratti dal loro contesto originario. Frammenti che non rinviano però a un'unità perduta, a un nostalgico rimpianto del passato, ma che acquistano, attraverso la traduzione in un altro medium, una nuova autonomia. Alla base del lavoro di Cabiati vi è il tentativo di recuperare l'universalità del sentimento da cui nasce l'immagine, l'essenza astorica della sua origine. Il suo operare è alieno da ogni atteggiamento ermeneutico, dal rigore di qualsivoglia contestualizzazione – sia essa storica, filologica, politica, psicologica –, ma è estraneo anche a quelle forme di eclettismo postmoderno per cui la tradizione diventa il parco-giochi di un'immaginazione ormai sterile. La sua ricerca nasce invece dall'esperienza dell'immagine, dalla particolare emozione che suscita il suo incontro e dal tentativo di restituirla, adottando ogni volta il mezzo più adeguato. Così il personaggio di Barry Lyndon di Kubrick diventa un busto in bronzo; il fotogramma di un ragazzino intento a osservare con un binocolo, tratto da Les Quatre cents coups di Truffaut, un acquerello su carta; una scena di La presa del potere da parte di Luigi XIV di Rossellini un dipinto a olio; la bolla di sapone di un dipinto di Chardin evanescenti tracce di grafite che volteggiano nel vuoto assoluto di quattro tele bianche.
Il calco, la citazione non sono dunque mai in Cabiati semplice ripetizione, ma variazioni, reinterpretazioni di un modello declinato in forme sempre diverse. Di fronte alle sue opere la straniante sensazione di déjà-vu si accompagna all'esperienza dell'emergere della differenza nella ripetizione. Come nel Pierre Menard di Borges, l'identità tra originale e copia è sempre vanificata, fosse anche solo per lo scarto temporale che le separa, già da solo sufficiente a produrre nuovi sensi. Tuttavia Cabiati non opera semplicemente degli accostamenti tra le immagini, ma collega i diversi piani semantici, annulla le distanze temporali, mescola i linguaggi per dar vita a nuovi e inattesi significati.

Vincenzo Cabiati draws on the immense stratified repertoire of images belonging to the history of art (Chardin, Courbet, Lorrain, Man Ray), the cinema (Kubrick, Greenaway) and architecture (Ledoux), as well as those of his own life, appropriating and transposing them in the variety of languages – painting, watercolour, drawing, sculpture, photography, installation and video – that make up his own formal world. His are thus pictures of pictures, details carved out of the archives of artistic tradition and removed from their original context. These fragments, however, do not hark back to a lost unity, there is no nostalgia for the past; on being transferred into another medium, they acquire fresh autonomy. Cabiati's work is based on the endeavour to retrieve the universal sentiment behind the image, the non-historical essence of its origin. His process has nothing to do with the hermeneutic approach, or any kind of contextualisation – be it historical, philological, political or psychological. It is also far removed from those forms of postmodern eclecticism wherein tradition becomes the playground of an imagination grown sterile. Instead, his exploration stems from the experience of the image, the particular emotion felt when it is encountered, and the attempt to recreate it, each time adopting the best medium. Thus, Kubrick's Barry Lyndon character becomes a bronze bust; the frame of a boy looking through binoculars, taken from Truffaut's Les Quatre cent coups, becomes a watercolour on paper; a scene from La presa del potere da parte di Luigi XIV by Rossellini, becomes an oil painting; the soap bubble from a painting by Chardin becomes faint traces of graphite floating in the total void of four white cloths. With Cabiati copies or citations are never mere repetitions; they are variations, reinterpretations of a model that appears in ever-changing form. Looking at his works, the strange feeling of déjà vu is accompanied by the realisation that differences emerge in the repetition. As in Borges' Pierre Menard, the sameness of original and copy is always thwarted, if only by the time that separates them, in itself capable of producing new meanings. Nevertheless, Cabiati not only works by juxtaposing images; but he links the various semantic levels, cancels time gaps and mixes languages to produce new unforeseen interpretations.

Vija Celmins

Nata a Riga, Lettonia, nel 1939.
Vive e lavora a Los Angeles.

Born in Riga, Latvia, in 1939,
Celmins lives and works in Los Angeles.

1979 *Vija Celmins. A Survey Exhibition*,
catalogo della mostra / exhibition
catalogue, Newport Beach, Newport
Harbor Art Museum, Fellows
of Contemporary Art, Los Angeles.

1992 *Vija Celmins*, catalogo della mostra
a cura di / exhibition catalogue edited
by J. Tannenbaum, Philadelphia,
Institute of Contemporary Art,
Philadelphia.

1992 *Vija Celmins Interviewed by Chuck
Close*, a cura di / edited by W.S.
Bartman, A.R.T. Press, New York.

1996 *Vija Celmins*, catalogo della mostra
a cura di / exhibition catalogue edited
by J. Lingwood, London,
Institute of Contemporary Arts,
1° novembre / November – 22 dicembre /
December 1996; Madrid, Museo
Nacional, Centro de Arte Reina Sofía,
21 gennaio / January – 23 marzo /
March 1997; Kunstmuseum Winterthur,
12 aprile / April – 15 giugno /
June 1997;
Frankfurt am Main, Museum für
Moderne Kunst, 27 giugno / June –
28 settembre / September 1997,
Institute of Contemporary Arts,
London.

Dopo gli studi di pittura a Indianapolis e Los Angeles, Vija Celmins
– la cui famiglia aveva abbandonato la Lettonia per rifugiarsi
negli Stati Uniti al termine della Seconda Guerra Mondiale – adotta
fin dai primi anni Sessanta un realismo neutro e distaccato,
in opposizione al soggettivismo allora dominante dell'Espression-
smo Astratto. Se le nature morte di Jasper Johns costituiscono
un indubbio punto di riferimento per le sue prime opere, la
ricerca di un linguaggio pittorico che si svincoli da ogni forma di
emozionalità soggettiva è però legata soprattutto alla conoscenza
degli scritti di Ad Reinhardt, in particolare delle *Twelve Rules
for a New Academy*, in cui si afferma la necessità di azzerare tutti
quegli aspetti – come calligrafia, disegno, luce, spazio – che
disturbano la purezza essenziale di un'arte assoluta. Nei dipinti
a olio della prima metà degli anni Sessanta, in cui la Celmins
raffigura oggetti banali presenti nel suo studio, ogni elemento –
dalla composizione al colore, dal gesto pittorico al soggetto –
è infatti ridotto al minimo. Normalissimi apparecchi elettrici,
come una piastra per cucinare, una stufa, una lampada, un tele-
visore, collocati al centro della composizione, sono rappresentati
a grandezza naturale contro uno sfondo neutro. La tonalità
quasi monocroma di questi quadri, dipinti con una morbida
gamma di grigi, è rotta solo dai tenui bagliori aranciati del metallo
arroventato o di una lampadina accesa. Dal 1964 la Celmins
inizia a usare la fotografia come punto di partenza dei suoi dipinti,
alla ricerca di una sempre maggiore distanziazione dal soggetto.
Le immagini di aerei da combattimento tratte da libri sulla
Seconda Guerra Mondiale, che la Celmins dipinge nella ormai
consueta tavolozza di grigi, conservano però le tracce di un resi-
duo emozionale, nel loro tentativo di oggettivare con una pittura
impersonale le memorie di un'infanzia segnata dagli orrori
delle vicende belliche. In questi anni la Celmins realizza anche
delle sculture in legno, dipinte a *trompe l'œil*, che riproducono
su larga scala oggetti comuni, una tecnica simile a quella
che l'artista utilizzerà molti anni dopo nell'opera *To Fix the Image
in Memory* (1977-82). In questo caso la Celmins realizzerà
la copia fedele di undici pietre, dipingendo i loro calchi in bronzo
con tale iperrealistica aderenza al vero da renderli assolutamente
indistinguibili dagli originali.
Dal 1968 e per i dieci anni successivi, la Celmins abbandona la pit-
tura per dedicarsi unicamente al disegno. Anche i soggetti, alla cui
origine vi è sempre un'immagine fotografica, mutano e gli spunti
dei suoi dipinti non sono più la realtà domestica o la guerra, ma
i frammenti di una natura illimitata, come la superficie increspata
dell'oceano, i panorami lunari, la distesa arida del deserto.
In questi paesaggi privi di orizzonte e di vita, in cui domina la totale
assenza di colore, la resa fedele di ogni dettaglio si capovolge
nell'astrazione prodotta del lento scorrere della luce su superfici
ricche di pieghe, anfratti, cavità. Realizzati a matita e in formati
ridotti, questi disegni annullano ogni soggettività del gesto
pittorico nell'acribia di un tratteggio meccanico.
Dagli anni Ottanta la Celmins torna a utilizzare la pittura,
anche se in maniera sporadica. Il disegno, con il quale si dedica
soprattutto alla rappresentazione degli spazi infiniti del cielo
notturno, continua infatti a essere il mezzo preferito dall'artista.
Nelle morbide e profonde stesure stratificate della tecnica
a carboncino, che diventa ora prevalente, la luce delle stelle, delle
galassie e delle comete si fa strada attraverso piccoli punti
di carta rimasti scoperti. Dalla profondità del cosmo, l'attenzione
della Celmins si rivolge poi, nel corso degli anni Novanta, al micro-
cosmo della natura, con disegni di ragnatele i cui fili sembrano
emergere dall'oscurità nella luce tremolante dell'aurora.

Vija Celmins' family left Latvia and sought refuge in the United
States at the end of World War II. After completing her painting
studies in Indianapolis and Los Angeles, in the early 1960s
she embraced a neutral, detached realism that contrasted with
the subjectivism then prevalent in Abstract Expressionism.
Although Jasper Johns' still lifes undoubtedly influenced her early
works, her search for a pictorial language removed from all forms
of subjective emotion was mainly linked to her familiarity with
Ad Reinhard's writings, especially his *Twelve Rules for a
New Academy*, in which he claims that all aspects – such as
calligraphy, drawing, light and space – that disturb the essential
purity of absolute art should be eliminated. In her oil paintings
of the early 1960s, in which Celmins portrayed commonplace
objects found in her studio, each element – composition, colour,
pictorial gesture and subject – was indeed reduced to a minimum.
Perfectly ordinary electric appliances such as a hot plate,
a stove, a lamp and a television set were placed at the centre of the
composition and represented life size against a neutral ground.
The almost monochrome tonality of these pictures, painted
in a muted scale of greys, was broken only by the pale orange glow
of the red-hot metal or a lighted lamp. In 1964 Celmins began
using photography as a basis for her paintings, striving to
distance herself ever more from her subject. However, the pictures
of fighter planes, taken from books on World War II, painted
by Celmins in her now habitual palette of greys, preserve traces
of leftover emotions in their attempt to objectify the memories
of a childhood scarred by the horrors of war via an impersonal
technique. In those same years, Celmins also executed wooden
sculptures, painted in *trompe l'œil*, that reproduced ordinary
objects on a large scale. This is a technique the artist was to
return to, many years later, in the work *To Fix the Image in Memory*
(1977-82). In this instance, Celmins produced a faithful copy
of eleven stones, painting their bronze casts so hyperrealistically
close to reality that they were totally undistinguishable from
the originals.
In 1968 and for the next ten years, Celmins gave up painting
to concentrate on drawing. Even her subjects – always based on
a photograph – changed. Domestic reality and war ceased to
be the inspiration for her works, replaced by immense expanses
of nature, such as the surface of the ocean, lunar scenes and arid
stretches of desert. In these landscapes, containing no horizon
or life and dominated by a total absence of colour, the faithful
rendering of every single detail becomes abstraction produced
by the slow movement of the light over creased, furrowed and
pitted surfaces. Executed in pencil and in small formats,
Celmins' drawings nullify all the subjectivity of the pictorial
gesture in the precision of mechanical hatching.
In the 1980s, albeit sporadically, Celmins began to use paint once
more although drawing remains the artist's favourite technique,
used principally to represent the boundless expanses of the
night sky. In the soft, deep, stratified charcoal renderings that now
prevailed, the light of the stars, galaxies and comets issued
forth from tiny dots of paper left bare. After the depths of the
cosmos Celmins, in the 1990s, focused her attention on nature's
microcosm with drawings of spider-webs, the filaments of
which seem to emerge from the dark in the flickering light of dawn.

149

Chuck Close

Nato a Monroe, Washington, nel 1940.
Vive e lavora a Bridgehampton e a New York.

Born in Monroe, Washington, in 1940,
Close lives and works at Bridgehampton and in New York.

1994 *Chuck Close. Retrospektive*, catalogo della mostra a cura di / exhibition catalogue edited by J. Poetter e / and H. Friedel, Kunsthalle Baden-Baden, 10 aprile / April – 22 giugno / June 1994, Hatje Cantz Verlag, Ostfildern.

1995 J. Guare, *Chuck Close. Life and Work 1988-1995*, Thames and Hudson, London.

1997 *The Portraits Speak. Chuck Close in Conversation with 27 of his Subjects*, a cura di / edited by J. Kesten, Art Press, New York.

1998 *Chuck Close*, catalogo della mostra a cura di / exhibition catalogue edited by R. Storr, New York, Museum of Modern Art, 26 febbraio / February – 26 maggio / May 1998, Museum of Modern Art, New York.

Tra i principali esponenti dell'iperrealismo americano, Chuck Close esordisce verso la metà degli anni Sessanta, in un clima di generale reazione al soggettivismo dell'Espressionismo Astratto, con tele di grandi dimensioni che riproducono, con estrema fedeltà, fotografie in bianco e nero di nudi femminili, come *Big Nude* del 1967. Dopo questi primi esperimenti, Close abbandona definitivamente la figura intera e si concentra sul volto, realizzando quelle che egli chiama "teste": degli enormi ritratti frontali dipinti partendo da polaroid scattate dall'artista stesso e alle quali sovrappone una griglia che riporta poi sulla tela in una scala maggiore. Questa griglia gli permette di riprodurre, riquadro dopo riquadro, con un procedimento minuzioso che richiede mesi di lavoro, tutti i più piccoli dettagli della fotografia. I soggetti ritratti, ripresi spesso più volte nel corso degli anni, sono quasi sempre soggetti anonimi, oltre allo stesso Close, a familiari e a colleghi del mondo dell'arte.
Realizzate con l'aerografo così da mantenere la liscia uniformità delle fotografie, le opere di Close sono caratterizzate in questo periodo dalla definizione micrografica di ogni frammento del volto, sul quale sono segnati con attenzione maniacale rughe, peli, pori. Nei suoi dipinti sono però riprodotte anche le peculiarità della tecnica fotografica, ad esempio la variazione della messa a fuoco in relazione alla profondità di campo o la deformazione dovuta alla visione ravvicinata, come nel *Big Self-portrait* del 1967-68. Per la serialità e l'impersonalità della sua opera, Close è stato spesso accostato alla Minimal Art, anche se il rifiuto ad abbandonare la figurazione costituisce un ostacolo al suo pieno inserimento nell'ambito di questo movimento. Nel corso degli anni, pur restando fedele all'impostazione concettuale del suo lavoro, Close ha sperimentato numerose tecniche come l'acquaforte, la xilografia, la serigrafia, l'acquerello, la pittura con le dita e il collage, dimostrando sempre notevole virtuosismo.
Dalla seconda metà degli anni Ottanta, in concomitanza con la grave paralisi che lo colpisce, limitandolo nell'uso della mano destra, Close, dopo aver lavorato per molti anni soprattutto con colori acrilici, ritorna alla pittura a olio e abbandona il monocromatismo che aveva caratterizzato gran parte del suo lavoro. Da questo momento la griglia, prima sempre nascosta, diventa visibile, e i singoli riquadri, di dimensioni maggiori rispetto al passato, sono saturi di forme dai colori contrastanti, generalmente circolari, inscritte in forme quadrate o rettangolari e realizzate con un tratto libero. A una visione ravvicinata i tratti facciali si dissolvono in una miriade di policrome tessere di mosaico, che conferiscono alla tela un carattere astratto. Solo allontanandosi dall'opera è possibile riconoscere la coerenza del volto, anche se la struttura che presiede alla costruzione dell'immagine rimane sempre visibile, dando la sensazione di trovarsi di fronte a un'immagine digitale.

One of the leading exponents of American Hyperrealism, Chuck Close's career began in the mid-1960s – in a general climate of reaction to the subjectivism of Abstract Expressionism – with gigantic canvases that faithfully reproduced black-and-white photographs of female nudes, e.g. *Big Nude* in 1967. After these early experiments, Close discarded the full figure to concentrate on the face alone producing what he calls "heads". These are huge frontal portraits based on Polaroids taken by the artist himself, divided into a grid and then transferred onto the canvas on a larger scale. This grid enables him to copy every tiny detail in the photograph, square by square, in a painstaking process that takes months. The subjects portrayed, often photographed at various times over the years, are nearly always anonymous, apart from Close himself, relatives and fellow-artists. Executed with an air-brush to preserve the uniformly smooth finish of photographs, in that period Close's works featured the micrographic definition of every inch of the face, on which he went to obsessive pains to mark wrinkles, hairs and pores. His paintings also reproduced the peculiarities of photographs, such as the focus that changes with the depth of field or the distortion produced by close-ups, as in his *Big Self-portrait* of 1967-68. Because of the serial and impersonal nature of his work, Close has often been linked with Minimal Art, although his refusal to renounce figuration stands as an obstacle to his full integration within this movement. Despite remaining true to the conceptual approach of his work, Close has, over the years, experimented with countless techniques such as etching, wood engraving, serigraphy, watercolour, finger painting and collage – always displaying great virtuosity.
In the late 1980s, Close was struck by serious paralysis that restricted the use of his right hand; as a result, after having used mainly acrylic colours for many years, he has returned to oil paint, abandoning the monochromy that had distinguished most of his work. Since then, the initially always concealed grid has become visible and each square, now larger than before, is filled with contrasting colours, usually circular, inscribed within squares or rectangles and executed free-hand. Close up, the facial features dissolve into a myriad of polychrome mosaic pieces that give the canvas an abstract character. Only on moving away from the work does the cohesion of the face appear, even though the structure governing the construction of the image is always visible, giving the impression of looking at a digital picture.

Martino Coppes

Nato a Como, Italia, nel 1965.
Vive e lavora a Milano e a Mendrisio (Svizzera).

Born in Como, Italy, in 1965,
Coppes lives and works in Milan and Mendrisio (Switzerland).

1993 R. Pick, *Martino Coppes*, "Art Press",
 Paris.
1996 *Martino Coppes*, catalogo della mostra
 / exhibition catalogue, Milano,
 Galleria Monica de Cardenas,
 2 ottobre / October – 23 novembre /
 November 1996;
 Paris, Galerie Philippe Rizzo,
 marzo / March – aprile / April 1997,
 Paris.
1996 G. Romano, *Martino Coppes*,
 "Zoom International", 13, Milano.
1997 A. Iannacci, *Martino Coppes*,
 "Artforum", 9, New York.
2000 *Martino Coppes*, catalogo della
 mostra / exhibition catalogue,
 Kunstmuseum Solothurn,
 8 aprile / April – 4 giugno / June 2000,
 Schweizerischer Kunstverein.

Formatosi nell'ambito della scultura, Coppes se ne allontana ben presto per dedicarsi alla fotografia. I suoi primi lavori sono caratterizzati dalla costruzione di piccole strutture di polietilene, ottenute dall'assemblaggio di materiali di scarto che, con l'uso della *stage photography*, vengono trasformati in paesaggi immaginari. Attraverso un uso scenografico delle luci e una completa padronanza delle tecniche fotografiche, Coppes percorre con il suo obiettivo il microcosmo di questi materiali e, anche grazie all'uso di stampe di grande formato, li recupera alla dimensione macroscopica e visionaria di formazioni geologiche luminescenti che evocano mondi remoti. Il suo entrare e muoversi come un "escursionista" – è lui stesso a definirsi così – nelle pieghe di questi mondi crea un legame tra le immagini, una sorta di catena narrativa che si articola nell'ambiguità degli spazi esplorati.
Se nei suoi primi lavori, le *Esplorazioni*, compaiono delle minuscole figure umane, nelle opere successive gli spazi si rarefanno e si svuotano, in un azzeramento iconografico che si colloca al limite dell'astrazione. Ciò determina una forte sensazione di disorientamento, come nella serie dei *Paesaggi epidermici*, sospesi nell'ambiguità tra la profondità silenziosa degli spazi siderali e il dettaglio ravvicinato di corpi e organi misteriosi. Tuttavia la virtualità evidente delle fotografie di Coppes, ed è questo uno degli aspetti più sorprendenti del suo lavoro, non è mai ottenuta da un'elaborazione digitale dell'immagine, come potrebbe sembrare a prima vista, ma nasce da un procedimento in gran parte manuale.
Il paradosso della natura ricreata con materiali artificiali è presente anche nei suoi ultimi lavori, che hanno come oggetto i fiori. In questo caso, utilizzando sempre materiali di riciclo, Coppes realizza inizialmente delle immagini dal forte valore illusivo, dei *trompe l'œil* ironici in cui petali, pistilli e corolle di plastica, attraverso il sapiente gioco di luci, simulano con sorprendente verosimiglianza le forme organiche. Progressivamente, però, l'aderenza al vero si attenua in un processo di immersione nella dimensione microscopica di organismi cellulari che al contempo sembrano spalancarsi su remote prospettive cosmiche in cui è evidente il richiamo all'immaginario fantascientifico.

After training in the field of sculpture, Coppes soon abandoned this to take up photography. His first works centred upon the construction of small polyethylene structures, produced by assembling waste materials and using stage-photography to turn them into imaginary landscapes. Adopting stage-lighting effects and with total mastery of photography techniques, Coppes uses his lens to survey the microcosms made of these materials and, thanks partly to the use of large-format prints, transfers them into a macroscopic visionary dimension of luminescent geological formations, conjuring up distant worlds. He enters and moves about this world like a "rambler" – as he defines himself – creating a link between the images, a sort of narrative chain that unfolds in the ambiguity of the spaces explored.
Although tiny human figures appeared in his first works, *Esplorazioni*, the spaces later became less dense and were emptied, in an iconographic annulment that verged on abstraction. This produced a strong sense of disorientation, as in the series *Paesaggi epidermici*, ambiguously torn between the silent depths of the sidereal spaces and the close-up detail of mysterious bodies and organs. Yet the obvious virtuality of Coppes' photographs, and this is one of the most surprising aspects of his work, is never achieved by digitally processing the picture, as might appear on first sight; it is the result of a largely manual procedure. The paradox of nature recreated with artificial materials can also be found in his most recent works, which focus on flowers. In this case, again using recycled materials, Coppes first takes pictures with an intensely illusory valence, ironic *trompe-l'œil* shots in which skilful plays of light make plastic petals, pistils and corollas emulate organic forms in astonishing likenesses. Gradually, however, the resemblance to reality is lessened by a process that immerses cellular organisms in the microscopic dimension and they seem to open up onto remote cosmic views, with clear reference to science-fiction imagery.

Andrea Crociani

Nato a Mendrisio, Svizzera, nel 1970.
Vive e lavora tra Morbio (Svizzera), Milano e Londra.

Born in Mendrisio, Switzerland, in 1970, Crociani lives and works in Morbio (Switzerland), Milan and London.

1997 *Fragile*, catalogo della mostra a cura di / exhibition catalogue edited by M. Franciolli, Lugano, Museo Cantonale d'Arte, 28 novembre / November 1997 – 22 febbraio / February 1998; Tourcoing, Musée des Beaux-Arts, 28 marzo / March – 15 giugno / June 1998; Liverpool, Ottobre / October 1999, Museo Cantonale d'Arte, Lugano.

2000 B. Della Casa, *Andrea Crociani*, "Kunst-Bulletin", 5, pp. 30-31.

2001 *New York/Berlin. Künstlerateliers der Eidgenossenschaft 99-00. Claudia & Julia Müller, Andrea Crociani*, catalogo della mostra a cura di / exhibition catalogue edited by D. Strass e / and P.-A. Lienhard, Kunsthalle St. Gallen, 27 gennaio / January – 25 marzo / March 2001, Bundesamt für Kultur, Bern.

Attraverso una varietà di linguaggi – dall'installazione al video, alla fotografia – Andrea Crociani indaga quegli aspetti della realtà che per la loro evidenza ripetitiva, per il loro essere continuamente sotto i nostri occhi, finiscono paradossalmente, come nella *Lettera rubata* di Poe, per sottrarsi al nostro sguardo, dissolvendosi nell'orizzonte di una percezione distratta. L'economia dei mezzi impiegati e l'essenzialità formale sono un tratto caratteristico di questa investigazione fenomenologica dei territori marginali dell'esistenza. Rifiutando ogni spettacolarizzazione e accentuazione retorica dell'immagine, Crociani si affida a gesti minimali – un accostamento inconsueto, la compressione o la dilatazione del flusso temporale – per far riaffiorare dal magma indistinto della realtà frammenti di senso, che si riverberano nella nostra coscienza producendo una straniante sensazione di *déjà-vu*. Così, nel video *What I Have Done in the Last Ten Years* (2000), dieci anni della vita dell'artista sono sinteticamente riassunti in dieci azioni, descritte nel testo in sovrimpressione che scorre sullo schermo nero in una sequenza continuamente ripetuta. A essere ricordati non sono però i momenti cruciali, gli avvenimenti memorabili della vita dell'artista, ma il tessuto connettivo degli insignificanti gesti quotidiani: pulire il pavimento, cambiare i calzini, ascoltare musica. Capovolgendo i *tòpoi* della letteratura biografica, Crociani realizza una biografia collettiva in cui è vertiginosamente condensata l'insensatezza ripetitiva dell'esistere. Dal 1999, in concomitanza con un soggiorno berlinese, l'indagine di Crociani si amplia alla storia. In *Ford Tudor Sedan* (2000) – fotografia di un omicidio di mafia degli anni Quaranta rielaborata al computer – l'immagine del cadavere della vittima viene ripetuta quattro volte, diventando l'elemento modulare di una macabra struttura potenzialmente senza fine. Una sorta di brancusiana "colonna infinita" degli orrori e delle tragedie della storia, evocati nel titolo dal riferimento alla cittadina francese, luogo emblematico delle guerre franco-tedesche. La reiterazione di alcuni elementi dell'immagine è presente anche in *Tuffo* (1999), il cui punto di partenza è costituito da una fotografia trovata in un libro sulla Seconda Guerra Mondiale. In questo caso, la duplicazione di un lancio di paracadutisti americani su una città tedesca sembra alludere, nella sua impossibilità fisica, allo sgomento di fronte al tragico ripetersi della storia che la cronaca degli ultimi anni ci ripropone nella sua drammatica evidenza.

Using a variety of languages – installation, video, photography – Andrea Crociani explores the aspects of reality that, because so obvious in their repetition, because constantly before our eyes, paradoxically, as in Poe's *The Purloined Letter*, escape our glance, vanishing on the horizon of absent-minded perception. Economy of means and essence of form are the characteristics of his phenomenological exploration of the outer margins of existence. Rejecting all sensationalism and rhetorical accentuation of the image, Crociani relies on minimal gestures – unusual juxtapositions, the shortening or lengthening of the flow of time – to draw scraps of meaning out of the blurred magma of reality. These then reverberate in our consciousness, producing a bewildering sense of *déjà vu*. In the video *What I Have Done in the Last Ten Years* (2000), ten years of his life are summarised in ten actions, described in the superimposed wording that runs across a black screen in a continuously repeated sequence. What are recalled are not, however, key moments, memorable events in his life, but the connective tissue of insignificant everyday gestures: cleaning the floor, changing his socks, listening to music. Overturning the *tòpoi* of biographical literature, Crociani creates a collective biography that mind-bogglingly sums up the repetitive meaninglessness of life. In 1999, in conjunction with a period spent in Berlin, Crociani's exploration began to extend to history. In *Ford Tudor Sedan* (2000) – a digitally processed photograph of a Mafia murder of the 1940s – the image of the corpse of the victim is repeated four times, becoming the modular element of a macabre, potentially endless construction. A Brancusi-like "never-ending column" of the horrors and tragedies of history, referred to in the title that mentions the French city, a symbol of the Franco-German wars. The repetition of certain elements in the picture appears also in *Tuffo* (1999), prompted by a photograph found in a book on World War II. Here, the duplication of an American paratrooper jump on a German city seems, in its physical impossibility, to allude to our dismay before the tragedy of history repeating itself, as shown in the news stories of recent years in all its dramatic clarity.

Rineke Dijkstra

Nata a Sittard, Olanda, nel 1959.
Vive e lavora ad Amsterdam.

Born at Sittard, Holland, in 1959,
Dijkstra lives and works in Amsterdam.

1996 *Rineke Dijkstra. Beaches*, Codax
 Publisher, Zürich.
1997 *Rineke Dijkstra. Location*, The Photo-
 grapher's Gallery, London.
1998 *Rineke Dijkstra. Menschenbilder*,
 catalogo della mostra / exhibition
 catalogue, Essen, Museum Folkwang,
 29 marzo / March – 24 maggio /
 May 1998, Museum Folkwang, Essen.
2001 *Rineke Dijkstra. Portraits*, catalogo
 della mostra / exhibition catalogue,
 Boston, Institute of Contemporary
 Art, 18 aprile / April – 1 luglio /
 July 2001, Hatje Cantz Verlag,
 Ostfildern-Ruit.

Attiva dalla seconda metà degli anni Ottanta nell'ambito della fotografia, Rineke Dijkstra cattura l'attenzione del mondo dell'arte con la serie *Beaches*, realizzata tra il 1992 e il 1996 ed esposta al Kunstverein di Francoforte in occasione di *Prospekt 96*. Si tratta di un ciclo di ritratti a colori di grandi dimensioni dall'identica composizione: su uno sfondo marino si stagliano in primo piano, a pochi metri dall'acqua, adolescenti, soli o in piccoli gruppi, immobili nei loro costumi da bagno.
Alle rigorose regole compositive che presiedono alla costruzione di queste immagini appartengono anche il punto di vista basso, il ristretto campo focale e l'uso scenografico della luce.
In queste fotografie lo sguardo e le pose assunte dagli adolescenti – isolati, con il mare alle spalle, il corpo seminudo esposto all'obiettivo fotografico – esprimono al contempo la perplessità e la vulnerabilità di fronte alle trasformazioni che contraddistinguono questa fase della vita, momento cruciale nel costruirsi dell'individualità. L'interesse dell'artista per i momenti di passaggio dell'esistenza è rilevabile anche in altre opere, come nella serie delle *Madri* del 1994, dove è il momento della maternità a essere sottoposto allo sguardo neutro dell'obiettivo. In queste fotografie di grande intensità psicologica, donne danesi i cui corpi portano ancora i segni del recente parto sono fotografate nude in piedi, sullo sfondo di una parete vuota, con il loro bambino tra le braccia.
La scelta di isolare completamente il soggetto in una sorta di vuoto esistenziale, riducendo al minimo le coordinate geografiche e sociali, costituisce un aspetto fondamentale di tutta l'opera della Dijkstra. Il paesaggio (il mare o i fondi neutri utilizzati nelle altre serie) e l'essenzialità dell'abbigliamento dei personaggi ritratti ci sottraggono quei punti di riferimento che solitamente indicano l'appartenenza sociale e l'identità nazionale. Con rigore concettuale, e intensa capacità di penetrazione psicologica, la sua registrazione di tipo documentaristico indaga a un livello più profondo, quello del linguaggio corporeo, il manifestarsi dei condizionamenti sociali fino dentro le pieghe più intime della personalità.
La ricerca di Rineke Dijkstra, supportata da una vasta conoscenza del linguaggio fotografico riconducibile alla sua rigorosa formazione nell'ambito della fotografia "pura", si indirizza nei primi anni Novanta anche al video, per indagare ancora una volta il mondo dell'adolescenza. Nasce così la serie dei *Videoportaits*, dove dei giovani incontrati in discoteche di diverse regioni europee vengono ripresi per venti di minuti nell'isolamento di uno studio.

Working in the late 1980s in the field of photography, Rineke Dijkstra soon came to the attention of the art world with her series *Beaches*, executed between 1992 and 1996 and exhibited at the Frankfurt Kunstverein during *Prospekt 96*. This was a cycle of large-sized colour portraits featuring an identical composition: a sea background with adolescents in the foreground, alone or in small groups, immobile in their bathing costumes just a few metres from the water's edge. The strict compositional rules presiding over the organisation of these images included a low angle, narrow focal length and the use of stage lighting. In these photographs, the gazes and poses of the adolescents – isolated, with the sea behind them and their semi-naked bodies exposed to the photographic lens – express both perplexity and vulnerability before the transformations that mark this time in their lives, a key moment in the formation of their individuality. The artist's interest in life's moments of transition can also be observed in other works, such as the *Mothers* series dated 1994, where it is the period of maternity that is exposed to the neutral eye of the lens. In these photographs, of great psychological intensity, Danish women whose bodies still bear the marks of recent childbirth are photographed standing naked against a blank wall, holding their infant.
The decision to totally isolate the subject in a kind of existential vacuum, reducing geographic and social coordinates to a minimum, is a fundamental feature of all Dijkstra's work. The landscape (the sea or neutral backgrounds used in other series) and the basic dress of the people portrayed deprive us of the usual references that allow us to identify their social position and nationality. With conceptual rigour and intense psychological penetration, her documentary-style records investigate the presence of social conditioning in the innermost depths of the personality on a more profound level, that of body language.
In the early 1990s Rineke Dijkstra's research – backed by the familiarity with the language of photography gained during her strict training in the field of "pure" photography – turned to video as well, yet again exploring the adolescent world.
This led to the *Videoportraits* series in which young people encountered in discotheques in various parts of Europe were filmed for about twenty minutes in the seclusion of a studio.

Juan Genovés

Nato a Valenzia nel 1930.
Vive e lavora a Madrid.

Born in Valencia in 1930,
Genovés lives and works in Madrid.

1982 *Genovés. 20 años de pintura 1962-1982*, catalogo della mostra / exhibition catalogue, Centro Cultural de la Villa de Madrid, 1982, Acredisa, Madrid.

1984 *Juan Genovés. Urban Landscapes*, catalogo della mostra / exhibition catalogue, New York, Marlborough Gallery, 1984, Marlborough Gallery, New York.

1992 *Genovés*, catalogo della mostra / exhibition catalogue, Valencia, IVAM Centro Julio González, 26 novembre / November 1992 – 24 gennaio / January 1993, IVAM Centro Julio González, Valencia.

1992 *Genovés. Obra 1965-1992*, catalogo della mostra / exhibition catalogue, Gijón, Palacio Revillagigedo, Centro Internacional de Arte, 1992, Caja de Ahorros de Asturias, Oviedo.

2000 *Genovés. Pinturas 1960-2000*, catalogo della mostra / exhibition catalogue, Madrid, Marlborough Gallery, 10 maggio / May – 24 giugno / June 2000, Marlborough Gallery, Madrid.

Le prime opere di Genovés, formatosi all'Accademia di Belle Arti di Valenzia, risalgono alla seconda metà degli anni Cinquanta e si situano nell'ambito dell'informale materico che in quel periodo, con la figura di Tàpies, domina la scena artistica spagnola. Nel 1956 aderisce al gruppo Parpalló, fondato dal critico Vincente Aguilera Cerni con l'intento di rinnovare e aprire al contesto internazionale la realtà artistica valenziana dopo l'isolamento in cui l'aveva costretta il periodo della guerra civile.
Dai primi anni Sessanta, l'opera di Genovés si iscrive in quelle tendenze – raccolte nella definizione coniata da Aguilera di *Crónica de la realidad* – che propongono un ritorno alla figurazione, anche in chiave politica. Tra il 1961 e il 1963 Genovés partecipa all'esperienza del gruppo madrileno Hondo che, in contrapposizione all'astrazione informale, adotta uno stile figurativo di stampo espressionista con forti accenti di denuncia sociale. Allo scioglimento del gruppo, Genovés si indirizza verso altre strade; la conoscenza della Pop Art americana, di cui adotta i modelli formali inserendoli però in una visione critica della società dei consumi, lo porta a sviluppare una forma di realismo pittorico che appare fortemente influenzato dalla fotografia e dal cinema. Sono immagini drammatiche di masse in fuga, inquadrate da un punto di vista molto elevato e dipinte con una gamma di grigi. A volte l'immagine è racchiusa in una forma circolare che ricorda una veduta telescopica. La minaccia incombente su queste folle, che appaiono in preda al panico e fuggono in tutte le direzioni, non è mai rappresentata direttamente ma evocata da ombre proiettate sul suolo o sui muri: quelle di un bombardiere che le sorvola, dei fucili puntati, del poliziotto di fronte a una barriera. In questi formicai umani i singoli individui, piccole sagome semplificate, sono ottenuti con dei timbri realizzati dall'artista stesso e che riproducono i diversi atteggiamenti secondo modelli stereotipati.
In alcune opere Genovés dipinge, quasi come in un montaggio cinematografico, le fasi successive della stessa sequenza una accanto all'altra, alternando vedute a volo d'uccello e inquadrature più ravvicinate.
La denuncia dell'inerzia delle masse di fronte alla brutalità del potere – negli anni Sessanta e Settanta soprattutto quello franchista, ma anche quello americano in Vietnam – continua a essere il tema delle sue opere anche negli ultimi anni. Nella serie dedicata alla Guerra del Golfo, gli individui sono ancor più spersonalizzati, ridotti ormai a semplici segni astratti, mentre le lunghe ombre che proiettano sembrano evocare i bagliori di esplosioni nucleari.

Genovés trained at the Academy of Fine Arts in Valencia. His first works date from the late 1950s and feature the mixed media that was dominating the Spanish art scene of the time along with the figure of Tàpies. In 1956, he joined the Parpalló group, founded by the critic Vincente Aguilera Cerni with a view to renewing and opening the Valencia art scene up to the international context following the isolation forced upon it by the civil war. In the early 1960s, Genovés' work joined those trends – grouped under Aguilera's definition *Crónica de la realidad* – that propounded a return to figuration, also on a political note. Between 1961 and 1963, Genovés participated in the experience of Madrid's Hondo group, which countered informal abstraction by adopting a figurative style of Expressionist imprint with strong overtones of social criticism. When the group dissolved, Genovés took other directions. He discovered American Pop Art and borrowed its formal models albeit inserted in a critical vision of the consumer society. This led him to develop a form of pictorial realism that seems to have been strongly influenced by photography and motion pictures. The pictures are dramatic images of fleeing masses, shot from above and painted in a range of greys. Sometimes the image is enclosed in a circle, suggesting a telescopic view. The threat looming over these crowds, seemingly seized by panic and running in all directions, is never shown directly but suggested in shapes projected onto the ground or walls – those of a bomber flying overhead, pointed guns or a policeman before a barrier. In these human anthills, the single individuals are small simplified silhouettes created using stamps made by the artist himself that reproduce the various poses in stereotype patterns. In some works Genovés paints the successive stages of the same sequence beside one another – almost as in film editing – alternating bird's eye views with close-ups.
The protest against the inertia of the masses in the face of the brutality of power – in the 1960s and 1970s mainly that of Franco, but also American in Vietnam – has remained the theme of his work in recent years. In the series devoted to the Gulf War, individuals are even more depersonalised, reduced to mere abstract signs, and the long shadows cast seem to suggest the flare of nuclear explosions.

Franz Gertsch

Nato a Mörigen, Svizzera, nel 1930.
Vive e lavora a Rüschegg.

Born at Möringen, Switzerland, in 1930,
Franz Gertsch lives and works in Rüschegg.

1972 *Franz Gertsch*, catalogo della mostra /
exhibition catalogue, Kunstmuseum
Luzern, 30 gennaio / January –
15 marzo / March 1972,
Kunstmuseum Luzern, Luzern.

1988 D. Ronte, *Franz Gertsch*, Benteli, Bern.

1989 *Franz Gertsch. Bois gravés monu-
mentaux. Grossformatige Holzschnitte.
Large-scale Woodcuts*, catalogo della
mostra / exhibition catalogue, Genève,
Cabinet des estampes & Musée Rath,
15 marzo / March – 21 maggio /
May 1989, Cabinet des estampes,
Genève.

1999 N. Gramaccini, *Franz Gertsch. Silvia.
Chronik eines Bildes*, Lars Müller,
Baden.

2001 *Franz Gertsch. Xylographies
monumentales 1986-2000*, catalogo
della mostra / exhibition catalogue,
Paris, Centre Culturel Suisse,
23 febbraio / February – 15 aprile /
April 2001, Centre Culturel Suisse/
Cabinet des estampes,
Paris-Genève.

Nella formazione di Franz Gertsch è stato decisivo l'incontro, verso la metà degli anni Sessanta, con la Pop Art che lo ha portato a sviluppare, quasi in contemporanea con gli iperrealisti americani, un realismo pittorico di stampo fotografico. Grazie ad esso ha conquistato immediatamente una fama internazionale, tanto da essere inserito fin dall'inizio nelle rassegne dedicate a questo movimento.

Tuttavia, a differenza di Chuck Close, cui è spesso accostato, Gertsch non utilizza il procedimento della quadrettatura per trasporre la fotografia sulla tela, ma la proietta sotto forma di diapositiva su un telo di cotone di grande formato. Attraverso una tecnica puntinista, visibile solo a distanza ravvicinata, ricostruisce poi fedelmente la fotografia senza utilizzare la linea ma solo i valori pittorici per eccellenza: il tono e il chiaroscuro. Il tentativo di riprodurre la luminosità particolare della proiezione, mescolando al colore dei pigmenti iridescenti, e il formato enorme conferiscono paradossalmente ai suoi quadri, pur così fedeli nella resa dei dettagli ottici, un carattere irreale, quasi allucinato. Se il procedimento tecnico utilizzato è assolutamente impersonale, i soggetti – fotografati dallo stesso Gertsch – sono scelti nell'ambito delle relazioni familiari (i figli e la moglie) e, in seguito, tra gli amici e i colleghi della scena artistica bernese come Urs Lüthi, Markus Raetz e Harald Szeemann. Con i grandi ritratti di gruppo realizzati tra il 1973 e il 1977, Gertsch diventa l'osservatore e il cronista della realtà giovanile svizzera, rappresentando momenti della vita quotidiana dell'artista Luciano Castelli. Le figure androgine di Castelli e dei suoi amici, colti nel loro ambiente quotidiano, assurgono a emblema della controcultura giovanile, antiborghese e sessualmente libera.

Al termine di questa fase, che si chiude nel 1979 con la serie di ritratti della cantante rock Patty Smith, Gertsch realizza alcuni ritratti femminili di grande formato che costituiscono un punto di snodo per lo sviluppo successivo del suo lavoro. Tra il 1986 e il 1994 egli abbandona infatti la pittura per dedicarsi unicamente alla xilografia, realizzando una serie di ritratti e di scorci di paesaggio in un formato monumentale. Anche nel caso delle xilografie, l'immagine ha origine da una diapositiva, in questo caso proiettata al rovescio. Attraverso un paziente lavoro di sgorbia, l'artista incide sulla tavola migliaia di punti che corrispondono ai punti di luce nell'immagine finale, ottenuta dalla stampa con colori minerali su enormi fogli di carta giapponese. L'intensità spirituale dei ritratti e il carattere quasi astratto dei motivi vegetali e degli specchi d'acqua segnano il passaggio di Gertsch a una dimensione quasi metafisica rispetto alla vitalità che caratterizzava le sue opere degli anni Settanta. Il ritorno alla pittura avviene nel 1994 con una serie di motivi vegetali e soprattutto con il ritratto monumentale *Silvia*, presentato alla Biennale di Venezia nel 1999.

His discovery of Pop Art in the middle of the 1960s was a crucial factor in Franz Gertsch's formation and led him – almost at the same time as the American Hyperrealists – to develop a photographic type of pictorial realism that immediately brought him worldwide fame, such that he was, from the very first, included in exhibitions devoted to this movement.

However, unlike Chuck Close, with whom he is often compared, Gertsch does not use the grid process to transpose the photograph onto the canvas; he projects it in slide-form onto a large cotton cloth. Using a divisionist technique, visible only close up, he then accurately reconstructs the photograph without using lines but only the quintessential pictorial values – tone and chiaroscuro. The attempt to reproduce the same luminosity projected, by mixing iridescent pigments with the colours, and the huge format adopted paradoxically lend his pictures an almost hallucinatory unreal character, despite the faithful rendering of optical details. Although the technique used is totally impersonal, the subjects – photographed by Gertsch himself – were originally chosen from his family circle (his children and wife) and, later, from friends and colleagues on the Berne art scene such as Urs Lüthi, Markus Raetz and Harald Szeemann.

With the large group portraits produced between 1973 and 1977, Gertsch became the observer and chronicler of Swiss youth, depicting moments in the routine life of the artist Luciano Castelli. The androgynous figures of Castelli and his friends, captured in their everyday surroundings, became emblematic of the young generation's anti-bourgeois and sexually liberated counterculture. At the end of this phase, which terminated in 1979 with a series of portraits of the singer Patty Smith, Gertsch made several large-size female portraits that constituted a turning point for the further development of his work. Between 1986 and 1994 he gave up painting to devote himself to woodcuts alone, executing a number of portraits and landscape views in a monumental format. The image for the woodcuts again comes from a slide, but this time is reversed. The artist painstakingly etches thousands of dots on the panel, which correspond to the points of light in the final image printed with mineral colours on huge sheets of Japanese paper. The spiritual intensity of the portraits and the almost abstract nature of the vegetable motifs and expanses of water mark Gertsch's transition to a virtually metaphysical dimension and away from the vitality typical of his works of the 1970s.

He returned to painting in 1994 with a series of vegetable motifs and in particular the monumental portrait *Silvia*, exhibited at the Venice Biennale in 1999.

Silvia Gertsch

Nata a Berna nel 1963.
Vive e lavora a Zurigo.

Born in Berne in 1963,
Silvia Gertsch lives and works in Zurich.

1991 M. Landert, *Silvia Maria Gertsch. Der Maler in der Nacht*, "Berner Kunstmitteilungen", 278, pp. 13-15.

1992 *Jennifer Bolande, Mio Shirai, Marie-Theres Huber, Silvia Gertsch, Pipilotti Rist*, catalogo della mostra / exhibition catalogue, Zürich, Shedhalle, 29 novembre / November 1992 – 17 gennaio / January 1993, Shedhalle, Zürich.

1996 *Babette Berger. Corinne Bonsma. Pascal Danz. Silvia Gertsch. Kotscha Reist*, catalogo della mostra / exhibition catalogue, Kunsthalle Bern, 22 marzo / March – 28 aprile / April 1996, Kunsthalle Bern, Bern.

1998 *Xerxes Ach. Silvia Gertsch*, catalogo della mostra / exhibition catalogue, Kunsthalle Burgdorf, 30 maggio / May – 7 luglio / July 1998, Kunsthalle Burgdorf, Burgdorf.

Le opere di Silvia Gertsch, come quelle del padre, l'artista Franz Gertsch, nascono dalla trasposizione pittorica di immagini fotografiche. I suoi dipinti, dal cromatismo delicato e dall'intensa vibrazione luministica, sono il frutto di una tecnica particolare e antichissima come quella della pittura su vetro, rinnovata dall'artista nell'ambito di una riflessione sui rapporti tra pittura e nuovi mezzi tecnologici di produzione dell'immagine.
I colori, inizialmente acrilici ma da alcuni anni a olio, vengono stesi sul retro di una lastra di vetro con un procedimento nel quale non sono ammessi pentimenti. Al termine dell'esecuzione, sul lato anteriore viene applicata una vernice semitrasparente che riprende come una velatura finale la tonalità generale del dipinto. L'immagine sembra così emergere, in una vibrazione cromatica che ricorda lo schermo televisivo, da una distanza che ne accentua il carattere irreale. Spesso la stessa fotografia è ripresa in più opere, in un'elaborazione seriale del motivo giocata su sottili variazioni coloristiche.
La scelta di raffigurare soggetti notturni si può far risalire alla suggestione esercitata sull'artista dall'aneddoto secondo cui Van Gogh avrebbe fissato delle candele sul proprio cappello per poter dipingere, nel buio della campagna provenzale, il quadro *Notte stellata sul Rodano*. Da allora la Gertsch – che ha l'abitudine di lavorare nelle quiete delle ore notturne – ha posto al centro della sua ricerca le modalità attraverso cui le forme e i colori emergono dall'oscurità grazie all'illuminazione artificiale. Nella serie *Intérieurs*, scorci di appartamenti immersi nella luce soffusa emanata da paralumi posti in primo piano, l'immagine rimane sospesa tra l'astrazione delle forme sfocate nei morbidi passaggi tonali e il realismo fotografico di sguardi furtivi gettati dalla strada nell'intimità di un luogo privato.
Nella serie recente *Movie*, sono ancora una volta gli effetti della luminosità notturna, in questo caso generati dai fari delle automobili, a essere indagati dall'artista. Il punto di partenza è costituito da immagini girate con una videocamera nel traffico stradale. I fari abbaglianti che squarciano l'oscurità, il rispecchiarsi delle luci sull'asfalto, l'emergere indistinto delle forme ai margini delle aree illuminate, diventano il pretesto per una ricerca sugli elementi primari del linguaggio pittorico. Come nelle opere del suo compagno di vita, l'artista di origine tedesca Xerxes Ach, con il quale spesso espone, al virtuosismo tecnico della Gertsch si affianca l'elemento autoriflessivo di una pittura sulla pittura.

The works of Silvia Gertsch, like those of her father the artist Franz Gertsch, are based on the pictorial transposition of photographic images. With their delicate hues and intense luministic vibration, her paintings are the product of the particular age-old technique of painting on glass, renewed by the artist within the context of her reflection on the relationship between painting and the new technological means of producing images. The colours, initially acrylic but in recent years oil, are spread on the back of a sheet of glass in a process that allows no pentiment. After the execution, a semi-transparent gloss is applied to the front that, like a final glaze, highlights the overall tonality of the painting. In a chromatic shimmer reminiscent of the television screen, the image seems to emerge from a remoteness that accentuates its unreal appearance. The same photograph is often used in several works in a serial elaboration that plays on subtle colour variations.
The decision to portray nocturnal subjects may stem from the strong impression made on the artist by the anecdote – to which her first drawings were dedicated – telling that Van Gogh put candles on his hat in the dark Provençal countryside when painting *Starlight over the Rhone*. Since then, Silvia Gertsch – who normally works during the peaceful night hours – has focused her exploration on bringing forms and colours out of the dark using artificial lighting. In her series *Intérieurs*, views of apartments steeped in diffuse light emanating from lampshades placed in the foreground, the image hovers between the abstraction of blurred forms in their gently changing shades and the photographic realism of furtive glances cast from the street into an intimate private space.
In her recent *Movie* series, the artist once again explores the effects of nocturnal light, here generated by car headlights. In this instance, she starts from images filmed using a video camera in the middle of road traffic. Blinding headlights that pierce the darkness, light reflected on the asphalt and hazy forms seen on the edges of illuminated areas become the pretext for an investigation of the main elements of the pictorial idiom. As in the works by her companion, the German-born artist Xerxes Ach, with whom she often exhibits, Gertsch's technical virtuosity goes hand in hand with the self-reflection of a painting about painting.

Gilbert & George

Gilbert Proesch nasce a San Martino in Val Badia, Italia, nel 1943.
George Passmore nasce a Totnes, Inghilterra, nel 1942.
Vivono e lavorano a Londra.

Gilbert Proesch was born at San Martino in Val Badia, Italy, in 1943.
George Passmore was born at Totnes, England, in 1942.
They live and work in London.

1986 C. Ratcliff, *Gilbert & George. The Complete Pictures 1971-1985*, Rizzoli International, New York.
1989 W. Jahn, *The Art of Gilbert & George*, Thames and Hudson, London.
1994 *Gilbert & George*, catalogo della mostra / exhibition catalogue, Lugano, Museo d'arte moderna della Città di Lugano, Villa Malpensata, 19 giugno / June – 21 agosto / August 1994, Electa, Milano.
1996 *Gilbert & George*, catalogo della mostra a cura di / exhibition catalogue edited by D. Eccher, Bologna, Museo d'Arte Moderna, 1996, Charta, Milano.
1997 *Gilbert & George*, catalogo della mostra / exhibition catalogue, Paris, Musée d'Art Moderne de la Ville de Paris, 4 ottobre / October 1997 – 4 gennaio / January 1998, Paris Musées, Paris.
1999 D. Farson, *Gilbert & George. A Portrait*, Harper Collins, London.
2001 M. Livingstone, *The World of Gilbert and George. The Storyboard*, Enitharmon, London.

Il sodalizio artistico tra Gilbert e George si costituisce nel 1967 alla Saint-Martin's School of Art di Londra, dove entrambi seguono il corso di scultura. In occasione delle loro prime mostre, che ne decretano ben presto la notorietà internazionale, si presentano al pubblico come sculture viventi. In memorabili performance come *Singing Sculpture* e *A Living Sculpture,* i due artisti, vestiti in completi di tweed e con i volti dipinti di bronzo, si muovono per ore con gesti da automi, mimando una canzoncina degli anni Trenta suonata da un mangianastri. Tutta la loro opera successiva si strutturerà attorno alla convinzione, attuata attraverso l'uso della loro immagine stereotipata come soggetto principale delle loro opere, che sia la vita, in tutti i suoi aspetti, a dover assumere la dignità di arte.
L'estensione del concetto di scultura vivente, con il quale definiscono tutta la loro opera, porta Gilbert & George a sviluppare la loro ricerca attraverso nuovi mezzi espressivi. Nascono così dal 1969 le *Postal-sculptures* e in seguito i grandi disegni a carboncino, ottenuti dall'unione di molti fogli di formato minore, nei quali i due artisti appaiono immersi in un ambiente naturale idilliaco. Questi disegni, che riproducono negativi fotografici, si propongono come documenti di un momento della vita dei due artisti, un aspetto sottolineato anche dalla presenza di scritte che enunciano le loro riflessioni sulla vita e sull'arte.
Nel 1971 vedono la luce i primi lavori fotografici, composti da un assemblaggio di fotografie in bianco e nero appese alla parete secondo configurazioni sempre diverse, in cui appaiono i due artisti e frammenti architettonici o paesaggistici. L'apertura a una dimensione sociale caratterizza le loro opere successive, nelle quali Gilbert & George si confrontano con temi come l'alcolismo, la delinquenza, la disoccupazione, l'immigrazione. L'atmosfera, prima gioiosa, diventa sempre più opprimente e i singoli pannelli, accostati strettamente a formare una griglia rettangolare, non costituiscono più elementi autonomi ma frammenti di un'immagine unica. Al carattere violento e inquietante di queste opere contribuisce anche la comparsa a partire dal 1974 del colore – il rosso, usato come un filtro sovrapposto all'immagine –, di simboli (la croce uncinata) e di scritte volgari. La gamma di colori sempre più variegata e i formati sempre più ampi caratterizzano l'evoluzione del lavoro di Gilbert & George negli ultimi decenni, dove oltre alle loro figure compaiono sempre più spesso altri personaggi. Usati nella loro valenza simbolico-emotiva, i colori, luminosi e saturi, vengono accostati secondo accordi cromatici chiassosi che ricordano le vetrate delle cattedrali. I soggetti, al contrario, con la coerenza di una ricerca che non intende escludere alcun momento della vita, si aprono agli aspetti più rimossi della corporeità, come gli organi sessuali, i liquidi organici o gli escrementi.

The artistic partnership of Gilbert & George was formed in 1967 at Saint Martin's School of Art in London, where they were both attending the sculpture course. For their first exhibitions, which soon brought them worldwide acclaim, they presented themselves to the public as living sculptures. In memorable performances such as *Singing Sculpture* and *A Living Sculpture*, the two artists, dressed in tweed suits and with their faces painted bronze, moved for hours with robotic gestures miming a popular 1930s song played on a tape recorder. All their later work was founded on the conviction – expressed by using their own stereotyped image as the main subject of their works – that life, in all its facets, should rise to the dignity of art.
The progression of the notion of the living sculpture, which is how they define all their work, prompted Gilbert & George to further their experiment with new means of expression. Thus, 1969 saw the first *Postal-sculptures* and later large charcoal drawings, produced by joining a number of small sheets, in which the two artists appeared immersed in idyllic natural surroundings. These drawings, reproducing photographic negatives, were presented as records of a moment in the life of the two artists, an aspect equally emphasised by the words inscribed on them expressing their views on life and art.
Their first photographic works appeared in 1971 and consisted in a set of black-and-white photographs hung on the wall in constantly changing patterns, in which the two artists were seen with fragments of architecture or landscape. Interest in the social dimension was typical of their next works, in which Gilbert & George addressed themes such as alcoholism, delinquency, unemployment and immigration. The mood, initially joyous, became increasingly oppressive and the individual panels, set close to one another to form a rectangular grid, were no longer autonomous elements but parts of a single image. The violent, distressing nature of these works was heightened by the appearance in 1974 of colour – red, used as a filter over the image –, symbols (the swastika) and coarse language. An ever more varied colour range and larger formats have marked the evolution of Gilbert & George's work in recent decades, with the increasingly more frequent appearance of other characters alongside their figures. Bright saturated colours, used with their symbolic and emotional valence, are juxtaposed in clashing chromatic combinations reminiscent of stained-glass windows. However, consistent with an experiment intent on not excluding any aspect of life, the subjects embrace the most repressed aspects of corporeity, such as sexual organs, organic fluids or excrement.

Andreas Gursky

Nato a Lipsia nel 1955.
Vive e lavora a Düsseldorf.

Born in Leipzig in 1955,
Gursky lives and works in Düsseldorf.

1994 *Andreas Gursky. Fotografien 1984-1993*,
 a cura di / edited by F. von Zdenek,
 Schirmer-Mosel Verlag, München.
1998 *Andreas Gursky. Fotografien 1994-1998*,
 catalogo della mostra a cura di /
 exhibition catalogue edited by
 V. Görner, Kunstmuseum Wolfsburg,
 23 maggio / May – 9 agosto / August
 1998, Cantz, Ostfildern.
2001 *Andreas Gursky*, catalogo della mostra
 a cura di / exhibition catalogue
 edited by P. Galassi, New York,
 The Museum of Modern Art, 4 marzo /
 March – 15 maggio / May 2001,
 The Museum of Modern Art, New York.
2002 *Andreas Gursky*, catalogo della mostra
 / exhibition catalogue, Paris,
 Centre Pompidou, 13 febbraio /
 February – 29 aprile / April 2002,
 Editions du Centre Pompidou, Paris.

La formazione di Andreas Gursky, il cui padre era un fotografo commerciale, è segnata da due esperienze fondamentali che riassumono la polarità attorno alla quale si è sviluppato tutto il suo lavoro. Dopo aver studiato alla Folkwangschule di Essen, allora diretta da Otto Steinert (strenuo difensore dell'uso creativo della fotografia, a cui si deve la nascita della *Subjektive Photographie*), Gursky prosegue la sua formazione alla Staatliche Kunstakademie di Düsseldorf sotto la guida di Bernd e Hilla Becher, capiscuola della nuova fotografia oggettiva tedesca. L'influenza del loro approccio documentario e impersonale è evidente nella prima serie realizzata da Gursky, nella quale egli adotta il metodo tipologico dei Becher per fotografare il personale di sorveglianza di edifici adibiti a uffici o banche. Già in queste prime opere, Gursky si discosta tuttavia dallo stile rigoroso dei suoi maestri, sostituendo al bianco e nero il colore. L'affrancamento dal modello becheriano si colloca nel 1984, quando Gursky inizia a usare formati sempre più ampi, mentre le singole fotografie non sono più inserite in un modulo seriale ma si presentano come opere a sé stanti. Sono immagini che ritraggono, da un punto di vista molto lontano, scene del tempo libero: escursioni in montagna, piscine affollate, gare sciistiche. In queste vaste vedute gli esseri umani, mai in primo piano, appaiono come piccole figure immerse in un paesaggio imponente che ricorda i dipinti dei romantici tedeschi, in modo particolare le visioni del sublime naturale di Kaspar David Friedrich. L'enorme formato e l'ampiezza della visione si accompagnano tuttavia all'abbondanza dei dettagli, definiti con la massima precisione, in una vertiginosa fusione di micro e macrocosmo. Al centro dell'indagine di Gursky non vi è l'individualità dell'uomo ma la sua dimensione sociale e soprattutto il modo in cui quest'ultima si manifesta negli spazi e nei rituali collettivi, che siano quelli del tempo libero, del lavoro o del consumo. Dal 1990 la ricerca dell'artista si rivolge ad altri luoghi caratteristici della società contemporanea, come le Borse, gli stabilimenti industriali, gli aeroporti, i supermercati, i concerti rock. Contemporaneamente si manifesta la tendenza a una maggiore formalizzazione delle immagini, che tendono ad assumere la valenza di quadri astratti, come nella serie degli *Ohne Titel* dei primi anni Novanta, o come in *Rhein* (1999), una veduta del Reno in cui acqua, erba e cielo diventano semplici strisce orizzontali di colore sovrapposte dalla linearità quasi Hard-edge. Nelle fotografie delle Borse o dei concerti rock, il caotico assemblamento di persone si ricompone invece in un'armonia coloristica che evoca il procedimento pollockiano del *dripping*. La costruzione dell'immagine secondo modelli formali che si basano sugli strumenti linguistici della pittura (geometrizzazione, simmetria, astrazione), o che richiamano stilemi particolari della tradizione artistica, è resa possibile dagli interventi di manipolazione digitale delle fotografie che l'artista inizia ad applicare dal 1991. Eliminando dettagli, correggendo i colori, montando immagini prese da angolazioni diverse, Gursky attribuisce alla fotografia le possibilità creative della pittura, senza però rinunciare alla scelta documentaria di offrirci un ritratto lucido e fedele dello spirito del nostro tempo.

The formation of Andreas Gursky, whose father was a commercial photographer, bears the mark of two fundamental experiences that reflect the polarity central to all his work. After studying at the Folkwangschule in Essen, then directed by Otto Steinert (a vehement champion of the creative use of photography, founder of *Subjektive Photographie*), Gursky pursued his training at the Staatliche Kunstakademie in Düsseldorf, under the guidance of Bernd and Hilla Becher, leading figures in the new German objective photography. The influence of their documentary and impersonal approach is quite clear in Gursky's first series, in which he adopted the Bechers' method when photographing the security personnel of office and bank buildings. Yet, even in these first works, Gursky strayed from his masters' rigorous style, replacing black and white with colour. Gursky broke away from the Becher model in 1984, when he began to use ever-larger formats and the single photographs were no longer grouped in series but treated as works in their own right. These images show leisure scenes – mountain excursions, crowded swimming pools and skiing competitions – taken from a distance. The human beings in these sweeping views are never placed in the foreground but appear as small figures set in an imposing landscape, reminiscent of paintings by the German Romantics, especially Kaspar David Friedrich's visions of the natural sublime. Yet, the huge format and all-embracing view were accompanied by abundant detail, defined with the utmost accuracy in a giddy fusion of micro- and macro-cosmos. The focus of Gursky's exploration is not man's individuality but his social dimension and, in particular, how the latter is manifested in public spaces and rituals, whether those of leisure, work or consumption. Since 1990, his investigation has dealt with other places peculiar to contemporary society such as stock markets, industrial plants, airports, supermarkets and rock concerts. Concurrently, there is a tendency towards greater formalisation of the images, which tend to acquire the character of abstract pictures, as in the *Ohne Titel* series of the early 1990s or in *Rhein* (1999), a view of the Rhine in which water, grass and sky become mere horizontal strips of overlaid colour with an almost hard-edge linearity. The chaotic assembly of people in the photographs of stock markets or rock concerts is recomposed in a colour harmony reminiscent of Pollock's *dripping* process. The construction of the image using formal models based on the linguistic tools of painting (stylisation, symmetry, abstraction) or with reference to particular stylistic elements of art tradition is accomplished via digital manipulation of the photographs, first applied by the artist in 1991. Removing details, correcting colours and mounting images taken from different angles, Gursky lends photography the creative possibilities of painting without foregoing the documentary option of offering a lucid and faithful portrait of the spirit of our times.

Richard Hamilton

Nato nel 1922 a Londra,
dove vive e lavora.

Born in 1922 in London,
where he lives and works.

1970 *Richard Hamilton*, catalogo della
 mostra / exhibition catalogue, London,
 The Tate Gallery, 12 marzo / March –
 19 aprile / April 1970, Tate Gallery,
 London.
1982 Richard Hamilton, *Collected Words
 1953-1982*, Thames and Hudson,
 London.
1990 *Richard Hamilton. Exteriors, Interiors,
 Objects, People*, catalogo della mostra
 a cura di / exhibition catalogue edited
 by R. Hamilton e / and D. Schwarz,
 Kunstmuseum Winterthur,
 15 settembre / September –
 11 novembre / November 1990;
 Hannover,
 Kestner-Gesellschaft,
 7 dicembre / December 1990 –
 3 febbraio / February 1991;
 Valencia, IVAM Centro Julio González,
 25 febbraio / February –
 4 aprile / April 1991,
 Kestner-Gesellschaft, Hannover.
1992 *Richard Hamilton*, Tate Gallery,
 London.
1993 D. Leach, *Richard Hamilton.
 The Beginning of his Art*,
 P. Lange, Frankfurt am Main.
1998 *Richard Hamilton. Subject to an
 Impression*, catalogo della mostra
 a cura di / exhibition catalogue edited
 by A. Kreul, Kunsthalle Bremen,
 19 luglio / July –
 18 ottobre / October 1998,
 Kunstverein Bremen, Bremen.

Nella formazione di Hamilton sono centrali due elementi: l'esperienza come disegnatore tecnico e pubblicitario e la particolare conoscenza dell'opera di Marcel Duchamp, di cui diventerà grande amico negli ultimi anni di vita dell'artista e di cui organizzerà la prima ampia retrospettiva europea alla Tate Gallery di Londra nel 1966.

Nei primi anni Cinquanta, abbandonata l'astrazione cui si era dedicato per un breve periodo, Hamilton partecipa assieme a Enrico Paolozzi e Reyner Banham alle esposizioni dell'Independent Group, un sodalizio formatosi nel 1952 all'interno dell'Institute of Contemporary Arts (ICA) di Londra, che si proponeva di aprire l'arte alla nuova realtà della cultura di massa.

Nel 1956, in occasione dell'esposizione *This is Tomorrow*, l'artista presenta l'ormai celebre collage *Just What Is it that Makes Today's Homes so Different, so Appealing?* (*Cos'è che rende le case di oggi così diverse, così attraenti?*), considerato come un vero e proprio manifesto della nuova arte Pop, definizione – è forse utile ricordarlo – coniata nel 1955 dal critico inglese Lawrence Alloway, allora direttore dell'ICA. Il collage di Hamilton, realizzato con immagini pubblicitarie tratte da rotocalchi, riproduce l'interno di un'abitazione moderna e rappresenta una sorta di inventario degli elementi che compongono l'immaginario dell'*American way of life*: dai nuovi elettrodomestici, come il televisore, l'aspirapolvere, il registratore magnetico, ai fumetti, al cinema.

L'assimilazione dei nuovi linguaggi della cultura di massa da parte di Hamilton, ed è questo un aspetto che caratterizza tutta la Pop Art britannica, non è però mai caratterizzata da una sospensione del giudizio, come dimostrano le figure dei padroni di casa: un culturista e una pin-up seminuda, a rappresentare ironicamente i nuovi modelli della classe media. Le opere della seconda metà degli anni Cinquanta, composizioni frammentarie in cui si mescolano pittura e fotografia, continuano a muoversi tra l'immaginario dei mezzi di comunicazione di massa – con particolare attenzione verso i nuovi modelli della rappresentazione femminile – e le forme dei prodotti destinati al consumo di massa, come gli elettrodomestici e le automobili.

Negli anni Sessanta e Settanta nascono le celebri immagini della *Swingeing London*, gli ironici modellini in fibra di vetro del museo Guggenheim e opere come *I'm Dreaming of a White Christmas*, un olio su tela che riproduce il negativo a colori di un fotogramma di una pellicola cinematografica. La fusione, l'accostamento o il confronto tra linguaggi diversi, che costituiscono un tratto distintivo di tutto il lavoro di Hamilton, lo hanno portato negli ultimi decenni a misurarsi anche con i nuovi media elettronici, come nella serie dedicata ai conflitti che hanno insanguinato l'Irlanda, in cui la pittura è accostata a immagini elaborate al computer.

Two factors were central to Hamilton's formation – his experience as a draughtsman and advertising artist and his particular familiarity with the work of Marcel Duchamp, of whom he was to become a great friend in the artist's final years and whose first major European retrospective he organised at the Tate Gallery in London in 1966.

In the early 1950s, giving up the abstraction he had been engaged in for a short time, Hamilton, with Enrico Paolozzi and Reyner Banham, participated in the exhibitions of the Independent Group, formed in 1952 within the Institute of Contemporary Arts (ICA) in London, that sought to open art up to the new reality of mass culture. In 1956, for the exhibition *This is Tomorrow*, the artist showed the now famous collage *Just What Is It that Makes Today's Homes so Different, so Appealing?* considered a manifesto of the new Pop Art – a definition, we should perhaps recall, coined by the English critic Lawrence Alloway, at that time director of the ICA. Hamilton's collage, made using advertising pictures cut out of glossy magazines, reproduced the interior of a modern home and was a sort of inventory of the things that constitute the imagery of the American Way of Life – from new household appliances, such as the TV set, vacuum cleaner and tape recorder, to comics and films. Hamilton's assimilation of the new idioms of the mass culture – and this is a distinctive feature of all British Pop Art – never suspends judgement, as can be seen in the figures of the homeowners: a body builder and a half-naked pin-up, ironically representing the new middle-class models. The works of the late 1950s, fragmentary compositions that combined painting and photography, continued to oscillate between the imagery of the mass media – with special focus on the new models of female representation – and the forms of products intended for mass consumption, such as domestic appliances and automobiles.

The 1960s and 1970s were the years of the famous images of *Swingeing London*, the flippant small fibreglass models of the Guggenheim Museum and works such as *I'm Dreaming of a White Christmas*, an oil on canvas reproducing the colour negative of a frame from a motion picture. The fusion, juxtaposition or comparison of different languages, which are a distinctive trait of all Hamilton's work, have inspired him in recent decades to experiment with the new electronic media, as in the series devoted to the conflicts that have bloodied Ireland, where painting is flanked by computer-generated pictures.

Craigie Horsfield

Nato a Cambridge nel 1949.
Vive e lavora a Londra.

Born in Cambridge in 1949,
Horsfield lives and works in London.

1988 *Craigie Horsfield*, catalogo della
 mostra / exhibition catalogue,
 Cambridge Darkroom,
 21 maggio / May – 19 giugno / June 1988,
 Cambridge Darkroom, Cambridge.
1991 *Craigie Horsfield. A Discussion
 with Jean-François Chevrier
 and James Lingwood*,
 Institute of Contemporary Arts,
 London.
1991 *Craigie Horsfield*, catalogo della
 mostra / exhibition catalogue,
 London, Institute of Contemporary
 Arts, 24 ottobre / October –
 1° dicembre / December 1991;
 Saint-Étienne, Musée d'Art Moderne,
 12 marzo / March – 18 maggio / May 1992,
 Musée d'Art Moderne, Saint-Étienne.
1999 *Craigie Horsfield. Im Gespräch*,
 catalogo della mostra a cura di /
 exhibition catalogue edited by
 U. Nusser, Württembergischer
 Kunstverein Stuttgart, 18 settembre /
 September – 24 ottobre / October 1999,
 DuMont, Köln.

Le fotografie con le quali Craigie Horsfield si è imposto agli inizi degli anni Novanta nel panorama artistico internazionale sono state realizzate, in molti casi, diversi anni prima. Alla fotografia l'artista inglese si dedica infatti fin dai primi anni Settanta, ma solo dal 1988 ha iniziato a esporre il suo lavoro, una scelta legata in parte anche alle esperienze che hanno segnato la sua vicenda biografica. Dopo gli studi alla Saint-Martin's School of Art di Londra, nel 1972 Horsfield decide, coerentemente con le sue salde convinzioni socialiste, di trasferirsi in Polonia, paese dove ha vissuto fino al 1979. Tornato a Londra si è dovuto inizialmente confrontare con una condizione di estrema povertà, privo perfino di una casa dove abitare.

In prevalenza ritratti di amici e conoscenti, le fotografie realizzate tra il 1970 e il 1990 rimandano a un'idea di storia come lunga durata. Fin dai titoli – dove compaiono sia la data in cui la fotografia è stata scattata, sia quella, spesso di molto posteriore, in cui è stata stampata – viene evidenziato il costruirsi nel tempo dell'immagine. Nei ritratti di Horsfield, le persone, avvolte nell'ombrosa e pittorica profondità del bianco e nero, sembrano riemergere dall'oblio della storia come fiumi carsici provvisoriamente scomparsi. Stampate sempre in grandi formati quadrati e a tiratura unica, quasi volessero presentarsi come dei dipinti, queste fotografie sembrano dar corpo al lento scorrere del tempo nella persistenza della memoria.

Tra il 1993 e il 1995 Horsfield ha collaborato, assieme a Manuel Borja-Villel, direttore della Fondazione Tàpies, e a Jean-François Chevrier, al progetto *La Ciutat de la Gent*, organizzato a Barcellona. Un progetto articolato, che intendeva indagare il definirsi dell'identità di un luogo e l'intreccio di relazioni individuali da cui prende forma una comunità. Attraverso il coinvolgimento diretto dei cittadini in una serie di eventi collettivi, di gruppi di lavoro e di dibattiti, gli organizzatori si sono proposti di dare vita a un'immagine diversa della città, basata sulla memoria e sulle esperienze dei suoi abitanti. In questo contesto Horsfield ha scattato una serie di fotografie con le quali mette in discussione la rappresentazione ufficiale della città spagnola, mostrandoci una realtà che non corrisponde ai luoghi comuni delle immagini turistiche. Un'esperienza, quella di Barcellona, che ha segnato nel lavoro di Horsfield l'inizio di una nuova fase. La volontà di inserire l'esperienza artistica nel vivo della realtà sociale lo ha portato negli ultimi anni a realizzare una serie di progetti che indagano in situazioni concrete il tema, per lui centrale, delle relazioni tra gli individui e la collettività. Proprio perché per Horsfield l'individualità esiste solo in una dimensione relazionale, i suoi interventi nascono ora dalla collaborazione e dal coinvolgimento di altre persone e attraverso l'uso di mezzi diversificati: non più solo la fotografia, ma anche la performance, il video, la musica.

Many of the photographs that launched Craigie Horsfield on the international art scene in the early 1990s were actually taken several years earlier. The English artist has been involved in photography since the early 1970s but did not began to exhibit his work until 1988, a decision partly related to his personal experiences. After studying at Saint-Martin's School of Art in London, in keeping with his firm socialist beliefs Horsfield decided, in 1972, to move to Poland, where he lived until 1979. On returning to London, he was initially forced to live in dire poverty, without even a roof over his head.

Mainly portraits of friends and acquaintances, the photographs taken between 1970 and 1990 focus on the concept that history takes time. Even the titles – showing both the date the photograph was taken and that, often much later, when it was printed – highlight the fact that the image is formed over a period of time. The individuals in Horsfield's portraits, shrouded in the shadowy pictorial depth of black and white, seem to re-emerge from the oblivion of history, like Karst rivers that had temporarily vanished. Always printed in a large square format and a single copy, almost as if seeking to be paintings, these photographs seem to lend credence to how slowly time flows via the lingering memory.

Between 1993 and 1995, together with Manuel Borja-Villel, director of the Tàpies Foundation, and Jean-François Chevrier, Horsfield collaborated in the *La Ciutat de la Gent* project in Barcelona. This coherent programme sought to explore the identity of a place and the fabric of individual relationships that create a community. By directly involving citizens in a number of collective events and work and discussion groups, the organisers wished to produce a different image of the city, based on the memories and experiences of its inhabitants. The series of photographs taken by Horsfield within this context challenged the official portrait of the Spanish city, showing a reality very different from the clichés of tourist pictures. The experience in Barcelona marked the beginning of a new period in Horsfield's work. A determination to inject artistic experience into the heart of social reality has in the past few years led him to carry out a number of projects that, in concrete situations, explore the theme – to his mind crucial – of the relationships between individuals and the community. Precisely because Horsfield believes that individuality exists only in a relational dimension, his works are now based on the collaboration and involvement of others and the use of diverse means – no longer just photography but also performance, video and music.

Alex Katz

Nato a Brooklyn, New York, nel 1927.
Vive e lavora a New York.

Born in Brooklyn, New York, in 1927,
Katz lives and works in New York City.

1983 N.P. Maravell, *Alex Katz. The Complete Prints*, Alpine Fine Arts Collection, New York.

1986 R. Marshall, *Alex Katz*, Rizzoli/Whitney Museum, New York.

1987 A. Beattie, *Alex Katz*, Harry N. Abrams, New York.

1992 S. Hunter, *Alex Katz*, Rizzoli, New York.

1995 *Alex Katz. American Landscape*, catalogo della mostra a cura di / exhibition catalogue edited by J. Poetter, Staatliche Kunstalle Baden-Baden, 15 ottobre / October – 3 dicembre / December 1995, Staatliche Kunstalle Baden-Baden, Baden-Baden.

1998 I. Sandler, *Alex Katz. A Retrospective*, Harry N. Abrams, New York.

1999 *Alex Katz*, catalogo della mostra a cura di / exhibition catalogue edited by V. Coen, Trento, Galleria Civica di Arte Contemporanea, 20 novembre / November 1999 – 16 gennaio / January 2000, Hopefulmonster, Torino.

2001 *Alex Katz. Large Paintings*, catalogo della mostra / exhibition catalogue, New York, Pace Wildenstein, 17 ottobre / October – 10 novembre / November 2001, Pace Wildenstein, New York.

2002 *Alex Katz. In Your Face*, catalogo della mostra / exhibition catalogue, Bonn, Kunst- und Ausstellungshalle der Bundesrepublick Deutschland, 9 maggio / May – 15 agosto / August 2002, Wienand, Köln.

Figura isolata nel panorama artistico americano, Alex Katz è tra i primi, negli anni Cinquanta, a recuperare la figurazione proprio nel momento in cui l'affermarsi dell'orgiastica gestualità dell'Action Painting sembra liberare definitivamente forma e colore dal secolare asservimento ai vincoli della rappresentazione. Considerato uno dei precursori della Pop Art – i suoi ritratti multipli della moglie Ada avrebbero ispirato le prime *Marilyn* di Warhol – Katz non può tuttavia essere pienamente ascritto a questo movimento, per la dimensione privata e il carattere aneddotico dei suoi soggetti che non attingono mai all'immaginario della cultura di massa.

Nel 1950, dopo gli studi di pittura alla Cooper Union School of Art di New York e alla Skowhegan School of Painting and Sculpture nel Maine, Katz realizza le sue prime opere: piccoli paesaggi dipinti con grande rapidità *en plein air*. La maestria acquisita in questa tecnica si rivelerà fondamentale per gli sviluppi successivi del suo lavoro. Le opere di Katz nascono infatti sempre da piccoli bozzetti a olio che, come se fossero delle istantanee, l'artista esegue di getto di fronte al soggetto. Solo per un breve periodo, a metà degli anni Cinquanta, Katz abbandona la pittura dal vero per utilizzare la fotografia quale punto di partenza dei suoi dipinti, come in *Four Children* del 1954. Nei quadri e nei collage prodotti in questo giro di anni è possibile scorgere il rapido maturare di quella semplificazione formale che contraddistingue la sua particolare forma di realismo. Alla fine degli anni Cinquanta, il suo linguaggio pittorico, caratterizzato da un grafismo sintetico e da ampie campiture di colore brillante, appare ormai definito; così come il suo repertorio, in cui prevalgono i ritratti delle persone che appartengono al suo microcosmo personale – su tutti quelli della moglie Ada, vera e propria musa ispiratrice – e i paesaggi familiari del Maine. La riduzione della realtà ai valori lineari e di superficie è particolarmente evidente nei *Cutouts*, in cui Katz, scontornando le figure e dipingendole su entrambi i lati, trasforma i suoi ritratti in singolari sculture bidimensionali.

Dai primi anni Sessanta le dimensioni delle sue opere si fanno sempre più ampie, fino a sfiorare il gigantismo, come nella serie di dipinti realizzati nel 1977 per i pannelli pubblicitari di Times Square. Questa scelta, cui non è estranea la volontà di competere con i grandi formati degli espressionisti astratti, è però legata soprattutto alla suggestione delle immagini pubblicitarie e cinematografiche. L'impressione di contemporaneità che suscitano i dipinti di Katz deriva proprio dall'uso costante di formule che appartengono alla sintassi formale del cinema e della cartellonistica, come i primi piani ravvicinati, i tagli improvvisi delle inquadrature e la sintesi ellittica.

Un gruppo di persone in conversazione, la moglie Ada in costume da bagno su una spiaggia, i rami di un albero mossi dal vento, un caseggiato dalle finestre illuminate: sono questi momenti, insignificanti e banali di una quotidianità placida, priva di dramma, a dare vita al mondo poetico di Katz. Il volgersi del suo sguardo contemplativo sulla realtà che lo circonda, alla perenne ricerca di motivi da affidare alla purezza geometrica ed essenziale delle sue superfici pittoriche, è guidato unicamente dalla volontà di "realizzare immagini che siano così semplici da non poterle evitare e tanto complesse da non riuscire ad afferrarle".

L'opera di Katz, rivalutata dalla critica solo nel corso dell'ultimo decennio, rappresenta fin dagli anni Ottanta un punto di riferimento per molti artisti, tra i quali si possono ricordare David Salle, Francesco Clemente e più recentemente Martin Maloney, Eberhard Havekost ed Elizabeth Peyton.

A loner on the American art scene, Alex Katz was, in the 1950s, one of the first to return to figuration just when the assertion of the orgiastic gestural movements of Action Painting seemed to have permanently released form and colour from the age-old bonds of representation. Although considered a forerunner of Pop Art – his multiple portraits of his wife Ada are believed to have inspired Warhol's first *Marilyn* pieces – Katz cannot be fully ascribed to this movement because the private dimension and anecdotal nature of his subjects mean they never draw on from the imagery of mass culture.

Katz produced his first works in 1950, after studying painting at the Cooper Union School of Art in New York and the Skowhegan School of Painting and Sculpture in Maine. They were small landscapes painted very quickly in the open air. The skill acquired with this technique proved essential as his work developed. Indeed his pieces always start from small oil sketches produced spontaneously before the subject, like snapshots. Only for a short time, in the middle of the 1960s, did Katz give up painting from life to use photography as the basis for his paintings, as in his *Four Children* of 1954. The pictures and collages produced during those years reveal a swiftly matured formal simplification that typifies his particular form of realism. By the end of the 1950s, his pictorial idiom – featuring a concise number of graphic elements and expanses of bright colour – seemed mature. So did his repertoire, mainly portraits of the people living in his personal microcosm – particularly his wife Ada, his true inspirational muse – and familiar Maine landscapes. The reduction of reality to linear and surface values is particularly apparent in *Cutouts*, where Katz cuts the figures out and paints them on both sides turning his portraits into remarkable 2D sculptures. In the early 1960s the size of his works started to grow, verging on the gigantic as in the 1977 series of paintings for billboards in Times Square. Not unrelated to the desire to compete with the large formats of the Abstract Expressionists, this choice was bound mainly to the beauty of advertising and film images. The impression of contemporaneousness his paintings produce stems, indeed, from the constant use of formulae that belong to the formal syntax of the cinema and advertising posters, e.g. close-ups, the sudden cutting off of frames and elliptic synthesis.

A group of people chatting, his wife Ada in a swimsuit on the beach, the branches of a tree moving in the wind or a building with illuminated windows – these are the insignificant, banal moments of a tranquil unexciting everyday existence that give rise to Katz' poetic world. His contemplative gaze comes to rest on the reality around him; it is ever seeking motifs to entrust to the geometric, essential purity of his painted canvases, guided only by the desire to "make images that are so simple they cannot be avoided and so complex they cannot be grasped". Katz' work, only reappraised by the critics in the past decade, has since the 1980s become a reference for a number of artists, including David Salle, Francesco Clemente and more recently Martin Maloney, Eberhard Havekost and Elizabeth Peyton.

Karin Kneffel

Nata a Marl, Germania, nel 1957 .
Vive e lavora a Düsseldorf.

Born at Marl, Germany, in 1957,
Kneffel lives and works in Düsseldorf.

1993 *Karin Kneffel. Aquarelle (1992-93)*,
 Galerie Sophia Ungers, Köln.
1994 *Karin Kneffel*, catalogo della mostra /
 exhibition catalogue, Kunstverein
 Lingen, 1°-30 ottobre / October 1994;
 's-Hertogenbosch, Het Kruitshuis-
 Museum voor Hedendaagse Kunst,
 13 novembre / November –
 18 dicembre / December 1994,
 Kunstverein Lingen, Lingen.
1996 *Karin Kneffel*, catalogo della mostra /
 exhibition catalogue, Rottweil,
 Forum Kunst, 10 febbraio / February –
 31 marzo / March 1996,
 Verlag Das Wunderhorn, Heidelberg.
2001 *Karin Kneffel*, catalogo della mostra
 a cura di / exhibition catalogue edited
 by A. Sommer, Kunsthalle in Emden,
 30 giugno / June – 14 ottobre /
 October 2001, Kunsthalle in Emden,
 Emden.

Dai primi anni Novanta, Karin Kneffel si dedica a una pittura figurativa di stampo iperrealistico, rivisitando alcuni dei generi più tipici della tradizione artistica occidentale, come il paesaggio, la natura morta, la scena bucolica. Il maturare del suo particolare approccio a questi temi si colloca negli anni della formazione alla Staatliche Kunstakademie di Düsseldorf, dove l'artista segue i corsi tenuti da Gerhard Richter. Da Richter, la Kneffel non riprende solo l'idea di una pittura pura, ma anche tutta una serie di soluzioni linguistiche, quali l'uso dell'immagine fotografica come punto di partenza del dipinto, la scelta di soggetti banali e privi di accentuazioni drammatiche, l'annullamento di ogni traccia di soggettività in una stesura anonima e meccanica. L'effetto sconcertante suscitato dalle opere della Kneffel, realizzate con le tecniche tradizionali della pittura a olio e dell'acquerello, nasce dalla constatazione che l'apparente realismo dell'immagine è in realtà contraddetto dalla banalità e dalla ripetizione dei soggetti e dal trattamento stereotipato cui sono sottoposti. La fedeltà al dato oggettivo e la resa minuziosa dei particolari sono paradossalmente gli strumenti con cui l'artista dà vita a una pittura senza soggetto: del resto la figura umana, che ha rappresentato nel corso dei secoli il soggetto per eccellenza della pittura, compare raramente nei suoi lavori, e gli oggetti raffigurati con precisione micrografica, quasi sempre appartenenti alla sfera della natura, si rivelano semplici pretesti per il dispiegarsi di una pratica pittorica dagli esiti fortemente autoreferenziali.
Agli esordi della sua carriera, la Kneffel dipinge, secondo i canoni tradizionali della ritrattistica, animali domestici come capre, pecore, mucche, galline; animali che appaiono privi di qualsiasi caratterizzazione individuale e pertanto indistinguibili.
In questa serie di quadri, tutti di identico formato (20 x 20 cm), il ritratto, per sua natura rappresentazione di un'individualità, viene così svuotato del suo soggetto, diventando puro esercizio pittorico. Allo stesso modo, nella serie successiva degli incendi – in cui scorci di roghi non meglio contestualizzati sembrano divampare sulla tela – a interessare la Kneffel sono sempre i problemi specifici della pittura e non le possibili valenze simboliche o metaforiche di un motivo dalla ricca tradizione iconografica. Che di fronte a noi appaiano frutti lucidi e tondi, paesaggi silenziosi dall'atmosfera rarefatta o tappeti morbidamente distesi sui gradini di una scala, come nelle opere degli ultimi anni, poco importa, perché nei dipinti della Kneffel è la pittura stessa a farsi oggetto del nostro sguardo.

In the early 1990s, Karin Kneffel engaged in a hyperrealistic style of figurative painting, revisiting several of the most characteristic genres of Western artistic tradition, such as landscape, still life and pastoral. She developed her particular approach to these themes during her years at the Düsseldorf Staatliche Kunstakademie, where she attends Gerhard Richter's courses. From him, Kneffel borrowed not only the notion of pure painting but a whole range of linguistic solutions, such as the use of photographs as the basis for a picture, the choice of trivial subjects lacking dramatic emphasis and the elimination of all traces of subjectivity in an anonymous and mechanical interpretation.
The disconcerting effect produced by Kneffel's works, executed with traditional oil and watercolour techniques, stems from the awareness that the apparent realism of the picture is actually contradicted by the banality and repetition of the subjects and by the stereotype treatment to which they are subjected. Paradoxically, trueness to the objective fact and a painstaking rendering of detail are the means by which the artist produces a painting with no subject; indeed, the human figure, for centuries *the* subject for painting, rarely appears in her works and the objects, nearly always from the world of nature, represented with micrographic precision seem mere pretexts for a display of pictorial practice with strong self-referential results.
At the beginning of her career, in keeping with the traditional canons of portraiture, Kneffel painted domestic animals such as goats, sheep, cows and chickens; animals that appear totally lacking in all individual characterisation and are therefore all alike. In this picture series, all in the same format (20 x 20 cm), the portrait – by its very nature a rendering of individuality – is thus emptied of its subject and becomes pure pictorial exercise. Similarly, in the subsequent series on fires – where views of blazes shown with no context seem to spread over the canvas – what interest Kneffel are always the specific problems of painting and not the symbolic or metaphorical valences of a motif with a rich iconographical tradition.
Little does it matter that we are looking at shiny round fruit, silent landscapes with a rarefied atmosphere or rugs draped gently over the steps of a staircase, as in her works of recent years, because in Kneffel's paintings it is painting itself that becomes the focus of our vision.

Armin Linke

Nato nel 1966 a Milano,
dove vive e lavora.

Born in 1966 in Milan,
where he lives and works.

1994 *Armin Linke. Dell'arte nei volti*,
 Motta Editore, Milano.
1995 *Armin Linke. Instant Book 1*,
 A+Mbookstore Edizioni, Milano.
1996 *Armin Linke. Instant Book 2*,
 A+Mbookstore Edizioni, Milano.
1996 *Armin Linke. Instant Book 3*,
 A+Mbookstore Edizioni, Milano.
2000 *Armin Linke. 4Flight*, A+Mbookstore
 Edizioni, Milano.
2002 S. Boeri, H.U. Obrist, *Armin Linke.
 Voglio vedere le mie montagne*,
 "Flash Art", XXXV, 234, pp. 84-87.

Armin Linke intraprende la carriera di fotografo nel 1986, lavorando inizialmente nel campo della pubblicità, del teatro e della moda e realizzando una serie di ritratti di artisti, poi raccolti nel volume *Dell'arte nei volti*. Nei primi anni Novanta, pur continuando a praticare professionalmente la fotografia, Linke dà avvio a una ricerca articolata e complessa – sospesa sul crinale sempre più sfuggente che divide arte e fotografia – in cui convivono considerazioni estetiche, sociologiche e antropologiche. Presentate in occasioni di importanti rassegne artistiche, come la Biennale di Venezia e quella di San Paolo, le sue stampe fotografiche di grande formato mostrano le vertiginose trasformazioni in atto nel nostro pianeta. Come un moderno esploratore, Linke percorre il mondo alla ricerca di spazi e prospettive non ancora fagocitati nel pervasivo flusso di immagini che i mass media continuamente ci propongono, e ci offre visioni grandiose e inconsuete degli interventi con i quali l'uomo sta modificando gli ambienti naturali. Con la serie *Global Box*, e in seguito con il progetto *4Flight*, Linke documenta le più recenti e colossali opere ingegneristiche e architettoniche, le strutture quasi fantascientifiche dei centri di ricerca e l'avveniristica realtà urbana delle moderne megalopoli. Dalla diga di Ertan in Cina al centro spaziale di Pasadena, dal Very Large Telescope nel deserto di Atacama alla centrale nucleare di Nigata in Giappone, le fotografie di Linke ci mostrano, al di fuori di ogni retorica e con particolare attenzione agli aspetti formali dell'immagine, le mirabilia dell'era tecnologica e il loro impatto sulla geografia terrestre. All'imponenza di un futuro ipertecnologico ormai prossimo, fanno però da contrappunto le immagini di vasti scenari naturali ancora incontaminati o di realtà culturali e sociali rimaste ai margini della modernità. Con il loro carattere epico, quasi da esodo biblico, le immagini delle sterminate folle che si radunano sulle rive del Gange in occasione della festività del Maha Kumbh Mela sembrano volerci ricordare l'irriducibilità dell'uomo a una dimensione dominata unicamente dalla tecnica.
Con le fotografie realizzate nel corso dei suoi numerosi viaggi in tutte le aree del pianeta, Linke ha composto un immenso archivio di immagini (oltre 30.000 provini), organizzato sulla base di criteri tematici, cronologici, topografici. Una sorta di atlante contemporaneo che l'autore ci offre per orientarci in un mondo in continuo e rapido movimento. Tra le preoccupazioni costanti di Linke c'è infatti quella di rendere facilmente fruibili le sue immagini, per favorire la presa di coscienza di un realtà, come quella della globalizzazione, sempre evocata ma difficilmente percepibile al di fuori della visione standardizzata dei mezzi di comunicazione di massa. Per questo motivo Linke, sempre alla ricerca di nuove modalità di diffusione del proprio lavoro, ha deciso recentemente di affidare il suo patrimonio di immagini alla Rete.

Armin Linke began his career as a photographer in 1986, working initially in advertising, theatre and fashion. At the same time, he produced a number of portraits of artists, later collected in the book *Dell'arte nei volti*. In the early 1990s, while still a professional photographer, he undertook an intricate and complex investigation – situated on the increasingly blurred boundary between art and photography – in which aesthetic, sociological and anthropological considerations converged.
Presented at major artistic events, such as the Venice Biennale and that of Saõ Paolo, his huge photographic prints show the awesome transformations underway on our planet. Like a modern-day explorer, Linke travels the world seeking spaces and views not yet devoured by the mass media for its all-pervasive flow of images. He proposes grand and new visions of the works of man that are changing the natural environment. In his *Global Box* series and, later, the *4Flight* project Linke documents the newest colossal engineering and architectural works, the science fiction-like research centres and the futuristic urban reality of modern megalopolises. From the Ertan dam in China to the Pasadena Space Centre, from the Very Large Telescope in the Atacama desert to the Nigata nuclear plant in Japan, without rhetoric and with special attention to the formal aspects of his pictures, Linke's work illustrates the wonders of the technological era and their impact on the Earth's geography. Yet the impressiveness of an impending hyper-technological future is contrasted with images of vast natural, still uncontaminated scenarios or of cultural and social realities that remain on the fringe of modernity. The epic nature, reminiscent of the biblical exodus, of the throngs gathered on the banks of the River Ganges for the Maha Kumbh Mela celebrations seems his way of reminding us that mankind cannot be reduced to a dimension ruled by technology alone.
Linke has produced an immense archive (over 30.000 negatives) with the photographs taken on his many travels all over the globe and arranged them in thematic, chronological and topographical order. This is a sort of contemporary atlas that the artist provides us to help find our way around a world caught up in constant rapid motion. One of Linke's ongoing concerns is to make his pictures easily accessible and boost awareness of the reality of globalisation, always discussed but hard to perceive outside the standardised vision of the mass media. This is why Linke, ever seeking new ways to circulate his work, has recently decided to place his wealth of images on the Net.

Urs Lüthi

Nato a Lucerna nel 1947.
Vive e lavora a Monaco e a Kassel.

Born in Lucerne in 1947,
Lüthi lives and works in Munich and Kassel.

1976 *Urs Lüthi*, catalogo della mostra /
 exhibition catalogue, Kunsthalle Basel,
 17 marzo / March – 11 aprile / April 1976,
 Kunsthalle Basel, Basel.
1984 *Urs Lüthi. Tableaux 1970-1984*, Abbaye
 royale de Fontevraud – Centre d'art
 contemporain, Fontevraud-Genève.
1991 R.M. Mason, *Urs Lüthi. L'œuvre
 multiplié 1970-1991*, Cabinet des
 estampes, Genève.
1993 *Urs Lüthi*, catalogo della mostra /
 exhibition catalogue, Bonn, Bonner
 Kunstverein, 20 settembre /
 September– 20 novembre / November
 1993, Ritter, Klagenfurt.
2001 *Urs Lüthi. Art for a Better Life*, XLIX
 Biennale di Venezia, 2001, Edizioni
 Periferia, Lucerna-Poschiavo.

L'esordio artistico di Urs Lüthi si colloca nell'ambito della Pop Art, con una serie di dipinti che richiamano i modelli della grafica pubblicitaria. Sono però le fotografie realizzate a partire della fine degli anni Sessanta – in cui, tra travestimento e travestitismo, l'artista mette in scena il proprio corpo – a farlo assurgere alla notorietà internazionale. Attraverso il trucco, i camuffamenti, le mimiche, Lüthi si rappresenta in questi autoritratti in bianco e nero assumendo ogni volta un'identità diversa. In questa moltiplicazione della propria identità, egli gioca spesso sull'ambiguità sessuale, ritraendosi come un giovane androgino in abiti femminili, che evocano il precedente famoso della *Rrose Sélavy* di Duchamp. Accusate a torto di narcisismo, le opere di questo periodo, come dimostrano alcuni dei loro titoli (*Urs Lüthi piange anche per voi* o *I'll Be Your Mirror*), pur nella loro ironia, indicano la volontà dell'artista di farsi interprete dei desideri e delle frustrazioni di ognuno di noi.
Negli anni Settanta il lavoro di Lüthi appare caratterizzato dall'introduzione del colore e da composizioni più elaborate, nelle quali insieme con le immagini del corpo dell'autore compaiono la figura della moglie e frammenti di paesaggio.
Fin dall'inizio, le opere di Lüthi sono state inserite nell'ambito della Body Art; tuttavia, a un'osservazione più attenta, questo accostamento si dimostra alquanto superficiale. Pur lavorando sul corpo, infatti, l'artista non indaga la dimensione fisica della corporeità, quanto piuttosto la sua proiezione nei meccanismi psichici e sociali che determinano la costruzione dell'identità. In quest'ottica, il carattere di impronta del reale proprio dell'immagine fotografica diventa, paradossalmente, lo strumento per mettere in discussione il concetto di individualità nella nostra società, rivelandone l'ambiguità e il carattere illusorio.
Agli inizi degli anni Ottanta, Lüthi abbandona la fotografia e ritorna alla pittura. Da questo momento l'immagine dell'artista non è più al centro dell'opera, anche se il procedimento della moltiplicazione dell'identità permane nell'uso della storia dell'arte come fonte di stili pittorici diversi – dal romanticismo all'astrazione, dal graffitismo alla pittura sacra – in un eclettismo che ricorda le opere di Picabia degli anni Trenta.
La fine degli anni Ottanta segna una nuova svolta nel lavoro di Lüthi. L'utilizzo di tecniche diverse, dalla scultura alla fotoincisione alla pittura su vetro, è accompagnato dal ritorno all'autorappresentazione, come negli ironici busti in bronzo caratterizzati da espressioni facciali sempre diverse. Con il motto *Art for a better life*, le immagini dell'artista in tenuta da podista, e le scritte che riprendono luoghi comuni e slogan, vengono composte in installazioni articolate: ironiche rappresentazioni dei modelli dalla cultura della felicità e della cura del corpo che la pubblicità ci propone.

Urs Lüthi made his Pop Art debut with a number of paintings that borrowed models from advertising graphics. However, it was the photographs first taken in the late 1960s – which combined disguise and transvestism and focused on the artist's own body – that drew him international acclaim. Using make-up, disguise and mimicry, Lüthi portrayed himself in these black-and-white self-portraits, each time adopting a different identity. In this multiplication of his own identity, he often played on sexual ambiguity, portraying himself as a young hermaphrodite in female dress, evoking Duchamp's famous *Rrose Sélavy* precedent. Mistakenly accused of narcissism, despite their irony, the works from this period revealed the author's intent to interpret the desires and frustrations of each of us, as indicated by some of their titles (*Urs Lüthi is Crying for You, Too* or *I'll Be Your Mirror*).
In the 1970s, Lüthi's work visibly featured more elaborate compositions, where the images of the artist's body were flanked by the figure of his wife and sections of landscape, and colour was introduced.
From the very first, Lüthi's works have belonged to Body Art; however, on closer scrutiny, this connection seems extremely superficial. Indeed, although he works on the body, the artist is not probing the physical dimension of corporeity, but its projection in the mental and social mechanisms that form the identity. In this sense, the imprint of reality that is peculiar to the photographic image paradoxically becomes the means used to challenge the concept of individuality in our society, revealing its ambiguity and illusory nature.
In the early 1980s, Lüthi gave up photography to return to painting. Since then, the image of the artist has no longer been at the centre of his work, although the process of identity multiplication can still be found in the use of art history as the source of various pictorial styles – from romanticism to abstraction, graffiti and sacred art – in an eclecticism reminiscent of Picabia's works of the 1930s.
The end of the 1980s marked another turning point in Lüthi's work. The use of several media, from sculpture to photoengraving and painting on glass, was combined with a return to self-portrayal, as in the playful bronze busts showing ever-different facial expressions. Bearing the motto *Art for a better life*, images of the artist dressed as a track athlete and writings based on clichés and slogans are composed in articulate installations, ironically representing the models of the culture of happiness and body-care offered to us by advertising.

Amedeo Martegani

Nato nel 1963 a Milano,
dove vive e lavora.

Born in Milan in 1963,
where he lives and works.

1986 *Il Cangiante*, catalogo della mostra
 a cura di / exhibition catalogue edited
 by C. Levi, Milano, Padiglione
 d'Arte Contemporanea,
 4 dicembre / December 1986 – 25
 gennaio / January 1987,
 Nuova Prearo, Milano.

1991 *Una scena emergente. Artisti italiani
 contemporanei*, catalogo della mostra
 a cura di / exhibition catalogue edited
 by A. Barzel e / and E. Grazioli, Prato,
 Museo d'Arte Contemporanea
 Luigi Pecci, 26 gennaio / January –
 29 aprile / April 1991, Centro per l'Arte
 Contemporanea Luigi Pecci, Prato.

1992 *Twenty Fragile Pieces*, catalogo della
 mostra a cura di / exhibition catalogue
 edited by G. Romano, Carouge,
 Galerie Analix-B & L Polla, 1992,
 Art Studio, Milano.

1993 *Toujor mensonges – Bugie tutti i giorni*,
 Galerie Analix-B & L Polla, Genève.

1997 *Minimalia. Da Giacomo Balla a…*,
 catalogo della mostra a cura di /
 exhibition catalogue edited by
 A. Bonito Oliva, Venezia, Palazzo
 Querini-Dubois, 12 giugno / June –
 12 ottobre / October 1997;
 Roma, Palazzo delle Esposizioni,
 28 gennaio / January – 6 aprile / April
 1998, Bocca, Milano.

1998 *Due o tre cose che so di loro…
 Dall'euforia alla crisi: giovani artisti a
 Milano negli anni Ottanta*, catalogo
 della mostra a cura di / exhibition
 catalogue edited by M. Meneguzzo,
 Milano, Padiglione d'Arte Contem-
 poranea, 30 gennaio / January –
 30 marzo / March 1998, Electa, Milano .

2001 *1ª Bienal de Valencia. Comunicación
 entre las artes*, catalogo della mostra
 a cura di / exhibition catalogue edited
 by L. Settembrini, Valencia,
 11 giugno / June – 20 ottobre / October
 2001, Charta, Milano.

Agli esordi della carriera espositiva di Amedeo Martegani
vi è una ormai storica mostra collettiva organizzata da Corrado
Levi al Padiglione d'Arte Contemporanea di Milano nel 1986,
intitolata *Il Cangiante*. Il gusto per la leggerezza, il piacere per
l'avventura intellettuale, il rifiuto di ogni ideologismo, caratte-
ristici di quel gruppo di giovani artisti raccolti attorno agli spazi
della ex fabbrica Brown Boveri, si rifletteva in questo titolo,
che potrebbe essere usato oggi, a oltre quindici anni di distanza,
come formula antonomastica per definire lo stesso Martegani.
Volgendoci all'indietro, il percorso delineato dell'artista milanese
nell'ultimo decennio appare infatti come un procedere per conti-
nui scarti laterali, un divagare sinuoso tra molteplici interessi,
passioni, linguaggi, che si sottrae a ogni tentativo di definizione,
a ogni etichetta.
Il suo operare si configura all'interno di un pensiero che rifiuta
certezze e dogmi, in primo luogo quelli dell'arte. Seguendo
traiettorie personali, lontane dalle strade battute, rifuggendo dalla
fissità sclerotizzante dei ruoli istituzionalizzati, Martegani si
concede al mutevole e imprevedibile accendersi degli entusiasmi
con spirito di chi sa che il presente non può trovare nella storia
la sua giustificazione. Non c'è medium né tecnica, non c'è
soggetto, storico o attuale, che non possa e non debba passare
attraverso lo sguardo dell'artista: conta la bellezza, conta tutto ciò
che ne fa parte, natura, etica, eleganza, disinvoltura, ma anche
e soprattutto la non enfasi, la non esibizione, la non sottolineatura,
e invece la ricerca e l'attaccamento al reale, dalla sua declina-
zione più personale, esistenziale, a quella più concreta, fattuale
e sociale. L'opera è un'occasione per un legame, che sia un
racconto da seguire tra segni "tirati" dal pennello, o un'analogia
tra figurato e altro, che sia la domanda di un contatto diretto,
di un desiderio o di un piacere condiviso. Si declina secondo per-
corsi diversi – dipinti, sculture in ceramica, in alabastro o in
bronzo, fotografie, installazioni, libri d'artista – essa è insieme un
evento e una traccia da seguire, come in natura, dove il soggetto,
l'autore – come suggerisce il titolo di una sua opera del 1993:
Esserci, nasconderci visi, fare capolino – senza certo sottrarsi
all'esserci, non vi fa però leva per affermare un privilegio onto-
logico, ma per fare invece capolino. E proprio nello spazio tra
assenza e presenza, Martegani colloca il suo sguardo rivolto verso
frammenti di realtà, scorci naturali, prende forma allora una
Scogliera con grotta in ceramica, un *Pino Marittimo* visto contro-
luce, dipinto ad olio o *Jürgen*, un misterioso animale ruotante in
bronzo argentato. L'arte non è questa pratica sospesa tra l'essere
e il fare, tra l'apparire e il "far segno"? Posizione scomoda
nel panorama delle affermazioni forti internazionalizzate, ma che
Martegani sostiene con altrettanta forza e decisione.

One of Amedeo Martegani's first exhibitions was a memorable
collective one organised by Corrado Levi in Milan's Padiglione
d'Arte Contemporanea in 1986 entitled "*Il Cangiante*" (changing
colour). The love of lightness, the delight in intellectual forays
and the rejection of all ideologies peculiar to this group of young
artists clustered around the former Brown Boveri factory were
reflected in the title, which could be used today, more than fifteen
years later, as an antonomasia for Martegani. Looking back,
the course taken by the Milanese artist over the past decade does
indeed seem to have advanced by constant sidesteps, by
a tortuous rambling around manifold interests, passions and
languages that escapes all attempts at definition, all labels.
His approach is embodied in a vision that rejects certainties and
dogmas, those of art in particular. Pursuing personal directions,
far from the beaten track and shying away from the cramped
immobility of institutional roles, Martegani yields to the fickle fire
of enthusiasm with the spirit of he who knows that the present
will find no justification in history. No medium, no technique
and no subject, historical or contemporary, escapes the artist's
eye; beauty counts as does all that pertains to it – nature, ethics,
elegance and nonchalance – but also of particular importance
is the lack of emphasis, exhibition and accentuation. Instead,
there is exploration and a love of reality, from its most personal and
existential expression to that more concrete, factual and social.
A work provides the opportunity to forge a link, be it a story
to follow between signs "drawn" by the brush, an analogy
between the figurative and something else or a request for direct
contact, desire or shared enjoyment. The work develops along
different paths – paintings, ceramic, alabaster or bronze sculp-
tures, photographs, installations or books. It is both an event and
a trail to follow, as in nature, where the subject, the author
– as suggested by the title of his 1993 work *Esserci, nasconderci visi,
fare capolino* (*Being there, hiding there, peeping out*) – is certainly
there although not to claim an ontological privilege but merely
so that he can peep out. It is, indeed, in the space between
absence and presence that Martegani focuses his eye on frag-
ments of reality, natural views; the results are his ceramic
Scogliera con grotta, *Pino Marittimo* oil-painted against the light
or *Jürgen*, a mysterious rotating silvered-bronze animal.
Is not art a practice that lies halfway between being and
doing, between appearing and "signifying"? This may be an
uncomfortable position on the scene of emphatic international
assertions, but one Martegani maintains with equal force
and determination.

165

Gabriel Orozco

Nato a Jalapa, Messico, nel 1962.
Vive e lavora a Mexico City e a New York.

Born in Jalapa, Mexico, in 1962,
Orozco lives and works in Mexico City and New York.

1996 *Gabriel Orozco*, catalogo della mostra a cura di / exhibition catalogue edited by B. Bürgi, Kunsthalle Zürich, 5 maggio / May – 23 giugno / June 1996; London, Institute of Contemporary Arts, 25 luglio / July – 22 settembre / September 1996; Berlin, Deutscher Akademischer Austauschdienst, Berliner Künstlerprogramm, 11 gennaio / January – 2 marzo / March 1997, Kunsthalle Zürich, Zürich.

1998 *Gabriel Orozco*, catalogo della mostra / exhibition catalogue, Musée d'Art Moderne de la Ville de Paris, 28 maggio / May – 13 settembre / September 1998, Paris-Musées, Paris.

1999 *Gabriel Orozco. Photogravity*, Philadelphia Museum of Art, 27 ottobre / October – 12 dicembre / December 1999, Philadelphia Museum of Art, Philadelphia.

2000 *Gabriel Orozco. Chacahua*, catalogo della mostra / exhibition catalogue, Portikus Frankfurt am Main, 23 gennaio / January – 7 marzo / March 1999, Portikus, Frankfurt am Main.

Affermatosi come una delle figure più significative nel panorama artistico dell'ultimo decennio, il messicano Gabriel Orozco ha dato vita a una produzione multiforme – densa di implicazioni concettuali, e tuttavia sempre giocata sul filo della leggerezza e di una sottile ironia – che ha il suo riferimento principale nell'opera di Marcel Duchamp. Il recupero e la rivisitazione del procedimento duchampiano del *ready-made* diventa per Orozco lo strumento con cui dar vita a un continuo sovvertimento dei codici, a improvvisi slittamenti semantici, a inattesi ribaltamenti metaforici che tendono a dissolvere l'arte nella realtà e a integrare la percezione estetica nel quotidiano.
La sua esplorazione delle nostre relazioni con gli oggetti dà vita a due categorie parallele e complementari di lavori: da un lato la produzione scultorea, oggetti comuni modificati nella loro struttura e sottratti alla logica della loro funzionalità, dall'altro la fotografia e il video, con cui Orozco documenta azioni effimere che, facendo leva sull'imprevedibilità degli accostamenti, irrompono nella realtà alterando quasi impercettibilmente la trama ordinata e ordinaria del mondo.
Nelle sue sculture sono spesso gli scarti industriali, gli oggetti del modernariato, i rifiuti, i materiali poveri a essere sottratti alla volubile logica del consumo e recuperati a una nuova dimensione. In una delle sue prime opere, *Yielding Stone* (1992), Orozco modella una sfera di plastilina dello stesso peso del proprio corpo che, fatta rotolare lungo le strade, raccoglie sulla sua superficie la sporcizia e i segni degli ostacoli incontrati.
In *La DS* (1993), una delle sue opere più celebri, Orozco taglia in tre parti uguali una Citroën DS, automobile simbolo della Francia degli anni Sessanta, ed eliminando la parte centrale ricompone le due estremità creando un'improbabile e claustrofobica vettura a due posti. Altre volte è la dinamica dei giochi a venire stravolta, come nella scacchiera in cui tutti i pezzi sono dei cavalli, oppure nel tavolo da biliardo ovale o, ancora, in *Ping Pond Table* (1998), un tavolo da ping-pong a forma di croce greca con al centro un piccolo stagno. Lo spazio del gioco diventa così metafora di un mondo dominato dal caso, le cui regole vanno continuamente reinventate.
A differenza delle opere scultoree, le azioni documentate dalle fotografie hanno quasi sempre un carattere meno spettacolare e più sottilmente poetico. Accostamenti inattesi che perturbano l'ordine consueto, come gli oggetti spostati su scaffali diversi all'interno di un supermercato; forme aleatorie che nascono da gesti quotidiani, gli aloni di vapore creati dal respiro sulla superficie lucida di un pianoforte o le tracce lasciate da una bicicletta in una pozzanghera; il manifestarsi di analogie imprevedibili, come un gruppo di mattoni buttati sul ciglio di una strada di New York che imitano lo *skyline* di Manhattan: sono questi alcuni degli eventi documentati nelle fotografie realizzate dall'artista durante i suoi continui viaggi. Se la fotografia è utilizzata principalmente come strumento di registrazione delle situazioni a cui dà vita, a partire dal 1996 Orozco realizza una serie di lavori in cui essa diventa il campo di un'indagine più specificamente formale. A illustrazioni di partite di baseball, di cricket, di gare di canottaggio, tratte dalle pagine sportive dei giornali e rielaborate al computer, l'artista sovrappone una griglia astratta di forme circolari e ovali, suddivise in semicerchi e quadranti parzialmente colorati. Apparentemente casuale, la disposizione di queste forme geometriche segue, in realtà, la struttura compositiva dell'immagine. La ricerca della purezza e dell'essenzialità della tradizione costruttivista si fonde così con la banalità della cronaca sportiva, nel tentativo di gettare un ponte tra l'esperienza estetica e la realtà quotidiana.

Acknowledged as one of the most significant figures on the art scene of the past decade, the Mexican Gabriel Orozco has a multiform production filled with conceptual implications yet always used lightly and with subtle irony – his main influence being the work of Marcel Duchamp. Orozco retrieves and revisits Duchamp's *ready-made* procedure to give rise to a constant subversion of codes, sudden semantic shifts and unexpected metaphorical reversals that tend to merge art with reality and introduce aesthetic perception into the everyday. His exploration of the way we relate to objects results in two parallel and complementary categories of works. On the one hand, sculptures – everyday objects altered in their structure and subtracted from the logic of their function; on the other, photography and video – used by Orozco to record fleeting actions that, because unpredictably combined, burst into reality and almost imperceptibly alter the orderly, ordinary pattern of the world.
His sculptures often make use of discarded industrial material, modern collectables, rubbish and poor materials, all subtracted from the fickle logic of consumerism and revived in a new dimension. In one of his earliest works, *Yielding Stone* (1992), Orozco modelled a plastilene sphere with the same weight as his own body and rolled it through the streets collecting dirt and the marks of the obstacles encountered on its surface.
In *La DS* (1993), one of his most famous works, Orozco cut a Citroën DS car, emblematic of 1960s France, into three equal parts, removed the central section and brought the two ends together to create an unlikely and claustrophobic two-seater. At other times he has played at upsetting the logic of games, as with a chessboard on which all the pieces are knights, an oval billiard table or, indeed, his *Ping Pond Table* (1998), a ping-pong table in the shape of a Greek cross with a small pond in the middle. Thus the playing space becomes a metaphor of a world governed by chaos, where the rules are constantly being reinvented.
Compared with his sculptures, the actions recorded in photographs are nearly always less spectacular and more subtly poetic. Unexpected combinations upset the customary order, such as objects moved to different shelves in a supermarket; aleatory forms are born out of everyday gestures, as in the mist created by breathing onto the shiny surface of a piano, or the tracks left by a bicycle in a puddle; and unpredictable analogies appear, as in a pile of bricks dropped on the edge of a New York street to imitate the Manhattan skyline. These are some of the events recorded in the photographs taken by the artist on his frequent travels. Although Orozco uses photography mainly to document situations created by him, 1996 saw the first of a number of works in which the medium itself became the focus of more specifically formal exploration. The artist superimposes an abstract grid of round and oval forms, divided into partly coloured semi-circles and quadrants, on pictures of baseball games, cricket matches and canoe races found on the sports pages of newspapers and then digitally processed. Although seemingly random, the arrangement of these geometric forms actually repeats the composition of the picture. The search for the purity and essence of constructivist tradition thus merges with trivial sports news in an endeavour, to build a bridge between aesthetic experience and everyday reality.

Luca Pancrazzi

Nato a Figline Valdarno, Italia, nel 1961.
Vive e lavora a Milano.

Born at Figline Valdarno, Italy, in 1961,
Pancrazzi lives and works in Milan.

1999 *Luca Pancrazzi. Formato*, catalogo
 della mostra / exhibition catalogue,
 Modena, Galleria Civica, 24 ottobre /
 October-21 novembre / November 1999;
 Caserta, Belvedere Reale di
 San Leucio, 12 dicembre / December
 1999 – 30 gennaio / January 2000,
 Galleria Civica Modena, Modena.

2000 *Luca Pancrazzi. Space Available*,
 catalogo della mostra a cura di /
 exhibition catalogue edited by
 M.L. Frisa, Firenze, Museo Marino
 Marini, 19 aprile / April – 29 maggio /
 May 2000, Museo Marino Marini,
 Firenze .

2000 *Luca Pancrazzi. Polvere & Polvere*,
 catalogo della mostra / exhibition
 catalogue, San Gimignano,
 Galleria Continua, giugno / June 1998,
 Edizioni NLF, Castelvetro Piacentino.

2001 *Luca Pancrazzi. Intruso Estruso*,
 catalogo della mostra / exhibition
 catalogue, Modena, Galleria Emilio
 Mazzoli, 13 ottobre / October –
 20 novembre / November 2001,
 Galleria Emilio Mazzoli, Modena.

Fin dalla seconda metà degli anni Ottanta, quando il suo lavoro si colloca ancora in una sorta di marginalità clandestina rispetto al sistema dell'arte, Luca Pancrazzi concentra la sua ricerca sul tema del paesaggio. In questo periodo – utilizzando una bomboletta di vernice spray e una mascherina di metallo – egli inizia a disseminare un po' ovunque sui muri della periferia di Firenze la scritta *Space Available*, espressione normalmente usata per indicare gli spazi pubblicitari non ancora occupati e quindi disponibili per chi voglia acquistarli. I luoghi anonimi e privi di identità delle periferie urbane si trasformano così, attraverso il gesto di Pancrazzi, in un supporto aperto alle infinite possibilità dell'immagine, e nello stesso tempo assurgono alla dimensione e alla dignità del rappresentabile. Da questo momento *Space Available* diventa la denominazione di un progetto articolato, un *work in progress* alla cui base vi è un archivio continuamente aggiornato di quei non-luoghi che costituiscono il panorama della "surmodernità", secondo la definizione dall'antropologo francese Marc Augé. Le zone di transito, gli spazi attraversati nella fretta distratta di una mobilità perenne imposta dalle leggi dell'economia, lo sfondo indistinto e indistinguibile di una quotidianità sempre più omogeneizzata dal processo di globalizzazione: sono questi i paesaggi su cui Pancrazzi appunta lo sguardo neutro di chi semplicemente constata. Autostrade, ferrovie, aeroporti, centri commerciali, interni anonimi di edifici pubblici o domestici vengono minuziosamente catalogati dall'artista per poi essere tradotti in forme sempre diverse: dalla pittura alle proiezioni di diapositive, dalla fotografia al video, dalla scultura ai semplici elenchi di didascalie. Nell'ambito multiforme di questa indagine, la pittura, alla cui base vi è sempre l'arbitrarietà di un'inquadratura fotografica, diventa sguardo sistematico, fissato nella serialità di un formato sempre identico.

Non siamo però solo noi a osservare il paesaggio, infatti, come ci ricorda il titolo di una serie di sculture realizzate da Pancrazzi a partire dal 1996, anche *Il paesaggio ci osserva*. In queste opere, una sottile fessura aperta tra due grandi parallelepipedi bianchi appoggiati uno sopra l'altro rivela uno straniante paesaggio urbano miniaturizzato, fatto di microchip, caratteri tipografici, viti, schede di computer. All'interno di questo paesaggio sono nascoste delle microcamere, che catturano e proiettano l'immagine dello spettatore su degli schermi. Come sempre, osservando il paesaggio non facciamo nient'altro che guardare noi stessi. Pancrazzi non è artista che si lascia racchiudere nella coerenza di uno stile, nella logica di un sistema. Pur continuando a lavorare per cicli che si sviluppano in un vasto arco temporale, egli gioca contemporaneamente su tavoli diversi, recuperando e riannodando in modo sempre diverso i fili della sua ricerca. Così negli ultimi anni nascono le sculture, in cui una miriade di frammenti di vetro si accumulano con effetti barocchi sulla superficie degli oggetti, trasformandoli in sensuali concrezioni cristalline. Nella serie dei *Bianchetti* – immagini ritagliate da giornali, in cui le figure vengono cancellate col bianchetto – Pancrazzi agisce invece per sottrazione, trasformando i personaggi e le vicende della cronaca in uno spazio aperto a infinite riscritture.

Since the late 1980s, when his work was still positioned on the fringe of the art system, Luca Pancrazzi has focused his exploration on the theme of landscape. In that period – using a spray paint can and a metal stencil – he started disseminating the words *Space Available* over the walls of the Florentine suburbs, an expression that normally indicates unfilled advertising spaces that are available to anyone wishing to acquire them. Thanks to Pancrazzi's act, anonymous, faceless suburbs became a support open to the boundless potential of the image and took on the dimension and dignity of the representable. Since then, *Space Available* has become the name of a complex, work-in-progress project based on a constantly updated archive of these non-places that form the panorama of "super-modernism", the French anthropologist Marc Augé's definition. Places of transit, spaces crossed in the absent-minded rush of an endless mobility imposed by economic laws, the blurred, indistinct backdrop of an everyday life increasingly standardised by advancing globalisation; these are the landscapes Pancrazzi examines with the neutral eye of the mere onlooker. Motorways, railways, airports, shopping centres, the anonymous interiors of public or private buildings are painstakingly catalogued by the artist and then expressed in ever different forms – from painting to slide projections, photography, video, sculpture and mere lists of captions. In the multiform context of this exploration, painting, behind which there is always the arbitrary photograph, becomes a systematic observation, crystallised in the serial nature of the ever-identical format.

It is not, however, just that we look at the landscape, as the title of a series of sculptures produced by Pancrazzi after 1996 reminds us, *The Landscape is Looking at Us* too. In these works, a narrow slit opened between two large white parallelepipeds resting one on the other reveals a disconcerting miniature cityscape made of microchips, printing type, screws and computer cards. Micro-cameras hidden inside this landscape capture and project the image of the onlooker onto screens. As ever, when observing a landscape all we are doing is looking at ourselves. Pancrazzi is not an artist who will be trapped in the consistency of a style or the logic of a system. He continues to work in cycles that unfold over a long period of time but he plays simultaneously on different tables, picking up and retying the threads of his exploration. Indeed, in recent years he has created sculptures in which myriads of glass fragments are amassed on the surface of objects to turn them into sensuous crystalline concretions. In the *Bianchetti* series – pictures cut out of newspapers with the figures whitened out – Pancrazzi operates by subtraction, transforming figures and events in the news into a space open to endless rewritings.

167

Giulio Paolini

Nato a Genova nel 1940.
Vive e lavora a Torino.

Born in Genoa in 1940,
Paolini lives and works in Turin.

1972 G. Celant, *Giulio Paolini*, Sonnabend Press, New York.
1975 G. Paolini, *Idem*, Einaudi, Torino.
1990 F. Poli, *Giulio Paolini*, Lindau, Torino.
1995 *Giulio Paolini, la voce del pittore. Scritti e interviste*, a cura di / edited by M. Disch, ADV Publishing House, Lugano.
1998 *Giulio Paolini. Von heute bis gestern. Da oggi a ieri*, catalogo della mostra a cura di / exhibition catalogue edited by P. Weibel e / and C. Steinle, Graz, Neue Galerie im Landesmuseum Joanneum, 4 aprile / April – 31 maggio / May 1998, Cantz, Ostfildern-Ruit.
1999 *Giulio Paolini. Da oggi a ieri*, catalogo della mostra / exhibition catalogue, Torino, Galleria Civica d'Arte Moderna e Contemporanea, 8 maggio / May – 25 luglio / July 1999, Hopefulmonster, Torino.
2001 *Giulio Paolini*, catalogo della mostra a cura di / exhibition catalogue edited by G. Cortenova, Verona, Palazzo Forti, 15 settembre / September 2001 – 6 gennaio / January 2002, Electa, Milano.

La formazione di Paolini – le cui tracce sono rilevabili nella scelta delle tecniche adottate durante tutto il corso della sua carriera – ha luogo presso l'Istituto di Arti Grafiche e Fotografiche di Torino, città nella quale vive dal 1952. La sua prima personale si tiene alla Galleria La Salita di Roma nel 1964, ma già nel 1960 Paolini aveva realizzato un lavoro che presentava *in nuce* gli sviluppi futuri della sua ricerca: *Disegno geometrico*, un'opera costituita da una tela dalle dimensioni di 40 x 60 cm sulla quale l'artista aveva tracciato la squadratura, procedimento preliminare a ogni possibile rappresentazione. Citato e ripreso dall'artista in molti lavori successivi, *Disegno geometrico* rappresenta il fondamento di ogni sua riflessione sullo statuto stesso dell'opera. Nella prima fase, la ricerca di Paolini si rivolge con atteggiamento analitico agli elementi strutturali del quadro. La lunga serie di *Senza titolo* dei primi anni Sessanta mette in scena tutto il campionario del pittore: tele, fogli di carta, barattoli di colore, telai, pennelli, in una riduzione del quadro ai suoi dati costitutivi. Presentati nella loro oggettualità, questi elementi diventano il punto di partenza per un'interrogazione sui procedimenti linguistici dell'arte attuata con i suoi stessi strumenti. Pur essendo spesso inserita nell'ambito del movimento Arte Povera – alle cui esposizioni Paolini partecipa in molte occasioni – la sua ricerca si inscrive, per il suo carattere di investigazione mentale e per l'atteggiamento autoriflessivo, in un ambito più strettamente concettuale.

Nel corso degli anni Sessanta la fotografia assume un ruolo sempre più importante. In *Giovane che guarda Lorenzo Lotto* del 1967 – riproduzione fotografica, nel formato identico all'originale, di un ritratto del Lotto –, attraverso il ribaltamento operato dal titolo e lo sguardo fisso su di noi del personaggio ritratto, i ruoli dello spettatore e dell'immagine si invertono e chi guarda si viene a trovare nella posizione del pittore nel momento in cui dipingeva l'opera. Una variante di questo lavoro è costituita da *Controfigura (critica del punto di vista)* del 1981, che ripropone la stessa fotografia, nella quale però gli occhi del modello sono stati sostituiti da quelli dell'artista. Dall'analisi degli strumenti linguistici che presiedono alla costruzione dell'opera d'arte, l'attenzione di Paolini si rivolge sempre di più ai rapporti che essa intrattiene con il tempo e con la storia. La storia dell'arte diventa allora il contesto privilegiato in cui verificare le relazioni tra autore, opera e spettatore. Grazie all'uso della citazione – le statue classiche o i personaggi della storia della pittura – Paolini attinge a un vasto repertorio di figure, recuperate attraverso tecniche diverse come la fotografia, il collage e il calco in gesso, che tendono a rimettere continuamente in gioco la definizione stessa dell'opera. Temi ricorrenti in questi lavori sono quelli del doppio e della memoria. A partire dai primi anni Settanta, agli oggetti della sua indagine Paolini aggiunge anche la prospettiva, mentre i suoi lavori si dispiegano sempre più secondo modalità installative. Si succedono così allestimenti, spesso articolati e complessi, d'impianto quasi teatrale, che mettono in scena in modo frammentario l'indefinibile identità di un'immagine sempre alla ricerca di un modello, allo stesso tempo nuovo o antico.

Paolini's training – which is reflected in the choice of techniques used throughout his career – took place at the Institute of Graphic and Photographic Arts in Turin, the city he has lived in since 1952. His first personal exhibition was held in Rome at the Galleria La Salita in 1964, but in 1960 Paolini had already created a piece that embodied the essence of the future developments of his research. *Disegno geometrico* was a canvas measuring 40 x 60 cm and squared by the artist, in the procedure that precedes all possible representations. Quoted and borrowed by the artist in many later works, *Disegno geometrico* represents the foundation of all his thoughts on the very status of the work.

In the initial phase, Paolini's research adopted an analytical approach in addressing the structural elements of painting. The long *Senza titolo* series of the early 1960s displays a sample collection of a painter's materials: canvases, sheets of paper, pots of paint, stretchers and brushes – reducing the picture to its constitutive elements. Presented in their object form, these elements become the starting point for an interrogation of the linguistic processes of art, conducted with its own implements. Although often classified within the Arte Povera movement – and he often participated in its exhibitions – for its mental investigation and self-reflective approach, Paolini's exploration actually belongs to a more strictly conceptual context.

During the 1960s, photography acquired an increasingly important role. *Young Man Looking at Lorenzo Lotto,* of 1967, is a photographic reproduction of a portrait by Lotto, in the same format as the original. Because of the reversal produced by the title and the fact the person portrayed is staring at us, the roles of the onlooker and the image are inverted and the observer finds himself in the position of the painter when he was painting the work. A variation on this work is *Controfigura (critica del punto di vista)*, dated 1981, which proposed the same photograph but the sitter's eyes have been replaced with the artist's. After his analysis of the linguistic aids that govern the construction of a work of art, Paolini increasingly shifted his attention to its connections with time and history. Art history became the preferred context in which to examine relationships between author, work and viewer. Using quotations – classical statues or figures from the history of painting – Paolini draws on a vast repertoire, built up using various techniques such as photography, collage and plaster casts, that tends to constantly challenge the very definition of the work. The double and memory are recurrent themes in these works. In the early 1970s, Paolini added perspective to the objects of his investigation, and his works were increasingly developed as installations. There followed often complex productions, almost theatrical in style, that showed the fragments of the indefinable identity of an image ever in search of a model, both new and old.

Elizabeth Peyton

Nata a Danbury, Connecticut, nel 1965.
Vive e lavora a New York.

Born at Danbury, Connecticut, in 1965,
Peyton lives and works in New York.

1997 D. Rimanelli, *Elizabeth Peyton. Live Forever*, Composite Press, Tokyo.
1998 *Elizabeth Peyton. Künstlerbuch*, catalogo della mostra / exhibition catalogue, Basel, Museum für Gegenwartskunst, 9 maggio / May – 9 agosto / August 1998; Kunstmuseum Wolfsburg, 12 settembre / September – 6 dicembre / December 1998, Museum für Gegenwartskunst, Basel.
1998 *Elizabeth Peyton. Craig*, Walther König, Köln.
2000 *Elizabeth Peyton. Tony Sleeping*, catalogo della mostra a cura di / exhibition catalogue edited by S. Gaensheimer, Münster, Westfälischen Kunstverein, 14 luglio / July – 27 agosto / August 2000, Druckhaus Cramer, Greven.
2001 *Elizabeth Peyton*, catalogo della mostra a cura di / exhibition catalogue edited by Z. Felix, Hamburg, Deichtorhallen, 28 settembre / September 2001 – 13 gennaio / January 2002, Hatje Cantz Verlag, Ostfildern-Ruit.

La rivisitazione di un genere classico come quello del ritratto pittorico caratterizza l'opera di Elizabeth Peyton, affermatasi sulla scena artistica internazionale nei primi anni Novanta in concomitanza con l'emergere di un rinnovato interesse per la figurazione. Diversamente dalla pittura del passato, i suoi dipinti non nascono però dal confronto diretto con il modello, ma si affidano alla mediazione di fotografie trovate in libri e riviste, oppure scattate dall'artista stessa. Realizzate con tecniche tradizionali come la pittura a olio, il disegno, l'acquerello, le opere della Peyton, nonostante la loro origine fotografica, presentano qualità eminentemente pittoriche, affidate al virtuosismo di una pennellata rapida e concisa e a un cromatismo acceso dalle tonalità acidule.

Attraverso un vasto repertorio che comprende personaggi della storia, divi del cinema, pop star, artisti famosi, ma anche semplici amici e conoscenti, la Peyton dà vita a un mondo dove le differenze tra gli individui – del passato o contemporanei, celebri o anonimi – si annullano, in una trasfigurazione ideale in cui si riflettono le fantasie e i desideri dell'artista. Se la scelta di raffigurare personaggi celebri può ricordare precedenti illustri, come le icone pop di Andy Warhol o i ritratti storici di Gerhard Richter, i dipinti della Peyton appaiono tuttavia estranei a ogni tentazione concettuale, a ogni volontà di distanziazione oggettiva, collocandosi piuttosto in una dimensione soggettiva, in cui l'individualità dell'autore, messa al bando negli esempi citati, ritorna in scena. La scelta dei soggetti – quasi sempre maschili – è determinata infatti unicamente dalla possibilità di un rapporto empatico con la loro personalità e le loro vicende biografiche. I personaggi ritratti nei dipinti della Peyton – che vanno da Napoleone a Kurt Cobain, da Ludovico II di Baviera a Sid Vicious, da Oscar Wilde a Leonardo di Caprio – sono sempre ricalcati sul modello idealizzato di giovani figure androgine, dagli occhi chiari e le labbra dipinte di rosso. L'intimità e la delicatezza di queste scene, cui contribuisce anche il formato ridotto delle opere, si esprime nelle pose languide, negli sguardi malinconici e nella grazia efebica delle figure, immerse in un'atmosfera *fin de siècle* che ricorda l'eleganza estetizzante del dandismo tardo ottocentesco. In ambito pittorico, oltre a un evidente riferimento alla tradizione romantica, riscontri più puntuali si possono trovare nell'ambito dei Preraffaelliti inglesi, in modo particolare nelle opere di Dante Gabriele Rossetti e Edward Burne-Jones. Non vanno però nemmeno dimenticati esempi molto più recenti come quelli di David Hockney e Alex Katz. In una continua dialettica tra passato e presente, tra pittura e immagini mediatiche, le opere della Peyton sembrano nascere da un'utopica aspirazione alla trasformazione estetica della vita, che appare ormai possibile solo nella dimensione evocativa della pittura.

The work of Elizabeth Peyton is characterised by a revisiting of the classic genre of the painted portrait. She won recognition on the international art scene in the early 1990s, a time when a renewed interest in figuration was emerging. Unlike the paintings of the past, her pictures are not the product of direct contact with the model, but come via the mediation of photographs found in books and magazines, or taken by the artist herself. Executed using traditional techniques such as oil painting, drawing and watercolour, despite their photographic origin, Peyton's works present exquisitely pictorial qualities based on the virtuosity of a swift, accurate brushstroke and on bright colours in slightly acid tones.

Drawing on a large repertoire that includes figures from history, film stars, Pop stars and famous artists, but also her own friends and acquaintances, Peyton creates a world where the differences between individuals – historical or contemporary, famous or anonymous – are wiped out in an imaginary transfiguration that reflects the artist's fantasies and desires. Although the decision to portray celebrities may conjure up famous precedents, such as Andy Warhol's Pop icons or Gerhard Richter's historical portraits, Peyton's paintings seem completely removed from all Conceptual temptations and any desire to distance herself objectively. Indeed, they occupy a subjective dimension in which the artist's individuality, set aside in the examples mentioned, returns to the fore. The choice of subjects – nearly always male – is determined solely by the possibility of an empathetic relationship with their personalities and their lives.

The characters portrayed in Peyton's paintings – from Napoleon to Kurt Cobain, Ludwig II of Bavaria to Sid Vicious, Oscar Wilde to Leonardo di Caprio – are always modelled on idealised young androgynous figures with light-coloured eyes and red-painted lips. The intimacy and delicacy of these scenes, favoured by the small format of the works, is expressed in languid poses, melancholic expressions and ephebically graceful figures, immersed in a *fin-de-siècle* atmosphere, reminiscent of the aesthetic elegance of late nineteenth-century dandyism. Apart from a clear reference to the Romantic tradition, more precise pictorial influences can be found among the English Pre-Raphaelites, particularly in the works of Dante Gabriele Rossetti and Edward Burne-Jones although far more recent examples, such as David Hockney and Alex Katz, should not be overlooked.

In a constant exchange between past and present, painting and media images, Peyton's work seems to stem from a utopian longing for an aesthetic transformation of life, which today seems only possible in the suggestive dimension of painting.

169

Sigmar Polke

Nato a Oels, Germania (oggi Oleśnica, Polonia), nel 1941.
Vive e lavora a Colonia.

Born in Oels, Germany (now Oleśnica, Poland), in 1941,
Polke lives and works in Cologne.

1984 *Sigmar Polke*, catalogo della mostra
 a cura di / exhibition catalogue edited
 by H. Szeemann e / and T. Stooss,
 Köln, Josef-Haubrich-Kunsthalle,
 15 settembre / September – 14 ottobre /
 October 1984, Köln.
1995 *Sigmar Polke. Photoworks: When Pictu-
 res Vanish*, catalogo della mostra /
 exhibition catalogue, Los Angeles,
 The Museum of Contemporary Art,
 3 dicembre / December 1995 –
 24 marzo / March 1996, Los Angeles.
1997 A. Erfle, *Sigmar Polke. Der Traum
 des Menelaos*, DuMont, Köln.
1997 *Sigmar Polke. Die drei Lügen der
 Malerei*, Cantz, Ostfildern-Ruit.
2000 *Sigmar Polke. Die Editionen 1963-2000*,
 a cura di / edited by J. Becker e / and
 C. von der Osten, Hatje Cantz Verlag,
 Ostfildern-Ruit.

Al di là della sua vasta eterogeneità stilistica, tutta l'opera di Polke appare unificata dal gusto per l'ironia e il paradosso, dalla capacità di mescolare elementi popolari e intellettualistici e da uno sperimentalismo instancabile. Elementi che ne fanno un artista unico nel panorama degli ultimi quarant'anni, sebbene spesso la critica sia rimasta disorientata di fronte al carattere criptico di molti suoi lavori.

Originario della Bassa Slesia, nel 1953 Polke si trasferisce con la famiglia a Düsseldorf, dove, dopo aver studiato pittura su vetro, si iscrive alla Staatliche Kunstakademie. Entrato in contatto con Gerhard Richter, anch'egli proveniente dalla Germania Orientale, partecipa nel 1963 alla breve esperienza del *Kapitalistischer Realismus*. Un concetto elaborato dallo stesso Richter e da Konrad Lueg in opposizione al Realismo Socialista che costituisce una sorta di versione tedesca della Pop Art. Rispetto a quest'ultima però gli esponenti di questo movimento mettono in atto una critica ironica e demistificante nei confronti del consumismo che caratterizza la Germania del miracolo economico.

Le opere di Polke nei primi anni Sessanta sono costituite da dipinti che rappresentano, con il grafismo sintetico della cartellonistica pubblicitaria, gli oggetti del desiderio del ceto medio tedesco (salsicce, calze, catini in plastica, tavolette di cioccolato). Negli stessi anni Polke inizia a realizzare i *Rasterbilder*, quadri che traspongono in pittura fotografie tratte da giornali e ingrandite con un epidiascopio. Le scene banali e anonime di queste opere emergono dalla nebulosa di punti che riproducono il retino tipografico, una tecnica spesso paragonata a quella utilizzata da Lichtenstein, anche se nel caso di Polke il retino appare più fitto e minuzioso, evocando piuttosto l'immagine televisiva. Un altro gruppo di opere degli anni Sessanta è costituito da dipinti che utilizzano come supporto tessuti industriali destinati alla produzione di tovaglie e lenzuola. Sui motivi geometrici di queste stoffe Polke dipinge con tecniche e stili sempre diversi, alternando figurazione e astrazione. Nel corso degli anni Settanta, sulla superficie della tela si vengono addensando in una sorta di puzzle enigmatico soggetti disparati, che mescolano riferimenti colti e popolari, tra i quali lo spettatore si può muovere con assoluta libertà interpretativa.

Dal 1968, parallelamente alla pittura, Polke si è dedicato con sempre maggior interesse alla fotografia. La sua produzione fotografica, sviluppatasi per tutti i decenni successivi, è caratterizzata da uno sperimentalismo continuo che si avvale di tutte le tecniche di manipolazione dell'immagine (fotomontaggi, sovra e sottoesposizioni, raggi-x, viraggi del colore, alterazioni chimiche dei negativi), in un'indagine che si addentra in territori alchemici e medianici affrontando temi come gli effetti delle droghe allucinogene, la religiosità primitiva, la telepatia, il sogno.

Le sperimentazioni in ambito fotografico si riflettono nei dipinti realizzati a partire dagli anni Ottanta, in cui l'apparire o scomparire dell'immagine a seconda dei punti di vista e l'utilizzo di colori termo o idrosensibili, oppure soggetti a viraggio nel tempo, donano alle tele di Polke un carattere mutevole, inafferrabile. Se nelle opere realizzate per la Biennale di Venezia del 1986, dove gli verrà assegnato il Gran Premio per la Pittura, i colori si modificano in rapporto all'umidità ambientale, nel caso dell'opera *The Spirits That Lend Strength Are Invisibile IV* (1988), dipinta utilizzando nitrato d'argento, la composizione inizialmente invisibile è apparsa lentamente nel corso degli anni. Grazie alle sperimentazioni fotografiche, Polke giunge così a una pittura che recupera la propria aura sottraendosi alla "riproducibilità tecnica" che proprio l'invenzione della fotografia aveva consentito.

Over and above its vastly heterogeneous style, all Polke's work seems unified by a love of irony and paradox, an ability to mix popular and intellectualistic elements and tireless experimentation. These features have made him unique on the art scene for the past forty years, although critics have often been nonplussed by the cryptic nature of much of his work.

Originally from Lower Silesia, in 1953 Polke moved with his family to Düsseldorf where, after studying painting on glass, he enrolled in the Staatliche Kunstakademie. After coming into contact with Gerhard Richter, also from East Germany, in 1963 he participated in the short-lived *Kapitalistischer Realismus* (*Capitalist Realism*) experiment – a concept developed by Richter himself and Konrad Lueg to contrast *Socialist Realism* – propounded as a sort of German version of Pop Art. However, unlike those of Socialist Realism, the members of this movement operated an ironic and demystifying criticism of the consumerism that characterised the Germany of the economic miracle.

In the early 1960s, Polke's work consisted in paintings that used the concise graphics of advertising posters to portray the objects of German middle-class desires (sausages, stockings, plastic basins, chocolate bars). In the same period Polke began to work on his *Rasterbilder* paintings, transposing photographs taken from newspapers and enlarged with an epidiascope into painting. The commonplace and anonymous scenes in these works emerge from a nebula of dots that reproduce the printing screen, a technique often compared to that used by Lichtenstein, although in Polke's case the screen seems tighter and more minute, often suggesting a television picture. Another set of works from the 1960s consisted in paintings that used industrial fabrics intended for the production of tablecloths and sheets as their support. Polke painted on the geometric patterns of these fabrics with varying techniques and styles, alternating figuration and abstraction. During the 1970s, disparate subjects combining highbrow and popular references were amassed on the surface of the canvas in a sort of enigmatic puzzle and observers could move about amongst these in total interpretational freedom. In 1968, Polke flanked his painting with a growing interest in photography. His photographic production, which developed over the following decades, is marked by ongoing experimentation adopting all the image-manipulation techniques (photomontage, under- and over-exposure, X-rays, toning and chemical negative modification) in an investigation that ventures into alchemical and mediumistic territory, addressing themes such as the effects of hallucinogen drugs, primitive religiousness, telepathy and dreams.

The experiments in the field of photography were reflected in the paintings first executed in the 1980s, in which the image appears and vanishes according to the position, and in the use of thermo- and hydro-sensitive colours, or colours that change tone with the passing of time, thus giving his canvases a changing elusive character. In the works produced for the 1986 Venice Biennale, where he was awarded the Grand Prize for Painting, the colours vary according to the ambient humidity, but in the work *The Spirits that Lend Strength are Invisible IV* (1988), painted with silver nitrate, the initially invisible composition developed slowly over the years. Thanks to his photographic experiments, therefore, Polke has developed a painting that retrieves its aura and breaks away from the "technical reproducibility" made possible by the invention of photography.

Markus Raetz

Nato a Büren, Svizzera, nel 1941.
Vive e lavora a Berna.

Born in Büren, Switzerland, in 1941,
Raetz lives and works in Bern.

1982 *Markus Raetz. Arbeiten. Travaux. Works 1971-1981*, catalogo della mostra / exhibition catalogue, Kunsthalle Basel, 3 ottobre / October – 7 novembre / November 1982, Kunsthalle Basel, Basel.

1986 *Markus Raetz. Arbeiten 1962 bis 1986*, catalogo della mostra a cura di / exhibition catalogue edited by B. Bürgi e / and T. Stooss, Kunsthaus Zürich, 13 giugno / June – 17 agosto / August 1986, Stähli, Zürich.

1987 B. Bürgi, *Markus Raetz. Die Bücher 1972-1976*, Stähli, Zürich.

1991 R.M. Mason, J. Willi-Cosandier, *Markus Raetz. Les estampes. Die Druckgraphik. The Prints 1958-1991*, Stähli, Zürich.

1993 *Markus Raetz*, catalogo della mostra / exhibition catalogue, Valencia, IVAM Centro Julio González, 7 ottobre / October 1993 – 2 gennaio / January 1994; London, Serpentine Gallery, 16 marzo / March – 24 aprile / April 1994; Genève, Musée Rath, 17 giugno / June – 4 settembre / September 1994, IVAM, Valencia.

1993 *Markus Raetz. Polaroids 1978-1993*, Musée Rath, Musée d'Art et d'Histoire, Genève.

I meccanismi della rappresentazione, da un lato, e la pluralità e l'ambivalenza della visione, dall'altro, sono i temi attorno ai quali si snoda il percorso artistico di Markus Raetz a partire dalla fine degli anni Sessanta. Al centro della sua ricerca vi è il disegno – al contempo strumento di analisi dei processi mentali connaturati alla percezione e modalità di visualizzazione del pensiero – che, a differenza della parola, permette di indagare in tutta la sua variabile molteplicità la realtà che si presenta al nostro sguardo. Dopo aver esercitato la professione di insegnante, nel 1960 Raetz inizia a dedicarsi alla pittura con opere che si collocano nel clima allora dominante dell'Informale. La conoscenza della Pop Art determina lo sviluppo successivo del suo lavoro: utilizzando il linguaggio sintetico della grafica pubblicitaria, nei quadri e nei rilievi che nascono intorno alla metà degli anni Sessanta Raetz si confronta con il nuovo immaginario proposto dai mezzi di comunicazione di massa. In queste opere, elementi ripresi dalla pubblicità o dai fumetti sono combinati secondo prospettive inconsuete, in un alternarsi incessante delle modalità di rappresentazione. Nella seconda metà degli anni Sessanta, il rifiuto della nozione di stile, considerato un vincolo alienante imposto dalle strategie del mercato artistico, segna una svolta fondamentale nel suo lavoro. Abbandonando ogni coerenza stilistica, Raetz si inserisce nell'ambito delle esperienze concettuali, partecipando ad alcune delle importanti mostre che portano all'affermarsi di questa tendenza, come *When Attitudes Become Form*, organizzata da Szeemann alla Kunsthalle di Berna nel 1969. La stretta osservanza concettuale delle opere di questo periodo, schizzi e descrizioni verbali di progetti che lo stesso visitatore è invitato a realizzare, si attenua nella produzione successiva, in cui si coglie una rinnovata attenzione agli aspetti formali, pur rimanendo sempre centrale la dimensione autoriflessiva. Se il disegno, pratica quotidiana affidata a una moltitudine di quaderni di schizzi, diventa lo strumento privilegiato della sua analisi delle dinamiche della visione, Raetz utilizza però anche la tridimensionalità del linguaggio plastico per evidenziare il mutare della percezione in rapporto al punto di vista dell'osservatore. Valendosi dei principi dell'anamorfosi, egli realizza piccole sculture in cui solo il movimento dello spettatore attorno all'opera permette di individuare il punto di vista dal quale un'apparente massa informe diventa improvvisamente un oggetto familiare, come una pipa o la figura di Topolino. L'ambivalenza dell'immagine è ancora più evidente in *Metamorphose I* del 1992: una struttura contorta in bronzo che, nel riflesso di due specchi ovali posti lateralmente, si trasforma contemporaneamente nelle figure di Beuys e del suo coniglio. Il punto di partenza delle indagini di Raetz è spesso la fotografia, con la quale l'artista si confronta fin dal 1969, anno in cui nascono le tele fotografiche realizzate in collaborazione con Balthasar Burkhard. Nella serie *Im Bereich des Möglichen* del 1976 – duecento acquerelli realizzati con inchiostro di china, sulla base di immagini raccolte durante un viaggio in Svizzera – le vedute di paesaggi sotto un cielo carico di pioggia evocano l'impressione fuggevole di fotografie in bianco e nero realizzate da un treno in corsa. In altri casi, come nel *Selbstportrait als Klaus Kinski*, o nelle tempere che riprendono le immagini delle ragazze di copertina di "Playboy", la fotografia diventa lo spunto per una elaborazione grafica nella quale il valore iconico affiora quasi impercettibilmente dalle tessiture astratte del colore.

The mechanisms of representation, on the one hand, and the plurality and ambivalence of vision, on the other, are the themes around which Markus Raetz' artistic career has developed since the late 1960s. Central to his research is drawing – both an instrument of analysis of the mental processes bound to perception and a way of visualising thought; unlike speech it allows us to probe the reality before our eyes in all its variety. After a period as teacher, in 1960 Raetz turned to painting with works that belong to the prevailing Informal climate of the times. His encounter with Pop Art determined the later evolution of his work. Using the synthetic language of advertising graphics, in the paintings and reliefs produced during the mid-1960s, Raetz worked with the new imagery offered by the mass media. In these works, elements borrowed from advertisements or comics were combined in unusual perspectives, and he ceaselessly alternated the modes of representation. In the late 1960s, a rejection of the notion of style, considered an alienating bond imposed by art market strategies, marked a turning point for him. Abandoning stylistic coherency, Raetz engaged in conceptual experiments, participating in some of the major exhibitions that led to the success of this trend, such as *When Attitudes Become Form*, organised by Szeemann at the Berne Kunsthalle in 1969. The strict conceptual conformity of the works from this period, sketches and verbal descriptions of projects that visitors are then invited to execute, abates in his subsequent work, which reveals a renewed attention to formal aspects, although the self-reflective dimension remains central. Drawing, a daily practice expressed in a myriad of sketchbooks, became the favourite ground for his analysis of the dynamics of vision, but Raetz also uses the 3D quality of the plastic idiom to highlight changing perception according to the observer's position. Adopting the principles of anamorphosis, Raetz makes small sculptures in which only by moving around the work can the onlooker identify the position in which an apparently shapeless mass suddenly becomes a familiar object – a pipe or Mickey Mouse. The ambivalence of the image is even more obvious in *Metamorphose I* dated 1992 – a twisted bronze structure that is reflected in two oval mirrors placed beside it and is transformed simultaneously into the figure of Beuys and of his rabbit. The starting point for Raetz' visual investigations is often photography, first used in 1969, when he produced photographic canvases in collaboration with Balthasar Burkhard. In the *Im Bereich des Möglichen* series of 1976 – two hundred watercolours executed in Indian ink based on pictures collected on a trip to Switzerland – the views of landscapes under a rainy sky conjure up the fleeting impression of black-and-white photographs taken from a speeding train. In other cases, as in the *Selbsportrait als Klaus Kinski* or the temperas based on the images of "Playboy" cover-girls, the photograph becomes the inspiration for a graphic elaboration in which the iconic value only barely emerges from the abstract texture of the colour.

171

Gerhard Richter

Nato a Dresda nel 1932.
Vive e lavora a Colonia.

Born in Dresden in 1932,
Richter lives and works in Cologne.

1989 *Gerhard Richter. Atlas*, catalogo
 della mostra / exhibition catalogue,
 München, Städtische Galerie im
 Lenbachhaus, 2 agosto / August –
 22 ottobre / October 1989,
 Jahn, München.

1993 *Gerhard Richter*, catalogo della mostra
 / exhibition catalogue, Musée d'Art
 Moderne de la Ville de Paris,
 23 settembre / September –
 21 novembre / November 1993;
 Bonn, Kunst- und Ausstellungshalle
 der Bundesrepublik Deutschland,
 10 dicembre / December 1993 –
 13 febbraio / February 1994;
 Stockholm, Moderna Museet,
 12 marzo / March – 8 maggio / May 1994;
 Madrid, Museo Nacional, Centro de
 Arte Reina Sofía, 8 giugno / June –
 22 agosto / August 1994,
 Kunst- und Ausstellungshalle der
 Bundesrepublik Deutschland, Bonn.

1997 *Gerhard Richter. Atlas der Fotos,
 Collagen und Skizzen*, catalogo della
 mostra a cura di / exhibition catalogue
 edited by H. Friedel, München,
 Städtische Galerie im Lenbachhaus,
 8 aprile / April – 21 giugno / June 1998,
 Oktagon, Köln.

1998 *Gerhard Richter. Landschaften*,
 catalogo della mostra a cura di /
 exhibition catalogue edited by
 D. Elger, Sprengel-Museum Hannover,
 4 ottobre / October 1998 – 3 gennaio /
 January 1999,
 Cantz, Ostfildern-Ruit.

1999 D. Schwarz, *Gerhard Richter. Drawings
 1964-1999. Catalogue Raisonné*,
 Kunstmuseum Winterthur, Richter
 Verlag, Winterthur-Düsseldorf.

1999 *Gerhard Richter*, catalogo della mostra
 a cura di / exhibition catalogue edited
 by B. Corà, Prato, Museo Pecci,
 10 ottobre / October 1999 – 9 gennaio /
 January 2000, Gli Ori, Prato.

2002 *Gerhard Richter. Forty Years of Painting*,
 catalogo della mostra a cura di /
 exhibition catalogue edited by
 R. Storr, New York, The Museum of
 Modern Art,
 14 febbraio / February – 21 maggio /
 May 2002, The Museum of Modern Art,
 New York.

172

L'opera di Gerhard Richter, caratterizzata da un'eterogeneità stilistica in cui convivono contemporaneamente realismo e astrazione, si delinea, nel suo dispiegarsi multiforme e apparentemente asistematico, come un'analitica della pittura. Attraverso un'incessante riflessione sulle possibilità del linguaggio pittorico nell'epoca postmoderna, riflessione che ha nell'indagine dei rapporti tra fotografia e pittura uno dei suoi cardini, Richter annulla ogni traccia di espressione soggettiva ed emozionale per concentrarsi sull'essenza del dipingere.

Nel 1961 il rifiuto del realismo socialista, nell'ambito del quale è avvenuta la sua formazione, e l'interesse per le ricerche artistiche che stanno maturando in quegli anni in America e in Europa inducono Richter ad abbandonare la Germania dell'Est per trasferirsi a Düsseldorf. Il vivace clima artistico di questa città, dove prosegue i suoi studi alla Staatliche Kunstakademie, gli permette di aggiornarsi rapidamente sulle novità rappresentate dalla Pop Art, dal Nouveau Réalisme e da Fluxus. L'assimilazione di queste esperienze porta alla nascita nel 1963 del *Kapitalistischer Realismus*, una sorta di versione tedesca della Pop Art, cui partecipano anche Sigmar Polke e Konrad Lueg. Con quest'ultimo, in occasione della prima manifestazione del gruppo, Richter trasforma un negozio di mobili in uno spazio d'arte contemporanea, esponendo su dei piedistalli tutto il contenuto del negozio. Negli stessi anni vedono la luce i primi *Fotobilder*, dipinti in cui soggetti banali sono raffigurati con uno stile – da questo momento caratteristico dell'opera di Richter – che richiama lo sfocato fotografico. Le fonti di queste tele, dipinte con una gamma di grigi, sono fotografie tratte da giornali, foto amatoriali e cartoline. Tutto il materiale visivo che costituisce il punto di partenza del suo lavoro è stato riunito dall'artista, a partire dal 1962, in una sorta di enorme *work in progress* denominato *Atlas*. Esposto in numerose occasioni, secondo configurazioni sempre diverse, questo vastissimo archivio, in cui trovano spazio accanto alle fotografie anche collage e schizzi, consente di penetrare nell'officina dell'artista e di osservare lo sviluppo della sua ricerca.

Nella seconda metà degli anni Sessanta l'indagine di Richter si volge al paesaggio, come nelle vedute alpine, nelle marine o nelle prospettive aeree di città. Nello stesso periodo vedono però la luce anche opere dal carattere marcatamente concettuale come i *Tafelbilder*, composti da centinaia di campioni di colori le cui aleatorie combinazioni riassumono le infinite possibilità della pittura. Nel loro totale azzeramento espressivo, i monocromi grigi dei primi anni Settanta segnano il punto di svolta che porterà Richter agli *Abstrakte Bilder*. È però ancora una volta la fotografia a mediare il passaggio all'astrazione: negli *Ausschnitt* (1970-73), attraverso un ingrandimento fotografico, Richter traspone su tele di grandi dimensioni dettagli minuscoli delle proprie stesure pittoriche dal caratteristico stile sfocato. Nella serie *Verkündigung nach Tizian* (1973), per la quale Richter si avvale di una cartolina illustrata che riproduce un'opera del grande pittore veneziano, l'effetto di sfocato si accentua sempre di più nella successione delle cinque tele, fino ad arrivare, nell'ultima, a una morbida astrazione atmosferica. Dal 1976, con gli *Abstrakte Bilder*, prende avvio una nuova fase nell'opera di Richter che prosegue fino a oggi. Con modalità tecniche sempre variate i colori, spesso raschiati, si stratificano sulla tela in una consistenza materica dalle intense vibrazioni cromatiche. Accanto ai dipinti astratti, Richter continua però a dipingere quadri fotorealisti che raffigurano teschi, candele e paesaggi. Il dialogo tra pittura e fotografia è declinato negli ultimi anni nella nuova formula delle *Übermalte Photographien*, in cui la gestualità astratta del colore si sovrappone alle stampe fotografiche di vedute urbane e paesaggi.

Gerhard Richter's work features a heterogeneous style blending realism and abstraction that can in its multiform and seemingly unsystematic endeavour be defined as an analytics of painting. In a constant reflection on the potential of the pictorial idiom in the post-modern era – founded on the examination of the relationship between photography and painting – Richter eliminates the slightest hint of subjective emotional expression to focus on the essence of painting.

In 1961, his rejection of Socialist Realism – at the basis of his training – and his interest in the artistic experiments developing in America and Europe at the time persuaded Richter to leave East Germany and settle in Düsseldorf. The vibrant artistic atmosphere of the city, where he continued his studies at the Staatliche Kunstakademie, quickly brought him up to date on the innovations of Pop Art, Nouveau Réalisme and Fluxus. In 1963, the assimilation of these experiences gave rise to *Kapitalistischer Realismus* (*Capitalist Realism*), a sort of German version of Pop Art, to which Sigmar Polke and Konrad Lueg also adhered. Together with the latter, for the group's first event, Richter turned a furniture shop into a contemporary art space, exhibiting the contents of the shop on pedestals. Those were also the years of the first *Fotobilder* paintings in which banal subjects are portrayed in a style – since then a distinctive feature of Richter's work – that gives the impression of an out-of-focus photograph. The sources of these pictures, painted in a scale of greys, are pictures taken from newspapers, amateur photographs or postcards. In 1962, the artist started collecting all the visual material that constitutes the basis for his work in a sort of huge work-in-progress effort entitled *Atlas*. Exhibited on many occasions, always with different presentations, this immense archive, featuring collages and sketches as well as photographs, takes us into the artist's studio to see how his research develops.

In the second half of the 1960s, Richter's exploration turned to the landscape, using alpine or marine views and aerial cityscapes. At the same time, however, he composed works of a distinctly conceptual nature such as the *Tafelbilder*, consisting in hundreds of colour samples in random combinations that sum up the endless potential of painting. With their total lack of expression, his grey monochromes of the early 1970s signalled the turning point that led Richter to the *Abstrakte Bilder* works. Once again, however, photography served as a mediator in the passage to abstraction and in the *Ausschnitt* (1970-73) Richter used blown-up photographs to transpose tiny details of his own characteristic out-of-focus pictorial works onto large canvases. In the *Verkündigung nach Tizian* series (1973), for which Richter used a postcard reproducing a work of the great Venetian painter Titian, the blurred effect is increasingly accentuated in a sequence of five pictures until, in the last one, it reaches a soft atmospheric abstraction. In 1976, the *Abstrakte Bilder* saw a new phase in Richter's work that continues to this day. Using varying techniques, the often grooved colours are layered on the canvas to form a texture of intense chromatic vibration. Along with his abstract paintings, Richter continues to paint photo-realist works portraying skulls, candles and landscapes. In the past few years, the exchange between painting and photography has led to the new *Übermalte Photographien* formula, where gestural abstract colour is applied to photographs of cityscapes and landscapes.

Serse (Roma)

Nato a San Polo del Piave, Italia, nel 1952.
Vive e lavora a Trieste.

Born at San Polo del Piave, Italy, in 1952,
Serse lives and works in Trieste.

1993 Serse Roma. Aria di Parigi, catalogo
 della mostra / exhibition catalogue,
 Galleria Romberg, Latina.
1995 E. Grazioli, Serse Roma. A perdita
 d'occhio, "Flash Art", 193, pp. 46-47.
1998 Serse. Acqua, catalogo della mostra /
 exhibition catalogue, Milano,
 Claudia Gian Ferrari Arte
 Contemporanea,
 4 giugno / June – 25 luglio / July 1998,
 Claudia Gian Ferrari Arte Contempo-
 ranea, Milano.
1999 Serse. 115 disegni a grafite su carta.
 115 Drawings in Graphite on Paper.
 115 Zeichnungen, Graphit auf Papier,
 Maschietto&Musolino, Firenze.

Fogli di carta incollati su sottili lastre di alluminio da appendere alla parete senza il supporto di una cornice: già nelle modalità espositive, le opere di Serse Roma rivelano, con la loro riduzione dell'immagine a una dimensione pellicolare, uno stretto legame con la fotografia. Un legame che – grazie all'uso sapiente della tecnica del disegno a matita – si spinge fino al calco mimetico, all'inganno iperrealistico. Di fronte alle sue opere, infatti, sorge inevitabilmente il dubbio sulla loro reale natura: disegni o fotografie in bianco e nero?
Alla base del lavoro di Serse vi è sempre una stampa fotografica, che l'artista riproduce fedelmente, con una minuziosa, quasi maniacale attenzione ai singoli dettagli. I suoi disegni raffigurano con precisione scientifica ampie vedute di una natura incontaminata e deserta: cieli illimitati solcati dalla morbidezza vaporosa delle nuvole, l'innalzarsi imponente di rocciose cime innevate, il gonfiarsi e il frangersi delle onde in un mare burrascoso, l'aprirsi di una radura nel fitto di un bosco, il gioco di riflessi su uno specchio d'acqua. Paesaggi maestosi che evocano l'iconografia ottocentesca del sublime, quale la possiamo trovare nelle opere di Kaspar David Friedrich, e tuttavia, come Serse stesso suggerisce nel titolo di una serie di opere, il suo è un *Paesaggio adottivo*. La visione non nasce più, infatti, come nell'estetica romantica, dalla proiezione dell'io dell'artista negli spazi sconfinati e terribili della natura. Alla sua origine vi è un atto di "adozione", l'appropriarsi da parte dell'artista di un'immagine preesistente, realizzata da altri. Come nel caso di Richter, alla cui opera si è evidentemente ispirato, Serse si sottrae all'invenzione dell'immagine, non volendo sovrapporre alla realtà l'ottica deformante del proprio stile, della propria personalità. L'immagine della realtà, che l'artista traduce nella faticosa manualità di un disegno lontano da ogni grafismo personale, è invece mediata dalla meccanicità oggettiva e impersonale della riproduzione fotografica. Quelle di Serse sono dunque immagini pure, immagini di immagini, che nascono dalla consapevolezza moderna dell'illusorietà di ogni tentativo di rappresentare la realtà. Paradossalmente, nella loro analitica descrizione i paesaggi di Serse sono la dimostrazione estrema della loro irrappresentabilità.

Sheets of paper glued onto fine sheet aluminium and hung on the wall without the support of a frame. Even in the way they are exhibited, with the image reduced to a pellicular dimension, Serse Roma's works reveal a close link with photography. A link that – thanks to his accomplished pencil-drawing technique – verges on the imitative copy or hyperrealistic deception. Before his works, indeed, doubts arise as to their true nature as drawings or black-and-white photographs.
Behind Serse's work there is always a photographic print, faithfully reproduced by the artist with minute, almost obsessive attention to every single detail. With almost scientific precision his drawings portray sweeping views of uncontaminated and deserted nature – interminable skies crossed by soft billowing clouds, the imposing rise of snow-clad rocky heights, waves swelling and breaking in a stormy sea, a clearing appearing in the thick of a wood or the play of reflections on a sheet of water. These majestic landscapes are reminiscent of the sublime nineteenth-century iconography, as found in the works of Kaspar David Friedrich. Yet, as the artist himself suggests in the title of a series of works, his is a *Paesaggio adottivo*, an adopted landscape. Indeed, the vision no longer stems, as in Romantic aesthetics, from the projection of the artist's ego into the boundless and terrifying spaces of nature. At its origin is an act of "adoption", the artist's appropriation of an existing image produced by someone else. As in the case of Richter, whose work obviously inspired him, Serse shuns the invention of the image, not wishing to overlay reality with the distorting view of his own style and his own personality. Instead, the picture of reality translated by the artist in the painstaking manual process of a drawing with no personal graphic style is mediated by the objective, impersonal mechanical quality of photographic reproduction. Those of Serse are pure picture, pictures of pictures that stem from the modern awareness that all attempts to portray reality are illusory. Paradoxically, in their analytical description, Serse's landscapes are the final demonstration that they are unrepresentable.

Thomas Ruff

Nato a Zell, Germania, nel 1958.
Vive e lavora a Düsseldorf.

Born at Zell, Germany, in 1958,
Ruff lives and works in Düsseldorf.

1992 B. von Brauchitsch, *Thomas Ruff*,
 Museum für Moderne Kunst, Frankfurt
 am Main.
1996 *Thomas Ruff*, catalogo della mostra a
 cura di / exhibition catalogue edited by
 B. Nilsson e / and U. Levén, Malmö,
 Centre for Contemporary Art,
 13 aprile / April – 9 giugno / June 1996,
 Rooseum, Malmö.
1997 *Thomas Ruff*, catalogo della mostra /
 exhibition catalogue, Paris,
 Centre national de la photographie,
 10 settembre / September –
 17 novembre / November 1997,
 Centre national de la photographie,
 Paris.
2001 *Thomas Ruff. Fotografien 1979 – heute*,
 catalogo della mostra a cura di /
 exhibition catalogue edited by
 M. Winzen, Staatliche Kunsthalle
 Baden-Baden,
 17 novembre / November 2001 –
 13 gennaio / January 2002;
 Essen, Museum Folkwang, 17 febbraio /
 February – 14 aprile / April 2002;
 München, Städtische Galerie im Lehn-
 bachhaus,
 26 aprile / April – 14 luglio / July 2002,
 Walther König, Köln.

L'approccio di Thomas Ruff alla fotografia è fortemente segnato dall'incontro con Bernd e Hilla Becher, di cui è stato allievo alla Staatliche Kunstakademie di Düsseldorf. Al loro insegnamento è ricollegabile l'atteggiamento analitico e il dispiegarsi della ricerca in serie tematiche che contraddistinguono tutta la sua opera. Le prime foto, in cui l'artista passa rapidamente dal bianco e nero al colore, risalgono alla fine degli anni Settanta e sono costituite da vedute di interni: scorci oggettivi di appartamenti piccoloborghesi deserti che rivelano l'impronta individuale dei loro abitanti e al contempo rappresentano una sorta di ritratto collettivo di una generazione.

Al ritratto, Ruff inizia a dedicarsi dal 1981, con fotografie di piccolo formato in cui la frontalità dell'inquadratura e la neutralità dell'espressione dei volti richiamano il carattere anonimo delle fototessere. L'unica variazione nell'impianto formale è costituita dal colore dello sfondo, scelto liberamente dai soggetti rappresentati. A partire dal 1986 Ruff adotta un formato più ampio, mentre lo sfondo colorato viene sostituito da una tonalità neutra. Di fronte a questi ritratti di grandi dimensioni, lo sguardo è catturato dalla nitidezza dei singoli dettagli, che tuttavia nulla rivelano della personalità del soggetto.

Nel 1995, in occasione della Biennale di Venezia, vedono la luce gli *Andere Porträts*, ritratti dall'inquietante caratterizzazione psicologica realizzati grazie a un apparecchio utilizzato dalla polizia per costruire gli identikit, che permette di sovrapporre le immagini di due volti diversi. Un'atmosfera carica di tensione è presente anche nella serie *Nacht* (1992-96): vedute notturne di scorci urbani di Düsseldorf, in cui la caratteristica luce verdastra delle riprese a infrarossi ricorda le immagini trasmesse dai mass media durante la Guerra del Golfo.

La tendenza a intervenire sulle fotografie compare per la prima volta nella serie di vedute architettoniche *Haus* (1987-91). In queste immagini, in cui edifici anonimi sono colti frontalmente sullo sfondo uniforme di un cielo grigio, il ritocco digitale serve a eliminare gli elementi che disturbano la chiarezza della composizione. Il crescente interesse di Ruff per l'architettura è testimoniato dal rapporto di collaborazione instaurato, negli ultimi anni, con gli architetti svizzeri Herzog & de Meuron. Nella biblioteca di Eberswalde, da loro progettata, l'esterno dell'edificio è ricoperto da una fitta trama di immagini appartenenti alla serie *Zeitungsphoto*, foto di giornali che l'artista ha collezionato nel corso degli anni, sottraendole, con un'operazione di decontestualizzazione, alla loro funzione illustrativa.

L'uso di immagini preesistenti caratterizza anche la serie *Sterne*, in cui Ruff si avvale di negativi fotografici acquistati presso l'European Southern Observatory. In questo caso le fotografie del cielo notturno, realizzate con un intento scientifico, rielaborate e riprodotte in grande scala assumono la valenza estetica di quadri astratti. La costante riflessione sui rapporti tra fotografia e pittura che caratterizza tutto il lavoro di Ruff è evidente anche nella recente serie dei *Nudes*, dove gli interventi di manipolazione dell'immagine sono ancora più accentuati. Attraverso un processo di elaborazione digitale, che sfoca i contorni e altera i colori, l'oscenità di queste fotografie, tratte da siti pornografici presenti su Internet, finisce per passare in secondo piano rispetto ai valori compositivi e alla morbidezza quasi pittorica della superficie.

Thomas Ruff's approach to photography was strongly influenced by his encounter with Bernd and Hilla Becher, who taught him at the Staatliche Kunstakademie in Düsseldorf. Their influence can be seen in his analytical attitude and the way his research unfolds in the thematic series that distinguish all his work. The first photographs, in which the artist swiftly evolved from black and white to colour, date from the late 1970s and are in views of interiors – objective glimpses of deserted lower middle-class apartments that reveal the personal mark of their inhabitants while also offering a sort of collective portrait of a generation. Ruff first devoted himself to portraits in 1981 producing small photographs in which the front-on shot and neutral facial expressions are reminiscent of passport photos. The only variation in the formal arrangement is the background colour, freely chosen by the subjects portrayed. In 1986, Ruff adopted a larger format and the coloured background was replaced with a neutral tone. Before these huge portraits, the eye is drawn to the precision of the single details, ones that, however, disclose nothing about the subject's personality. In 1995, at the Venice Biennale, he presented the *Andere Porträts*. These portraits feature a disquieting psychological characterisation, taken with the type of camera used by the police to construct identikits, which allows the superimposition of pictures of two different faces.

A tense atmosphere also appears in the *Nacht* series (1992-96) – nocturnal urban views of Düsseldorf where the distinctive greenish hue of infrared photography conjures up the pictures broadcast by the mass media during the Gulf War.

A tendency to intervene on photographs first appeared in *Haus*, a series of architectural views (1987-91). In these pictures anonymous buildings are photographed front on against the uniform background of a grey sky and digital processing is used to remove elements that disturb the clarity of the composition. Ruff's growing interest in architecture is highlighted in the collaboration developed in recent years with the Swiss architects Herzog & De Meuron. In the Eberswalde library, designed by them, the exterior of the building is covered with closely woven images from the *Zeitungsphoto* series, newspaper photographs the artist has collected over the years and decontextualised to remove their illustrative function.

The use of existing images also typifies the *Sterne* series, where Ruff uses photographic negatives acquired from the European Southern Observatory. In this instance, photographs of the night sky taken for scientific purposes are re-elaborated and reproduced on a large scale, acquiring the aesthetic valence of abstract pictures. The constant reflection on the relationship between photography and painting peculiar to all Ruff's work is again manifest in the recent *Nudes* series, where the manipulation of the image is even more blatant. Digitally processed to blur the outlines and alter colours, the obscenity of these photographs, taken from pornographic sites on Internet, becomes secondary to the compositional value and the almost pictorial smoothness of the surface.

174

Cindy Sherman

Nata a Glen Ridge, New Jersey, nel 1954.
Vive e lavora a New York.

Born at Glen Ridge, New Jersey in 1954,
Sherman lives and works in New York.

1990 *Cindy Sherman*, catalogo della mostra
a cura di / exhibition catalogue edited
by M. Meneguzzo, Milano, Padiglione
d'Arte Contemporanea,
4 ottobre / October – 4 novembre /
November 1990, Mazzotta, Milano.

1995 *Cindy Sherman, Photoarbeiten 1975-
1995*, catalogo della mostra a cura di /
exhibition catalogue edited by
Z. Felix e / and M. Schwander,
Hamburg, Deichtorhallen,
25 maggio / May – 30 luglio / July 1995;
Malmö Konsthall, 26 agosto / August –
22 ottobre / October 1995;
Kunstmuseum Luzern,
8 dicembre / December 1995 –
11 febbraio / February 1996,
Schirmer-Mosel Verlag, München.

1995 C. Schneider, *Cindy Sherman.
History Portraits. Die Wiedergeburt des
Gemäldes nach dem Ende der Malerei*,
Schirmer-Mosel Verlag, München.

1996 *Cindy Sherman*, catalogo della mostra
/ exhibition catalogue, Rotterdam,
Museum Boijmans Van Beuningen,
10 marzo / March – 19 maggio / May
1996; Madrid, Palacio de Velázquez,
Parque Retiro, Museo Nacional Centro
de Arte Reina Sofía, 8 luglio / July –
22 settembre / September 1996;
Bilbao, Sala de Exposiciones Rekalde,
15 ottobre / October – 1° dicembre /
December 1996; Staatliche Kunsthalle
Baden-Baden, 19 gennaio / January –
23 marzo / March 1997, Museum
Boijmans Van Beuningen, Rotterdam.

1997 *Cindy Sherman. Retrospective*,
catalogo della mostra / exhibition
catalogue, Los Angeles,
The Museum of Contemporary Art,
2 novembre / November 1997 –
1° febbraio / February 1998,
Thames and Hudson, London.

1999 C. Morris, *Cindy Sherman*,
Henry N. Abrams, New York.

Tra le protagoniste della scena artistica degli ultimi vent'anni,
Cindy Sherman ha sviluppato la sua ricerca, per la quale si avvale
del mezzo fotografico, attorno ad alcuni temi fondamentali come
gli stereotipi culturali, la frammentazione dell'io, il rapporto
tra realtà e finzione, le trasformazioni del corpo e della sessualità.
Considerata un'interprete del postmodernismo in ambito arti-
stico, la Sherman realizza fotografie di cui è al contempo autrice
e soggetto, in una moltiplicazione incessante della propria identità
attraverso la maschera e il trucco.
Dopo gli studi di pittura e fotografia a Buffalo, nel 1977 la Sherman
si trasferisce a New York con il suo compagno, l'artista Robert
Longo. Ad attirare l'attenzione della critica è la serie degli *Untitled
Film Stills*: 69 fotografie in bianco e nero di piccolo formato, in cui
l'artista interpreta altrettanti personaggi femminili – dalla pin-up
alla casalinga, dalla *femme fatale* alla segretaria – riconducibili
ai ruoli tipici dei *b-movies* degli anni Cinquanta, cui allude anche
l'ambientazione delle scene. Fotogrammi di una narrazione
filmica di cui non è possibile ricostruire la trama, queste immagini
evidenziano come l'identità femminile proposta dai mezzi
di comunicazione di massa sia costruita su stereotipi che hanno
la loro origine nello sguardo maschile.
Dal 1980 l'artista introduce nelle sue fotografie il colore e adotta
formati più ampi. Nella serie dei *Backscreen*, in cui Cindy Sherman
si ritrae di fronte a dei fondali fotografici, sono gli stereotipi
televisivi a essere presi in esame. L'impatto con la pittura antica,
durante un viaggio in Europa nel 1982, si traduce nell'uso pittorico
del colore e della luce e nei drappeggi elaborati che caratterizzano
le opere successive. Una svolta nel suo lavoro si ha nel 1983,
quando, dopo aver lavorato per stilisti e riviste di moda come
"Paris Vogue", l'artista decide di non accettare più le convenzioni
della rappresentazione femminile, ma di stravolgerle in una
progressiva accentuazione dei caratteri sgradevoli e disturbanti
della propria immagine, che giunge fino all'orrido e al mostruoso.
Nascono così le fotografie che riprendono, nelle pose e nell'im-
pianto formale, i modelli dei cartelloni pubblicitari e delle pagine di
moda, ma in cui l'artista, attraverso un trucco pesante (occhi
cerchiati, denti cariati, nasi finti), trasforma immagini destinate
a sedurre in immagini sgradevoli, quasi aggressive nei confronti
del voyeurismo maschile. L'accentuazione degli aspetti disgustosi
è ancora più evidente nei *Disgust Pictures*, in cui la Sherman
si ritrae dalla scena, lasciando il posto a bambole gonfiabili e bran-
delli di corpi immersi in ammassi di rifiuti e materiali in decompo-
sizione. Immagini di disfacimento, dal tono quasi profetico,
che evocano scenari di disastri ecologici o bellici con la precisione
dei dipinti fiamminghi e con la teatralità intensa delle *vanitas*
barocche.
Se il costante uso della citazione nei suoi lavori precedenti
si riferiva ai modelli della cultura di massa, in modo particolare
al cinema, negli *History Portraits* (1988-89) a essere citati sono
i modelli aulici della storia della pittura. Dapprima i ritratti di
personaggi della Rivoluzione Francese e poi quelli di celebri artisti
come Raffaello o Caravaggio sono volti in parodia, attraverso
un'accentuazione dei caratteri grotteschi che si avvale di nasi,
peli, seni finti, sempre visibili nel loro carattere di elementi
posticci.
Nei primi anni Novanta, con i *Sex Pictures*, in cui manichini anato-
mici, protesi mediche e maschere cinematografiche sono assem-
blati per dar forma a corpi disarticolati, la Sherman si inoltra
con la stessa crudezza nei territori della sessualità postorganica.
Seguono poi gli *Horror Pictures*, volti mostruosi il cui riferimento
è ancora una volta l'immaginario del cinema horror, genere
al quale appartiene anche il film commerciale *Office Killer*, diretto
dall'artista nel 1997.

A leading figure on the art scene for the past twenty years,
Cindy Sherman has developed her exploration – for which she uses
the photographic medium – around certain fundamental themes
such as cultural stereotypes, the fragmentation of the Ego, the link
between reality and fiction, the changing body and sexuality.
Seen as an interpreter of Postmodernism in the art field, Sherman
produces photographs in which she is both artist and subject,
endlessly multiplying her own identity with the use of disguise and
make-up.
After studying painting and photography at Buffalo, in 1977
she moved to New York with her partner, the artist Robert Longo.
She first attracted the attention of the critics with her series
of *Untitled Film Stills*: 69, small black-and-white photographs
in which the artist interprets as many female characters – from
pin-up to housewife, from *femme fatale* to secretary – based on
the typical roles played in the B-movies of the 1950s, also present
in the settings. Stills from a film plot we are unable to reconstruct,
these pictures show how the female identity as presented
by the mass media is based on stereotypes that originate in the
male eye.
In 1980, the artist began using colour and adopted larger formats
for her photographs. Television stereotypes were the focus
of her scrutiny in the *Backscreen* series, where Cindy Sherman
portrayed herself before photographed backdrops. Her encounter
with the painting of the past, while on a trip to Europe in 1982,
was expressed in the pictorial use of colour and light and in the
elaborate drapes featured in her next works. 1983 marked
a turning point in her career when, after working for fashion
designers and fashion reviews such as "Paris Vogue", the artist
decided to reject the conventions of female representation
and to overturn them through gradual emphasis of the more
unpleasant and disturbing aspects of her own image, even coming
to make it hideous and monstrous. This produced photographs
that borrowed the poses and formal arrangement of advertising
hoardings and fashion magazines in which the artist used
heavy make-up (circled eyes, decayed teeth, fake noses) to turn
seductive images into unattractive ones that were almost an
attack on male voyeurism. The accentuation of the revolting was
even more apparent in *Disgust Pictures*, in which the artist
withdrew from the scene and was replaced with inflatable dolls
and body parts immersed in piles of rubbish and decomposing
materials. These pictures of decay, almost prophetic in their
tone, conjure up scenes of ecological or war disasters with the
lenticular precision of Flemish paintings and the violent theatri-
cality of the baroque *vanitas*.
The constant use of quotation in her earlier works pointed
to models drawn from the mass culture, the cinema in particular,
but in *History Portraits* (1988-89) she quoted the formal models of
art history. In a parody on portraits of figures from the French
Revolution initially and then famous artists such as Raphael
or Caravaggio, she accentuated grotesque features such as
noses, hairs and false breasts, always blatantly artificial.
In the early 1990s, with her *Sex Pictures*, featuring anatomical
dummies, medical prostheses and cinema masks assembled
to form disjointed bodies, Sherman ventured with equal rawness
into the realm of post-organic sex. Then came the *Horror
Pictures*, monstrous faces again based on the imagery of horror
films, also the genre of the feature film *Office Killer* directed
by the artist in 1997.

Thomas Struth

Nato a Geldern, Germania, nel 1954.
Vive e lavora a Düsseldorf.

Born at Geldern, Germany, in 1954,
Struth lives and works in Düsseldorf.

1995 *Thomas Struth. Strassen. Fotografie
 1976 bis 1995*, catalogo della mostra a
 cura di / exhibition catalogue edited by
 Christoph Schreier e / and Stefan
 Gronert, Kunstmuseum Bonn,
 12 luglio / July – 24 settembre /
 September 1995,
 Kunstmuseum Bonn, Bonn.
1997 *Thomas Struth. Portraits*, Schirmer Art
 Books, München.
1998 Hans Belting, *Thomas Struth. Museum
 photographs*, Schirmer-Mosel Verlag,
 München.
2001 *Thomas Struth. Still*, Schirmer Art
 Books, München.
2002 *Thomas Struth 1977-2002*, catalogo
 della mostra / exhibition catalogue,
 Dallas Museum of Art,
 12 maggio / May –
 18 agosto / August 2002;
 Los Angeles, The Museum
 of Contemporary Art,
 15 settembre / September 2002 –
 5 gennaio / January 2003; New York,
 The Metropolitan Museum of Art,
 4 febbraio / February –
 18 maggio / May 2003,
 Schirmer-Mosel Verlag, München.

Thomas Struth inizia la sua attività artistica come pittore. Allievo di Gerhard Richter e successivamente dei Becher alla Staatliche Kunstakademie di Düsseldorf, dal 1978 si dedica esclusivamente alla fotografia, affrontando il tema del paesaggio urbano. Nelle prime vedute di New York è evidente il suo legame con la visione oggettiva della fotografia becheriana, che si manifesta nell'uso del bianco e nero, nella frontalità dell'inquadratura, nel punto di vista posto sempre ad altezza degli occhi e nell'esclusione della presenza umana. Col passare del tempo Struth adotta però moduli compositivi sempre più complessi, caratterizzati spesso da una visione "in diagonale". Nelle riprese architettoniche, scelte per il loro valore di modello, l'artista si focalizza sui caratteri specifici delle principali città europee (Parigi, Londra, Milano), dando vita a un catalogo dell'architettura moderna occidentale che rivela la dinamica sociopolitica delle diverse realtà urbane. Negli ultimi anni, le investigazioni urbane di Struth si aprono anche agli abitanti delle città, come nelle vedute affollate di Tokyo o di Shanghai.

Oltre ai temi architettonici, un genere al quale Struth si è dedicato dal 1984 e al quale è rimasto fedele durante l'arco di tutta la sua carriera è il ritratto. I soggetti, individui singoli o gruppi familiari, sono sempre persone che l'artista conosce. Attraverso l'uso di una macchina fotografica di grande formato e di lunghi tempi di esposizione, Struth riesce a cogliere nei suoi ritratti, così formali e lontani da ogni impressione di istantanea, il fermarsi del tempo nell'attimo dello scatto. Le lunghe sessioni di posa che questa operazione richiede inducono nel soggetto in attesa un alto livello di concentrazione, che si traduce nell'intensità psicologica di queste fotografie. Il processo viene amplificato ancora di più nella dilatazione temporale dei *Video Portraits*, dove il soggetto è ripreso per un'ora, in un'immobilità rotta solo dal ritmo del respiro o da gesti involontari, come il battito delle ciglia.

A partire dal 1989 Struth realizza una serie di fotografie a colori di grande formato che hanno per soggetto le sale espositive dei musei e i loro visitatori. Con questa operazione di tipo concettuale, egli si interroga sul sistema dell'arte e sui meccanismi della fruizione estetica. In una sorta di cortocircuito visivo tra il ruolo di osservatore e quello di oggetto dell'osservazione, i visitatori dei musei fotografati da Struth rispecchiano la nostra stessa posizione di fronte alle sue fotografie, costringendoci a interrogarci sul nostro ruolo di consumatori d'arte.

Negli ultimi anni, con il ciclo *New Pictures from Paradise*, realizzato nel corso di lunghi viaggi in Cina, Giappone, Australia e Brasile, Struth affronta il tema del paesaggio naturale. Sono immagini di grande formato, dominate dalle diverse tonalità di verde che caratterizzano la fitta e caotica vegetazione di giungle e foreste, dove anche lo sguardo rimane imprigionato nel viluppo inestricabile delle forme vegetali.

Thomas Struth started his artistic career as a painter. A pupil of Gerhard Richter and later of the Bechers at the Staatliche Kunstakademie in Düsseldorf, after 1978 he devoted himself exclusively to photography, addressing the theme of the cityscape. His first views of New York clearly reveal the influence of the objective approach of the Bechers' photography, manifested in his use of black and white, a front-on view always taken at eye-level and the exclusion of the human presence. As time progressed, however, Struth adopted increasingly complex compositional modules, often featuring a "diagonal" vision. In his architectural pictures, selected for their value as models, the artist focused on the specific features of the main European cities (Paris, London, Milan), producing a catalogue of modern Western architecture that highlights the socio-political reality of the various urban contexts. In recent years, Struth's urban investigation has spread to embrace the inhabitants of the cities, as in his crowded views of Tokyo or Shanghai.

Aside from architectural themes, the portrait is another genre present in Struth's work since 1984 and to which he has remained true throughout his career. The subjects, single individuals or family groups, are always people known by the artist. Using a large-format camera and long exposure times, Struth manages in his portraits, so formal and removed from the snapshot, to capture a sense of time stood still at the moment the camera clicks. The long pose sessions required in this operation produce a high degree of concentration in the waiting subject, which is expressed in the psychological intensity of these photographs. This process is amplified all the more in the expanded time of his *Video Portraits*, where the subject is filmed for an hour in an immobility broken only by rhythmic breathing and involuntary gestures, such as the batting of an eyelid.

In 1989, Struth started working on a series of large colour photographs centred around museum exhibition spaces and their visitors. Via this conceptual operation, he questioned the art system and the mechanisms of its fruition. In a sort of visual short-circuiting of the role of observer and that of object of observation, the visitors to the museums photographed by Struth reflect our own position before his photographs, forcing us to question our role as consumers of art.

In recent years, with the cycle *New Pictures from Paradise*, executed on long trips to China, Japan, Australia and Brazil, Struth has addressed the theme of the natural landscape. These are images in a huge format, dominated by the various shades of green peculiar to the dense, chaotic jungle and forest vegetation, where even the eye becomes trapped in the inextricable tangle of the plant forms.

Darío Villalba

Nato a San Sebastián, Spagna, nel 1939.
Vive e lavora a Madrid.

Born at San Sebastián, Spain, in 1939.
Villalba lives and works in Madrid.

1994 *Darío Villalba 1964-1994*, catalogo della mostra / exhibition catalogue, Valencia, IVAM Centro Julio González, 14 luglio / July – 11 settembre / September 1994, IVAM Centro Julio González, Valencia.

2001 *Darío Villalba. Autosabotaje y Poética del Lenguaje 1957-2001*, catalogo della mostra / exhibition catalogue, San Sebastián, Kutxaespacio del Arte, 6 aprile / April – 30 giugno / June 2001, Fundación Kutxa, San Sebastián.

2001 *Darío Villalba. Documentos Básicos*, catalogo della mostra / exhibition catalogue, Santiago de Compostela, Centro Galego de Arte Contemporanea, 23 marzo / March – 27 maggio / May 2001, Centro Galego de Arte Contemporanea, Santiago de Compostela.

2001 *Darío Villalba. Superficie interior. Inward Surface 2001*, catalogo della mostra / exhibition catalogue, Burgos, Centro Cultural Casa del Cordón, Caja de Burgos, 30 ottobre / October – 16 dicembre / December 2001, Centro Cultural Casa del Cordón, Burgos.

Darío Villalba appartiene storicamente, assieme a Warhol, Richter, Polke, Baldessari, al ristretto novero dei precursori di quel processo d'integrazione della fotografia in ambito pittorico che costituisce una delle tendenze peculiari dello sviluppo artistico degli ultimi cinquant'anni. Fin dalla metà degli anni Sessanta, l'artista spagnolo inizia infatti a utilizzare la tecnica dell'emulsione fotografica su tela. All'origine di questa scelta vi è la conoscenza della Pop Art e in particolare delle opere di Warhol, che Villalba, in quegli anni studente negli Stati Uniti, ha modo di vedere nel 1964 a New York, in occasione di un'esposizione nella galleria di Leo Castelli. Della Pop Art Villalba accoglie però solo l'idea di un realismo, ricalcato sul linguaggio dei mezzi di comunicazione di massa, che rispecchi fedelmente la realtà contemporanea. Come molti altri artisti spagnoli della sua generazione, egli rifiuta la sospensione del giudizio e la neutralità con cui gli esponenti americani della Pop Art guardano alla società dei consumi. La fotografia diventa al contrario, nelle mani di Villalba, uno strumento critico, un bisturi affilato con cui sezionare la realtà sociale e mettere in luce le angosce sotterranee da cui è percorsa. Nelle sue opere le immagini dei beni di consumo, della pubblicità, dei personaggi dello *Star System*, che costituiscono il repertorio degli artisti pop americani, vengono sostituite da immagini di sofferenza, di dolore e di morte. Lavoratori, emarginati, malati mentali, persone agonizzanti: sono questi i soggetti delle fotografie in bianco e nero, sulle quali l'artista interviene con l'espressività di segni pittorici che ne accentuano l'intensità drammatica.

Le fotografie di questi personaggi ai margini della società compaiono anche negli *Encapsulados*, dove le figure umane sono ritagliate lungo i bordi e inserite in un involucro di plexiglas. Simboli dell'incomunicabilità, dell'alienazione e della disumanizzazione prodotte dalla moderna società tecnologica, gli *Encapsulados*, presentati nel 1970 alla Biennale di Venezia, decretano l'affermazione internazionale dell'artista.

Nei decenni seguenti Villalba prosegue la sua ricerca con opere dove fotografia e pittura si fondono secondo modalità sempre più elaborate e complesse. Le fotografie vengono spesso frammentate, duplicate e riassemblate all'interno di composizioni modulari, mentre in molti casi la gestualità espressiva della pittura non si limita a ritocchi minimi ma si espande fino a cancellare quasi completamente l'immagine. A partire dagli anni Ottanta – in concomitanza con la comparsa di fotografie a colori accanto a quelle in bianco e nero – pur restando centrali nella sua opera i temi della violenza e della crudeltà, come nelle immagini di condannati a morte, Villalba allarga il suo sguardo ad altri aspetti della realtà, tra i quali assume un'importanza crescente la sessualità.

Alla base del lavoro di Villalba vi sono i *Documentos Básicos*, ovvero tutto il materiale fotografico raccolto e rielaborato con interventi pittorici a partire dal 1957. Oltre 1800 pezzi comprendenti immagini d'archivio, cartoline, ritagli di giornali ma anche foto scattate dall'artista stesso nel corso dei suoi frequenti soggiorni a Londra, città che costituisce, più di Madrid, la vera fonte di ispirazione del suo lavoro. Come l'*Atlas* di Richter, i *Documentos Básicos* di Villalba non sono solo il laboratorio nel quale hanno origine i lavori realizzati in formati più ampi, ma un'opera a sé stante, una sorta di diario intimo in cui possiamo cogliere da vicino le tensioni, le angosce, le emozioni, che hanno dato vita alla sua opera maggiore.

Historically Darío Villalba, together with Warhol, Richter, Polke and Baldessari, is one of a limited number of forerunners of the process that integrated photography into the field of painting in a trend peculiar to the evolution of art in the past fifty years. In fact, the Spanish artist began to apply the technique of photographic emulsion to canvas as early as the mid-1960s.

This choice was dictated by his familiarity with Pop Art and the works of Warhol, in particular, seen by Villalba at an exhibition in Leo Castelli's gallery in New York in 1964, while studying in the United States. Actually, all Villalba gleaned from Pop Art was the notion of a realism – modelled on the language of the mass media – that faithfully reflected the contemporary world. Like a number of other Spanish artists of his generation, he rejected the suspended judgement and neutrality adopted by American Pop artists when observing the consumer society. Instead, in Villalba's hands photography becomes a tool of criticism, a keen scalpel, used to cut into social reality and cast light on the underground anxieties that pervade it. In his works, the images of consumer goods, advertising and Star System celebrities that form the American Pop artists' repertoire are replaced with images of suffering, grief and death. Workers, outcasts, the mentally ill and the dying – these are the subjects of his black and white photographs, to which he adds expressive pictorial signs that accentuate their dramatic intensity.

Photographs of these people on the fringes of society also appear in the *Encapsulados*, in which the human figures are cut out along the edges and inserted in a Plexiglas container. Symbols of the incommunicability, alienation and dehumanisation of the contemporary technological society, the *Encapsulados*, presented in 1970 at the Venice Biennale, established the artist's international status. In the following decades, Villalba continued his research with works in which photography and painting merge in increasingly elaborate and more complicated ways. The photographs are often broken up, duplicated and reassembled in modular compositions, and in many instances the gesturally expressed painting is not restricted to minor retouches but expands to the point of virtually erasing the image. Starting in the 1980s – when colour photographs appeared alongside the black-and-white ones – although the subjects of violence and cruelty, such as pictures of condemned men, remained central to his work, Villalba broadened his horizons to embrace other aspects of reality, among which sexuality has acquired increasing importance.

The basis for Villalba's work is the *Documentos Básicos*, all the photographic material he has collected and re-worked with pictorial intervention since 1957. Over 1,800 pieces including archive pictures, postcards and newspaper cut-outs, but also photographs taken personally during his frequent stays in London. This city, even more than Madrid, is the true inspiration for his work. Like Richter's *Atlas*, Villalba's *Documentos Básicos* is not just the laboratory behind the works executed in larger formats, but a work in its own right, a sort of personal diary where we can see close-up the tensions, anxieties and emotions that give rise to his main work.

Franco Vimercati

Nato a Milano nel 1940,
dove è morto nel 2001.

Born in Milan in 1940,
Vimercati died there in 2001.

1991 Franco Vimercati. Fotografie 1985-1991,
 catalogo della mostra / exhibition
 catalogue, Milano, Galleria Milano,
 febbraio / February 1991; Torino,
 Galleria Martano, marzo / March 1991,
 Galleria Milano-Galleria Martano,
 Milano-Torino.
1998 Franco Vimercati, catalogo della
 mostra a cura di / exhibition catalogue
 edited by M. Meneguzzo, Milano,
 Galleria Monica De Cardenas, 1998,
 De Cardenas, Milano.
1998 Pagine di fotografia italiana 1900-1998,
 catalogo della mostra a cura di /
 exhibition catalogue edited by
 R. Valtorta, Lugano, Galleria Gottardo,
 27 maggio / May – 11 luglio / July 1998,
 Charta, Milano.
2002 Franco Vimercati. Deposizione,
 catalogo della mostra / exhibition
 catalogue, Milano, San Fedele Arte,
 17 gennaio / January – 2 marzo / March
 2002, San Fedele Edizioni, Milano.

A metà degli anni Settanta, dopo il successo ottenuto con il libro fotografico *Sulle Langhe*, Franco Vimercati compie una brusca svolta, presentando, fra lo stupore generale, sequenze di fotografie in bianco e nero dove compare sempre lo stesso insignificante soggetto ripreso frontalmente, come le *Trentasei bottiglie di acqua minerale* o i *Sei fogli di carta carbone*. Un gesto di rifiuto nei confronti di ogni forma di spettacolarizzazione e di enfatizzazione retorica dell'immagine, di ogni coloritura espressiva o narrativa del soggetto. Ridurre la fotografia alla sua essenza, è questo l'obiettivo che caratterizzerà da questo momento tutta l'opera dell'artista, affidata a una produzione sempre più rarefatta. Intorno alla fine degli anni Settanta Vimercati si ritira infatti nell'isolamento della propria casa, dalla quale non uscirà che di rado nei vent'anni successivi, concentrando la sua attenzione su pochi oggetti domestici, ripresi continuamente nelle poche fotografie realizzate ogni anno. In una serie iniziata nel 1983 e terminata nel 1992, ritroviamo sempre la stessa vecchia zuppiera sbreccata e consunta, fotografata ogni volta in un modo leggermente diverso. Un gioco di variazioni minime, affidato alle possibilità del linguaggio fotografico: il diverso grado di messa a fuoco, i tagli dell'inquadratura, l'allungamento o l'accorciamento dei tempi di esposizione, il mutare degli angoli di incidenza della luce. In queste fotografie in bianco e nero, realizzate con una tecnica magistrale, la ripetitiva banalità del soggetto diventa lo strumento di una fotografia che si interroga su se stessa. Il parallelo con un altro grande solitario del panorama artistico italiano, Giorgio Morandi, è fin troppo evidente. Nella dimensione autoriflessiva della fotografia di Vimercati si può rilevare tuttavia anche l'influenza di certo concettualismo degli anni Sessanta e Settanta.

Nel corso degli anni Novanta la zuppiera lascia il posto a una maggior varietà di soggetti: un ferro da stiro, un bicchiere, un vaso con delle camelie, una bottiglia; il rigore della ricerca rimane però immutato. Gli oggetti, spesso capovolti, sembrano ora fluttuare su un impenetrabile fondo nero, epifanie enigmatiche di una realtà che illusoriamente crediamo di conoscere. Proprio in una fotografia del 1994 è riassunto emblematicamente il senso di tutto il lavoro di Vimercati. A prima vista dal solito fondale nero sembra emergere la rotondità convessa di un obiettivo fotografico, poi però, a uno sguardo più attento, l'oggetto si precisa e ci accorgiamo che si tratta della fotografia capovolta di semplici scatolette di latta di tabacco per pipa sovrapposte. In questa apparente ambiguità dell'immagine, è possibile ravvisare quella polarità attorno alla quale si è venuta costruendo tutta l'opera di Vimercati: la ricerca metalinguistica di una fotografia che fotografa se stessa, e la consapevolezza che il mistero dell'esistenza si manifesta con maggior intensità nella dimensione raccolta dei piccoli gesti quotidiani.

In the mid-1960s, after the success of his photographic volume *Sulle Langhe*, Franco Vimercati abruptly changed course and to everyone's amazement presented sequences of black-and-white photographs, all showing the same insignificant object photographed front on, as in his *Trentasei bottiglie di acqua minerale* or *Sei fogli di carta carbone*. This was an act of rejection of all forms of sensationalism and rhetorical emphasis of the image and all expressive or narrative tones attributed to the subject. From then on, the endeavour to reduce photography to its essence permeated all the artist's work, expressed in a constantly diminishing production. Towards the late 1970s, Vimercati withdrew into the seclusion of his home and hardly ever left it for the next twenty years, focusing on a few household items, photographed repeatedly in the few photographs produced each year. A series commenced in 1983 and completed in 1992 always features the same old chipped soup tureen, captured each time in a slightly different manner. This was a play on minimal variations conveyed using the various possibilities of the photographic language: a different degree of focus, different framing, extended or reduced exposure times or changing angles of light incidence. In these masterfully executed black-and-white photographs, the banal repetition of the subject becomes the instrument of a photography that is interrogating itself. A comparison with another great recluse of the Italian art scene, Giorgio Morandi, comes all to easily. The self-reflective dimension of Vimercati's photography does, however, reveal the influence of certain Conceptual art of the 1960s and 1970s.

In the 1990s, the soup tureen was replaced with a greater variety of subjects: an iron, a glass, a vase with camellias, a bottle. Yet the rigour of the investigation remained unaltered. The objects, often upside down, now appeared to waver against an impenetrable black background, enigmatic epiphanies of a reality that we think we know. A photograph of 1994 seems emblematically to condense the meaning of all of Vimercati's work. On first glance, the convex curve of a photographic lens seems to emerge from the customary black background, but on closer examination the object becomes clearer and it is actually an upside-down photograph of a pile of tobacco tins. This ambiguity of the image, albeit momentary, conveys the polarity around which all of Vimercati's work is constructed: the meta-linguistic quest for a photography that photographs itself, and the awareness that the mystery of life is manifested with greater intensity in the intimate dimension of small everyday gestures.

Bernard Voïta

Nato a Cully, Svizzera, nel 1960.
Vive e lavora a Bruxelles.

Born at Cully, Switzerland, in 1960,
Voïta lives and works in Brussels.

1988 *Bernard Voita*, catalogo della mostra / exhibition catalogue, Zürich, Shedhalle, 8 ottobre / October – 20 novembre / November 1988, Shedhalle, Zürich.

1994 *Bernard Voita*, catalogo della mostra / exhibition catalogue, Lausanne, Musée de l'Elysée, 31 maggio / May – 21 agosto / August 1994, Placette, Lausanne.

1996 *The Eye of The Beholder. Seven Contemporary Swiss Photographers*, catalogo della mostra / exhibition catalogue, New York, The Swiss Institute, 15 febbraio / February – 23 marzo / March 1996, Lars Müller, Baden.

1997 *Bernard Voita. White Garden*, catalogo della mostra / exhibition catalogue, Kunsthalle Zürich, 23 agosto / August – 19 ottobre / October 1997, Lars Müller, Baden.

2000 B. Voïta, *L'oeil du tigre. Ein Künstlerbuch*, Memory-Cage Editions, Zürich.

Integrando fotografia e installazione, Bernard Voïta torna a indagare quello che è stato uno dei temi principali della tradizione pittorica occidentale: il problema dello spazio e della sua rappresentazione su un piano. Attraverso una complessa messa in scena di oggetti secondo la logica dell'anamorfosi, l'artista realizza delle fotografie che interrogano i meccanismi della percezione, creando una continua tensione tra l'illusione spaziale della rappresentazione prospettica e la realtà bidimensionale della superficie.

Nei suoi primi lavori, realizzati intorno alla metà degli anni Ottanta in collaborazione con Mitja Tušek, Voïta gioca con l'ombra proiettata da una sedia per dar vita, attraverso la macchina fotografica, a un'immagine illusoria che mette in discussione la "verità" della fotografia. Diritta, rovesciata, inclinata, la sedia viene illuminata in modo da fondersi con la propria ombra nel bianco e nero della stampa fotografica, sulla quale sembrano apparire le forme sconosciute di oggetti misteriosi. *Objets photographiques*, come li definiscono i loro autori, proprio perché esistono solo nella dimensione della fotografia.

Anche la *Série de cuisine*, che vede la luce subito dopo, è frutto della collaborazione con Tušek. In questo caso banali utensili da cucina, opportunamente disposti sul ripiano di un armadio o su altri supporti e illuminati da determinate angolazioni, proiettano ombre le cui forme evocano oggetti appartenenti a una realtà completamente diversa: una nave, il profilo di una città orientale, un grattacielo… Nelle opere successive la tensione tra la superficie e l'illusione spaziale viene accentuata sempre di più. Assemblando oggetti disparati, come tavoli, lampade, sedie, valigie, attrezzi di ogni tipo, Voïta realizza delle costruzioni apparentemente caotiche che, dalla particolare prospettiva dell'obiettivo fotografico, si ricompongono in un'ordinata struttura di forme geometriche. Gli oggetti si collocano così, contemporaneamente, in una duplice e contrastante dimensione: da un lato si iscrivono nella visione prospettica della rappresentazione spaziale, dall'altro si configurano come elementi di una costruzione astratta che si dispiega sulla superficie.

In queste e in altre opere, dove dei tubi di metallo contorti sembrano sovrapporre all'immagine fotografica la grafia di un gesto espressionista, l'occhio dello spettatore si muove continuamente tra la doppia valenza dell'immagine senza mai riuscire a trovare un punto fermo nell'incessante metamorfosi della visione. Un ulteriore approfondimento di questa ricerca è costituito da una serie di lavori in cui oggetti rotondi di diverse dimensioni, come tazze, lampadine, interruttori – collocati nello spazio su piani differenti – si trasformano, sulla superficie dell'immagine fotografica, in un reticolo uniforme di punti che sembra porsi come un diaframma davanti allo spazio tridimensionale.

Nel corso degli anni Novanta, proseguendo la sua indagine della spazialità, Voïta si volge all'architettura. Tutta una serie di materiali di scarto viene meticolosamente disposta in ampie costruzioni scenografiche, nelle quali l'obiettivo fotografico si muove, tra primi piani ravvicinati ed effetti di sfocato, alla ricerca di prospettive da cui sembrano emergere le strutture anonime che costituiscono il panorama architettonico della modernità.

Combining photography and installation, Bernard Voïta goes back to explore what was one of the major themes of Western painting tradition: the problem of space and its representation on a plane. With a complicated *mise-en-scène* of objects that adopt the logic of anamorphosis, the artist takes photographs that question the mechanisms of perception, creating a constant tension between the spatial illusion of the perspective rendering and the 2D reality of the surface.

In his first works, produced in the mid-1980s with Mitja Tušek, Voïta played with the shadow cast by a chair, giving rise via his camera to an illusory image that challenges the "truth" of photography. Straight, upside down or tilted, the chair is lit so that it merges into its shadow in the black-and-white photographic print and the unfamiliar forms of mysterious objects seem to appear. *Objets photographiques*, their authors called them, because they only exist in the dimension of the photograph.

The *Série de cuisine* that immediately followed is also fruit of his collaboration with Tušek. In this case, ordinary kitchen utensils, arranged on the shelves of a cupboard or on other supports and lit from certain angles, cast shadows that seem to suggest objects belonging to a totally different reality: a ship, the outline of an Oriental city, a skyscraper and so on. In the next works, the tension between surface and spatial illusion was heightened even more. Assembling miscellaneous objects, such as tables, lamps, chairs, suitcases and all sorts of implements, Voïta produced seemingly chaotic constructions that, in the special perspective of the camera lens, are recomposed in an orderly structure of geometric forms. Hence, the objects are placed simultaneously in a dual and contrasting dimension: on the one hand, they belong to the perspective of spatial representation; on the other, they become elements of an abstract construction that unfolds on the surface.

In these and in other works, where twisted metal tubes seem to superimpose the graphic nature of an expressionist gesture onto the photographic image, the observer's eye shifts constantly between the two valences of the image, without ever finding a stable point in the perpetual metamorphosis of the vision. This investigation is carried even further in a series of works in which round objects of various sizes, such as cups, light bulbs or switches – placed in the space on different planes – are transformed on the surface of the photograph into a uniform mesh of dots that looks like a screen placed over the 3D space.

In the 1990s, Voïta pursued his exploration of space by turning to architecture. A whole range of waste materials was meticulously arranged in vast stage-like constructions around which the camera lens moved using close-ups and blurred effects, seeking perspectives that seemed to portray the anonymous structures of the modern architectural scene.

Jeff Wall

Nato nel 1946 a Vancouver,
dove vive e lavora.

Born in 1946 in Vancouver,
where he lives and works.

1992 R. Linsley, V. Auffermann, *Jeff Wall.
 The Storyteller*, Museum für Moderne
 Kunst, Frankfurt am Main.
1996 T. de Duve, A. Pelenc, B. Groys,
 Jeff Wall, Phaidon Press, London.
1996 *Jeff Wall. Landscapes and Other
 Pictures*, catalogo della mostra a cura
 di / exhibition catalogue edited by
 G. van Tuyl e / and J. Wall,
 Kunstmuseum Wolfsburg,
 25 maggio / May – 25 agosto / August
 1996, Cantz, Ostfildern-Ruit.
1997 *Jeff Wall*, catalogo della mostra a cura
 di / exhibition catalogue edited by
 K. Brougher, Washington D.C.,
 Hirshhorn Museum and Sculpture
 Garden, Smithsonian Institution,
 20 febbraio / February – 11 maggio / May
 1997; Los Angeles, The Museum of
 Contemporary Art, 13 luglio / July –
 5 ottobre / October 1997; Mito, Art
 Tower, 13 dicembre / December 1997 –
 22 marzo / March 1998,
 Scalo Verlag, Zürich.
2001 *Jeff Wall. Figures & Places. Selected
 Works from 1978-2000*, catalogo della
 mostra a cura di / exhibition catalogue
 edited by R. Lauter, Frankfurt am Main,
 Museum für Moderne Kunst,
 28 settembre / September 2001 –
 3 marzo / March 2002,
 Prestel Verlag, Munich.

Gli studi di storia dell'arte, dapprima alla University of British
Columbia e poi al Courtauld Institute of Art di Londra, non sono
un semplice dato biografico, ma un elemento essenziale per
comprendere l'opera di Jeff Wall. La sua conoscenza della storia
della pittura, testimoniata nel corso degli anni anche da una vasta
produzione saggistica, induce infatti l'artista ad adottare, nella
seconda metà degli anni Settanta, una forma di realismo che
si rifà alla celebre formula baudelairiana dell'artista come *"peintre
de la vie moderne"*. Attraverso la fotografia, il mezzo che ha
soppiantato assieme al cinema il ruolo della pittura nella rappre-
sentazione della realtà, Wall si propone di realizzare un grande
affresco della società contemporanea recuperando l'impatto
e la potenza visiva dei grandi quadri ottocenteschi. Per ottenere
tale effetto egli si avvale di uno strumento spettacolare, tipica-
mente pubblicitario, qual è il *lightbox*. Le sue fotografie, diaposi-
tive di grande formato montate in scatole di metallo, grazie alla
fonte luminosa posta sul retro acquistano una luminosità brillante
che contribuisce, unitamente al formato, al coinvolgimento dello
spettatore. Ma è soprattutto la trasposizione nella realtà contem-
poranea di moduli compositivi e iconografici appartenenti alla
tradizione pittorica a dare alle opere di Wall un carattere parti-
colare. Le sue immagini, che sembrano fissare una scena nel
momento cruciale dell'azione, quando qualcosa sta per accadere,
sono in realtà il frutto di una complessa e meticolosa costruzione,
di una messa in scena da set cinematografico, in cui tutti
i dettagli sono progettati con la massima cura: dalla composizione
alle pose dei soggetti, all'abbigliamento, alla luce. Il riferimento
ai grandi esempi della pittura del passato – a volte citazioni
dirette, altre volte rimandi più generici – dona a queste scene della
realtà urbana contemporanea un curioso e inesplicabile senso
di *déjà-vu*. È il caso di *The Storyteller* del 1986, una sorta di versione
moderna del celebre *Le déjeuner sur l'herbe* di Manet, che raffigura
la realtà d'emarginazione in cui vivono gli indiani d'America.
Manet, sulla cui figura Wall si è soffermato anche nei suoi scritti,
è uno dei pittori cui l'artista si è ispirato fin dall'inizio.
Già in *Picture of a Woman*, del 1979, egli si era infatti confrontato
con l'ambiguità visiva di un'altra celebre opera del pittore
francese: il *Bar aux Folies-Bergère*.
Nel corso degli anni Novanta, rivisitando i tradizionali generi pitto-
rici, Wall ha ampliato la sua ricerca ad altri temi come le scene
storiche, le rappresentazioni allegoriche o la natura morta.
La storia è presente in *Dead Troops Talk* del 1992, in cui Wall
compone la scena del massacro di un gruppo di soldati russi
durante la guerra in Afghanistan, declinando le citazioni
de *Le radeau de la Méduse* di Géricault nel carattere fittizio e grot-
tesco di una scena cinematografica. In *The Giant* (1992), apparte-
nente a una serie di opere che Wall definisce "commedie
filosofiche", l'artista si confronta invece con alcuni temi classici
della tradizione pittorica come il nudo e l'allegoria, proponendoci
un'immagine surreale dove, sul pianerottolo della scala di una
moderna biblioteca, una gigantesca donna anziana nuda troneg-
gia nell'indifferenza generale, lo sguardo fisso su un pezzo di
carta, rappresentando l'allegoria del sapere. A rendere tecnica-
mente possibili queste immagini sono ovviamente gli strumenti
informatici, che Wall inizia a usare negli anni Novanta per
comporre o manipolare le fotografie. In una delle sue opere più
celebri, *A Sudden Gust of Wind (after Hokusai)* del 1993, reinterpre-
tazione di una famosa stampa di Hokusai, tutti gli elementi,
dagli alberi alle figure, ai fogli di carta trascinati dal vento, sono
stati inseriti sull'immagine di fondo con un lungo processo di
elaborazione digitale.

Wall's studies in art history, first at the University of British
Columbia and later at the Courtauld Institute in London, are not
mere biographical data but the key to understanding his works.
His familiarity with the history of painting, also expressed
over the years in a considerable number of essays, inspired him,
in the late 1970s, to adopt a form of realism based on Baudelaire's
famous formula that defines the artist as a *"peintre de la vie
moderne"* (painter of modern life). Using photography, the medium
that together with the cinema has supplanted painting in the
representation of reality, Wall resolved to create a large fresco
of contemporary society, retrieving the impact and visual power of
the great nineteenth-century paintings. To achieve this effect,
Wall makes use of a spectacular instrument, typical of advertising,
the light-box. Thanks to a light source placed behind them,
his photographs – large slides mounted in metal boxes – acquire
great luminosity that, combined with the format, contributes to
the viewer's involvement. It is, however, above all the transposition
in contemporary reality of compositional and iconographical
forms belonging to the tradition of painting that give his works
a special character. His images seem to crystallise a scene
at a crucial moment of the action, just as something is about to
happen, but are actually the product of a complex and painstaking
process, a film-set reconstruction in which every detail is
prepared with the greatest care – from composition to poses,
dress and light. Reference to the great examples in the history
of painting – sometimes direct quotes, sometimes general
references – means these scenes of contemporary urban reality
convey a strange and unaccountable sense of *déjà vu*.
That is so in *The Storyteller* of 1986, a sort of modern-day version
of Manet's famous *Le Déjeuner sur l'herbe* illustrating the reality
of American Indians, who live as outcasts. Manet, also a subject of
Wall's essays, is one painter who inspired him from the very
first. In his *Picture of a Woman,* of 1979, he had already addressed
the visual ambiguity of another famous work by the French
painter, the *Bar aux Folies-Bergère*.
During the 1990s, the artist revisited the traditional pictorial
genres extending his exploration to other themes, such as histori-
cal scenes, allegorical representations and still life. History is
present in *Dead Troops Talk,* dated 1992, in which Wall composed
the scene of the massacre of a group of Russian soldiers during
the war in Afghanistan, quoting from Géricault's *Le Radeau
de la Méduse*, in a fictional and grotesque motion-picture style.
Instead, in *The Giant* (1992), one of a series of works Wall calls
"philosophical comedies", the artist addressed several classical
themes of painting tradition such as the nude and the allegory,
offering a surreal image in which a huge, naked elderly woman
towers on a staircase-landing in a modern library, amidst wide-
spread indifference, staring at a piece of paper, thus representing
the personification of knowledge. What makes these images
possible are, of course, the computer aids Wall first adopted in the
1990s to compose or manipulate his photographs. In one of his
most famous works, *A Sudden Gust of Wind (after Hokusai)*,
dated 1993, a reinterpretation of a famous print by Hokusai, all
the elements, from trees to figures and sheets of paper carried by
the wind, were added to the background image in a lengthy
digital process.

Andy Warhol

Nato a Pittsburgh, Pennsylvania, nel 1928.
Morto a New York nel 1987.

Born at Pittsburgh, Pennsylvania, in 1928,
Warhol died in New York in 1987.

1989 *Andy Warhol. Una retrospettiva*,
 catalogo della mostra a cura di /
 exhibition catalogue edited by
 K. McShine, Venezia, Palazzo Grassi,
 25 febbraio / February – 27 maggio /
 May 1990, Bompiani, Milano 1990
 (ed. or. / or. ed. *Andy Warhol.
 A Retrospective*, catalogo della mostra
 a cura di / exhibition catalogue edited
 by K. McShine, New York, The Museum
 of Modern Art, 6 febbraio / February –
 2 maggio / May 1989, Bullfinch Press-
 Little Brown, Boston).
1989 D. Bourdon, *Warhol*, Abrams,
 New York.
1998 *Andy Warhol. A Factory*, catalogo della
 mostra a cura di / exhibition catalogue
 edited by G. Celant, Kunstmuseum
 Wolfsburg, 3 ottobre / October 1998 –
 10 gennaio / January 1999;
 Kunsthalle Wien,
 5 febbraio / February – 2 maggio / May
 1999, Hatje, Ostfildern.
2001 *Andy Warhol. Fotografien 1976-1987*,
 catalogo della mostra a cura di /
 exhibition catalogue edited
 by C. Haenlein, Hannover, Kestner
 Gesellschaft, 25 novembre / November
 2001 – 20 gennaio / January 2002,
 Kestner Gesellschaft, Hannover.
2001 *Andy Warhol. Retrospektive*, catalogo
 della mostra a cura di / exhibition
 catalogue edited by H. Bastian, Berlin,
 Neue Nationalgalerie,
 2 ottobre / October 2001 –
 6 gennaio / January 2002;
 London, Tate Modern, 4 febbraio /
 February – 31 marzo / March 2002,
 Nationalgalerie, Staatliche Museen
 zu Berlin, Berlin.

Tra i principali esponenti della Pop Art americana ed esempio classico della trasformazione del ruolo e dello statuto dell'artista nella società di massa, Warhol si forma al Carnegie Institute of Technology di Pittsburgh come grafico pubblicitario, attività, accanto a quella di vetrinista, cui si dedica negli anni Cinquanta dopo essersi trasferito a New York.
L'interesse per le opere di Jasper Johns e Robert Rauschenberg lo spinge a realizzare nel 1960 i primi quadri pop, che riproducono immagini di annunci pubblicitari, di fumetti (Dick Tracy, Superman) e di prodotti come la Coca Cola o le ormai celebri lattine della Campbell's Soup. In questa fase l'artista, pur affidandosi alla manualità della pittura, appare ancora indeciso fra una riproduzione oggettiva, impersonale, il più possibile fedele all'originale e un approccio più pittorico, in cui sono visibili la gestualità del segno e le sgocciolature del colore. Un'ambivalenza che si risolve nel 1962, quando Warhol inizia a usare assieme serigrafia e fotografia, in una modalità di costruzione dell'opera che elimina ogni traccia di tocco personale, ricalcando i modelli della produzione industriale. Attraverso un procedimento fotomeccanico, le immagini riprese dai mezzi di comunicazione di massa vengono trasposte sulle matrici serigrafiche e poi stampate su tele monocrome dipinte ad acrilico. Affinata e variata nel corso degli anni, questa tecnica gli permette di manipolare e moltiplicare l'immagine, spesso ripetuta innumerevoli volte sulla stessa tela, come nei *Disasters*, fotografie di incidenti automobilistici e di altre tragedie riprese dai giornali, o come nelle *Electric Chairs*, che affrontano il tema della pena di morte. La reiterazione dell'immagine ottiene un effetto anestetizzante, i soggetti perdono la loro carica drammatica per diventare puro motivo grafico che rispecchia la standardizzazione e l'omogeneizzazione della visione operata dai mass media. Accanto ai temi drammatici, Warhol si dedica anche ai nuovi miti della cultura di massa, da Marilyn Monroe a Elvis Presley, da Liz Taylor a Jacqueline Kennedy. Attraverso sovrimpressioni tipografiche di colori, dai toni *fauves*, Warhol si appropria delle immagini di queste celebrità trasformandole in icone che recano il suo marchio di fabbrica, e che lo proiettano a sua volta nell'universo dello *Star System*.
L'automazione del procedimento artistico perseguita da Warhol trova espressione nella *Factory*, lo studio in cui vengono prodotte, secondo procedimenti quasi seriali, le sue opere. Polo d'attrazione delle tendenze più all'avanguardia in ambiti diversi come l'arte, la musica, il teatro, la *Factory* è anche il luogo dove Warhol realizza film sperimentali. Il suo cinema, cui si dedica soprattutto tra il 1963 e il 1968, anno in cui una femminista gli spara ferendolo gravemente, ripropone i temi che ossessionano l'artista: la morte, il cibo, il sesso, ed è caratterizzato dall'impiego di attori non professionisti e da interminabili piani fissi, come in *Sleep*, dove viene ripresa una persona che dorme.
Nel corso degli anni Settanta Warhol accentua i caratteri pittorici delle proprie immagini, sostituendo i colori piatti dello sfondo con stesure quasi espressioniste. In questo periodo, ormai manager di se stesso e del proprio marchio, egli riprende il tema del ritratto, sempre più spesso su commissione, realizzando una galleria di personaggi contemporanei che non ha eguali. Negli anni Ottanta, in concomitanza con l'emergere delle tendenze citazioniste, Warhol attinge al vasto repertorio della storia dell'arte, i cui capolavori non sfuggono alla banalizzazione del flusso ininterrotto di immagini massmediatiche, replicando opere che vanno dalla pittura rinascimentale (Leonardo, Raffaello) all'arte moderna (de Chirico, Munch).

One of the leading figures in American Pop Art and a classic example of the changed role and status of the artist in mass society, Warhol trained at the Carnegie Institute of Technology in Pittsburgh as an advertising graphic designer, an activity, together with that of window dresser, he engaged in during the 1950s after moving to New York.
His interest in the works of Jasper Johns and Robert Rauschenberg inspired him in 1960 to produce his first Pop paintings, which reproduced images from advertisements, comics (Dick Tracy, Superman) and of products such as Coca Cola or the now famous Campbell's Soup cans. At that time, although still employing the manual gestures of painting, the artist seemed to waver between an objective, impersonal reproduction, as true as possible to the original, and a more pictorial approach in which the gestural sign and dripping colour were evident. This ambivalence was resolved in 1962 when Warhol began to combine screen-printing and photography, adopting a method that eliminated even the slightest suggestion of the personal touch and copied models of industrial production. In a photomechanical process, images were taken from the mass media, transposed onto the silkscreen stencil and then printed on monochrome canvases painted with acrylics. Refined and varied over the years, this technique allowed him to manipulate and multiply the image, often repeated countless times on the same canvas, as in his *Disasters*, photographs of car accidents and other tragedies taken from newspapers, or *Electric Chairs*, which address the subject of the death sentence. Image repetition produces an anaesthetising effect and the subjects lose their dramatic intensity to become mere graphic motif, mirroring the standardisation and homogenisation of the vision worked by the mass media. As well as dramatic themes Warhol also focused on the new legends of the mass culture, from Marilyn Monroe to Elvis Presley, Liz Taylor and Jacqueline Kennedy. Using the typographical overlay of *fauve* colours, Warhol appropriated the images of these celebrities, turning them into icons bearing his trademark, which in turn launched him in the world of the Star System.
The automation of the artistic process pursued by Warhol was fully expressed in the Factory, the studio where his works were virtually mass-produced. A pole of attraction for experimental trends in various fields, such as art, music and theatre, this was also where Warhol made his experimental films. These, the focus of his efforts mainly between 1963 and 1968 – the year a feminist shot and seriously wounded him – presented the themes that obsessed the artist, death, food and sex, and featured the use of non-professional actors and never-ending static shots, as in *Sleep* where someone was filmed sleeping.
In the 1970s, Warhol accentuated the pictorial traits of his pictures, replacing the dull background colours with an almost expressionist spread. At this time Warhol, by then manager of himself and of his own trademark, returned to the theme of the portrait, increasingly to commission, creating an unequalled gallery of contemporary figures. In the 1980s, when the citationist trend emerged, Warhol drew on the vast repertoire of art history and its masterpieces were also banalised in the uninterrupted flow of mass media images, replicating works that ranged from Renaissance paintings (Leonardo, Raphael) to modern art (de Chirico, Munch).

181

Uwe Wittwer

Nato nel 1954 a Zurigo,
dove vive e lavora.

Born in 1954 in Zurich,
where he lives and works.

1991 *Uwe Wittwer*, catalogo della mostra /
exhibition catalogue, Kunsthalle Bern,
25 gennaio / January – 3 marzo / March
1991, Kunsthalle, Bern.

1996 *Uwe Wittwer. Druckgraphik 1982-1996*,
Franz Mäder, Basel.

1996 *Uwe Wittwer. Ölmalerei und Aquarelle*,
Franz Mäder, Basel.

1998 *Uwe Wittwer*, catalogo della mostra /
exhibition catalogue, Helmhaus
Zürich, 6 febbraio / February – 22 marzo
/ March 1998, Helmhaus Zürich, Zürich.

2000 *Uwe Wittwer. Musterbuch*, Galerie
Fabian & Claude Walter, Basel.

La fotografia ha un ruolo centrale nell'opera di Uwe Wittwer, non solo perché costituisce, dalla seconda metà degli anni Ottanta, il punto di partenza dei suoi acquerelli e oli, ma anche perché negli ultimi anni i lavori dell'artista zurighese sono sempre più spesso ottenuti rielaborando al computer immagini fotografiche.

Dal 1986, quando vedono la luce i primi acquerelli di grande formato, Wittwer ha elaborato un procedimento di costruzione dell'immagine che, attraverso effetti tipicamente pittorici, dissolve il soggetto nell'evanescenza di un'apparizione fantasmatica o nell'indistinguibile impenetrabilità di una densa oscurità. Nella sua trasposizione pittorica di immagini fotografiche, gli oggetti vengono ridotti a sagome piatte dai contorni indefiniti che si fondono senza soluzione di continuità con lo sfondo. Ogni effetto di profondità spaziale viene annullato, mentre il colore viene assorbito nella monocromia delle tenui velature grigie o nelle spesse stesure nere che avvolgono l'immagine. La superficie del dipinto diventa così il luogo di un'indagine sul sedimentarsi della realtà nel ricordo, uno schermo dove sembrano affiorare nella loro vaghezza le immagini mentali attraverso cui il mondo si deposita nella memoria.

I soggetti dei suoi dipinti compongono un vocabolario ristretto riconducibile ai generi classici della tradizione pittorica: paesaggi, nature morte, vedute urbane. Alla base vi è sempre una fotografia scattata dall'artista, oppure la riproduzione di un'opera d'arte del passato. Elementi banali della realtà quotidiana: un vaso, la decorazione floreale di una carta da parati, un gruppo di alberi sulla riva di un fiume, una casa, il disegno ornamentale di un tappeto, un candeliere, una natura morta di Juan Sánchez Cotán, sono i motivi continuamente ripresi dall'artista. Sempre gli stessi e tuttavia sempre diversi, in un progressivo accentuarsi dell'occultamento del soggetto che sembra rispecchiare il lento ma inesorabile svanire del ricordo nell'oblio.

Dalla fine degli anni Novanta, quando Wittwer inizia a manipolare al computer le immagini fotografiche, poi stampate in grande formato attraverso un plotter, la dissoluzione del soggetto si accentua sempre più. Spingendosi fino al confine tra figurazione e astrazione, ma senza superarlo mai, Wittwer sfuma i contorni, elimina i dettagli, rimuove il colore, trasformando la fotografia in un alternarsi di zone chiare e scure, di luce e ombra, in cui gli oggetti sono appena distinguibili nella vaporosità quasi atmosferica delle forme.

Le immagini sulle quali Wittwer lavora non sono solo quelle di anonime vedute urbane, ma vengono spesso attinte dal vasto serbatoio della storia dell'arte, come nel caso della *Battaglia di San Romano* di Paolo Uccello. L'affollarsi di cavalli e cavalieri nel trittico dell'artista rinascimentale viene svuotato del suo contenuto storico e ridotto alla sua struttura formale, a un gioco di luce, ombre e colori. Nell'epoca postmoderna lo sguardo non si affaccia più dalla finestra che il quadro rinascimentale apre sulla realtà, ma si ripiega su se stesso, cercando nel ricordo e nella citazione la possibilità di continuare a rappresentare il mondo.

Photography plays a major role in Uwe Wittwer's work not simply because it has, since the late 1980s, been the point of departure for his watercolour and oil paintings but also because the Zurich artist's works have, in recent years, increasingly been created via the digital processing of photographs. Since 1986, when his first large-format watercolours appeared, Wittwer has developed an image-construction procedure that uses typically pictorial effects to dissolve the subject in the vagueness of a ghostly apparition or in impenetrable pitch darkness. In his pictorial transposition of photographic images, objects are reduced to flat profiles with blurred contours that merge totally with the background. All effects of spatial depth are eliminated and colour is absorbed in pale grey monochrome veiling or thick black lines around the image. The surface of the painting thus becomes the place of an investigation into how reality is consolidated in recollection, a screen from which the vague mental images of the world that settle in the memory seem to emerge.

The subjects of his paintings form a limited vocabulary based on the classical genres of pictorial tradition: landscapes, still lifes and cityscapes. They always stem from a photograph taken by the artist, or from a reproduction of a work of art from the past. Ordinary things from everyday reality: a vase, the floral decoration of a wallpaper, a group of trees by a river, a house, the ornamental design of a rug, a candlestick or a still life by Juan Sánchez Cotán; these are the motifs to which the artist constantly returns. Always the same and yet ever different as the subject becomes increasingly less visible in an apparent reflection of the slow but inexorable fading of memory into oblivion.

Since the end of the 1990s, when Wittwer began to manipulate photographs with the computer and print them in a large format using a plotter, the subjects have dissolved even more. Approaching the line between figuration and abstraction but never crossing it, Wittwer blurs contours, eliminates details and removes colour, turning the photograph into an alternation of light and dark areas, of light and shadow where objects are only just perceptible in the almost atmospheric vagueness of the forms.

The images Wittwer works on are not only anonymous cityscapes, they are often drawn from the immense wealth of art history, as was the *Battaglia di San Romano* by Paolo Uccello. The throng of horses and horsemen in the Renaissance artist's triptych is emptied of its historical content and reduced to its formal structure, a play of light, shadow and colour. In postmodern times, the eye no longer looks out of the window opened by the Renaissance picture on reality, it withdraws into itself, seeking in memory and in citation the possibility of continuing to represent the world.

Bibliografia essenziale
Essential Bibliography

1966 O. Stelzer, *Kunst und Photographie. Kontakte, Einflüsse, Wirkungen*, Piper, München.

1968 A. Scharf, *Art and Photography*, Penguin, London. [trad. it. *Arte e fotografia*, Einaudi, Torino 1979]

1970 J.A. Schmoll, *Malerei nach Fotografie. Von der Camera obscura bis zur Pop Art. Eine Dokumentation*, catalogo della mostra / exhibition catalogue, München, Münchner Stadtmuseum, 8 settembre / September – 8 novembre / November 1970, Lipp, München.

1973 *Combattimento per un'immagine. Fotografi e pittori*, catalogo della mostra a cura di / exhibition catalogue edited by L. Carluccio e/and D. Palazzoli, Torino, Galleria Civica d'Arte Moderna, marzo / March – aprile / April 1973, Galleria Civica d'Arte Moderna, Torino.

1973 *Mit Kamera, Pinsel und Spritzpistole. Realistische Kunst in unserer Zeit*, Kunsthalle Recklinghausen, 4 maggio / May – 17 giugno / June 1973, Kunsthalle Recklinghausen, Recklinghausen.

1973 *Medium Fotografie. Fotoarbeiten bildender Künstler von 1910 bis 1973*, catalogo della mostra / exhibition catalogue, Städtisches Museum Leverkusen, 18 maggio / May – 5 agosto / August 1973, Städtisches Museum Leverkusen, Leverkusen.

1973 *Kunst aus Fotografie. Was machen Künstler heute mit Fotografie? Montagen, Übermalungen, Gemälde, Dokumente, Fotobilder*, catalogo della mostra / exhibition catalogue, Kunstverein Hannover, 27 maggio / May – 22 luglio / July 1973, Kunstverein Hannover, Hannover.

1974 V.D. Coke, *The Painter and the Photograph. From Delacroix to Warhol*, University of New Mexico Press, Albuquerque.

1975 *One Hundred Years of Photographic History. Essays in Honor of Beaumont Newhall*, a cura di / edited by V.D. Coke, University of New Mexico Press, Albuquerque.

1977 E. Billeter, *Malerei und Photographie im Dialog von 1840 bis heute*, Benteli, Bern.

1977 *Documenta 6*, catalogo della mostra / exhibition catalogue, Kassel, 24 giugno / June – 2 ottobre / October 1977, Dierichs, Kassel.

1979 *Fotografie als Kunst. Kunst als Fotografie. Das Medium Fotografie in der bildenden Kunst Europas ab 1968*, a cura di / edited by F.M. Neusüss, DuMont, Köln.

1979 *Venezia '79. La fotografia. Fotografia contemporanea italiana*, catalogo della mostra / exhibition catalogue, La Biennale di Venezia, Magazzini del Sale, 17 giugno / June – 16 settembre / September 1979, Electa, Milano.

1980 *Ils se disent peintres, ils se disent photographes*, catalogo della mostra / exhibition catalogue, Paris, ARC/ Musée d'art moderne de la Ville de Paris, 22 novembre / November 1980 – 4 gennaio / January 1981, Musée d'art moderne de la Ville de Paris, Paris.

1981 P. Galassi, *Before Photography. Painting and the Invention of Photography*, The Museum of Modern Art, New York. [trad. it. *Prima della fotografia. La pittura e l'invenzione della fotografia*, Bollati Boringhieri, Torino 1989]

1981 F. Alinovi, C. Marra, *La fotografia. Illusione o rivelazione?*, Il Mulino, Bologna.

1985 H. Schwarz, *Art and Photography. Forerunners and Influences*, Gibbs M. Smith Inc., Lyton (Utah). [trad. it. *Arte e fotografia. Precursori e influenze*, a cura di P. Costantini, Bollati Boringhieri, Torino 1992]

1985 *Self-Portrait in the Age of Photography. Photographers Reflecting their own Image*, catalogo della mostra a cura di / exhibition catalogue edited by E. Billeter, Lausanne, Musée cantonal des Beaux-Arts, 18 gennaio / January – 24 marzo / March, Benteli Verlag, Bern.

1987 *This Is not a Photograph. Twenty Years of Large Scale Photography 1966-1986*, catalogo della mostra / exhibition catalogue, Sarasota, The John and Mable Ringling Museum of Art, 7 marzo / March – 31 maggio / May 1987, The John and Mable Ringling Museum of Art, Sarasota.

1987 *Photography and Art. Interactions since 1946*, catalogo della mostra a cura di / exhibition catalogue edited by A. Grundberg e / and K. McCarthy Gauss, Los Angeles, Los Angeles County Museum of Art, 4 giugno / June – 30 agosto / August 1987, Abbeville Press, New York.

1988 *Presi x incantamento. L'immagine fotografica nelle nuove tendenze internazionali*, catalogo della mostra a cura di / exhibition catalogue edited by G. Magnani, D. Salvioni, G. Verzotti, Milano, Padiglione d'Arte Contemporanea, 7 giugno / June – 18 luglio / July 1988, Giancarlo Politi, Milano.

1989 *Special Affects. The Photographic Experience in Contemporary Art*, Giancarlo Politi Editore, Milano.

1989 *Vanishing Presence*, catalogo della mostra / exhibition catalogue, Minneapolis, Walker Art Center, 29 gennaio / January – 16 aprile / April 1989, Rizzoli, New York.

1989 *Un'altra obiettività / Another objectivity / Une autre objectivité*, catalogo della mostra a cura di / exhibition catalogue edited by J.-F. Chevrier e/and J. Lingwood, Paris, Centre National des Arts Plastiques, 14 marzo / March – 30 aprile / April 1989, Prato, Centro per l'Arte Contemporanea Luigi Pecci, 24 giugno / June – 31 agosto / August 1989, Idea Books, Milano.

1990 F.M. Neusüss, *Das Fotogramm in der Kunst des 20. Jahrhunderts. Die andere Seite der Bilder – Fotografie ohne Kamera*, DuMont, Köln.

1990 *Symposium. Die Photographie in der Zeitgenössischen Kunst*, atti del convegno a cura di / proceedings edited by J.-B. Joly, Stuttgart, Akademie Schloss Solitude, 6-7 dicembre / December 1989, Hatje Cantz, Stuttgart.

1990 *Photo-Kunst. Arbeiten aus 150 Jahren. Du XXème au XIXème Siècle, aller et retour*, catalogo della mostra a cura di / exhibition catalogue edited by J.-F. Chevrier, Stuttgart, Staatsgalerie, 11 novembre / November 1989 – 14 gennaio / January 1990, Nantes; Musée des Beaux-Arts, 16 novembre / November 1990 – 14 gennaio / January 1991, Cantz, Stuttgart.

1990 *To Be and not to Be*, catalogo della mostra / exhibition catalogue, Barcelona, Centre d'Art Santa Mònica, aprile / April – maggio / May 1990, Lunwerg, Barcelona.

1990 *Passages de l'image*, catalogo della mostra a cura di / exhibition catalogue edited by R. Bellour, C. David, C. Van Assche, Paris, Musée National d'Art Moderne, Centre Georges Pompidou, 19 settembre / September – 18 novembre / November 1990; Barcelona, Fundació Caixa de Pensions, 11 febbraio / February – 31 marzo / March 1991; Columbus, Wexner Center for the Arts at the Ohio State University, Ohio, 1° giugno / June – 6 ottobre / October 1991; San Francisco, Museum of Modern Art, 6 febbraio / February – 12 aprile / April 1992, Editions Centre Pompidou, Paris.

1991 *Autrement dit, les artistes utilisent la photographie / Mit anderen Worten, Künstler verwenden die Fotografie / Detto altrimenti, gli artisti adoperano la fotografia*, catalogo della mostra a cura di / exhibition catalogue edited by R.M. Mayou, Fribourg, Ancienne caserne de la Planche, 3 maggio / May – 15 settembre / September 1991, Benteli, Bern.

1992 J.-C. Lemagny, *L'ombre et le temps. Essais sur la photographie comme art*, Nathan, Paris.

1992 *Photography in Contemporary German Art: 1960 to the Present*, catalogo della mostra / exhibition catalogue, Minneapolis, Walker Art Center, 9 febbraio / February – 31 maggio / May 1992, Walker Art Center, Minneapolis.

1992 *Cameres indiscretes*, catalogo della mostra / exhibition catalogue, Barcelona, Centre d'Art Santa Mònica, 12 marzo / March – 12 aprile / April 1992, Departament de Cultura, Barcelona.

1993 *Photographie in der deutschen Gegenwartskunst*, catalogo della mostra a cura di / exhibition catalogue edited by R. Misselbeck, Köln, Museum Ludwig, 11 settembre / September – 17 novembre / November 1993, Cantz, Stuttgart.

1995 *L'immagine riflessa. Una selezione di fotografia contemporanea dalla Collezione LAC, Svizzera*, catalogo della mostra a cura di / exhibition catalogue edited by A. Soldaini, Prato, Museo Pecci, 1° aprile / April – 28 maggio / May 1995, Centro per l'Arte Contemporanea Luigi Pecci, Prato.

1996 *Prospect. Photography in Contemporary Art*, catalogo della mostra / exhibition catalogue, Frankfurt, Frankfurter Kunstverein, Schirn Kunsthalle, 1996, Stemmle, Zürich.

1996 M. Steinweig, *Fotografia nell'arte tedesca contemporanea*, catalogo della mostra / exhibition catalogue, Milano, Galleria Claudia Gian Ferrari, settembre / September 1996, Charta, Milano.

1999 E. Billeter, *Essays zu Kunst und Fotografie von 1965 bis Heute*, Benteli, Bern.

1998 E. Grazioli, *Corpo e figura umana nella fotografia*, Bruno Mondadori, Milano.

1999 C. Marra, *Fotografia e pittura nel Novecento. Una storia "senza combattimento"*, Bruno Mondadori, Milano.

1999 *Il sentimento del 2000. Arte e foto: 1960/2000*, catalogo della mostra a cura di / exhibition catalogue edited by D. Palazzoli, Milano, Triennale-Photomedia Europe 1999, Electa, Milano.

1999 *Missing Link. Menschen-Bilder in der Fotografie*, catalogo della mostra a cura di / exhibition catalogue edited by C. Doswald, Kunstmuseum Bern, 3 settembre / September – 7 novembre / November 1999, Stemmele, Zürich.

1999 *Unschärferelation. Fotografie als Dimension der Malerei*, catalogo della mostra a cura di / exhibition catalogue edited by S. Berg, Kunstverein Freiburg im Marienbad, 26 novembre / November 1999 – 9 gennaio / January 2000; Kunstmuseum Heidenheim, 26 marzo / March – 30 aprile / April 2000; Stadtgalerie Saarbrücken, 22 giugno / June – 13 agosto / August 2000, Hatje Cantz, Ostfildern-Ruit.

2001 R. Signorini, *Arte del fotografico. I confini della fotografia e la riflessione teorica degli ultimi vent'anni*, Editrice C.R.T., Pistoia.

2001 *Moving Pictures. Photography and Film in Contemporary Art*, catalogo della mostra a cura di / exhibition catalogue edited by R. Wiehager, Internationale Foto-Triennale Esslingen, Villa Merkel, 17 giugno / June – 23 settembre / September 2001, New York, Solomon R. Guggenheim Museum, 28 giugno / June 2002 – 12 gennaio / January 2003, Hatje Cantz, Ostfildern-Ruit.

2002 *Die Kunst der abstrakten Fotografie / The Art of Abstract Photography*, a cura di / edited by G. Jäger, Arnold, Stuttgart.

Fonti fotografiche
Photography credits
Hans-Martin Asch
Wiesbaden
Stefania Beretta
Giubiasco
Balthasar Burkhard
Bern
Cabinet des Estampes
Genève
Casey Kaplan 10-6
New York
Colby College Museum of Art
Waterville, Maine
Banca del Gottardo
Lugano
Martino Coppes
Bruzzella
Marco D'Anna
Lugano
Carlo Fei
Firenze
Fondation Cartier
pour l'art contemporain
Photo DR
Paris
Fondazione Sandretto
Re Rebaudengo
Torino
Fotomuseum
Winterthur
Galerie Löhrl
Mönchengladbach
Gelleria Monica De Cardenas
Milano
Günther Kathrein
Zürich
Achim Kukulies
Düsseldorf
Armin Linke
Milano
Mai 36 Galerie
Zürich
Galería Marlborough
Madrid
Roberto Marossi
Milano
Massimo Martino
Fine Arts & Projects
Mendrisio
Migros Museum
für Gegenwartskunst
Zürich
Pace Editions
New York
Luca Pancrazzi
Milano
Giulio Paolini
Torino
Nicolas Spühler
Genève
Studio Blu
Torino
Paul F. Talman
Ueberstorf
Darío Villalba
Madrid
Jeff Wall Studio
Vancouver
Uwe Wittwer
Zürich

Mostra e catalogo a cura di
Exhibition and catalogue by
Marco Franciolli
Bettina Della Casa

Realizzazione dell'allestimento
Installation
Alberto Delmenico
Salvatore Oliverio
Mario Cattalani
Carlo Gusmani
Assistenza per la conservazione
durante l'allestimento
Assistance to conservation
during the display
Franca Franciolli
Segreteria
Secretary
Ulrica Pacchin
Assicurazioni
Insurance
Axa Art, Zürich
La Basilese, Lugano
Blackwell Green, London
S.I.A.C.I., Paris
Alpina Versicherungen, Zürich
Trasporti
Transport
MSE, Kloten
Valtrans, Chiasso
Ufficio stampa
Press Office
Luigi Cavadini, Uessarte, Como
Carla Burani, Museo Cantonale d'Arte,
Lugano

Collaboratori
Assistants
Elio Schenini
Saul Zanolari
Serena Botti
Verena Di Nardo
Redazione in italiano
Editing in Italian
Luciano Gilardoni, Como
Revisione della traduzione inglese
e redazione
Translation revised and edited by
Barbara Fisher, Belfast
Traduzioni
Translations
dall'inglese in italiano
from English to Italian
Susan Swise, Venezia
Grafica
Graphic Design
Bruno Monguzzi
Fotocomposizione
Typesetting
Taiana, Muzzano
Fotolito
Colour separations
Fotolitolugano, Viganello
Stampa
Printing
Dr. Cantz'sche Druckerei,
Ostfildern-Ruit
Editore
Published by
Hatje Cantz Publishers
Senefelderstr. 12
73760 Ostfildern-Ruit
Germany
Tel. +49/711/44050
Fax +41/711/440220
Internet: hatjecantz.de

Copertina
Cover
Craigie Horsfield
Aida Roger, carrer d'Arago,
Barcelona, Febrer 1996
Fotografia b/n
B/w photograph
137 x 97 cm
stampa / print 1996
Courtesy
Galleria Monica De Cardenas
Milano
Quarta di copertina
Back Cover
Markus Raetz
Selbstbildnisse I,
Der Künstler ist anwesend, 1977
Serie di 4 elementi
Series of 4 elements
Colore a colla
e Color-pasta luminescente
su tessuto
Distemper and Colour-Pasta
Day-Glo paint on textile
94,5 x 91 cm
Collezione / Collection
Migros Museum
für Gegenwartskunst
Zürich

© 2002
Per le opere riprodotte di /
For the reproduced works of
Alighiero Boetti
Jean-Marc Bustamante
Marcel Duchamp
Juan Genovés
Andreas Gursky
Richard Hamilton
Alex Katz
Karin Kneffel
Markus Raetz
Robert Rauschenberg
Mario Schifano
Darío Villalba
Andy Warhol ARS
Thomas Ruff
by
ProLitteris, Zürich

Prima edizione / First published
Ottobre / October
2002

ISBN 3-7757-1268-2
Printed in Germany